U0110699

圍棋輕鬆學

17

圍棋棋力快速提高
——從入門到業餘初段

馬自正　趙勇　編著

品冠文化出版社

前　言

　　圍棋，這項活動已從原來文人雅士的高雅玩意走下神壇，進入了千家萬戶。尤其是改革開放後，中國的圍棋事業也與其他各項運動一樣得到了很大的發展，中國圍棋水準也進入了世界一流，已和日、韓形成三國之爭。而在民間已經成爲廣大群眾熟知的項目了。尤其是在青少年之中被作爲開發智力、提高個人修養的首選項目。

　　筆者執教圍棋三十年之久，培養出大批的優秀青少年棋手。平時注意收集多爲名家主編的各種教材。爲了吸收各家之長，儘量補其不足，力求完整，遂編撰了這套教材。其目的是爲了讓廣大青少年在學下圍棋時，有一套入門的書籍，以免走彎路。

　　本套叢書分爲四冊。第一冊是入門到初段，第二冊是初段到3段，第三冊希望能對進入5段有所幫助，第四冊是集各種精華，希望學棋者能達到專業初段水準。

　　當然，並不是學完這四本書，圍棋水準就可達到初段，俗話說：「師父領進門，修行靠個人。」所以還要多學其他專題書籍和多對局，透過復盤研究才能得到提高。

　　本書不過是力求集其大成以饗讀者！

<div style="text-align: right">編　者</div>

目　錄

第一章
圍棋的基本知識

溫馨導言

有些人把圍棋看成是高雅的項目，難學。其實隨著改革開放的發展，圍棋早已從所謂高雅的殿堂走下來，成了廣大群眾喜愛的體育項目，普及面很廣。尤其是在青少年中作為開發智力的主要項目，收到了很好的效果。

圍棋並不難學，有人做過這樣一個比較：「圍棋易學難精，象棋難學易精。」可見學會圍棋並非難事，只要看過本書就可以達到一定水準，可以愉快地盡情下圍棋了。

下圍棋樂趣無窮，年紀大者可以愉悅心情，少年可開發智力。作為業餘愛好者抱著「勝固欣然，敗亦可喜」的心態，而專業棋手也應有顆「平常心」，你就可以在圍棋對弈中享受其樂趣了。

第一節　用具及使用

一、棋　盤

圍棋棋盤的平面多為正方形或略呈長方形，按《圍棋規則》的規定：棋盤由縱橫19條等距離、垂直交叉的平行線

構成。形成361個交叉點，簡稱為「點」。

　　棋盤整體形狀以及每個格子縱、橫向相比，橫向稍短，通常每格為2.4公分：2.3公分。把棋盤做成長方表的目的是為了視覺舒適，不做硬性要求。棋盤的高度可根據各人弈棋環境而定。

　　棋盤的材料多種多樣，有紙、塑料紙、塑料板等現代材料的，古代有以白綢（或白布）用黑絲線繡成棋格的。而多以木板為盤，當然，木板的品質有普通和貴重。也有以整塊榧木為棋桌，上嵌入銀絲為線者。

　　為了讓對局者更清楚地掌握棋盤上交叉點的位置，在棋盤上勻稱地標出了9個小黑點，它們叫做「星」。雖然都叫「星」，但正中的星還有一個特定的稱呼，叫做「天元」。圍繞著9個星位，棋盤被分為9個部分，它們分別是：右上角、右下角、右邊、左上角、左下角、左邊、中腹（也叫中間）（圖1–1）。這是為了在掛大棋盤講解和圍棋中便於講述時常用的。到了兩人對局則對面而坐，這樣各自的方向正好相反。於是為了統一起見，大家習慣上以中心為最高，四邊均叫下邊。

　　另外，在習慣上人們把四條邊線也叫做第一線，向中腹推進一線即叫第二線，再推進一線叫第三線……依此類推，直推到中間第十線上（圖1–1）。

　　在正式記錄棋譜時則另有規定，棋盤上每個交叉點均可用坐標來表示它的位置，叫做「路」。豎線從左到右用阿拉伯數字表示，橫線從上到下用中國數字表示。記錄時先豎後橫。如圖1–1中A點叫做「3‧三」路，B點叫做「7‧八」路，天元是「10‧十」路。

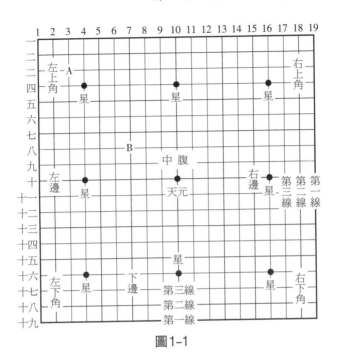

圖1-1

二、棋 子

圍棋棋子分為黑白兩色。黑子181粒，白子180粒。一般各160粒左右即可滿足對局需要了。

棋子有大、中、小三號之分，多按棋盤格子大小而定。

棋子的形狀均為扁平形。中國棋子一面凸起，而日本的棋子則是兩面微凸。中國棋子給人以平穩、安全的感覺，而且在復盤時可翻過來，便於研究。日本棋子則便於撿收。

製作棋子的材料更是五花八門。常見的有磨光玻璃、塑料等。偶見木製和陶瓷的。高級的有瑪瑙、玉石經磨製而成。日本則有以貝殼磨製的，還有用黑白牛角磨製的棋子。而中國的雲南用特產的石料燒煉磨光的「雲子」，白子如瑩

玉,黑子深碧,不耀眼、手感好,是馳名中外的優質棋子。還有一種磁石製成的棋子,大者可掛大盤便於講解。小者可便於旅途中在車船上對弈,極為方便。

三、其 他

圍棋愛好者,手邊應常備圍棋對局簿,一般在文具店可買到,也可自製,只要在電腦上繪製一個棋盤,然後打印出來就行了。線條最好印成淺藍色或淺綠色,或印成虛線,這樣便於區別數字。

紅色和藍色(或黑色)圓珠筆各一支。

圍棋初學者應該培養記譜的能力,為的是隨時記下一些看到的精彩對局,以供自己學習。主要是記下自己的對局,以便反覆研究或留作紀念。可以記下全部對局過程;也可以寫下局部激烈戰鬥;還可以記下在對弈中出現的趣味死活題;更可記下一些有疑問的著法,以便請教老師,只有這樣堅持不懈,才可以不斷提高自己的棋藝。

記譜的方式比較簡單,就是把下到棋盤上的棋子用阿拉伯數字從1開始一著接一著地記到棋譜線的相應位置上。

藍色(或黑色)表示黑棋,紅色表示白棋。如無兩色筆亦可用一種顏色,單數表示黑棋,雙數表示白棋,要注意的是雙數(即白棋)要用圓圈圈起來,以區別兩種棋,這樣整個棋譜看起來就一目了然了。

另外,在正式比賽時還要準備比賽鐘,以便給對局者計時。比賽鐘現在越來越先進,有的賽鐘可以自己讀秒。如愛好者也可自備一個,平時養成限時用鐘的習慣,以便在比賽時可以適應。

第二節　基本規則

一、落　子

　　圍棋的弈法和象棋的弈法有些有趣的區別。象棋是在棋盤先擺上所有的棋子，分為兩邊後再開局，棋子越下越少。圍棋卻恰恰相反，是在空棋盤上（讓子棋例外）開始。可以在棋盤上落在任何一個交叉點上，而且棋子越下越多。象棋的棋子在棋盤上要來回移動，而圍棋則是棋子一旦落在棋盤的交叉點上後就不得再移動了。象棋被吃掉的棋子不能再放入棋盤上參加戰鬥，而圍棋被吃掉的棋子則可再次投入戰鬥。

　　圍棋競賽規則規定：

　　（1）對局雙方各執一色棋子；

　　（2）空枰開局；

　　（3）黑先白後，交替著一子於棋盤的點上；

　　（4）棋子下定後，不再向其他點移動；

　　（5）輪流下子是雙方的權利，但允許任何一方放棄下子權而使用虛著。

　　圖1–2就是一盤棋從開始到黑43，雙方弈出的局面。

　　對初學者來說要注意以下問題。

　　（1）執黑子的第一手棋約定俗成是下到乙方左上角，把右上角讓給對方是一種禮貌，而且對看棋譜的人來說也容易掌握。

　　（2）不要在棋盤上滑子，子落入棋盤上即如板上釘釘

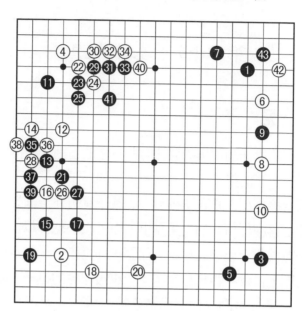

圖1-2

一般。

（3）對弈時不要玩弄棋子和抓玩棋盒。

（4）不能悔棋。

（5）下完棋後養成把棋子收好的習慣。

二、棋子的氣、提子和死棋子

圍棋在雙方對局中自然要發生戰鬥，於是也就出現了相互吃子的問題。這就和棋子在棋盤上的「氣」有緊密的關係。

什麼是「氣」呢？「氣」是指在棋盤上與棋子有直線相鄰的空交叉點。講通俗一點就是一個子或幾個相連的子的出路。「氣」的單位是用「口」來表示，如：一口氣、兩口氣、六口氣⋯⋯

圖1-3中間一子白棋箭頭所指的四條出路，即是四口氣；邊上一子黑棋箭頭所指的三條出路，即為三口氣；角上一字黑棋只有兩個箭頭指出方向，即兩口氣。而棋子的對角位置，即A位，都不是棋子的出路，也不可以認為是「氣」。

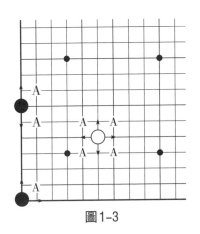

圖1-3

談到「氣」就不能不提到連接和斷的問題。連接是指一方兩個以上的棋子，緊挨著並且順著棋盤上的線路，組成一個不可分割的整體，它們的氣也就共同享有。

圖1-4角上四子黑棋尚有兩口氣；

圖1-4邊上四子黑棋尚有四口氣；

圖1-4中間三子白棋有七口氣。

透過上圖可以得出以下三點：

（1）當對方在己方棋子相鄰的交叉點上有子時，氣也就沒有了。如圖1-4角上四子黑棋就只剩兩口氣，邊上黑四子被白棋在左邊緊了3口氣，只剩下4口氣。而中間三子白

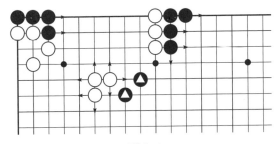

圖1-4

棋外面雖有🔺兩子黑棋，但沒擋住白子相鄰的交叉點，所以白子仍有7口氣。

（2）連接在一起的子越多，氣（即出路）也隨之增多。

（3）棋子在棋盤上的位置和氣有所關聯。中間的子氣最多，邊上次之，角上氣最少。

有連接就有「斷」，凡是不順著線緊挨著的棋子，不管距離遠近都是兩塊以上的「斷」開的棋。

圖1-5中有三個圖形，其中（1）圖三個黑子和兩個黑子是兩塊棋，（2）圖中五子白棋和左邊一子白棋是兩塊棋，而（3）圖中每一子從理論上說都是一塊棋。

明白了「氣」和「連」「斷」的關係，就可以進一步搞清「提」了。把無氣的棋子清理出棋盤的手段叫「提子」，也叫「吃子」，簡稱「提」或「吃」。

提子有兩種情況：①下子後，使對方棋子無氣，即可立即提取對方無氣之子。②下子後，雙方都處於無氣狀態，落子一方可立即提取對方無氣之子。

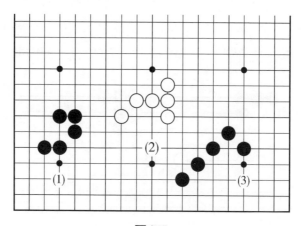

圖1-5

　　圖1-6左邊一子黑棋和右邊兩子白棋均已無氣，即可提去，成為圖1-7的形狀。

　　「廢棋」有兩種，一是指花子去提不必提掉的對方死子。

　　圖1-8中白◎一子已死，而且無路可逃，已無生命力，此子在局終計算勝負時本應提去，現在黑❶花一子去提就是廢棋。

圖1-6

圖1-7

圖1-8

　　還有一種廢棋是指：對局一方已完全無價值或無作用的棋子，或價值極小，對雙方幾乎不產生影響的棋子。

對於初學者來說，在數氣時最好選擇這塊棋突出的一點，圍繞著棋子或順時針或逆時針按次序數，千萬不要東一下西一下地亂數。

要注意有的棋子被對方包圍起來後雖然有氣，但既跑不掉也做不活，那麼，包圍這些子的一方就不需要再花一手或幾手棋去緊氣或提掉這些子了。

圖1-9中的一子◎白棋還有一口氣，圖1-10中三子◎白棋還有四口氣，但都是跑不出去，且在裏面也做不活的棋。黑棋沒有必要在圖1-9的A位提白◎一子。也沒有必要在圖1-10的B位去緊氣再提三子白棋。這些棋子在習慣上常稱為「死棋」，到了局終算計勝負時不用花子即可提去。

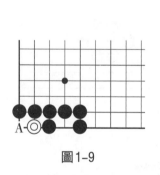

圖1-9

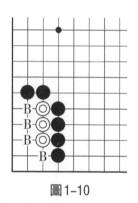

圖1-10

三、禁入點

顧名思義，「禁入點」就是禁止對方投子進入的交叉點。

棋盤上的任何一點，如一方在該點落子之後，該子馬上成為無氣狀態，同時又不能立即提取對方棋子，這類交叉點即是該方的「禁入點」，俗語「蹲不進」。

圖1-11中的A點均為白棋的禁入點。換句話說就是A點不准白棋投子。因為白棋投進去後沒有氣，在棋盤上不能存在。所以A點下子沒有實際意義。

「禁入點」還要和「提子」嚴格區分開來，就是一方投入子後雖然沒有氣，但能馬上提取對方棋子時不是「禁入點」。

圖1-11

圖1-12和圖1-13的A位雖然很像禁入點，但由於只有一口氣，這樣黑棋可以進入A位，提去圖1-12中左下角的

圖1-12

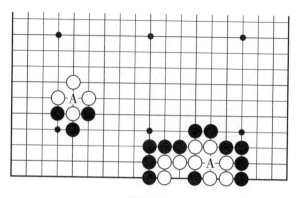

圖1-13

四子、圖1-12中間的七子白棋、圖1-13左邊的一子白棋和圖1-13右邊的三子白棋。

　　由此可見,「禁入點」應同時具備兩個條件:①投入棋子後立即出現一個或更多的棋子成為「無氣」狀態;②不能立即提掉對方棋子。

四、提子的特殊形式——劫和打二還一

　　打「劫」是一種提子的特殊類型,是相互間對一子來回提取的下法,也被稱為「打劫」「提劫」「劫爭」。

　　圖1-14(1)中黑在A位投子後可提取白◎一子,成為(2)的形狀,但剛投入的黑♠一子也只有一口氣,白子投入(2)的B位,提去黑♠一子,恢復成了(1)的形狀,黑又可以在A位投取白◎一子,再次成為(2),白又於B位提取黑♠一子……如此來回各提一子,彼此不讓,反覆不止。一盤棋為了一子而不能終盤,這種情況叫做「劫」,又叫「打劫」。

　　按規則規定,打劫時在圖1-14中第一次黑以A位提掉

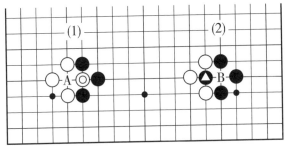

圖1-14

白◎子時，白棋不得立即去提取剛剛投入Ａ點的黑子，也就是白棋不得在（2）圖中Ｂ位提黑�▲一子。而必須到棋盤上找一處能對黑棋形成威脅的地方下一子，這叫做「劫材」，也就是「找劫材」，簡稱「找劫」。迫使黑棋跟著下一子，叫做「應劫」，然後才能在（2）圖中Ｂ位提去黑�▲一子，同樣黑棋也不能馬上去提剛投入的白子（這顆子俗稱「熱子」），而要去找「劫材」，等白棋「應劫」後再去提白子。如此提一子，提一劫材，應劫，再提一子，再找劫材，再應劫……直到其中一方認為對方找的劫材對自己威脅不大時，不再應劫而把自己的棋連接起來為止。這叫「粘劫」，又稱為「消劫」。

圖1-15中（1）是黑棋粘劫後的形狀，而（2）則是白棋粘劫後的形狀。

為了使初學者搞清打劫的過程，請看圖1-16。

這是實戰中不可能出現的圖形，是為了說明打劫的過程而虛擬的。黑❶提取了白◎一子，成劫。白②到左上角刺是「找劫」，黑如不應，則上面兩子將被白在3位斷開。黑❸不能不接上應劫。白④即在◎位提黑❶一子；黑❺到左下角點，白如不應，黑即6位長，白角不活，白必須⑥位應劫，

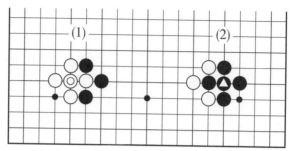

圖1-15

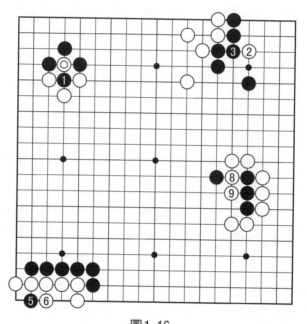

圖1-16

④ = ◎　　　⑦ = ①　　　⑨ = ◎

黑❼又於1位提白◎一子；白又於8位沖，黑棋認為三子不重要而不應，在◎位粘劫，白⑨再沖吃去黑三子。完成了這一劫爭過程。

「劫」在一局棋中有大有小，最小的劫只關係到一個子

的得失，我們叫它「單官劫」。有的劫對一方是生死攸關，而對另一方的損失不大，這個劫損失不大的一方稱為「無憂劫」。如果這個劫影響到雙方各自一塊棋的死活，則叫做「生死劫」。另外，還有「緊氣劫」「寬氣劫」「先手劫」「後手劫」「兩手劫」「連環劫」「長生動劫」「萬年劫」等種類的劫。

「劫」是圍棋中的一種特殊下法，不少初學者害怕開劫，而上手（指棋力強的一方）在與下手（指棋力弱的一方）對局時，尤其是讓子棋中，上手常用打劫的手段使盤面局勢複雜化，以便從中牟利。也有的初學者，不在開劫前算清雙方劫材的多少、衡量一下劫的價值有多大，隨手開劫，最後因劫材不足而致全盤不利。

其實打劫並不可怕，只要掌握以下幾點：

（1）不要抱著賭氣和非勝不可的想法去開劫。

（2）要衡量和計算一下全局雙方劫材的多少，以及它和「劫」本身價值的比較，取捨後的得失。

（3）不可找有損失利的劫材，這叫「損劫」，非萬不得已不要找。

懂了這三點，就可以在適當時機開劫。

關於「劫」有不少專著，在這裏不再詳述。

初學者只要在實戰中多運用，膽大心細地去開劫，就可以很快掌握這個技巧的。

和打劫容易混淆的是另一特殊下法——打二還一。

圖1-17（1）中的兩子黑棋只有A位一口氣，（2）中白①提去兩子黑棋，如圖（3）的白①也只有一口氣，黑子對這一子不必像打劫那樣去找劫材後再去提子，而是馬上如

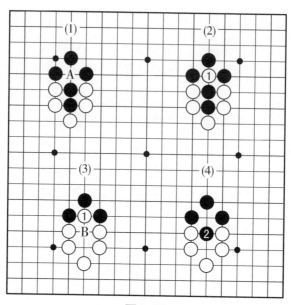

圖1-17

（3）圖所示在B位提去白①一子，圖（4）就是黑❷提去白①的棋形。這叫「打二還一」。有時還出現「打三還一」「打四還一」等下法，但過程方法都一樣。

五、勝負的計算

圍棋勝負的計算，是以雙方各自佔有的交叉點多少來決定的。

當一盤棋經過黑白雙方互相戰鬥後，雙方活棋的地界已經全部劃分清楚，連雙方棋子交界的地方一個空白交叉點也沒有了。

（1）棋局下到雙方一致確認著子完畢時，為終局。

（2）對局中有一方中途認輸時，為終局。

（3）雙方連續使用虛著，為終局。

著子完畢後，中國採用數子法計算，而日本則採用計空法。

數子法是將雙方死子清理出盤外後，對任何一方的活棋和活棋圍住的交叉點為單位進行計數。

雙方活棋之間的空點各得一半。

黑白雙方各應得多少交叉點呢？前面已經講過圍棋全盤共有361個交叉點，按理平分，黑白雙方各占一半，應為 $180\frac{1}{2}$ 個交叉點。也就是說黑白雙方各占 $180\frac{1}{2}$ 子則是和棋。但是因為黑方先行下棋，可以搶到盤面上好點，從而占得一定的便宜。為此經過上千盤對局的綜合計算，黑棋可以得到7個交叉點多一點的便宜。所以，《中國圍棋規則》規定在終局數子後黑棋必須貼還給白子 $3\frac{3}{4}$ 子，使雙方不至於吃虧。於是勝負的數字就成了：

$$黑棋 = 180\frac{1}{2} 子 + 3\frac{3}{4} 子 = 184\frac{1}{4} 子$$

$$白棋 = 180\frac{1}{2} 子 - 3\frac{3}{4} 子 = 176\frac{3}{4} 子$$

由於盤面上不可能出現一方佔有 $\frac{1}{4}$ 個交叉點的可能，所以在正常情況下和棋的可能性幾乎等於零。只有在盤面上出現三劫連環時，才可能判為和棋。

讓子棋的還子有特殊規定。讓子最少者為「讓先」，相當於讓一子，是較弱方執黑先下，到局終計算勝負時不用貼還 $3\frac{3}{4}$ 子，即黑如得181個交叉點作為勝半子。其次有讓二子、三子、四子……九子的，這類讓子棋黑方只貼還讓子數目的一半。如讓三子，黑棋只貼還 $1\frac{1}{2}$ 子，這樣黑棋只要 $180\frac{1}{2} 子 + 1\frac{1}{2} 子 = 182 子$，白棋則是 $180\frac{1}{2} 子 - 1\frac{1}{2} 子 = 179$ 子，就成了和棋，其他讓子的計算依此類推。

　　下面透過一個全盤實例來計算一下勝負。

　　在雙方都認為無棋可下了，確認終局後，就可以計算勝負了，計算的方法通常稱為「做棋」。

　　第一步，提掉雙方圍在空內逃不出也做不活的棋，圖1-18中上面的兩子⬤黑棋，和下面兩子◎白棋及右上一子◎白棋均應提出。

圖1-18

　　第二步，選擇圍的空的形狀較為整齊的一方進行計算。只要計算一方的子數就可以得出勝負的結果。

　　第三步，按說可以將圖1-18的黑方空內交叉點填滿，再數一下所有黑子，即可得出黑方佔有的交叉點了，也就是具體有多少子，這樣勝負也就出來了。但為了方便起見，都

把大塊方形的棋以十為單位，分別整理成整十的形狀，並將
裏面黑子拿去，這就成了圖1-19的樣子。

圖1-19

第四步，將那些不容易做成整十形和整十形邊有缺口的
地方填好黑子，使之形狀完整。

最後，計算勝負。

圖1-19中做好的棋有五塊是10子，共50子，加上右下
角一塊的20子，共70子，再數一數棋盤上的黑子是110
子，這樣：

20子＋50子＋110子＝180子

而黑棋應為 $184\frac{1}{2}$ 子以上才可獲勝，於是：

$184\frac{1}{4}$ 子－180子＝ $4\frac{1}{4}$ 子

所以本局的結果是黑負 $4\frac{1}{4}$ 子。

《路史後記》：帝堯陶唐氏，初娶富宜氏，曰女皇，生朱驁（音ㄅˊ，傳說中的凶鳥）很（音ㄏㄣˇ，毒辣，狠）、娟（音ㄇㄠˋ，嫉妒）克。兄弟為閿囂(音yín，愚蠢，言不忠信，奸詐）訟，嫚遊而朋淫，帝悲之，為製弈棋，以閑其情。

【譯】古代五帝之一堯是陶唐氏，娶了富宜氏為妻，被封為女皇。生了兩個兒子，叫做朱驁和娟克。這兩人在家裏互相爭吵，智力低下，還有些奸詐。在外面也是交些狐朋狗友。堯很難過，（為了開發他們的智力，純潔其性情）特地發明了圍棋。

另外，《博物志》中說：「堯造圍棋以教子之策。」還說：「舜覺得兒子商均不甚聰慧，也曾製作圍棋教子。」

第二章
基本技術

第一節 常用名詞及簡單使用

圍棋在棋盤上每下一步幾乎都有它的名稱，這些名稱或多或少能反映出落子的意義，隨著時代的發展，各國之間交流的增多，以及棋藝水準的提高，對局中新形式的出現，少數術語被淘汰，如行、豎、約、踔、引、毅、嶭、蹺、捯……一些術語由國外引進，如目、見合、手筋……而且新語不斷產生，還有一些地方上產生的口頭語言也進入了術語行列，所以很難把術語全部介紹清楚，這裏就一些常見的術語介紹給大家，希望初學者能從這些術語中得到一點啟發，以後在學習中只要經常運用，自然熟能生巧。

1. 長

在自己原有的棋子的直線方向上下一子向前，如圖2-1中的黑❶和圖2-2中的白①、黑❷，都是「長」。「長」是

圖2-1

圖2-2

為了增加自己被包圍子的氣和增加子的力量，以便更好地搏殺，也是為了堅實地擴張自己的勢力和實地。

2. 爬

這是「長」在被對方壓迫下，不得已而在一線或二線的下法，如圖2-3中的白①、白③就是「爬」。爬一般是在求活和收官時運用的。如在佈局和中盤時就爬，那是吃虧的下法。所以有「莫爬二路」之說。

3. 退

「退」也屬於長的範疇，在雙方接觸中，將被對方擋住去路的棋朝自己有子的方向長稱為「退」。如圖2-4中的黑❶。退是為了增強自己棋子的凝聚力，便於進一步戰鬥。

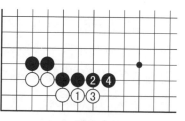

圖2-3

4.立

當雙方棋子在邊和角上接觸時，把自己的棋子向邊上長，叫做「立」。應指在二、三線上向邊長的子，如圖2-5的白①和圖2-6的黑❶均為立。立下的子厚實，注

圖2-4

圖2-5

圖2-6

重實地。能以守為攻，伺機反戈打入敵陣。有時立也是為了破壞對方的棋形。「立」俗稱為「柴釘」。

5.尖

在己方棋子隔一路的對角線上的交叉點上落子，稱為「尖」，又叫做「小尖」。圖2-7和圖2-8中的黑❶均為「尖」。尖因為不易被對方切斷，進攻敵陣有如尖刀利刃，所以在攻防戰中，官子和做活棋中是常用棋形。有「尖無惡手」的說法（惡手即是壞棋）。但尖的缺點是過於堅實，步調緩慢，所以在佈局中用得較少。

圖2-7

6.飛

在自己棋子成「日」字形的對角線上落子叫做「飛」，又叫「小飛」「小斜飛」。圖2-9的黑❶即是小飛。而棋子如落到「目」字形的對角線上則叫做「大飛」，如圖2-10的黑❶即是「大飛」。

圖2-8

圖2-9

圖2-10

「飛」有輕盈、舒展之意，佈局時速度快，可以把自己棋的勢力迅速擴張開來。向對方進攻時可以施加壓力，如圖2-11中的黑❶，但有易被對方切斷的缺點。

另外，當對方在角上對自己棋子的「日」字形方向落子時，被叫做「小飛掛」，如圖2-12的白①，如在「目」字形方向落子，則叫「大飛掛」，如圖2-12中的A位。這是佈局時常用的向角上分利的下法。

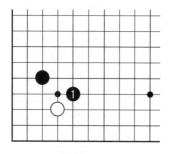

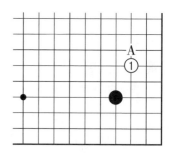

圖2-11　　　　　　　　　　　圖2-12

7.跳（關）

跳和關都是在原有棋子的同一條直線或橫線上隔一路下子，有時也稱「單關」。這兩者區別很小，一般習慣上向中腹方向或在殺棋時被稱為「跳」，如圖2-13中的白①和圖2-14中的黑❶。而沿邊的則稱為「關」，如圖2-13中的黑❷。若白①在圖2-13中的A位落子則被稱為「大跳」或「隔二跳」。

在實戰中關和跳是經常配合著使用的，它們都是為了擴張自己的勢力、快速逃離對方追捕，甚至切斷對方聯絡的下法。

關和跳都是中盤戰鬥中攻防兼備之著，但要防止對方將其挖斷。

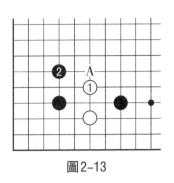

圖2-13

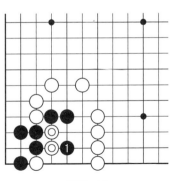

圖2-14

8.夾

夾是將對方棋子處於我方兩子之間,但在盤面上可出現兩種形式。

一種是有緊靠自己的對方棋子,如圖2-15中的白◎二子的另一邊緊貼著落子,即是黑❶。

這種下法常在死活題和收官或短兵相接的戰鬥中使用。

另一種是對自己一方棋子掛時(如圖2-16中的白◎一子),進行相隔一路至四路的夾擊,黑❶一子即是,也叫「虛夾」,這在佈局時是必用的下法。由於位置的不同,叫法也有一定區別,圖2-16中的A位叫「一間高夾」,B位叫「一間低夾」,C位叫「二間底夾」,1位為「二間高夾」,D位為「三間低夾」,E位為「三間高夾」等。

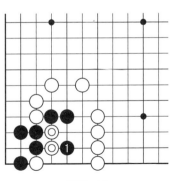

圖2-15

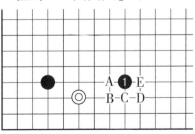

圖2-16

9. 拆

依託自己的子沿邊向左右方向隔一路、二路或二路以上落子，叫做「拆」，又叫「開拆」。圖2-17的白①叫拆二。而圖2-18因為白①和左邊二子白棋隔三路，所以叫做拆三。依此類推。也有斜拆者。

「拆」的作用是加快佈局建立自己的根據地，搶佔實地，是佈局的主要手段之一。

圖2-17

圖2-18

10.扳

也稱「扳頭」，在雙方棋子相互緊貼時，先手一方在對方棋子要長出，己方棋子在斜對角的交叉點上緊下一子稱為「扳」。圖2-19中的黑❶是在一線扳。圖2-20的黑❶是扳，白②可叫「反扳」，而黑❸稱之為「連扳」。

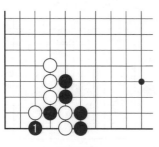

圖2-19

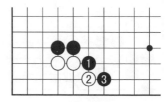

圖2-20

11.斷

也叫「切斷」，把子直接下到對方棋子的斷頭處，把它們分成兩個部分，直接割斷兩塊棋的聯絡。

圖2-21的黑❶就是「斷」，而圖2-22中的白①不止是斷，同時在打吃黑▲一子，所以又叫「斷打」。

「斷」是圍棋戰鬥時最激烈的手段之一。它的目的是使對方棋子失去聯絡而引起戰鬥，所以有「無斷不成棋」「棋逢斷處生」「能斷則斷」等棋諺。

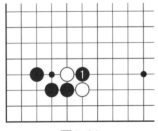

圖2-21

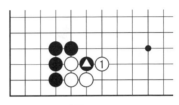

圖2-22

12.接（粘）

將自己可能被對方切斷的部分連成不可分割的一塊棋。

圖2-23　黑❶就是把黑▲兩子連接起來了。

「粘」和「接」在一般情況

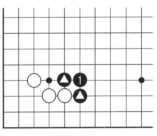

圖2-23

下是通用的。另有在被對方打吃的即將要被提去的棋子，用子連接到自己棋子一起時多叫它為「粘」。

圖2-24　黑❶打白四子，白②粘回四子白棋。圖2-25白①打、黑❷的接一般叫做粘劫。

接的目的是將自己的棋連成一塊棋，增加了自己的力量，或救回自己將被吃掉的棋子，以便進一步和對方搏殺。

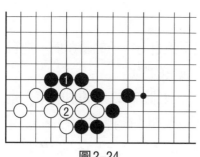

圖 2-24

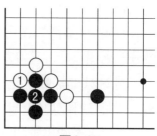

圖 2-25

13. 曲（拐）

「曲」就是彎曲，在自己直線棋子的前面改變方向落子。又叫做「拐」。

圖 2-26　黑❶是在白棋三子前面曲過來，白三子很苦，所謂「迎頭一拐，力大如牛」。

圖 2-27　黑❶扳，白②曲則是為了防止被對方封鎖在裏面而爭出頭。

「曲」改變了行棋方向，有時可以爭取主動，是壓迫對方的有力下法。

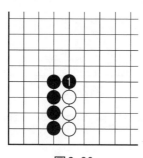

圖 2-26

圖 2-27

14. 虎

從原有棋子尖一著之後，再向另一邊尖一著，三子形成「品」字形。如對方向「品」字中間投子，只有一口氣，會

立即被吃去，所以如虎口一樣，就叫做「虎」。

　　圖2-28的白①就是「虎」。而圖2-29的黑❶是為緊氣而下的虎。

　　「虎」是一種防斷的手法，它比接要開闊一路。所以在攻防中「虎」是使自己棋子連接和防止對方切斷時經常採用的方法之一。

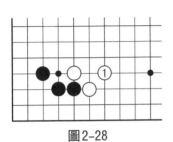

圖2-28

圖2-29

15. 挖

　　在對方拆一，也就是單關跳的中間交叉點上落子，叫做「挖」。

　　圖2-30的白①和圖2-31的黑❶都是「挖」。

　　挖是強行分斷對方棋子的激烈走法，為的是切斷對方，以便分割包圍，各個擊破，所以是中盤常用手段。

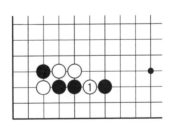

圖2-30

16. 托

　　在緊挨著對方（一般指三、四線的子）的下面落子，叫做

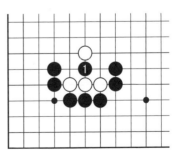

圖2-31

「托」。圖2-32的黑❶即是。而圖2-33白①托，則是破壞對方的實地，是角上常用的試探對方應手的下法。

「托」是為了將對方的棋托起，使它不能生根，成為無本之木，以便攻擊，同時也增加了自己的實地。

圖2-32

圖2-33

17. 壓（蓋）

和托正好相反，是在緊靠對方棋子的上面一路下子，叫做「壓」，在古代也叫「蓋」。

圖2-34的黑❶就是「壓」。而圖2-35黑❶壓後白②長出，黑❸再壓，叫做「連壓」。

「壓」是為了將對方棋子壓在低位，增加自己的外圍力量，從而達到補勢雄厚的目的。

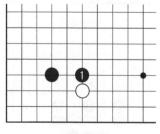

圖2-34

圖2-35

18. 刺（覷）

在對方單關兩子中間的對角處，或在對方虎口的外面落

子，叫做「刺」。

　　圖2-36的黑❶是對白方虎口的刺。圖2-37則是白①在對黑方單關的刺。圖2-38是在對殺中「刺」的實戰運用。

圖2-36

　　「刺」是為了下一手分斷對方棋子的棋，迫使對方應一手棋，或是破壞對方的眼形。

圖2-37

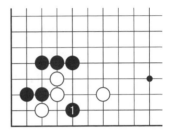

圖2-38

19. 點

　　使用範圍比較廣泛，主要表現在以下幾個方面。

　　（1）窺伺對方斷點或薄弱的環節，下一著要斷開對方棋子，一般可起促使對方棋形固定的作用。

　　圖2-39的黑❶點在上面是瞄著白棋A位斷點進行威脅。

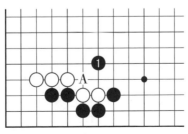

圖2-39

（2）破壞對方眼形，從而殺死這塊對方的棋。

圖2-40的黑❶點入後，這塊白棋即成為死棋了。

（3）是侵入對方陣地的下法。

圖2-41　黑❶點不止是為了侵入角地，還在搜刮對方根據地。

（4）在對方陣勢上的所謂試應手的下法，根據對方應手採取對應手法。

圖2-42　黑❶點就是對白下面拆二的典型試應手。

（5）在對殺中經常使用的緊氣手段。

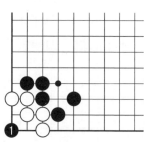

圖2-40

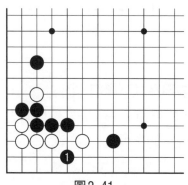

圖2-41

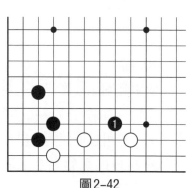

圖2-42

圖2-43的黑❶點入白棋，黑可吃白（這在以後「手筋」中將詳細介紹）。

（6）是指盤面上某些具體的交叉點。如：「好點」「要點」。

圖2-43

另外，「點」與「刺」有時互用，還有「覷」（偷看的意思）也和點通用。

20. 沖

從自己原有的棋子，向對方單關中的空隙長下去就叫做「沖」。

圖2-44

圖2-44和圖2-45的黑❶就是直接「沖」。

「沖」是露骨地要分斷對方棋的聯絡，是一種激烈的下法，也算「斷」的一個類型。初學者一定要注意的是，「沖」後必然會使自己的外氣少一口。

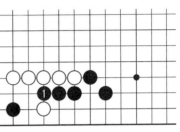

圖2-45

21. 擋

當對方沖入自己陣地時，迎頭攔住，阻止對方進一步侵入的下法。

圖2-46就是在黑▲沖時，白①擋住。

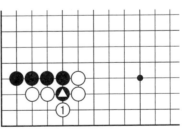

圖2-46

而圖2-47則是黑❶為了緊白兩口氣而擋住的下法。

「擋」當然是為了防止對方對自己更大的破壞，不讓對方衝破自己陣地的下法。

「擋」古代叫「搪」。

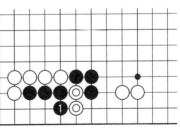

圖2-47

22.打

在對方一子或許多子被包圍後只剩下兩口氣時,再下一子使其只剩下一口氣的下法叫做「打」。俗稱「打叫吃」「叫吃」「打吃」。

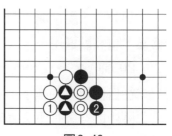

圖2-48

圖2-48　白①在打吃黑❷兩子,而黑❷則是在「打」白◎兩子,這叫「反打」。

圖2-49中黑❶打白◎一子,白②接上,黑❸又打白▣一子,這叫「連打」,而白④則是同時在打黑●和❷兩子,這叫「雙打」。

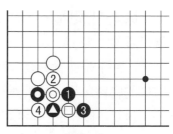

圖2-49

「打」就是要下一步吃掉對方的棋。

23. 提

在對方一子或若干子只剩一口氣時再加上一子,使它們處於無氣狀態,從而在棋盤上拿出來,叫做「提」,也叫「吃」。

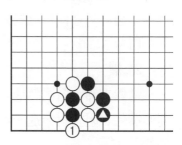

圖2-50

圖2-50是圖2-48的後續圖,黑在❷位反打,白①提去黑兩子。圖2-51就是白棋提去黑子後的形狀。

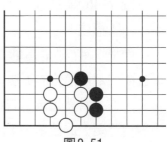

圖2-51

圖2-52是圖2-49白在◎位雙打時，黑❶提去右邊一子。圖2-53就是提子後的形狀。

圖2-52

「提」當然是直接吃掉對方棋子，為自己活棋或利益而下的一手棋。

24. 雙（併）

把棋下成兩個單關的形狀，叫做「雙關」，簡稱「雙」。而在原有棋子同一線上緊挨著下一子，叫做「併」，也叫平。

圖2-53

圖2-54中的白①叫做「雙」，黑如A位沖，白B位接。這樣黑棋無法沖斷，在日本叫做「竹節」，俗稱「小板凳兒」，大概是因為四子像小板凳的四隻腿吧。

而圖2-55的白①則為併。

「雙」和「併」都是為了加強自己，不被對方挖斷或沖斷的手段。所以有「防斷宜雙」和「雙關似鐵牢」之說。但

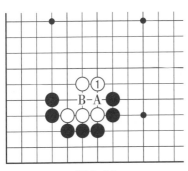

圖2-54

圖2-55

此下法過於堅實，非不得已一般不願使用。

25. 渡

又稱為「渡過」。在對方棋子的底部（一般指一至三線），把可能被對方分割開的兩塊棋連成一片，叫做「渡」。

圖2-56　黑❶在一路將右邊三子黑棋渡回。

圖2-57　當白①扳時，黑❷在二路扳也是渡過。

圖2-56

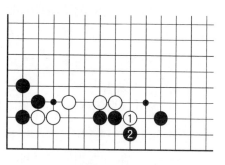

圖2-57

圖2-58則是「托渡」。

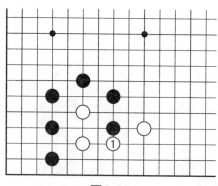

圖2-58

圖2-59是一種輕盈的飛渡。

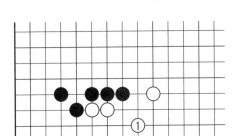

圖2-59

26. 頂

是在對方棋子的出路上落子，有時也叫做「鼻頂」。

圖2-60　當白◎一子飛時，黑❶頂。

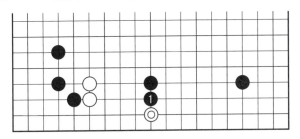

圖2-60

圖2-61是黑❶尖頂白◎一子，對其攻擊。

圖2-62中的黑❶就是所謂「鼻頂」，是對黑▲一子的最好利用。

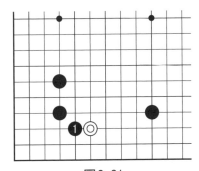

圖2-61

圖2-62

「頂」是在自己有棋接應時，利用對方棋形的缺陷（氣緊或棋形凝重）加以攻擊的手段。

27. 碰

是以己方一子，單獨殺到對方陣營內，緊挨著對方棋子旁邊下一手棋。

圖2-63　白①碰是實戰中常用的手段。

圖2-64　黑❶碰是為了處理好自己的棋形。

「碰」是為了試探對方應手的著法，根據對方應手再決定自己下一步的作戰方針。是使全局靈活多變的下法。

有時為了處理好自己的棋形也用「碰」，所謂「騰挪用碰」。

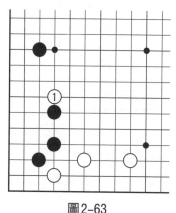

圖2-63

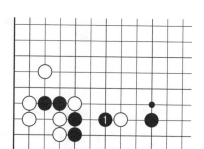

圖2-64

28. 靠

「靠」和「碰「的區別在於往往是有自己一方棋子策應時，緊貼著對方棋子旁邊下一著棋，它和「碰」「跨」「壓」等術語常常連用，如「壓靠」。

圖2-65　黑❶就是依託黑⬤一子到角上靠的。

圖2-66的黑❶靠是此時最佳應手，所謂「逢單必靠」「單雙形見定敲單」就是指這個棋形。

圖2-65

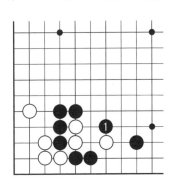

圖2-66

29. 鎮

在棋向中腹「關」起的位置上落子，阻止其向中央發展。「鎮」又稱「戴帽」「帽子」。

圖2-67　黑❶鎮住白拆二，第一是防止白棋在此跳，第二是擴大上

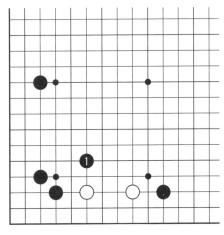

圖2-67

面黑棋模樣，而且帶有攻擊白棋拆二的味道。

圖2-68　當白◎一子打入時，黑❶採取了鎮加以攻擊，這是所謂「實尖虛鎮」的典型運用。

「鎮」是在威脅對方弱子時的一個有力下法。在實戰中應用範圍很廣泛，常用於攻擊敵子或爭奪中央形勢、削減敵勢等方面。

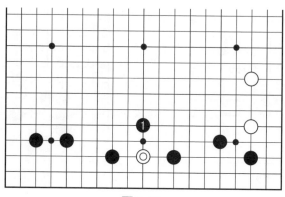

圖2-68

30.跨

一般來說都是以自己的棋為依託，向對方小飛中跨出叫做「跨」，有時也叫「搭」。

圖2-69　黑❶是對白◎兩子小飛進行「跨」，要分開白棋，從中取利。

圖2-70　黑❶在二路跨下，白棋苦。

「跨」是分斷對方小飛兩子之間聯絡的常用手段，所以有「以跨制飛」的說法。又由於「跨」是比較激烈的下法，所以在落子之前一定計算好征子條件和防止對方反擊的手段。

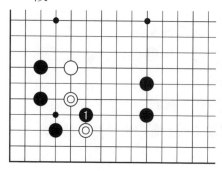

圖2-69

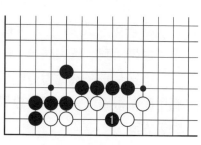

圖2-70

31.擠

用自己的棋繼續向對方棋子集中的地方插入的手法叫做「擠」。

圖2-71　白①擠入的目的是「試應手」，根據黑棋的下法再決定自己的動向。

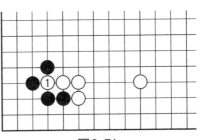

圖2-71

圖2-72　黑❶擠入，殺死白棋。

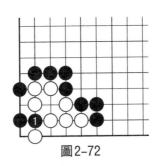

圖2-72

32.嵌

是指在對方棋子中直接落入自己的棋子。

圖2-73　黑❶「嵌」入後，白◎數子將被吃，角上三子黑棋得以逃出。

圖2-74　黑❶嵌入後，白上面三子和右邊三子不能兩全，下面黑棋就逃出了困境。

「嵌」在緊住對方氣時時常發揮意想不到的效果，有時

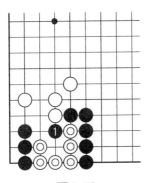

圖2-73

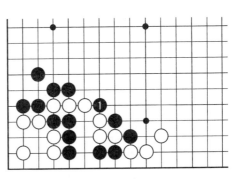

圖2-74

在「騰挪」中也能發揮相當的作用。

圍棋術語還不止這30多個，如挺、罩、封、滾、吊、消、逼、攔……在此不再一一詳細介紹。另外，還有一些歸入了手筋中。初學者只要在對局中不斷地多聽、多看、多用，自然會逐漸掌握和靈活運用的。

第二節　幾種吃子技巧

一、雙　打

雙打又稱為「雙叫吃」「雙吃」。是下一著棋，同時打吃對方兩邊棋子，使對方顧此失彼，形成兩者必得其一的棋形。

圖2-75中白棋有A、B兩處斷頭，黑棋應選擇從哪個斷頭下手才能得到最大便宜？

圖2-76　黑❶在右邊打斷、白②接上後，黑❸只有長出，被白④跳起，不但左邊獲利不少，而且黑❶、❸兩子成了孤棋。

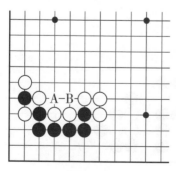

圖2-75

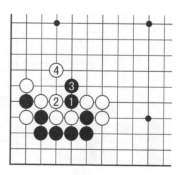

圖2-76

圖2-77才是正確應黑❶打，是所謂「雙打」，白如A位接，黑即於B位提白一子，白如B位接，則黑於A位提白兩子。這就是雙打的威力。

圖2-78中黑▲四子被包圍在下面，要想逃出，唯一的方法就是吃去白子。

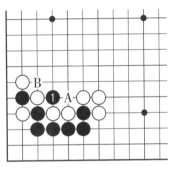

圖2-77

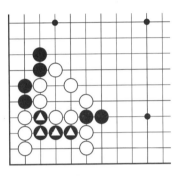

圖2-78

圖2-79 黑❶投入打，白②提去，黑棋明顯失敗。

圖2-80 黑❶在裏面「雙打」，白棋A、B兩處不能兼顧，如A位接，黑B位提下面兩子白棋，如B位接，黑A位可提左邊兩子白棋，四子黑棋均可逸出。

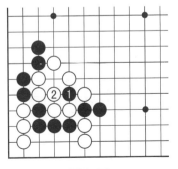

圖2-79

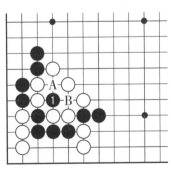

圖2-80

二、征子和引征

「征」又叫征子，是一種特殊的吃子手段，是在對方還剩一口氣的棋想逃出時，給予迎頭一擊，同時仍在打吃，對方如再逃就仍迎頭打吃，只准對方保留一口氣，一直追到盤邊，將它們全部提去，俗稱「扭羊頭」。征子幾乎是在每盤棋中都會出現的下法，所以初學者一定要搞清征子問題。

圖2-81　白①逃出，黑在2位打，白③曲，黑❹打，白⑤又曲，黑❻迎頭打……如此白曲、黑打，白一直只有一口氣，最後至黑㉒打，白已無法再逃，一條大龍只好束手就擒。

要注意征子時一定要迎頭打，如打錯方向，則對方棋即可逃出。

圖2-82　白①逃出黑❷打，正確。白③，黑❹打，正確。但白⑤時黑❻方向錯誤，白⑦長出後已成了三口氣，黑棋已難吃下白棋了。

征子不是在任何時候都可以征吃掉對方棋子的。征子時

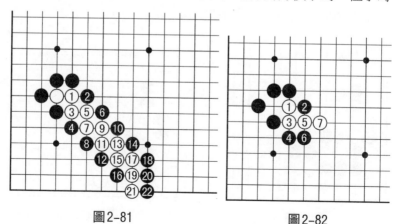

圖2-81　　　　　　　　　　圖2-82

在雙方經過的線路上，如有被吃一方的子在前面接應則無法征吃。

　　圖2-83中在被征子的白子前面有一子◎白棋，這樣黑棋征子是不成立的。如要硬性征吃，則如圖2-84所示，白①逃，黑❷打，如此征吃，至白⑬已和白◎一子連接上了，變成了三口氣，黑不但不能再吃白棋，而且自己漏洞百出，在所有A位，白可任選一點都是雙打，而且可以不斷地雙打，這樣黑將防不勝防，千瘡百孔，全局崩潰。

圖2-83

圖2-84

　　在圖2-85中虛線後表示的對角線上如有一子以上的白棋，黑棋就無法征吃白子了。

　　而圖2-86的白◎一子接應方向有所不同，如黑征子，結果如何呢？

　　圖2-87　黑❶開始征吃白兩子，當征到黑⓱時，白⓲曲正好和接應的白◎一子打吃黑⓯一子，黑⓳如再征下去，白⓴即可提去黑⓯一子，同時打吃黑⓫一子，俗稱「提子帶響」，黑如在A位打吃，則白在B位提黑⓫一子，同時打吃黑❼一子。另外，在上面的黑棋有多處斷點，白可隨手雙

圖2-85

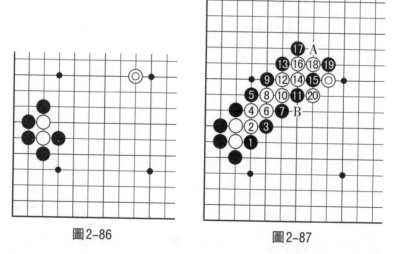

圖2-86　　　　　　　圖2-87

打，這樣黑將無法進行下去了，這一局到此也結束了。這說明在前面沒有子時被征一子不能隨便逃，而前面有子時，征子一方也千萬不可亂征，所謂「有礙無征」。

在被征一子的經過路線的前方，適當的位置上落上一子準備逃出被征一子，迫使對方提取被征一子，然後在引征處獲利。

圖2-88　黑❶打白◎一子，當然是征子，顯然白如在3位逃，必然被征吃。於是白②到白將逃出的方向左下角處落子，這就是「引征」。黑❸只有提取白◎一子，白即可於4位或A位擋下。

圖2-88

引征時一定要算清棋路，千萬不能出一點差錯，否則全盤崩潰，這是一種比較複雜的高級戰術。

征子也是一種很有趣味的下法，古代棋譜中就有不少利用征子在棋盤上回旋的特點排成棋局，稱為「珍瓏」的一種。明代棋譜《適情錄》中有「演武圖」，南宋李逸明著的

　　《忘憂清樂集》中有「三江勢」「千層寶閣勢」「八仙勢」「長生八駿勢」「引水出龍勢」等征子排局，有的滿盤征來征去，加上原安排在盤面上的黑白雙方之子，雙方征到最後盤上幾乎全是黑白棋子，如兩條游龍，煞是好看。

　　征子還有一種寬一氣征子，叫做「送佛歸殿」。

　　圖2-89　黑❷兩子如要逃出當然要想方設法吃去白◎一子。如黑在A位打就太輕率了，白只要B位立下，黑❷兩子即被吃去。

　　圖2-90　黑❶在二路打，正確，當白②長時，黑❸太性急，擋下來，白④曲後黑❺擋，白⑥打，黑三子被吃，失敗。

圖2-89

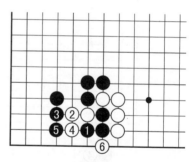

圖2-90

　　圖2-91　當白②長時，黑❸還在二路長，等白④長時，黑再在5位扳，白⑥曲，黑❼擋下，這樣黑棋三口氣，而白棋兩口氣，至黑❾，白四子被吃。

　　再舉一例「送佛歸殿」。

　　圖2-92　白①因有◎一子，認為征子有利才斷開黑棋，黑棋怎麼才能吃下這一子是關鍵。

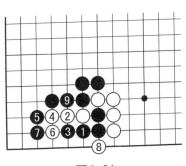

圖2-91

圖2-92

圖2-93　黑❷打，白③逃出，黑❹開始征子，至黑❿不得不沖，被白⑪飛下，左邊數子陷入困境，得不償失。

圖2-94　黑❷先在右邊刺一手，希望白棋在4位接上，再於3位吃白①一子，但這是一廂情願的下法，白③不應而長出，黑❹也只有穿出，白⑤飛下和上圖大同小異，黑棋不爽。

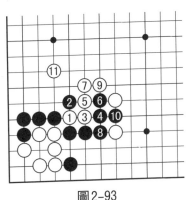

圖2-93

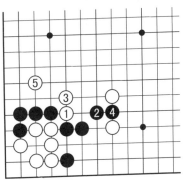

圖2-94

圖2-95　黑❷直接打，然後連壓三手，更為拙劣，白⑨跳下後，左邊四子已被吃去，而右邊兩子也未受到多大影響，黑棋大損。

圖2-96　黑❷對白①一子枷住，白③如對外逃，黑❹

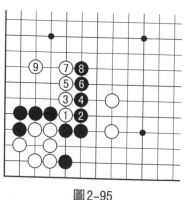

圖2-95

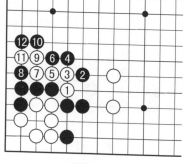

圖2-96

扳後白⑤再逃，黑❻再緊一口氣，好手，至黑⓬，白已被全殲。

為了讓初學者進一步瞭解征子，請做下面的習題。

習　題

習題1　黑❶長出是因為下邊有黑▲一子，認為征子有利，但黑▲一子真能接應上黑棋嗎？

習題2　要注意在下面有黑▲和 白◎各一子，那黑❶逃

習題1　白先

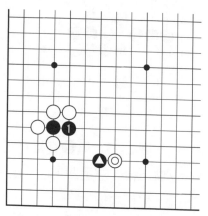

習題2　白先

出的結果如何呢？

習題3 白棋因為有黑❹一子就在1位斷，但真的不會被吃掉嗎？

習題4 黑棋如何利用黑❹一子已將被吃掉的棋而形成征子。

習題3 黑先

習題4 黑先

答　案

習題1 白②開始征棋，黑❸逃，但到了白㉔時，由於到了邊上，白棋不在27位打，而是轉變方向直接把黑子追到邊上吃下去。黑棋看似能接到❹一子，但正好被擠到白棋之外，不能起引征作用。

習題1 白先勝

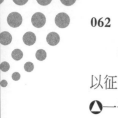

習題2 白②仍可以征吃黑子,黑棋雖有⚫一子在征子路線上,但白也正好有◎一子擋住了去路,白征黑子到了兩個子旁邊仍然是征子,黑棋無法逃走。

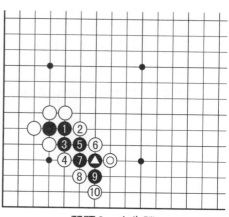

習題2 白先勝

習題3 黑❶打、白②長時,黑❸仍貼著打一手,這樣白◎一子就用不上勁了,白④還想逃走,但黑⚫一子正好等著白棋,至黑❾白被吃。

習題4 黑棋不能在A位打,如打,會被白B位提一子,則下面沒有好應手了。

應為圖在外面1位打,逼白②接上後再於3位征吃白子。

習題3 黑先勝

習題4 黑先勝

三、枷

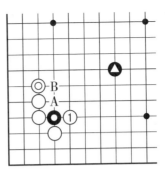

圖2-97

「枷」是下一著棋後把對方一子或數子關進自己的包圍圈內，使它們不能逃出，又叫「門」和「封」。

圖2-97　白①打吃黑●一子，由於右上有一子▲黑棋，黑如從A位長出可以逃出嗎？白如在B位打成了征子，黑子可以和右上▲黑棋連通。但是白棋多了一子◎白棋，這樣白棋就可以用另一種方法來吃黑棋了。

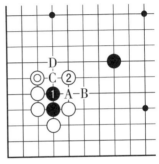

圖2-98

圖2-98　當黑❶長出時白②跳出，因為有了白◎一子，黑兩子已經無法逃出了。黑如A位，白B位擋；黑如改為C位沖，白可D位擋。

白②的這一手棋就叫做「枷」，也叫「門」或「封」。

「枷」有多種多樣的形式，有時要跳枷，有時要飛枷。

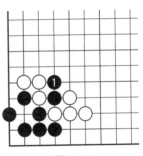

圖2-99

圖2-99　黑❶逃出，當然是黑棋在征子有利時才這樣下的，白棋有更好的方法吃去這兩子黑棋嗎？

在這裏初學者要注意一點，對於對方的棋子，即使乙方征子暫時有利，也儘量不要征吃，以免被對方得到引征之利。

圖 2-100　白②打、黑❸曲後，白④如在 5 位打，則成了征子，所以採用了「枷」，黑已無法逃出，如繼續走下去，黑❺沖，白⑥板，黑❼曲，至白⑧，黑子被全殲。

圖 2-100

圖 2-101　黑在 1 位曲企圖逃出，這樣可將白棋分成兩塊，白②採取了逃枷，這樣可以吃掉黑三子嗎？

圖 2-101

圖 2-102　白①跳枷，黑❷沖，白③擋時黑❹打，白⑤當然接上，黑❻又打，白⑦長，黑再在 8 位打，白⑨長，黑❿得以逃出，同時也威脅著左邊◎四子白棋。

圖 2-103　白①改為飛封是正確應手。以後黑❷如強行沖，白③擋，黑❹打，白⑤接後黑❻、黑❽的沖完全是不必要的掙扎，白⑦、⑨後，黑棋反而越送越多了。

圖 2-102

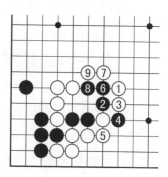

圖 2-103

習　題

　　習題1　黑棋被白◎兩子分在上下兩處，只有吃下這兩子才行。用什麼方法呢？

　　習題2　黑棋只有下邊一眼，只有吃掉白◎三子才能活棋。

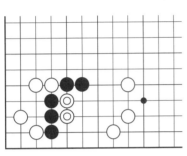

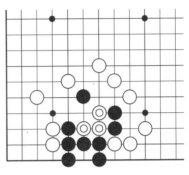

習題1　黑先　　　　　　　　習題2　黑先

　　習題3　此型白本應在A位接上補斷，現在白棋脫先他投，黑棋趕快抓住機會，但怎麼下呢？

　　習題4　白①長出當然是在徵子有利時下出來的，但仍然屬於無理棋，黑棋只要能動一點腦筋，可用「枷」來吃掉白棋，但有點複雜。

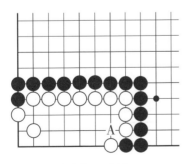

習題3　黑先　　　　　　　　習題4　黑先

答　案

習題1　黑❶用枷即可吃住白棋兩子,以下白②沖,黑❸扳,白④扳,黑❺已打吃。

黑❶如在2位下子,白只要1位尖即已逃出。又黑如在A位曲,白即5位曲,黑無法逮住白棋了。

習題2　黑❶先打一手,白如仍頑強抵抗在2位蹺,黑只在3位枷,白以後如在A位沖,黑B位擋;白如在C位沖,黑D位擋。總之,白已無法逃出黑棋包圍了。

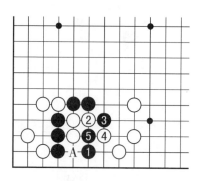

習題1　黑先勝

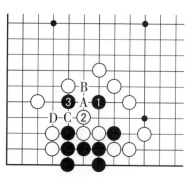

習題2　黑先勝

習題3　黑❶抓住時機打,白②長是沒有經過計算的隨手棋,黑❸連打,白④又長,黑❺枷,白⑥是無謂的一手棋,被黑❼打後,四子已被吃。

習題3　黑先勝

習題4 黑不在4位打，那將是征子，而是枷住。白②在下面打黑兩子，黑❸接後白④沖，曲併打黑♠一子，此時黑不在6位長，而是在5位打，妙！白⑥提黑♠一子，黑❼到上面打白三子，白⑧如接上，則黑❾打，全殲白棋。

習題4 黑先勝

四、撲

故意將子投入對方虎口裏，讓對方提去的手法，叫做「撲」。

一般來說，「撲」主要是為了破壞對方眼位，或給對方棋子造成多處斷頭，使對方來不及接棋而吃去對方尾部一子或若干子。

圖 2-104 的 黑❶ 就是「撲」，這樣白棋只有角上一隻眼，不是活棋（這一點後面將細講）。黑如A位打，白即1位接上，成為活棋了。

圖2-104

同樣道理，在圖2-105中白①撲入後，黑棋只剩下左邊一隻眼了，死。

再舉幾例來說明撲棋在吃子時的作用。

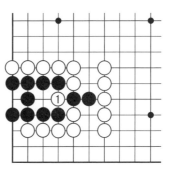

圖2-105

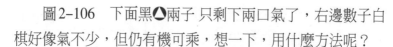

圖2-106 下面黑▲兩子 只剩下兩口氣了，右邊數子白棋好像氣不少，但仍有機可乘，想一下，用什麼方法呢？

圖2-107 黑❶隨手一打，白②接上後，黑▲兩子已無法吃白棋了。

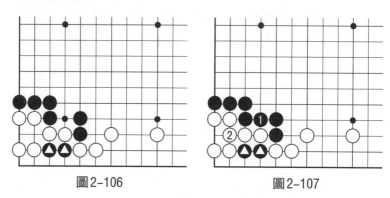

圖2-106　　　　　　　　　　圖2-107

圖2-108 黑❶先在裏面「撲」上一手，白②提後，黑❸再打，白④接後所有棋也只有兩口氣了，黑❺打，白被全殲。

圖2-109 黑棋只有一隻眼，必須再做出另一隻眼來才是活棋，那應怎麼下呢？

④ = ❶

圖2-108　　　　　　　　　　圖2-109

圖2-110 黑❶打，企圖吃白◎一子，但白②接上後黑

❸也要接上，白④就在上面接，黑❺打時白⑥可以接回白棋，這樣黑棋一無所獲，不活。

圖2-111 黑❶先在角上撲一手，等白②提後再3位立下，白④仍於上面接，黑❺擠入打，白已無法在1位接了，如接，則黑在A位提白四子，白只有A位接，黑即在1位提白二子，活棋。

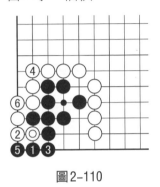

圖2-110 圖2-111

習 題

習題1 黑⬟兩子在下面已無出路，如在A位長，白B位扳即死。但白棋下面有三個斷頭可利用。請想一下。

習題2 黑棋右邊已有一眼，白棋如何破壞左邊一隻眼？

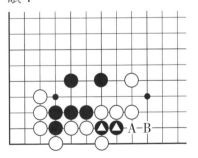

習題1 黑先 習題2 白先

習題3 中間六子黑棋只有兩口氣，要想逃出只有吃白棋，如隨手在A位打，白B位接上，則黑棋被吃。

習題4 白棋角上有眼，而黑棋有A、B兩個斷頭，如黑C位沖，白D位打。黑不能A位接，如接，白可B位吃。

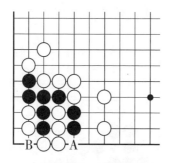
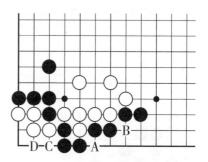

習題3　黑先　　　　　　習題4　黑先

答　案

習題1 黑❶到裏面撲一手後，白②提，黑❸在外面打，白四子不能接，如接，黑可在A位全提白子。當初黑如只在3位打，白①位接後，黑❷位提白◎一子，白就A位接回了。

習題2 白①撲入，由於沒有外氣，黑無法在3位接上，只有提，白③再一擠，黑不活。

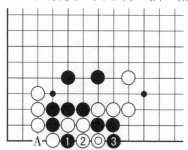
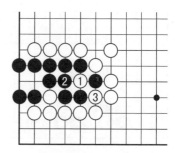

第1題　黑先勝　　　　　第2題　白先黑死

習題3 黑❶先撲一手，等白②提後再3位打，白④如在1位接，就是兩口氣，黑即可5位打，白被全殲！

習題4 黑❶在角上撲一手，妙！白②只有提，黑❸再長入，白棋A位無法下子，黑的斷頭也就不成問題了。

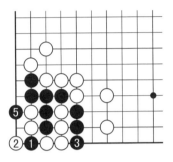

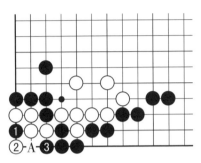

習題3 黑先勝

④＝❶

習題4 黑先白死

五、倒　撲

把自己的旗子投入對方虎口中，讓對方提去，緊跟著把對方數子提去的下法叫做「倒撲」。

「倒撲」是為了收緊對方的氣以後進一步吃掉對方的棋。有時也是為了破壞對方眼位，從而進一步殺死對方。

圖2-112　黑棋三子被包圍在白棋之中，已無法逃出，但白棋有缺陷。黑如隨手A位打，則白B為接上，應如圖2-113黑❶向白棋虎口中投入一子，白②提，黑❸立即提白

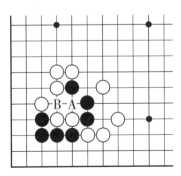

圖2-112

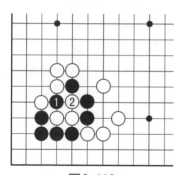

圖2-113

❸ = **❶**

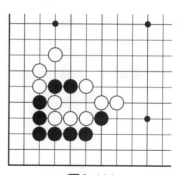

圖2-114

三子,這就是「倒撲」。

再看圖2-114 黑棋可用倒撲來吃掉白◎四子。

圖2-115 黑❶撲入,白②提。黑❸再進入1位提去白五子。

倒撲的應用很廣泛,我們再舉幾個例子加深初學者的印象。

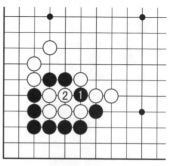

圖2-115

❸ = **❶**

圖2-116 黑棋可以吃掉白◎兩子,當然用「倒撲」。

圖2-117 黑❶直接打吃白棋兩子,白②接上,黑棋失敗。

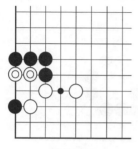

圖2-116

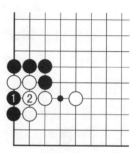

圖2-117

圖2-118 黑❶撲入，白②提取黑❶，黑❸馬上再投入黑❶處，提取白三子。

倒撲運用得當，則可殺死對方整塊的棋。

圖2-119 白棋好眼位很充足，黑在▲位斷，白在◎位打，黑棋的應法關係到了白棋的生死。

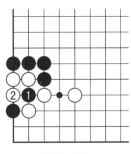

圖2-118

❸ = ❶

圖2-119

圖2-120 黑❶提三子白棋，白②擋下，白棋已活。

圖2-121 黑❶在一路扳才是正應，是在製造倒撲，白②如提黑▲一子，黑立即在▲位反提白五子，白棋整塊不活。

圖2-120

圖2-121

❸ = ▲

　　圖2-122　其中白棋左邊已有一隻眼，右邊也好像是一隻大眼，似乎已經淨活，但是外氣太緊，這是其缺陷。

　　圖2-123　黑❶下在一路正中間，是所謂「兩邊同形走中間」的下法，這樣白棋就不能上下兼顧了。白如A位接，黑即於B位倒撲下面兩子白棋；白如B位接，黑即於A位倒撲上面兩子白棋，這叫「雙倒撲」。

　　圖2-124　在此圖中也是因為白棋外氣太緊而產生了缺陷，當然是運用「倒撲」。

　　圖2-125　黑❶在裏面打，這樣白如在A位提黑♠一子，黑可於♠位吃去右邊所有白棋；而白如在B位提黑❶一子，黑即再在1位倒提左邊數子白棋。這種左右逢源的下法，俗稱為「喜相逢」。

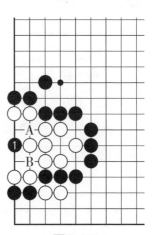

圖2-122

圖2-123

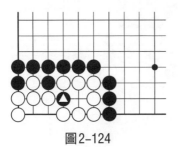

圖2-124

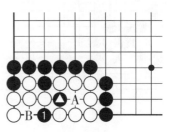

圖2-125

習 題

習題 1 黑棋角上數子顯然不能做活，只有吃去白◎三子才能逃出，黑如 A 位打，白 B 位接顯然不行，可進一步想一下。

習題 2 黑▲四子僅三口氣，而白棋好像可以活棋，但仍有其缺陷，黑棋可以致白棋於死地。

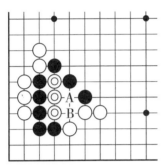

習題 1 黑先

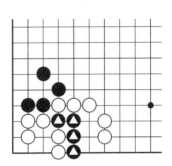

習題 2 黑先

習題 3 黑棋三子僅兩口氣，而角上白棋還包著一子黑棋，黑棋如何才能搶先吃掉四子白棋是問題所在。

習題 4 白棋應採取何種手段，才能做活。

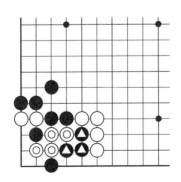

習題 3 黑先

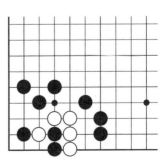

習題 4 白先

答　案

習題1　黑❶投入白棋虎口中，即可倒撲白◎三子，角上數子即可逃出白棋包圍圈。

習題1　黑先勝

習題2-1　參考圖

黑❶搶在裏面打，白②接上，黑❸扳，白④打，黑❺接後白⑥提黑一子，已成活棋，外面四子黑棋已經枯死了。

習題2-2　正解圖

黑❶打是企圖倒撲白◎二子，白②只有接上，黑再於3位緊氣，白④、黑❺後，白數子被吃。

習題2-1　參考圖

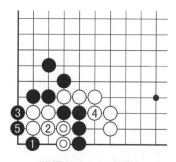

習題2-2　正解圖

習題3-1　參考圖

黑❶簡單地提白兩子，白馬上到下邊2位打吃黑棋三子，黑棋被吃。

習題3-2　正解圖

黑❶扳，一子兩用，既可倒撲上面白◎兩子，同時也在

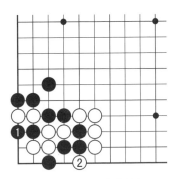

習題3-1　參考圖

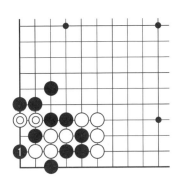

習題3-2　黑先勝

打吃下面四子白棋，白棋已被全殲。

習題4-1　參考圖

白①扳可以倒撲黑▲兩子，但黑❷退後白棋已死，顯然不行。

習題4-2　正解圖

白①先在外面扳，好手！當黑❷擠入時白③在一路反打，一子兩用，即對黑▲兩子進行「倒撲」，又打吃左邊一子黑棋，白活。

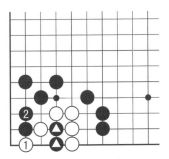

習題4-1　參考圖

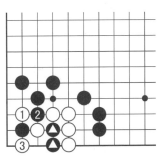

習題4-2　白先活

六、接不歸

接不歸是指若干棋子因斷頭過多，在被對方打吃時無法接回。

圖2-126　黑棋僅一隻眼，於是在1位打，白無法在A位接，如接，黑可B位提四子白棋，這兩子◎白棋就是接不歸。

接不歸常和「撲」「倒撲」相結合使用。

圖2-127　黑棋要想活棋只有吃掉白◎兩子，怎樣利用白A、B兩個斷頭來造成白棋兩子「接不歸」呢？如隨手在C位擠入，白B位接上後，黑已無法再吃白棋了。

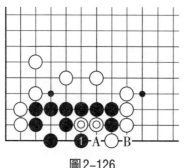

圖2-126

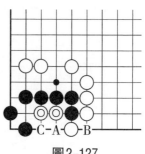

圖2-127

圖2-128　黑❶先撲一手，等白②提後再於3位打，白三子就成了「接不歸」而被吃。

在中間也有接不歸。

圖2-129　黑♦一子被斷在外面，要想和角上連成一片，當然要吃掉白子才行。

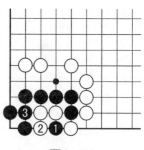

圖2-128

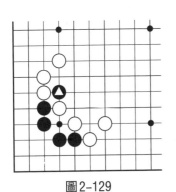

圖2-129

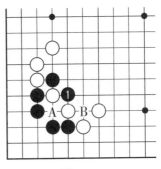

圖2-130

圖2-130　黑❶打吃白一子，白如A位接，黑棋即可在B位提白三子，這也是「接不歸」。

習　題

習題1　黑角部三子❹要想聯絡到外面來，只有吃掉白◎兩子。請注意白棋的斷點。

習題2　白棋先手，其目的和上題差不多，是要把角上的白子逃出去，即吃掉黑❹四子是關鍵。要注意的是黑二路是三子❍，這是和上題的區別。

習題1　黑先

習題2　白先

習題3　黑棋可謂千瘡百孔，斷頭太多，塊塊有被吃的可能，只有吃去中間白子才能擺脫困境。

習題4　黑棋內外被分開，而且外面數子是無根之棋，如不和角上子連通，有被攻擊之虞，這就要發揮接不歸的威力了。

習題3　黑先

答　案

習題1-1　參考圖

黑❶簡單地在一路扳，白②就接上，黑已無後續手段了。

習題1-2　正解圖

黑❶挖，白②只能在一路

習題4　黑先

打，黑❸接上後白④接，黑❺打，自己是「接不歸」了，如硬要在6位接，則黑在7位斷吃，白棋損失更大。

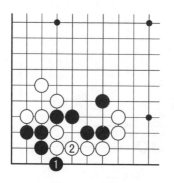

習題1-1　參考圖

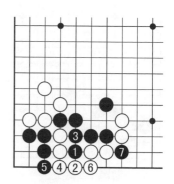

習題1-2　正解圖

習題2-1 參考圖

白①老實地接上，黑❷也接上，由於二路黑子還有兩口氣，白③斷是不成立的，黑❹打，黑棋逃出。

習題2-2 正解圖

白①先撲一手，妙手！等黑❷接後，再3位接上打吃黑四子，黑❹如要接上，那只是多送子而已，白⑤可打。黑棋被全殲！

習題3-1 參考圖

黑❶的擠入過於急躁和輕率，白②到上面關門吃黑兩子，黑棋失敗。

習題3-2 正解圖

黑❶先撲一手，白②提是勉強的一手，黑❸擠入打，白右邊數子接不歸被吃。

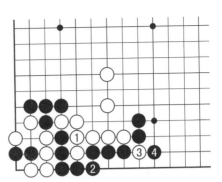

習題2-1 參考圖

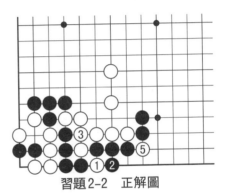

習題2-2 正解圖

❹＝①

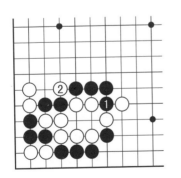

習題3-1 參考圖

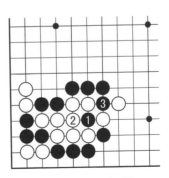

習題3-2 正解圖

習題4-1 參考圖

黑❶提白一子，小氣！白②長回，黑雖吃得一子，但中間數子仍為浮棋，白棋只要在A位一帶落子，黑棋將全部被吃。

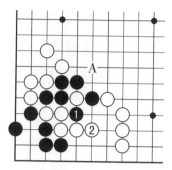

習題4-1 參考圖

習題4-2 正解圖

黑❶頂，妙手！白②、④向下逃，黑③、❺貼緊窮追不捨，白⑥只好到上面打吃黑一子，黑❼到下面一路打，白如在A位接，黑將於B位全部提去白棋。這樣黑棋內外已通。

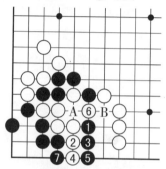

習題4-2 正解圖

習題5-1 參考圖

黑❶沖是必然的一手，但黑❸操之過急，白④馬上接上，正確。白棋如在6位接，黑即於4位撲吃白子。黑❺、白⑥後，黑棋幾乎無所得。

《孟子》 弈秋，通國之善弈者也，使弈秋誨二人弈，其一人專心致志，性弈秋之為聽。一人雖聽之，一心以為鴻鵠將至，

習題5-1 參考圖

思援弓繳而射之，雖與之俱學，弗若之矣。

【譯文】一個叫弈秋的人是全國水準最高的圍棋棋手，有兩個人拜在其門下聽其教誨，學習圍棋。其中一人專心致志地學，只聽弈秋的教導，心無旁騖。而另一個則是在弈秋

講棋時心不在焉，想著有一隻天鵝飛來，好用有繩子繫著的箭搭在弓上來射它。

　　兩個學生同時在學棋，但結果大不相同，前者學有所成，後者則大大落後了。

　　「專心致志」這一詞就是產生於這個故事。

第三節　稍複雜的吃子技巧

一、金雞獨立

　　一般是在盤面的第一線上落子，形成對方因左右兩邊氣緊而均無法入子的棋型。

　　圖2-131　這是典型的「金雞獨立」。白①立下後黑A、B兩處均無法入子了，如下即被提去。

　　圖2-132　白◎三子在黑棋包圍之中，想沖出去是不可能的，而且如在A位沖被黑擋住反而少了一口氣。白三子只有三口氣，那只有在下面想辦法了。

圖2-131

圖2-132

圖2-133　白①採取雙打，黑❷接，白③提黑一子，黑❹搶得先手到上邊緊氣，黑快一氣，上面三子白棋被吃，下邊黑棋也就逃出了。

圖2-134　白①斷打，黑❷接上後白③立下，成為「金雞獨立」，黑❹只好到上面緊氣，白⑤在下面打吃，快一氣吃黑棋。

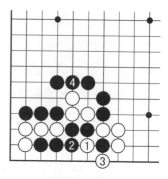

圖2-133

習　題

習題1　白棋好像眼位很豐富，但有兩個斷頭的缺陷，黑棋應選哪個斷頭為攻擊點是本題關鍵。

習題2　黑棋可利用白棋內部的一子▲黑棋，吃掉角上兩子◎白棋，當然要用「金雞獨立」的手段。

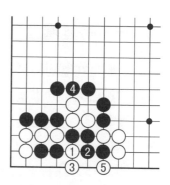

圖2-134

習題1　黑先

習題2　黑先

習題3 白棋三子◎有三口氣，而被包圍在裏面的五子黑棋僅兩口氣，這就要求黑子利用●一子死棋來吃去三子白棋。

習題4 黑棋要吃去角上兩子白棋當然不難，現在要求黑棋和外面▲三子連成一片才算成功。

習題3 黑先　　　　　習題4 黑先

答　案

習題1-1　參考圖

黑❶在左邊斷點打，是方向錯誤，白②接上後，白棋已成為活棋，黑棋失敗。

習題1-2　正解圖

黑❶選擇右邊斷頭打，白②接上打黑❶一子，黑❸立下

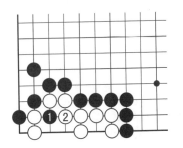

習題1-1　參考圖

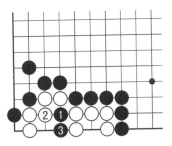

習題1-2　正解圖

後形成金雞獨立，白死。

習題2-1　參考圖

黑❶向左邊扳，白②打，黑❸接，白④打吃，黑不行。黑❸如改為4位尖，白即3位接，成為劫爭。

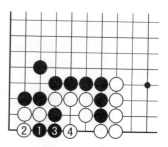

習題2-1　參考圖

習題2-2　正解圖

黑❶立下，白②尖頂是緊黑氣，黑❸曲後，白A、B兩處不能入子，白只有在4位接，但已來不及了，黑在5位打吃白兩子。

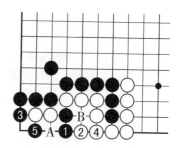

習題2-2　正解圖

習題3-1　參考圖

黑❶急於緊右邊三子白棋的氣，白②打，黑❸接，白④打時黑已被吃。

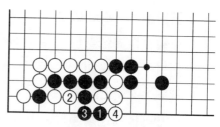

習題3-1　參考圖

習題3-2　正解圖

黑❶立下，巧妙！白②在左邊緊氣，黑❸到右邊緊白三子氣，這樣就形成了「金雞獨立」。白④只有提取黑⚫一子，黑❺搶得先手吃下白三子，自己也得以逃出。

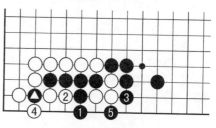

圖3-2　正解圖

習題4-1 參考圖

黑❶向角裏曲，雖吃下了角上白◎兩子，但被白②提去一子後，外面三子被分開成了孤棋，黑棋不算成功。

習題4-2 正解圖

黑❶立下，由於白棋在3位不能入子，只好2位接上，黑❸也接回，白④打只不過是走下過場，黑❺提白一子後左右連通。

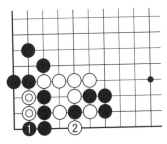

習題4-1 參考圖

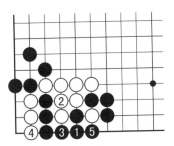

習題4-2 正解圖

二、拔釘子

這是一種特殊地吃子方式，因為其如同一步步把釘子拔出來。這種下法在邊上時由於結果的形狀和「秤砣」很像，所以又叫做「秤砣」，而在角上的這種下法被叫做「大頭鬼」，在日本被稱為「石塔」或「蠟扦」，這是在雙方對殺中綜合使用「立」「撲」「挖」「斷」等手段在二線、一線的一種緊氣的吃棋方法。

圖2-135　上面黑⬤三子僅三口氣，也是逃不出去的，而下面白◎三子和下面的兩子好像是一體，外氣很長，黑棋要用非常手段才能吃掉白棋。

圖2-136　黑❶沖，白②擋，黑❸打後白④接，白棋成

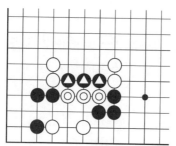

圖2-135

圖2-136

了四口氣，以下至白⑧，黑三子被吃，白棋逃出。

　　圖2-137　黑❶挖是拔釘子開始，白②打，黑❸立是這一方法的關鍵一手棋，白④打，黑❺打，白⑥提時黑❼撲一手也是緊氣手段之一，白⑧提後黑❾打，白⑩如接上，全塊棋只有三口氣。至黑⓭，白棋被吃，這就是所謂「做秤砣」。

　　圖2-138　這是在角上，上面黑△兩子只有三口氣，要吃掉白方角上數子，就要用「拔釘子」的方法。

圖2-137

圖2-138

❼=❶　　⑧=❸　　⑩=❶

　　圖2-139　黑棋只有在角上斷才能緊白棋的氣。白②如在下面打，黑❸立下後成「金雞獨立」，白被吃。

圖2-140　白②打時，黑❸是「棋長一子方可棄」的典型下法，白⑥提後，黑❼撲一手不可少。以下均為雙方必然對應，至黑⓭，白被全殲，這就是所謂「大頭鬼」形。

圖2-139

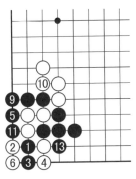

圖2-140

❼＝❶　⑧＝❸　⑫＝❶

習　題

習題1　白◎在打吃黑▲一子，黑棋應該怎樣才能全殲白棋，要注意下面三子黑棋只有三口氣。

習題2　黑▲六子只有四口氣，白棋在外面好像氣不少，但黑棋仍可用「大頭鬼」的下法吃掉白棋。

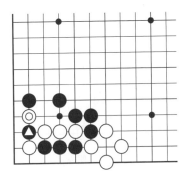

習題1　黑先

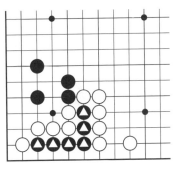

習題2　黑先

習題3　黑棋只有吃掉白◎兩子才能逃出，而右邊三子只有四口氣。其方法當然是用「拔釘子」。

習題4　白◎一子好像已無路可逃了，但不是絕對的。

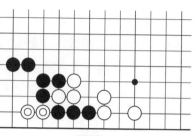

習題3

答　案

習題1–1　參考圖

黑❶馬上打吃，過於急躁，白②提後黑❸打，白④接上，黑❺只有在角上扳，白⑥開始緊黑三子外氣，黑❼只有拋劫，白⑧提，成劫爭，黑棋不算成功。

習題4

習題1–2　正解圖

黑❶先立下，這叫「棋長一子方可棄」，以下按「大頭鬼」次序進行，白被吃。

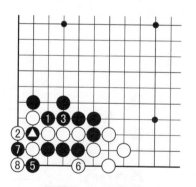

習題1–1　參考圖

習題1–2　黑先勝

④＝⍟

❺＝❶　　⑥＝❶　　⑧＝⍟

習題2-1　參考圖

黑❶斷，白②打時黑❸立，至白⑥提黑兩子時黑棋都是正確下法，但黑❼打過於急躁，白⑧接後成為一眼，經過黑❾、白⑩、黑⓫、白⑫後，即使黑⓭緊白外氣，也無法吃白棋了，因為形成了「有眼殺無眼」，黑棋被吃。

習題2-1　參考圖

⑧＝❶

習題2-2　正解圖

上圖的黑❼應改為本圖中1位撲一手，再於9位打，這樣經過交換至黑⓯，白棋被全殲。

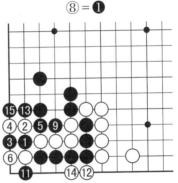

習題2-2　黑先勝

❼＝❶　　⑧＝❸　　⑩＝❶

習題3-1　參考圖

黑❶緊貼白二子緊氣，白②長出也就成了四口氣，以下各自緊對方的外氣，至白⑧，黑棋被吃。

習題3-2　正解圖

黑❶頂是意外妙手，白②只有扳，黑❸斷，白④打，

習題3-1　參考圖

習題3-2　黑先勝

❾＝❶　　⑩＝❺　　⑭＝❶

以下至黑**⑮**，白棋被吃。

習題4-1　參考圖

為了讓初學者對「大頭鬼」這一下法加深印象，在這一題中分開來解答一下。

白①長出，黑**❷**跟著長，黑**❹**扳，白⑤斷，黑**❻**打，白⑦長，黑**❽**打時白⑨到左邊斷打，黑**❿**提。

接上圖：白⑪撲是不可少的關鍵一手。以下至白⑰，一氣呵成，吃去黑棋。

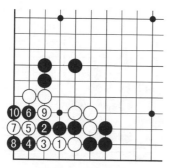

習題4-1　白先勝

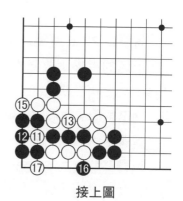

接上圖

⓮ = ⑪

三、倒脫靴

這是指一方先讓對方提取數子，然後在被對方提子的斷頭處落子，再吃去對方棋子的過程。在中國古代多稱為「脫骨」或「脫殼」。

圖2-141　白棋角上已有一隻眼位，如吃去黑三子，當然活棋了。

圖2-142　黑**❶**提白一子，過於隨手，白②馬上提取黑三子，黑雖在**△**位斷打，白即於**○**位連回，白棋已活。

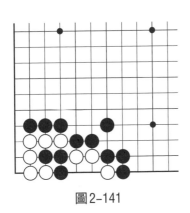

圖2-141

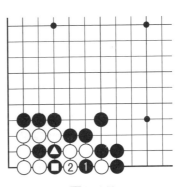

圖2-142

❸ = ⬤　　**④** = ⬜

圖2-143　　黑❶曲打，多送一子，妙手！當白②提黑四子後，黑❸立即於⬤位斷打，白棋無法連回四子，整塊已無法活棋了。

圖2-144　　白棋也只有左邊一隻眼位，但黑四子在白包圍之中，又只剩下一口氣了，但仍有機可乘。

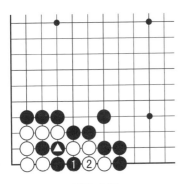

圖2-143

❸ = ⬤

圖2-144

圖2-145　　黑❶扳打，白②提子後黑❸在⬤位打白三子，白雖可4位提黑❶一子，但黑❺在⬜位打時白三子接不歸被吃，不活。

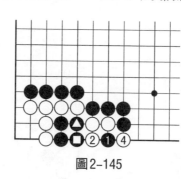

圖2-145

❸=△　❺=□

以上兩例是典型的「倒脫靴」的下法，在實戰中應該很少遇到，但學圍棋者不可不知，而且要熟練掌握才行。

習　題

習題1　由於有黑△一子，白棋不能到 A 位打吃黑四子，而右邊兩子白棋也只有兩口氣，白棋有辦法吃掉下面五子黑棋嗎？

習題2　黑棋右邊雖吃兩子白棋，但不能活，如何才能在左邊角上小小空間裏做出眼來。

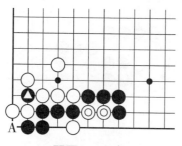

習題1　白先

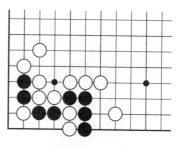

習題2　黑先

習題3　黑棋角上僅一眼，必須在右邊再做出一隻眼來才行，怎麼對待白◎一子呢？

習題4　白棋好像有很多處可以做出眼來，但黑棋仍可用「倒脫靴」來殺死白棋。

習題3　　　　　　　　　習題4

答　案

習題1-1　參考圖

白①為了在A位打吃黑五子，而在1位提黑子，黑❷就到右邊打吃白兩子，這樣白棋無所得。

習題1-2　正解圖

白①應在裏面先接一手，讓黑❷立下後再於3位提黑一子，黑❹打時，白⑤也打，等黑❻提後，白⑦在黑斷頭◎處再打吃黑❻。這是典型的「倒脫靴」的下法。

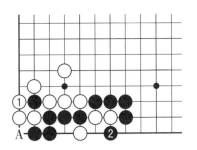

習題1-1　參考圖

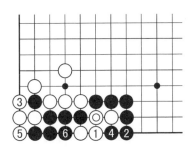

習題1-2　正解圖

⑦＝◎

習題2-1　參考圖

黑❶到右邊提取白兩子，但白②到上面打吃黑兩子後黑仍不活棋。

習題2-2　正解圖

黑❶先打角上一子白棋，再在3位接上，白④只有立，黑❺再提白右邊兩子，白⑥在上面打時黑❼也打，白⑧提取黑四子，這樣黑❾正好在△位打吃白三子，黑棋就活了。

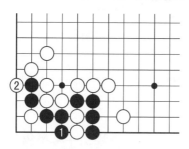

習題2-1　參考圖

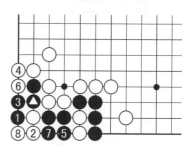

習題2-2　黑先活

❾ = △

習題3-1　參考圖

黑❶接上，白②連回◎一子，黑❸打，白④接後黑❺企圖做眼，白⑥撲入，黑死。

習題3-2　正解圖

黑❶在上面接上，白②斷，黑❸立，妙手！白④打時

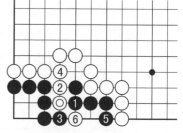

習題3-1　參考圖

黑❺多送一子更好，白⑥提時黑❼在△位斷吃，黑活。

習題3-3　參考圖

上圖中黑❸如不立而在本圖中1位打時，白有2位嵌入的妙手，黑❸提白兩子，白④再撲入，黑❺提後白⑥接上，

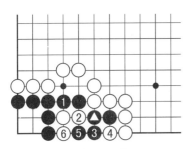

習題3-2　黑先活

7 = △

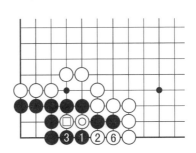

習題3-3　參考圖

④ = ◎　⑤ = ▢

黑不活。

習題4-1　參考圖

黑**1**在右邊立下，不讓白棋做眼，白②提黑三子，黑**3**扳，白④正好做活。

習題4-2　正解圖

黑**1**先在左邊團一子，這樣白②只有到右邊去做眼，白④立下後雖成了一隻眼，但黑**5**到左邊去打，白⑥雖提得四子黑棋，但白⑧在△位打後接著黑**9**在1位再打，白三子被吃，整塊不活！

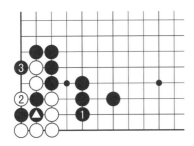

習題4-1　參考圖

④ = △

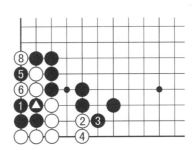

習題4-2　黑先白死

7 = **1**　**9** = **1**

四、滾打包收

採用「撲」「打」的一系列手段將對方棋子打成愚形而吃去，或破壞對方眼形的下法，叫做「滾打」。而「包收」則是把對方棋子緊緊包圍起來，不讓對方有更多的外氣。

這兩者在對局中經常連在一起配合使用，所以也就連成了「滾打包收」這樣一個圍棋攻擊手段了。

圖2-146　黑▲四子只有兩口氣，而右邊四子白棋似乎氣不少，這要看黑棋怎麼利用巧妙手段吃去白棋了。

圖2-147　黑❶打，隨手，白②接上後就有了三口氣，黑❸緊氣，但已來不及了，白④打吃黑四子。

圖2-146

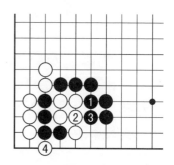

圖2-147

圖2-148　黑❶撲入，白②提，黑❸打，白④接上後只有兩口氣了，黑❺馬上打吃。這就是「滾打包收」的最基本過程。

圖2-149　角上三子黑棋只有吃去白◎四子才能逃出。這裏初學者要知道黑▲一子立到一線，被稱為「硬腿」或「硬腳」。這在對殺中往往起到關鍵作用。

圖2-150　黑❶在右邊斷，白②接上後已無後續手段，

黑❸外逃只是做無謂掙扎，白④擋後黑棋明顯失敗。

　　圖2-151　黑❶斷，白②打，黑❸打，白④提時黑❺接上再打白五子，白棋已經不能在1位接，如接，黑可在A位打，白損失更大。

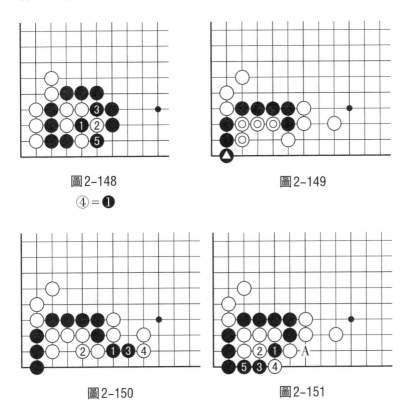

圖2-148

④＝❶

圖2-149

圖2-150

圖2-151

習　題

　　習題1　黑△兩子僅兩口氣，怎麼逃出是關鍵？

　　習題2　下面四子白棋有三口氣，如何才能吃掉上面黑棋而逃出去，這就要用各種手段。

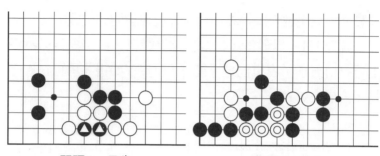

習題1　黑先　　　　　　　習題2　白先

習題3　白角上數子僅一隻眼，要想活棋就要吃下黑⚫兩子。

習題4　角上四子白棋可利用白◎一子「硬腳」，進行「滾打包收」吃掉黑⚫三子。

習題3　白先　　　　　　　習題4　白先

答　案

習題1-1　參考圖

黑❶打，隨手！白②接後五子已三口氣，黑❸緊氣已來不及了，白④打吃黑兩子。

習題1-2　正解圖

黑❶斷打，好手！白②曲，黑❸頂打，白④提子後黑❺

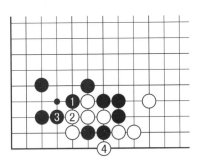

習題1-1 參考圖

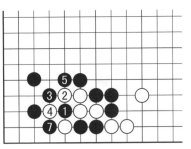

習題1-2 黑先勝

⑥=❶

在外面包打，白⑥接上後也只有兩口氣，黑❼後全殲白棋。

習題2-1 參考圖

白①在外面打，黑❷接，白③扳緊氣，黑❹打，白⑤只有接上，黑❻長吃下白兩子，黑棋逃出。

習題2-2 正解圖

白①撲入，黑❷提，白③打，黑❹接上，白⑤再打，黑❻團，白⑦枷住所有黑棋。

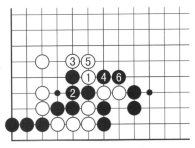

習題2-1 參考圖

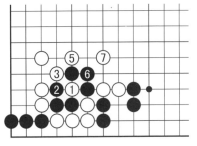

習題2-2 白先勝

❹=①

習題3-1 參考圖

白①向裏曲，黑❷接上後白已無計可施。

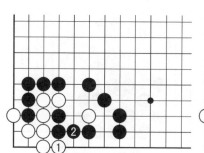 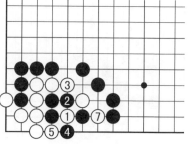

習題3-1　參考圖　　　　習題3-2　白先活

❻＝①

習題3-2　正解圖

白①挖，黑❷打，白③打後黑❹提，白⑤在一路擠入打黑三子，白⑥在1位接只不過是演示一下而已，白⑦在外面打，黑棋被全部吃掉。

習題4-1　參考圖

白①曲，黑❷接，白無後續手斷，又白①如改為A位斷，黑仍2位接上，白還是不行。

習題4-2　正解圖

白①挖，黑❷打，白③擠入打黑四子，黑❹提後，白⑤接回同時打黑四子，黑已不能在1位接了，如接，白即於A

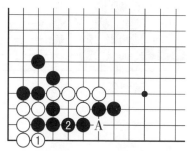 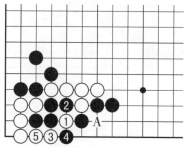

習題4-1　參考圖　　　　習題4-2　白先活

❻＝①

位打。

《西京雜記》　杜陵杜夫子善棋，為天下第一。人或譏
其費日，夫子曰：「精其理者，足以大禪聖教。」

【譯】（西漢時）杜陵人杜夫子精於圍棋，當時被推為
「天下第一高手」。由於他鑽研棋藝，花了不少時間，就有
人譏笑他亂花精力、浪費時間。不料他卻回答道：「我在花
精力鑽研圍棋棋理時，認為其中不少道理可以彌補孔子的儒
道不足之處。」

從這個小故事可看出，圍棋在西漢時已登入大雅之堂，
為中國古代文化中不可分割的一塊瑰寶。

第四節　緊氣常識

在對局中往往會出現黑白雙方棋子相互包圍，既不是活
棋，也無法和外界己方的棋子聯絡上，這樣就形成了對殺的
局面。

對殺是圍棋中短兵相接的戰鬥，不但緊張、激烈，而且
有時非常複雜，直接關係到敵我雙方的生死。少則一兩子，
多則一大片。所以往往一個戰鬥結束就可以決定一盤棋的勝
負。

在遇到雙方拼氣時就要精密計算，不可隨手，否則一著
不慎滿盤皆輸。

一、外氣、公氣、內氣及各自特點（雙活）

本書一開始就介紹了「氣」，而本節是詳細談一下外
氣、公氣和內氣的關係及特點。

　　「外氣」是指棋子外面存在的交叉點，「公氣」是指雙方公有的空處交叉點。如圖2-152中A位是黑棋的四口外氣，而B位則應是白棋的一口外氣，中間的C位則是黑白雙方共有的氣，所以稱之為「公氣」。

　　內氣是指被圍的棋子中的眼位所具有的氣。如圖2-153角上白棋的A位就是兩口內氣，而被圍的黑棋中的B位就是黑棋的兩口內氣了。

　　氣的多少決定雙方棋的存亡。在沒有公氣時要看外氣多少來決定。

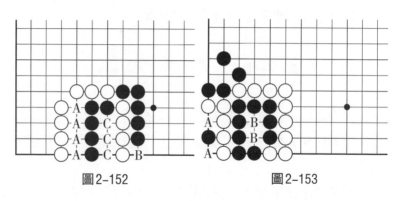

圖2-152　　　　　　　　　圖2-153

　　圖2-154中白◎兩子和黑▲兩子均是兩口氣。圖2-155中黑先手在1位打，白②也在打黑兩子，但黑❸快一步提取了白兩子。而圖2-156則是白①先手打吃黑兩子，黑❷打，

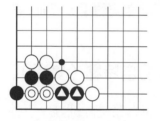

圖2-154

圖2-155

白③馬上提取了黑兩子。

再看看圖2-157，黑白雙方緊貼在一起，中間沒有「公氣」，各自外面有四口氣，這樣就看誰是先手了。

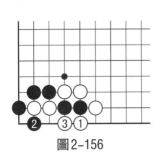

圖2-156

圖2-157

圖2-158　黑棋先動手緊白棋的外氣，白②也在緊黑棋的外氣，經過交換，至黑❼時，黑棋搶先提去了白四子。

相反，圖2-159是白棋先手緊黑棋的外氣，經過黑白雙方交換，至白⑦，黑棋四子被提。

圖2-158

圖2-159

由上面兩個例題，我們可以看出這樣一個結論：雙方相互被包圍的棋子，在無公氣而外氣相等時，先手一方可以吃掉對方棋子。

那麼在外氣不等的情況下又如何呢？

　　圖2-160 右邊白棋有三口外氣，而右邊黑子是四口外氣，即使白棋先手緊黑棋的外氣，如圖2-161經過白①到白⑤時白仍少了一口氣，黑❻正好提去白子。所以白棋這幾手棋應留作劫材使用，不必下掉，而黑棋如是先手，就不必急於去緊白棋的外氣了，而應脫先他投（在對局雙方接觸戰中，對對方的著法暫時置之不理，爭得先手投於他處）。因為雙方棋子被相互包圍時，外氣多的一方必然吃去外氣少的一方。但要時刻注意對方緊氣後的棋形。

圖2-160

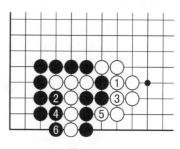

圖2-161

　　還有一種情況就是被包圍的雙方棋子，一方有眼，一方無眼，那結果如何呢？

　　圖2-162 左邊五子白棋有一隻眼位，而右邊兩子黑棋無眼，圖2-163也是一樣，下面白棋有一眼位，而黑棋無眼，

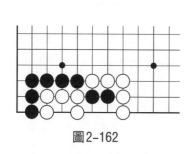

圖2-162

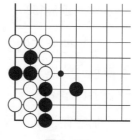

圖2-163

雖然黑白雙方均為兩口氣，但黑為死棋。如下兩圖所示，圖2-164和圖2-165中黑棋如在A位落子即被B位提去，而白棋則可先在外面B位緊黑棋外氣，再於A位提去黑子，所以此時黑棋已成為死子，白棋不必再花兩手棋將其吃去。這叫做「有眼殺無眼」，但是要計算清楚才行。

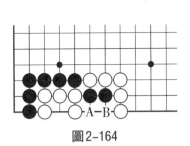

圖2-164

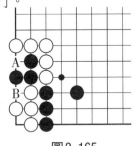

圖2-165

圖2-166　猛一看左邊白◎七子好像氣不少，但要注意的是，有A位兩口公氣，即使白棋先手也來不及。圖2-167白①在右邊開始緊黑棋外氣，黑❷也開始緊氣，至黑❹後，白棋A位又不能入子，成黑棋「有眼殺無眼」。

有時也未必是有眼一方絕對吃無眼一方，這可由雙方外氣決定。

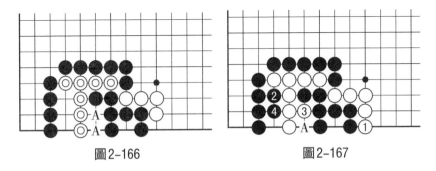

圖2-166　　　　　　　　　圖2-167

圖2-168　左邊六子白棋共有三口氣，而右邊四子黑棋共有五口氣，如果黑棋先手，那結果將如何呢？

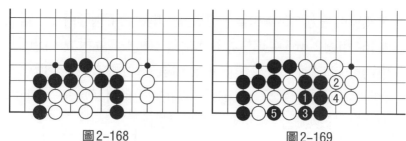

圖2-168　　　　　　　圖2-169

圖2-169　黑❶開始緊氣，以下雙方相互緊氣，白④時黑❺正好提取白棋。原因就是因為黑棋外氣長了一口。

這種吃棋方法叫做「長氣殺小眼」。

圖2-170　黑白雙方均被包圍在中間，雖然各有一隻眼，但黑棋的眼要大一些，如黑棋先手，結果如何呢？

圖2-171　黑❶緊氣，白②撲入，但黑❸搶先提取了全部白棋。

這叫做「大眼殺小眼」。

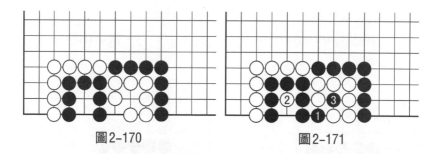

圖2-170　　　　　　　圖2-171

二、大眼氣數的計算

前面講了長氣殺小眼和大眼殺小眼兩個問題，那麼一隻眼有多少口氣呢？這是初學者比較難以搞清楚的問題。

現在看一下圖2-172被包圍的白棋僅A位一口氣，黑棋在此下子即可提去白子。

再看圖2-173，如果黑棋先手，要花幾手棋才能吃掉這塊白棋呢？

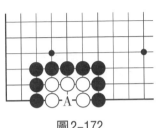

圖2-172

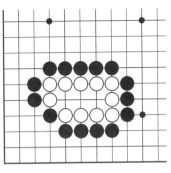

圖2-173

從圖2-174　可以看到，黑棋花了三手棋才能提取這塊白棋，換句話說，這塊白棋一共有三口氣。

圖2-175　中間白棋圍了五個交叉點，現在逐一來填入黑子，計算一下它一共有多少口氣。

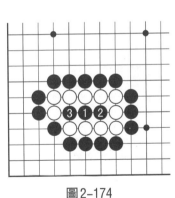

圖2-174

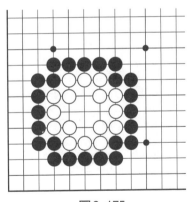

圖2-175

圖2-176 黑棋連下三手後，再於A位（或B位）下一子，白只剩一口氣了，馬上在B位（或A位）提取白四子，所以白棋就不是一口氣了，成了圖2-177形狀，黑又連點4、6位兩手，同上面道理一樣，A、B兩處不能算氣，黑在

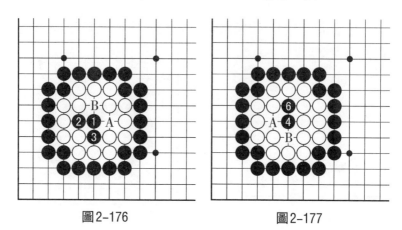

圖2-176　　　　　　　　圖2-177

A位（或B位）曲，白馬上提出黑三子，這就成了圖
2-178。黑再6位點入，再經過黑A位（或B位）讓白提子，
成了圖2-179，黑下入7、8兩手就可提去所有白棋了。所以
可以看出，中間有五個交叉點，而外圍無氣時有八口氣。

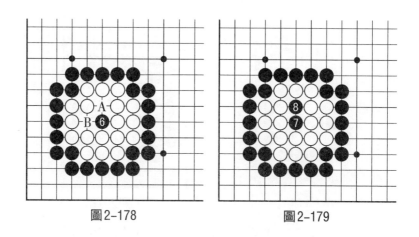

圖2-178　　　　　　　　圖2-179

總體來說，眼越大氣越多，而且不是多一個交叉點就多
一口氣，而是中間多一個交叉點就可多出一定的氣來，但也
有規律可循的。下面介紹一下這個計算方法。

圍地的交叉點	計算方法	所用手數
一個交叉點	1	一手
二個交叉點	1＋1	二手
三個交叉點	1＋1＋1	三手
四個交叉點	1＋1＋1＋2	五手
五個交叉點	1＋1＋1＋2＋3	八手
六個交叉點	1＋1＋1＋2＋3＋4	十二手
七個交叉點	1＋1＋1＋2＋3＋4＋5	十七手

以下中間每增加一個交叉點，即相應地在算式後面加上一個增多的數字，所有數字的和就是這塊棋共有多少口氣，也就是說要花多少手才能吃掉這塊棋。

三、寬氣和緊氣的技巧

雙方對殺時既緊張又複雜，但說來說去不外是一方儘量去增加自己棋子的氣數，另一方也竭盡全力收緊對方棋子的氣數。這就產生了寬氣和緊氣的問題，這是一個技巧性很強的問題。運用正確，可置對方於死地，反之，則是往往原本可吃掉對方棋子的，結果反被對方殲滅。

圖2-180　黑白雙方各有數子被包在對方之中，白子有七口氣，而黑只有六口氣，少了一口氣，但其中A、B兩點為「公氣」，此時白先手，怎樣緊黑方氣才正確呢？

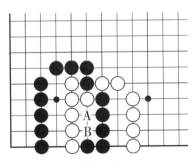

圖2-180

圖2-181　白①從公氣開始緊氣，企圖吃掉黑棋，而黑❷開始從外面緊白棋的氣，雙方經過交換至黑⑩後，白棋被吃。

圖2-182　白①在此先緊外氣，黑❷也緊白氣，經過了雙方交換，至白⑪後，白棋正好吃去中間五子黑棋。

從上面例子可以得出一個結論：對殺時雙方緊氣不管先後手，一定不要在裏面先緊公氣，而應先緊外氣，這一點切切牢記。

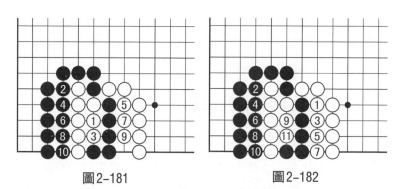

圖2-181　　　　　　　　圖2-182

圖2-183　左邊四子◎白棋有三口氣，而右邊兩子△黑棋僅兩口氣，黑先手能吃掉左邊四子白棋嗎？

圖2-184　黑❶直接緊白四子的氣，白②打吃右邊兩子，黑❸時白④吃去黑兩子，黑棋失敗。

圖2-183

圖2-185　黑❶先長一手，這樣黑成了四口氣，白②擋時黑還有三口氣，這樣黑子開始在左邊緊氣，經過交換至黑

圖2-184

圖2-185

❼時，白四子被吃去。

　　先延長自己棋的氣數，再去緊對方的氣，這是常用的對殺手段之一，前面介紹過的「拔釘子」也是緊氣手段之一，還有「撲」和「滾打包收」等手段也是。

　　圖2-186　黑棋在△位打吃白兩子，白在◎位長出，現在黑棋應從什麼方向緊這三子白棋的氣呢？

　　圖2-187　黑❶到外面擋，白②曲後成三口氣，而黑△兩子只有兩口氣，白吃黑棋。

　　圖2-188　黑❶改為在下面擋，白②曲時黑❸扳下，白已無法逃出。

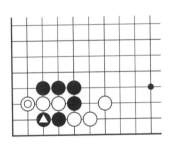

圖2-186

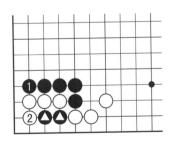

圖2-187

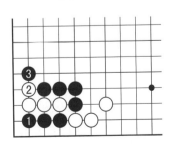

圖2-188

由這個例題可看出行棋方向的重要性。

另外，在對殺過程中千萬不要隨手將自己的棋在包圍圈裏左沖右突，撞緊自己外氣，使本來可以吃對方的棋，反而被對方吃掉。

圖2-189　黑▲四子有三口氣，而白◎三子也是三口氣，白棋先手應馬上在A位緊黑棋的氣，正好可以吃去黑四子，但是白棋沒有去緊黑棋的氣，而企圖逃出，圖2-190如白①沖，黑❷擋後白只有兩口氣，白③再於下面緊氣，但已遲，黑❹到右邊緊白子氣，這樣白四子反而被吃。

所以初學者要牢牢記住「撞緊氣，伏危機」的棋諺，不要隨手把自己的氣「撞緊」。

由於長氣、緊氣等方法較多，所以習題有多做一些的必要。

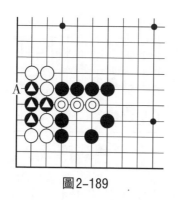

圖2-189

圖2-190

習　題

習題1　白棋被圍，內有五個交叉，應為八口氣，但內部已有一子▲黑棋，所以應是七口氣，外圍黑棋現有七口外氣，黑應馬上緊白棋的內氣。

習題2　三子黑棋有三口氣，而白四子是幾口氣呢？黑應怎樣緊白氣才能吃去白棋。

習題3　黑棋角上數子有三口氣，而外面白子◎只有兩口氣，白先能吃掉角上黑棋嗎？

習題4　被圍在內的黑棋有一隻眼，那外面兩子白棋怎樣才能吃去黑子。

習題1　黑先　　　　　習題2　黑先

習題3　白先　　　　　習題4　白先

習題5　白棋有三口氣，而黑棋只有兩口氣，但黑棋有角上的有利條件，而且白有A位斷頭，黑棋還有辦法吃去四子白棋嗎？

習題6　角上黑棋非常危險，黑棋的思路要再開闊一點，才可吃掉白棋。

習題5　黑先

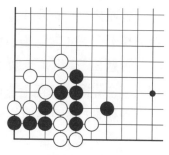

習題6　黑先

答　案

習題1　本題可以透過計算得出結論，白棋共有五個交叉點，按前面介紹的大眼氣數計算方法應為：$1+1+1+2+3=8$口氣，但眼中已有一子黑棋了，所以這個大眼只有：$8-1=7$口氣了。外面黑棋有七口氣，現在黑棋先手，結果黑棋按習題1（1）至（4）的次序下下去，至黑⓱後，黑棋正好快一氣吃去有大眼的白棋。

習題2-1參考圖　黑❶在外面打是方向錯誤，白②接上後成了四口氣，而黑三子僅兩口氣，當然黑棋被吃了。

習題2-2正解圖　黑❶在裏面打，白接上後黑❸馬上緊氣，這樣黑棋有三口氣，而白棋僅有兩口氣，當然黑吃白棋

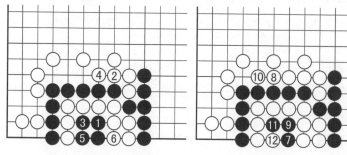

習題1　黑先吃白(1)　　　　習題1　(2)

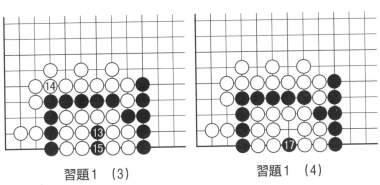

習題1 (3)　　　　　習題1 (4)

⑯ = ⓭

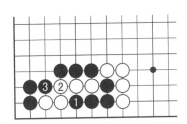

習題2-1　參考圖　　　習題2-2　正解圖

了。

習題3-1參考圖　白①直接緊角上黑子的氣，隨手！黑
❷打，白③接，黑❹再打，白棋被吃。

習題3-2正解圖　白①先曲一手，黑❷為防白在A位雙
打，只好接上，這樣白就長出一口氣來，再於角上3位長

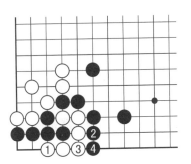

習題3-1　參考圖　　　習題3-2　正解圖

入，黑❹曲下，白⑤正好打吃角上黑子。

習題4-1參考圖 白①在右邊立下是方向錯誤，黑❷在左邊緊氣，交換至黑❻後白兩子被吃。

習題4-2正解圖 白①在左邊立下，正確！黑❷緊氣，白③打吃。黑❷如在3位接，白即於A位立下，黑仍被吃。

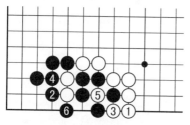

習題4-1 參考圖

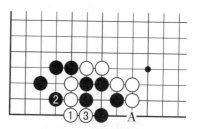

習題4-2 白先勝

習題5-1參考圖 黑❶在右邊緊氣，當然不行，白②打，徹底崩潰。

習題5-2正解圖 黑❶先向左曲一手，白②扳，黑❸立下，好手！白④接時黑❺又斷一手，使白A位不能入子，至白⑧提黑❺時，黑❾正好吃右邊四子白棋。

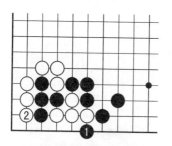

習題5-1 參考圖

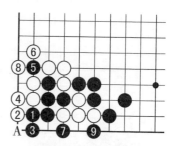

習題5-2 黑先勝

習題6-1參考圖　黑❶打，白②接後是三口氣，黑❸擋時白④撲入，黑棋被吃。

習題6-2正解　黑❶在右邊一線跳下，妙手。白②沖，黑❸打，白④接，黑❺迎頭打，白⑥提時黑❼打，白被全殲。黑❶跳下時白如3位長進，黑即4位打，白仍不行。

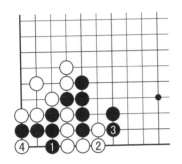

習題6-1　參考圖

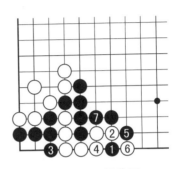

習題6-2　黑先勝

《三國志·王粲傳》　（王粲）觀人圍棋，局壞，粲為復之，棋者不信，以帕蓋局，使更以他局為之，用相比較，不誤一道。

【譯】建安七才子之一魏國的王粲，看人下圍棋，有人不小心把棋局搞亂了，王粲憑著記憶重新擺出了剛才的棋局。下棋的人不相信是原來的棋局。他們用絲織的巾把棋局蓋起來，要王粲在另一個棋盤上再復一遍，王粲照辦了，當揭開絲巾時，兩相比較，一子不錯。

要知道現在復盤已不足為奇，連學棋不到兩年的兒童均可。但在漢代，當時的棋沒有定石，沒有規律的佈局，復起來是要有相當強的記憶力的。

第三章
死 活 基 礎

　　「死活」是圍棋的基本問題，不懂死活就不能對弈，死活有難有易，對於初學者來說，首先要搞清死活的最基本形狀，然後做一些簡單的死活題，這樣就對死活有了一個認識的過程。

　　當有人向圍棋大師吳清源提問如何提高棋力時，吳大師的回答很簡單：「多做死活。」可見做死活題的重要性，如果一個圍棋愛好者能平均每天做三到四道死活題，一年下來就是一千多道題，日積月累，圍棋棋力自然會得到提高。

第一節　死棋與活棋

一、眼

　　講到死活就不能不認識圍棋一塊棋的特殊「氣」——眼。什麼是眼呢？是指用同一個顏色的幾個棋子或若干棋子，圍住一個或幾個交叉點，形成和眼睛相像的形狀，通常把這圍住的地方叫做「眼」或「眼位」。

　　圖3-1中的（1）是角上的眼形，可以借用角上的兩個

圖3-1

邊；（2）和（3）則是邊上的眼形，它借用邊即可成眼；而（4）和（5）兩圖則是中間的眼形了。

　　而圖（3）和（5）我們稱之為「大眼」。一般來說，圍了近十個以上交叉點的整塊棋，不在叫「眼」或「大眼」了，而把被圍的地方稱之為「一塊空」或「一塊地」。

二、死棋與活棋

　　死棋和活棋的區別並不難。

　　死棋就是在棋盤上可被對方提掉的棋子，是指沒有外氣的棋子，如圖3-2中的（1）中間三子黑棋。或者雖然有氣，但已被對方圍住，既逃不出去，又無法在裏面做出兩隻眼來成為活棋，如圖3-2的（2）中間的白◎子。

　　活棋與之相反，凡是在棋盤上對方無法提掉的棋就是活

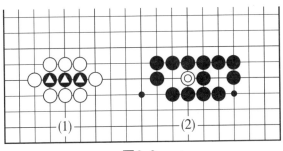

圖3-2

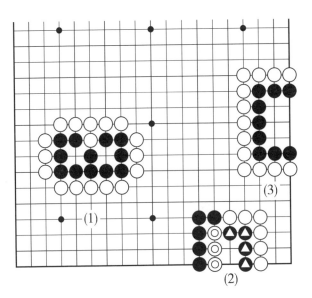

圖3-3

棋。包括至少有兩個眼位的棋，如圖3-3中的（1）；還有所圍的交叉點已經具備做兩個眼的條件，如圖3-3中的（3）；還有公活的棋，如圖3-3中的（2）黑●四子和白◎三子均為活棋。

為了讓初學者更進一步認識死棋，再看兩個例子。

圖3-4中的黑白各一塊棋均在被包圍之中。（1）中白可以隨時在A位緊氣，而（2）中黑也可在B位緊氣，這叫收氣，再將其提去，但由於（1）中的黑棋和（2）中的白棋都是做不出兩隻眼來成為活棋，也不可能逃出對方的包圍圈，在對弈中就不必要再去收氣吃棋了，到局終計算勝負時即可將其提去。這塊地也就是吃子一方的地了。

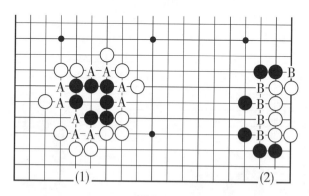

圖3-4

再看一下被圍住的活棋。

圖3-5中的（1）、（2）、（3）是在角部的兩隻眼，而（4）則是邊上的兩隻眼，（5）、（6）就是中間的兩隻眼。這六個圖形雖被白棋包圍，但具有兩隻眼位，所以是活棋。

為什麼說有兩隻眼對方就無法吃掉這塊棋呢？以圖3-5（5）為例，A、B兩點均為「禁入點」，白如在A位（或B位）投子，由於這塊棋所剩下的B位（或A位）仍有一口氣，所以不能馬上去提取全部黑棋，而投入的白子反而無氣，應自行提去，所以這塊黑棋永遠不會被白棋吃掉，換句話說就是它將永遠存在在棋盤上，所以是活棋。

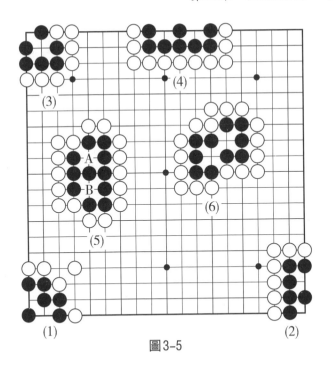

圖3-5

現在可以明確地說：有兩個以上真眼的棋就是活棋，反之，不具備兩個真眼（雙活另外將詳細介紹）的棋就是死棋。

三、假　眼

上面在介紹活棋時強調了一個詞「真眼」。這就要分清什麼是「真眼」和「假眼」了。

真眼和假眼的區別是：「真眼」外面的子是在眼外面連成一條線，不會被對方分割開後提子。而「假眼」也叫「虛眼」「斷眼」，形狀似眼，但在一定條件下會被對方分割開而提出其中一部分，故實際上是虛假的，不是真正的「眼」。

圖3-6（1）中白可在A位馬上提取黑⚫三子。至於圖3-6（2）的一子白◎外面雖然還有一口氣，但白被黑⚫子斷開了，黑可先下B位再C位提白◎子，所以也是假眼，這樣白棋只剩下左邊一個眼了，當然是死棋。而圖3-6（1）左邊一隻眼雖有不少外氣，但也是被白棋卡斷的，當然也是假眼了。

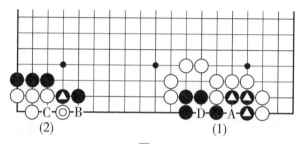

圖3-6

一個真眼一個假眼的棋和兩個均為假眼的棋均為死棋。

圍棋是一種奇妙的藝術，請看圖3-7中間的白棋，不是被黑棋⚫分開了嗎？而被圍的黑棋也是被白◎四子分開了

圖3-7

呀！這不都是假眼嗎？但有趣的是，雙方均無法吃去對方的棋子。這個棋形叫做「兩頭蛇」。奇怪的是1989年的《圍棋詞典》中沒有收入此棋形。

四、雙　活

並不是只有真兩眼的才是活棋，有時沒有眼，或者一隻眼也可成為活棋，這是一種特殊的活棋類型，叫做「雙活」，又叫「雙持」「共活」。

「共活」是雙方互圍的棋子均無眼位，或只有一個眼位，形成彼此不能殺死對方的局面。

圖3-8是最典型的雙活棋形，兩子白棋和五子黑棋均被對方包圍在裏面，即不能做出兩隻眼來，也逃不出去。而中間是雙方共有的兩口氣，黑白任何一方在A位或B位下子後雖可使對方剩下一口氣，但同時自己也變成了一口氣，此時又輪到對方下子，於是可以立即提去先投子的一方，所以雙方均不肯在A位或B位投子，因此這兩個白棋和五子黑棋就永遠可以存在在棋盤上了。這種棋形就叫做「雙活」。

圖3-9也是一種雙活棋形，A位同樣是雙方不能入子。

圖3-8中的A、B和圖3-9中的A位叫做「公氣」。局終時黑白雙方各得一半。

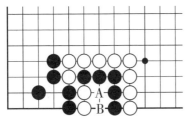

圖3-8

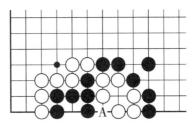

圖3-9

　　圖3-8叫做「無眼雙活」，圖
3-9叫做「有眼雙活」。

　　而圖3-10則叫做「三活」。

　　雙活形狀有很多，為了讓初學
者對雙活加深印象，從圖3-11至
圖3-14是幾種常見雙活。

　　另外，還有一種「假公活」。

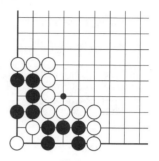

圖3-10

　　圖3-15中的兩子白棋和左邊五子黑棋，有兩口公氣，
似乎是雙活，但黑⬤兩子是死棋，白可於A、B位兩手緊氣

後提去兩子黑棋，成了圖
3-16的形狀，那五子黑棋
自然不活了。這就是所謂
「裏公外不公」，也就是
「假雙活」。當在實戰中白
棋不必去吃黑兩子的。

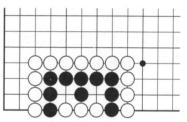

圖3-11

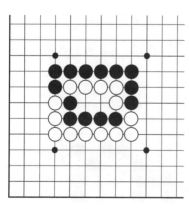

圖3-13

圖3-12

圖3-14

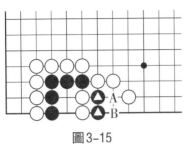

圖3-15

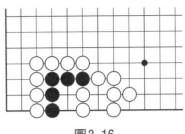

圖3-16

習　題

習題1　黑棋左下角已有一隻眼，要求再做出一隻眼來。

習題2　黑棋角上已有一隻眼，白棋如何造成黑棋另一隻假眼？

習題3　黑棋右邊已有一隻眼位，這是白方無法破壞的，所以叫做「鐵眼」。那怎麼再做出一隻眼位來？

習題4　雖然白棋沒有像前幾題那樣緊包黑棋，但黑仍是只有左下角一隻眼，白只要造成一隻假眼，黑棋即死。

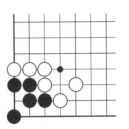

習題1　黑先

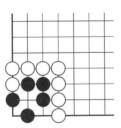

習題2　白先

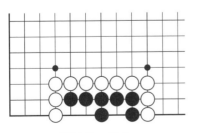

習題3　黑先

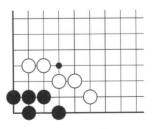

習題4　白先

習題5　白先當然要殺死黑棋，從哪入手？

習題6　白先黑棋肯定被殺，但如隨手，則會被黑棋做活。

習題7　在中間也一樣，只要白棋使黑棋成為一隻假眼，黑棋仍是死棋。

習題8　白◎兩子被包圍在三塊黑棋中間，只有兩口氣，還有活的可能嗎？

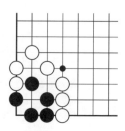

習題5　白先

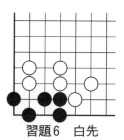

習題6　白先

習題7　白先

習題8　白先

答　案

習題1　黑❶立下即又成了另一隻眼，黑活。

習題2　白①擠入後，黑棋右邊一隻眼成了假眼，當然不活了。

習題3　黑❶到左邊立下就又做出另一隻眼來成為活棋了。

習題4　即使白棋不是緊包黑棋，只要黑棋不能突圍出

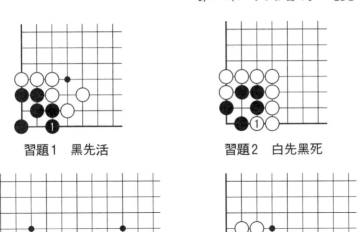

習題1　黑先活　　　　　習題2　白先黑死

習題3　黑先活　　　　　習題4　白先黑死

去，沒有兩隻真眼就是死棋。白①擠入，這樣黑棋左邊一隻就成了假眼，不活。

　　習題5　白①擠入後，黑棋上面一隻眼成了假眼，不活。

　　習題6　白①擠入後，黑棋左右兩隻眼均為假眼了，如在A位落子，黑即於1位接上成為兩個真眼而活棋。

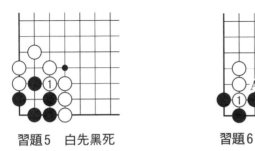

習題5　白先黑死　　　　習題6　白先黑死

　　習題7　中間和邊角一樣，只要有一隻假眼即為死棋。

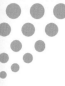

所以白①擠入，這樣黑棋左邊一隻成了假眼，黑死。白如在A位落子，黑即於1位接上，活棋了。

　　習題8　由於黑棋左右雖有一隻眼，但由於外氣太緊，白還是有機可乘。白①立下後，A、B兩點黑白雙方均無法落子，成為「三活」。

　　習題7　白先黑死　　　　　　　習題8　白先雙活

第二節　基本死活形狀

　　圍棋的勝負是以佔有交叉點的多少來決定的，在對局時黑白雙方為了佔有比對方更多的交叉點（前面已講過，叫做「空」或者「地」），就必然要短兵相接，相互吃子。如能吃掉對方的棋子，就可以得到較多的「空」。相互對殺時，往往一塊棋子可能被對方包圍起來。被圍的棋子為能在棋盤上生存下去，就必須在對方包圍圈中做出兩個眼來，成為活棋。而對方為了吃掉包圍圈裏的這塊棋，則要設法破壞它做成兩隻眼來，使其成為死棋，這種下法叫做「破眼」。

　　在這裏要強調一點，圍了兩個交叉點，不能算是兩個

眼，而是一個大眼。同樣，圍了兩個以上交叉點的地方也只是一個「大眼」。

「死活」是死棋和活棋的合稱。

大眼內的交叉點的多少和組成的形狀可以決定這塊棋的死活。

「死活」可分為三種形狀。一種是無法做出兩個眼來的棋形，叫做「死棋」。一種是已方先下子時（叫先手）可以做出兩隻眼來，而當對方下到要害時則做不成兩隻眼，成為死棋，這叫做「先手活，後手死」。而有的棋形即使是在對方先落子（叫後手）時也仍然可以做出兩隻眼來，這叫「活棋」。被圍一方不必在中間再去硬做兩隻眼，可以大膽脫先他投。

鑒於上面所說，所以初學者不能不認識一些基本形狀。

死活是學圍棋的基本功，死活從一局棋開始之時就貫穿到終局，不懂死活就無法對局。死活有簡單，有複雜。簡單死活一子可以決定，複雜的死活要幾十手才能看清。圍棋死活專著相當多，初學者可由淺入深、循序漸進地選擇適當的書籍來學習。

一、死 棋

一塊被圍的棋子，無法做出兩個眼來，或無法一手做出兩隻眼來就被認為是「死棋」。

圖 3-17 黑棋圍了兩交叉點，形狀是直的，我們叫它「直二」，這個形狀無論如何也

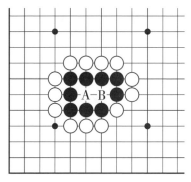

圖3-17

不可能做出兩個眼來,白只要在A位落子,黑如B位提,白再A位投子即可提去所有的黑子。

「直二」是典型的死棋形狀,也是基本的死棋形。

圖3-18 黑棋是角上的「直二」,雖然沒有被白棋緊緊包住,但仍然是死棋。這裏要提醒一下初學者,白棋在實戰中不必再花子去吃掉黑棋,而是到局終時即可將其全部提去。

圖3-19 白棋圍了四個交叉點,是一個方方正正的四方形狀,所以就叫「方塊四」,又稱「方聚四」,這是一個一手無法做出兩隻眼位的棋形。

圖 3-20 這是邊上的「方塊四」,黑❶下了一手後,白②點入,黑棋已不可能做出兩隻眼來了,成為死棋。

圖3-18

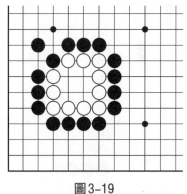

圖3-19

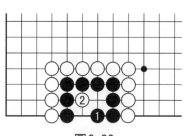

圖3-20

二、先手活,後手死

有的棋形是當被圍一方先手補一手即可成為兩眼,而對

方下一手，即做不活。

圖 3-21 被圍的黑子中間有三個交叉點，是直線形狀，所以叫做「直三」。

圖 3-22 這是邊上的「直三」，黑❶在中間下一手，即成兩眼活棋，不可下在 A 或 B 位，那樣即成為「直二」死棋了。

圖 3-23 這是角上的「直三」，白①點入後黑棋已無法再做出兩個眼來，黑死。但白如在 A 位或 B 位投子，黑即於 1 位提，反而成了兩眼，活棋了。

「直三」是典型的「先手活，後手死」的形狀。

圖 3-24 被圍數子黑棋中有三個交叉點，是彎曲形

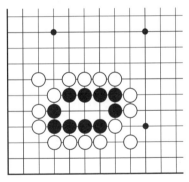

圖 3-21

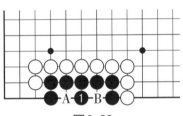

圖 3-22

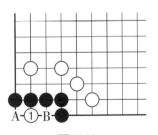

圖 3-23

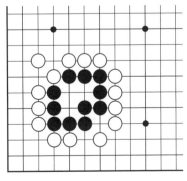

圖 3-24

狀，所以叫做「曲三」或「彎三」，也有叫它「拐三」的。

圖3-25 這是邊上的「曲三」，黑❶先手點入要害，白棋已是死棋。黑棋千萬不要在A或B位下子，那樣的話被白1位提後即成為活棋了。

圖3-26　這是角上黑棋的「曲三」，黑棋先手點入成了兩隻眼，已成活棋了。

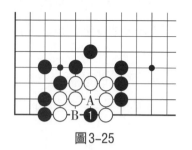

圖3-25

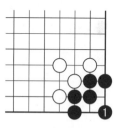

圖3-26

圖3-27　中間白棋共圍了四個交叉點，形狀很像一個「丁」字，所以叫它「丁四」，倒過來看像一頂小笠帽，所以也叫「笠四」「斗笠四」「笠帽四」，還有叫它「釘四」「花四」「聚四」的。

圖3-28　這是邊上白棋的「丁四」，黑❶先手點入，白已無法做活了。

圖3-29　這是角上黑棋

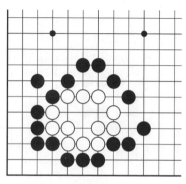

圖3-27

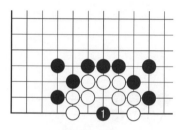

圖3-28

的「丁四」，黑棋先手，可以做出三個眼來，當然已成為活棋了。黑如下在A、B位則成了「曲三」，白即1位點死黑棋，黑如在C位落子則成了「直三」，白仍可在1位點死黑棋。

黑❶被稱為「死活要點」。

圖3-30　白棋圍住了五個交叉點，組成的一個大眼很像一朵盛開的梅花，故名「梅花五」，簡稱「花

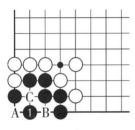

圖3-29　　　　　　　　　　　　圖3-30

五」。又叫「花聚五」「聚五」。

圖3-31　這是邊上白棋的一個「梅花五」，黑❶點後，白棋無論如何也無法做出兩隻眼來，死棋！

圖3-32　這是角上黑棋的一個「花聚五」，黑❶點後

圖3-31

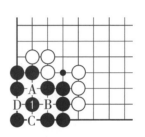

圖3-32

成了四隻眼，當然活棋，黑如在A、B、C、D任何一點下棋均成為「丁四」，被白1位點入即死。所以黑❶處是死活要點。

圖3-33　黑棋圍了五個交叉點，很像一把切菜刀，所以叫它「菜刀五」「排刀五」「刀板五」「板刀五」「鋒節五」「刀把五」，簡稱「刀五」。

圖3-34　角上的「菜刀五」，白①點入，黑❷後白③長一手，黑棋已做不活了。黑❷如改在3位頂，白即於2位上長，黑仍不活。要注意此型對方須下兩手才能殺死被包圍的棋。

圖3-33

圖3-34

圖3-35　白①點入後形成一隻大眼和一隻小眼，當然活棋了。如下在A位則成「丁四」，將被黑棋點死。如下B位即成了「方塊四」，更不活。至於下在C和D位都是活棋（參閱後面「曲四」），但還是在1位一手補乾淨為好，以免給對手留下劫材，初學者千萬要注意這一點。

圖3-36　圖中一共圍了六個交叉點，此形很像一個正面的牛頭，所以叫它「牛頭六」；又像一串新鮮的葡萄，故叫「葡萄六」；也因像一隻拳頭，有人叫它「拳頭六」。或像一個花旗，所以叫它「花幡六」。或叫「花聚六」。

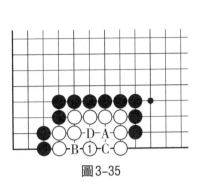

圖 3-35

圖 3-36

圖 3-37　白①點入，黑❷長，白③立下，黑已做不活了。當然黑❷如改為3位，白即2位立，黑仍不活。

圖 3-38 白①成了三隻眼位，當然活了。如在A或B位則成「刀把五」，如下在C位就成了「梅花五」，都會被黑棋在1位點死。另外兩點是可以活棋，但還是1位補淨為最好。

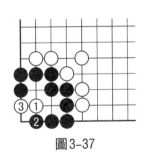

圖 3-37

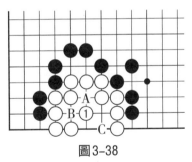

圖 3-38

三、活　棋

所謂「活棋」，在本節中是指對方一手殺不死，已方可以脫先的棋。

　　圖3-39　　白棋一共圍了四個交叉點，是在一條直線上，所以叫做「直四」（橫的也叫「直四」）。

　　圖3-40　　盤上白棋「直四」，黑❶點入，白②擋住，仍然是兩隻眼，黑如下在2位，白即1位應，也是活棋。黑如下在A或B位，白可脫先他投，即使黑再長一手，白可提去兩子，還是活棋，所以黑是一手點不死白棋的。這樣在實戰中「直四」就是活棋，不用再補一手使它成為兩隻眼了。

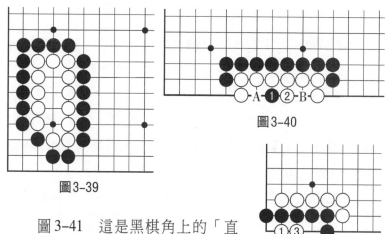

圖3-40

圖3-39

　　圖3-41　　這是黑棋角上的「直四」，當白①點時，黑❷如脫先，白③再長一手，黑棋即成為死棋了。記住「直四」中間被對方點上兩手就成了死棋。

圖3-41
❷脫先

　　圖3-42和圖3-43均圍了四個交叉點，是彎曲的，叫做「曲四」，而圖3-43因其形狀似閃電形狀，所以又叫「閃電四」。

　　圖3-44和圖3-45中白①點入，黑❷擋位，已成兩隻眼，當然活棋；白①如點在2位，黑即可於1位應，仍是活棋。所以「曲四」是對方一手殺不死的棋形。至於在角上的

圖3-42　　　　　　　　　圖3-43

圖3-44　　　　　　　　　圖3-45

「曲四」另當別論，下面將詳細另做介紹。

圖3-46和圖3-47的兩種「曲四」和「直四」一樣，當被黑❶點後脫先，黑再長一手，白棋就不活了。

圖3-46　　　②脫先

圖3-47　　　②脫先

所以和「直四」一樣，「曲四」是活棋。

圖3-48　黑棋一共圍了六個交叉點，像一塊木板，故名「板六」，還有一個雅名叫「玉簡六」。

圖3-49　白①點時黑❷頂，正確，白③長時黑❹打吃，黑棋已活。黑❷如在4位應，裏面成了「刀把五」，白即2位頂起，黑死。

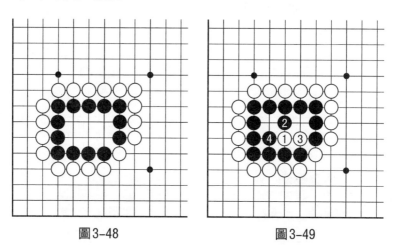

圖3-48　　　　　　　　圖3-49

圖3-50　其實在黑❶點，白②頂，黑❸長時，白④可以脫先，即使黑❺再長一手，結果也只是「雙活」而已。

至於「板六」，在角上則是另外一個問題，後面將有詳細解說。

現在再對上面的死活形狀做一個總結：

直二、方塊四：死棋；

直三、曲三、丁四、刀把五、梅花五、葡萄六：先

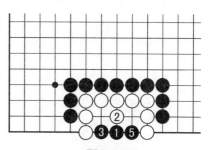

圖3-50

④脫先

手活，後手死；

　　直四、曲四（盤角除外），板六（盤角除外）：活棋。

習　題

　習題1　一眼應看出是什麼基本形，就有辦法做活了。

　習題2　黑棋先手可以殺死白棋嗎？

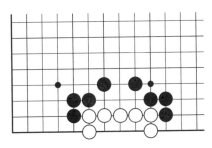

習題1　黑先　　　　　　　　　習題2　黑先

　習題3　這個形狀在角上好像變了！

　習題4　不要隨手，要認準形狀，否則白有巧妙掙扎手段。

習題3　黑先　　　　　　　　　習題4　白先

　習題5　顯而易見是「刀把五」。

　習題6　這就是「牛頭六」，在習題裏復習一下黑棋殺死它的過程。

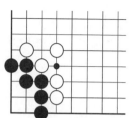

習題5　白先

習題6　黑先

習題7　白先殺死這塊黑棋不難。

習題8　黑棋先手，很容易就可殺死白棋，千萬不要想過頭了。

習題7　白先

習題8　白先

答　案

習題1　黑棋是典型的「曲三」，黑❶點入已成了兩隻眼，活棋。

習題2　白棋也是標準的「直三」。黑先點中要害，白棋已做不活了。

習題3　對這裏面的黑棋，初學者應一眼就認出是「丁四」，當然白①點在死活要點上，黑棋就不會活了。

習題4　這是一個很有迷惑性的題目，白①點就是因為點在「刀把五」的要點上，黑❷尖頂，白③長入，黑死。白

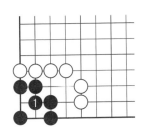

習題1　黑先活

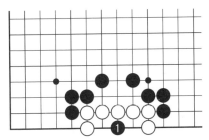

習題2　黑先白死

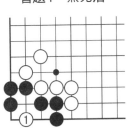

習題3　白先黑死

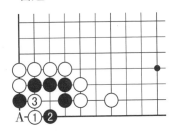

習題4　白先黑死

①如隨手在3位打，則黑可1位反打，這樣白只有在A位提劫了，那是失敗！

　　習題5　這是典型的「刀把五」。白①點在死活要點上，黑❷後成了「曲四」，白3長後黑死。

　　習題6　這裏白棋是所謂「牛頭六」，黑❶是死活要點，白②後黑❸長入，白死！

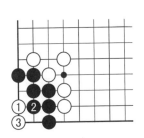

習題5　白先黑死

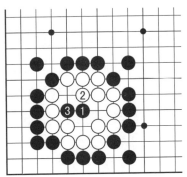

習題6　黑先白死

習題7　這是角上的「牛頭六」。白①點後再3位長，黑已不活了。

習題8　黑棋只要簡單地沖入，白即死，如在A位靠入，白可1位拋劫。

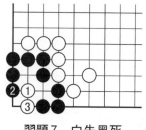

習題7　白先黑死

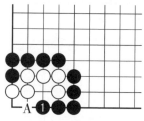

習題8　黑先白死

第三節　幾種特殊的死活形

在圍棋對局的過程中，雙方都不可能一上來就走出死棋和活棋來。這些死活形狀要在下出之前防患於未然，一方要防止對方殺死自己被圍的棋，另一方則要設法殺死已圍住的對方棋子。所以說死活是圍棋的主要支柱。雙方都在不斷地圍繞著做活和殺棋而進行。

要做活一塊棋就要：①先手做出兩個眼來；②做出不可能被對方一手點死的棋形（如直四、曲四、板六等）；③搶到先手在可能被對方點死的棋形（如直三、曲三、丁四、花五、刀五……）中自己補活。

具體做活的手段大致可歸納為兩種：①擴大（自己的）眼位；②多做眼位。

要想殺死在自己包圍圈中對方的棋，可採取：①把對方的棋形從大眼壓成小眼；②使對方後手成為可點殺的棋形

（如直三、曲三、刀五、葡萄六⋯⋯），再去點死對方；③在對方大眼內用自己的棋子聚成「先手活，後手死」的棋形（如直三、曲三⋯⋯）讓對方提去，然後再去點死對方。

　　具體手段和做活正好相反：①填塞；②壓縮（對方眼位）。

　　當然這些手段大都是交互使用的。

　　前面已經介紹了死活的基本形狀，但這些形狀在外界條件不利時就有所變化。下面介紹幾種。

一、斷頭曲四

　　圖3–51內的白棋和圖3–52內的黑棋，由於分別有黑⓿一子和白◎一子卡斷了裏面的棋，雖然是「曲四」，但被稱為「斷頭曲四」。

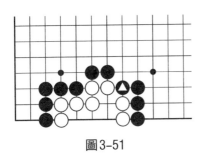

圖3–51

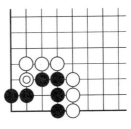

圖3–52

　　圖3–53　就是「斷頭曲四」，因為白◎四子被黑棋⓿兩子卡斷了，只有兩口氣，黑❶可以打吃，白②接上時，成了「曲三」。黑❸長出後，白棋不活。

　　圖3–54　「斷頭曲四」的關鍵一個是被對方卡斷了，另一條件則是在彎曲一邊的外氣被緊緊包住，否則對方殺不死，是活棋。因為白在A位尚有一口氣，黑❶在裏面下時不

是打吃，白②可在裏面打，形成了右邊一隻眼，黑再於A位打時，白B位提黑❶一子，已活。

由此可見，外氣往往影響一塊棋的死活。

圖3-53

圖3-54

二、七死八活

所謂「七」是指七子在第二線連在一起，而且被對方圍住逃不出去，只能就地求活，這就有個先後手的問題了，圖3-55就是七子黑棋排列在第二線上。

圖3-56　白棋先手，白①、③兩邊扳，是典型的壓縮，黑❷、❹後裏面成了「直三」，白⑤點，也屬於填塞，這樣黑死。

圖3-57　在黑棋先手時，黑❶立下是擴大眼位，白②扳後黑❸擋，成了「直四」活棋。

所謂「七死」應是：先手活，後手死。

圖3-55

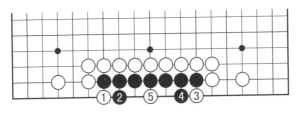

圖3-56

圖3-57

圖3-58

　　圖3-58　白①、③在貼著二線八子時扳，但黑❷、❹擋後，裏面成了「直四」活棋。

　　所以一般稱為「七死八活」。

三、斷頭板六

圖3-59雖是「板六」，但由於上下兩邊有黑●子將裏面白棋卡斷，所以叫做「斷頭板六」，這是一個「先手活，後手死」的棋形，白先時應補一手才成活棋。否則圖3-60黑❶點入，白②頂，黑❸長後由於白棋外圍氣緊，不能在A位打吃黑棋，而黑在必要時可以在A位打吃白棋，這樣白棋不活。當然當白有外氣時，不必補棋。

這一題中要注意的是：黑❸不可長錯方向，如在A位長，白可3位打吃成為活棋。

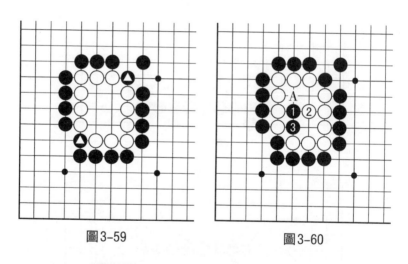

圖3-59　　　　　　　　　　圖3-60

四、盤角板六

「板六」在角上的死活有三種情況。初學者不可看錯了。

第一種是有兩口以上外氣，這種「盤角板六」是活棋。

圖3-61　　白①點，黑❷頂後白③向右長，黑❹拋入，

白⑤提，黑❻可以擠打，因為外面有兩口氣，這樣，白①、③、⑤三子因外面無氣，無法接上將被吃，這種吃的方法叫做「脹牯牛」。黑棋活出。其中白③如向左邊立下，黑則在2位打即可活。

圖3-62　白①改為上麵點，黑❷在下面夾，白③立，黑❹打後活棋。白③如向右邊長，黑則3位打，仍然活棋。

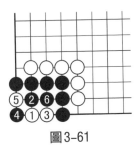

圖3-61

圖3-62

圖3-63　這個「盤角板六」只有一口外氣，那結果怎樣呢？

白①點，黑❷頂，白③長入，黑❹拋劫，白⑤提後，由於只有一口外氣，黑A位不能入子，形成「脹牯牛」，只好劫爭了。

圖3-64　白①點錯地方，黑❷夾，白③立下後黑❹打，活棋，白③如向右邊長，黑即3位打，也可活棋。白不算成功。

圖3-63

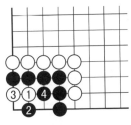

圖3-64

圖3-65　黑棋沒有外氣，和上面兩題均有不同，白①在上面點，正確！黑❷夾，白③立下，由於黑棋沒有外氣，A位不能入子，所以黑棋不活。

圖3-66　白①點錯地方，黑❷頂後至白⑤提，成了劫爭，白棋不能滿意。

初學者千萬要注意這三者的區別。

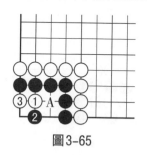

圖3-65

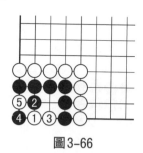

圖3-66

五、盤角板八

在盤角上圍了八個交叉點，叫做「盤角板八」。和「板六」一樣，在中間或邊上是絕對活棋，但在角上且沒有外氣時就出了問題了。

圖3-67　白①點入，要點。黑❷跳下是最妥善的應法，白③沖，防黑做眼，黑❹退回，白⑤、黑❻後白棋先手雙活。

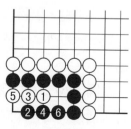

圖3-67

圖3-68　白①點入時，黑❷不跳而擋，白③扳後由於黑棋沒有外氣，只有4位拋劫了。

圖3-69　白①改為在一線點，

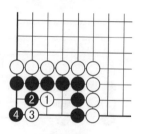

圖3-68

黑❷曲下，白③沖，黑擋後成了一隻眼，白⑤也做一眼，成
了有眼雙活。白棋比圖3-67多得了1/4子，但劫是後手。
這個區別初學者應該搞清楚。

　　圖3-70　個盤角板八有一口外氣，這樣結果就不一樣
了，當白③扳時，黑❹撲入，白⑤提時由於黑有一口外氣，
可以6位擠打，白棋被吃，黑可活。

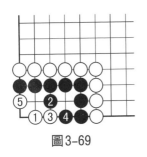

圖3-69

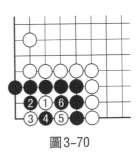

圖3-70

六、小豬嘴

　　圖3-71的棋形我們叫它「小豬嘴」，此形黑棋如果不
補一手則是劫活。

　　圖3-72　白①點入，正確！黑❷當然擋住，白③此時
到外面立下，黑❹團，白⑤拋劫，黑❻提劫，要注意的是這

圖3-71

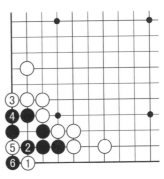

圖3-72

是黑棋先手劫。

圖 3-73　在上圖中白③立時，黑❹到角上拋入，白⑤打時黑❻提子，白⑦提劫，和上圖的區別是這裏是白棋先手劫，所以以上圖為正解。

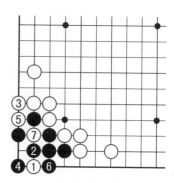

圖3-73

七、大豬嘴

圖 3-74　是所謂「大豬嘴」，圍的交叉點雖比「小豬嘴」多，但黑棋如不在A位補一手，卻是死棋。

圖 3-75　白①扳、黑❷打，白③不在A位接，而到裏面點，黑❹接上時，白⑤到右邊立下，黑❻頂時白⑦撲入，黑❽提，白⑨打，黑死。

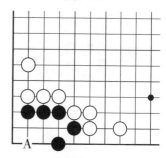

圖3-74

圖 3-76　白③點時黑❹做眼，白⑤仍然立下，以後黑在A位做眼，白即於B位打，黑仍不活。

記清「大豬嘴、扳點立」！就可以殺死「大豬嘴」了。

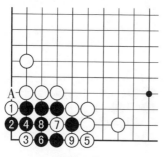

圖 3-75

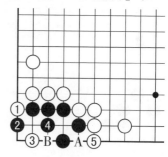

圖 3-76

八、盤角曲四

圖3-77除了前面講過的「斷頭曲四」外，還有一種在棋盤上的「曲四」形狀，我們叫它「盤角曲四」。由於在角上有它的特殊性，所以也有可能被對方殺死。

首先要搞清「盤角曲四」的死活情況。

圖3-77就是黑棋內部無白子的「盤角曲四」，它外面有兩口氣，應是活棋。

圖3-78白①點時，黑❷拋入，白③提，由於黑棋有兩口外氣，所以黑❹可以打，成「脹牯牛」，黑活。

圖3-79黑只有一只外氣，當白③提子時黑棋不能在A位打，只有打劫求活了，而且是白棋先手劫。

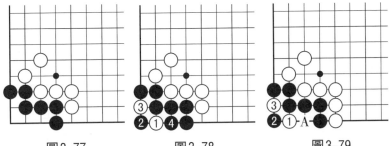

圖3-77　　　　圖3-78　　　　圖3-79

但我們通常指的「盤角曲四」是即將被對方形成「盤角曲四」的棋形。

圖3-80黑棋當然不會去吃白三子，那將形成「直三」，會被白點死。所以看上去是個「雙活」。但這是一種假象，要搞清

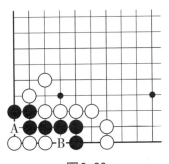

圖3-80

這一問題，首先要明確主動權在白棋手中。白棋隨時可以下在A位讓黑在B位提四子，這樣就成了圖3-77那樣了，所以白棋完全可以等緊完黑棋外氣後再於A位落子，這就成了劫爭。再強調一下，這是白棋先手劫，所以在白棋動手之前可以在全盤地域雙方劃分明確之後，再把盤面上白棋所有可以讓黑棋作為劫材的地方補起來。白棋即可於A位落子，形成「盤角曲四」，開始劫爭，白提劫後黑棋就無法在盤面上找到劫材。只好看著白棋接上成為「曲三」。所以可見裏面黑棋只能坐以待斃。所以說：「盤角曲四，劫盡棋亡。」

習　題

習題1　白棋先手可以用壓縮方法殺死黑棋。

習題2　白棋要殺死黑棋就產生了一個方向問題了。

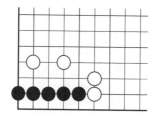

習題1　白先

習題2　白先

習題3　黑棋當然用擴大眼位的方法來做活。

習題4　白棋好像是所謂「閃電四」，但有缺陷，不補的話被黑棋先手仍不能活棋。

習題3　黑先

習題5　黑棋角上眼位好像很豐富，但白仍有機可乘，用特殊手段殺死這塊棋。

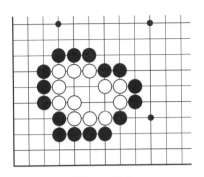

習題4 黑先

習題5 白先

習題6 雖是「板六」，但還有缺陷，只要黑棋找對地方，白不活。

習題7 這是「小豬嘴」，白棋本應在A位點，成為劫殺，但卻點錯了地方。結果怎樣？

習題8 「盤角板六」有一口外氣，黑本應點在A位，成為劫爭，現在點錯地方了，白棋能活。

習題6 黑先

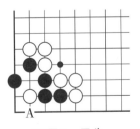

習題7 黑先

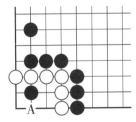

習題8 白先

答　案

習題1　白①扳，是壓縮黑棋，黑❷打，裏面成了「直三」，白③點入，黑死。

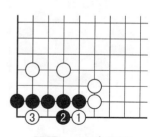

習題1　白先黑死

習題2-1正解圖　白①在角上扳，方向正確，黑❷立下，白③扳，壓縮黑棋，黑❹打後，白⑤點入，黑死。

習題2-2參考圖　白①在右邊向裏面扳入是方向性錯誤，黑❷在角上立下，白③再向裏長，黑❹打後成了「直四」，活棋。

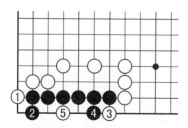

習題2-1　白先黑死

習題2-2　參考圖

習題3-1正解圖　顯而易見，黑❶立下後角上成了「直四」，活棋。

習題3-2參考圖　黑❶在角上先做一隻眼，白②扳時黑❸打，黑棋也活。

這裏要向初學者交代一個問題，就是圍棋是以全局圍得交叉點的多少來定勝負的。而圍得一個交叉點，我們稱之為一「目」，那麼習題3-1圍得了四「目」地，而習題3-2只

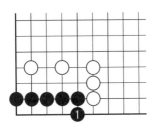

習題3-1　黑先活

習題3-2　參考圖

圍得了兩目，也就是說少圍
了一個交叉點，虧了一目。
所以以習題3-1為正應。

　　習題4　這是一個「斷
頭曲四」，黑❶打，白棋已
死，白②接完全是廢棋了。

　　習題5　白①扳，這就
是實戰中的「盤角曲四」。
也就是說，黑棋已無法做活

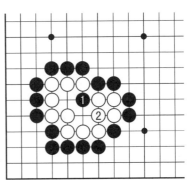

習題4

了，但白棋可以在把外氣緊上之後，再補盡劫材，這時在A
位接上，再B位送吃，就成了「盤角曲四」了。當然在實戰
中不必這樣做，只要在局終時提去就行。

　　習題6-1正解圖　這是「斷頭板六」，黑❶點，方向正
確，白②夾，黑❸頂後由於白棋沒有外氣，A位不能入子，

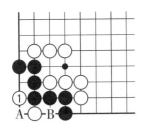

習題5　白先黑死

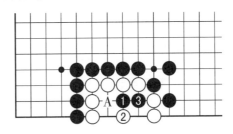

習題6-1　黑先白死

只有等死！黑❸不能在A位頂，因為白3位接上後即成活棋。

　　習題6-2參考圖　黑❶點錯地方，白②頂，黑❸長，白④打後黑如A位打，白B位提子，即成活棋，黑❸如在4位頂，白即3位打，仍可做活。

　　習題7　這是「小豬嘴」，白◎點錯地方，黑❶扳後即成活棋了。這是多做眼位的一個典型。以後白如A位立，黑即B位立下，可活；白如B位扳，黑即A位打，也活。這叫做「三眼兩做」，初學者不可不知。

　　習題8　白棋「盤角板六」只有一口外氣，黑應點在1位是劫爭，現在黑⬣點錯地方了，白棋即於1位夾，黑❷立下，由於白外有一口氣可於3位打吃黑兩子，成為活棋。

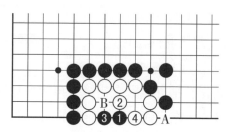

習題6-2　參考圖

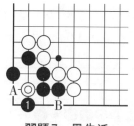

習題7　黑先活

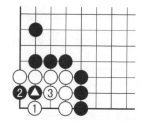

習題8　白先活

　　《謝安傳》　玄等既破堅，有驛書至，安方對客圍棋，看書既，竟便攝放床上，了無喜色，棋如故。客問

之，徐答云：「小兒輩遂已破賊。」即罷還內，過門限，心喜甚，不覺屐齒之折。

【譯文】當謝玄等人在淝水大破符堅後，就由驛站傳書給謝安報捷。謝安正在和客人下圍棋，他看完書信後，隨手放在床上，面部毫無喜悅的表情，照樣下著圍棋，客人問他，他慢慢地回答道：「我的晚輩謝玄他們已經將符堅大軍全部擊潰了。」等下完棋後回到內室，路過門檻時，由於心中過度高興而把穿的木頭製的鞋都碰斷了。

第四節　初級死活集解

為了讓初學圍棋者對死活有清楚的認識，本節選擇了一些在實戰中經常可以遇到的死活題，每題有正解、失敗和參考圖，並做了詳盡解說，希望初學者能認真地做一下，可以理解死活的棋理。

為了方便做題者，所有題目均為黑棋先手。

第1題　角上二線五子白棋，後手是無法做活的，黑棋將從何處下手？

正解圖　黑❶扳入是典型的壓縮法，白②擋後裏面白棋成了「直三」，黑❸點入，白棋已死。

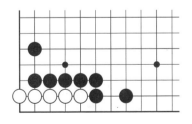

第1題

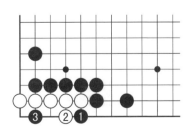

第1題　正解圖

失敗圖 黑❶不扳而立下，白②擋住後，裏面成了「直四」活棋，黑棋明顯失敗。

參考圖 黑❶先在裏面點，白②立下成了「直四」，黑❸再長一手，白也不活，這是填塞法。但不如正解圖乾脆。所以殺棋時先考慮壓縮法，再考慮填塞法。

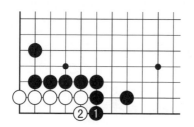

第1題　失敗圖

第1題　參考圖

第2題 左角白棋有一隻「鐵眼」，黑棋的目的是不要讓白棋做出另一隻眼來。

正解圖 黑❶扳入，白棋即已不可能再做出眼來了，死棋。

失敗圖 黑❶立下，不去壓縮白棋眼位，白②擋住後即成了另一隻眼位，活棋。

參考圖 黑❶到上面緊白棋的外氣，方向失誤，脫離了主要戰場，白②立下，活棋。

第2題

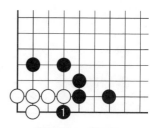

第2題　正解圖

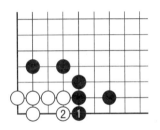

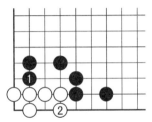

第2題　失敗圖　　　　　　　　　第2題　參考圖

第3題　角上白棋有一隻「鐵眼」了，黑棋的任務是破壞右邊白棋的眼位。

正解圖　黑❶「撲」入一子，白棋就無法再做出一隻眼來了。白棋即使在A位提也是一隻「假眼」，不活。

失敗圖　黑❶在外面打，白②接上後又成了另一隻眼位，活棋，黑棋失敗。

參考圖　黑❶撲錯了地方，白棋反而活了。白棋不用再提這一子了，而可脫先他投。等黑A位打時再B位提黑❶一子，仍是活棋。

第3題

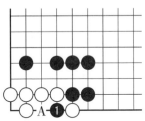

第3題　正解圖

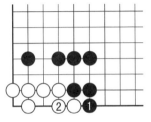

第3題　失敗圖

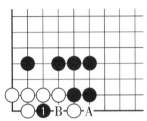

第3題　參考圖

第4題　透過前兩題的殺法，如何在本題中結合運用呢？

正解圖　黑❶托入是白棋做眼的地方，正中要害。白②打、黑❸擠入後白成假眼，不活。

失敗圖　黑❶在外面擋，白②立下後即成活棋，黑棋明顯失敗。

參考圖　黑❶托時白②退，黑❸也隨之退出，白棋仍是死棋。

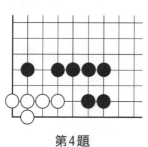

第4題

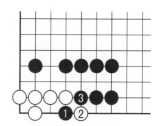

第4題　正解圖

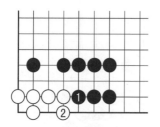

第4題　失敗圖

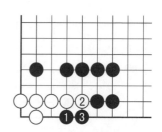

第4題　參考圖

第5題　黑△ 一子和白棋相隔兩路，只要懂了前三題就可殺死這塊白棋。

正解圖　黑❶托入仍是要點，白②退，黑❸也隨之退回，白④打時黑❺擠，白⑥雖提得兩子黑棋，但黑❼撲入後白仍做不出兩隻眼來。黑❶若下在任何其他位置，而被白下

到1位，白即成活棋了。

變化圖 黑❶托時白②打，黑即3位擠打，白不能活棋。

參考圖 黑❶托時白②跳，黑❸也跳渡過，白④接上後黑❺也接上，白棋仍不行。

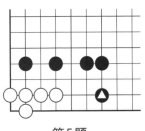

第5題

第5題 正解圖

❼＝❸

第5題 變化圖

第5題 參考圖

第6題 白棋角上是「直三」，但被黑棋已經點了一手棋，只能算是一隻眼。黑棋只要破壞掉白棋另一隻眼即可殺死白棋。

正解圖 黑❶在右邊一路擠入，這也是壓縮法之一，這樣白棋右邊一隻眼成了假眼，白不活。

失敗圖 黑❶到上面緊氣，是脫離了主要目的，也是行棋方向的失誤，被白②接上後已成活棋。

參考圖 黑到裏面填塞是方法失誤，白②是死活要點，接上後仍然活棋了。

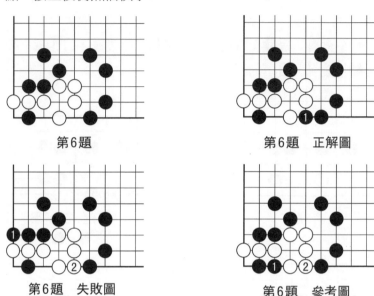

第6題　　　　　　　　　　　第6題　正解圖

第6題　失敗圖　　　　　　　第6題　參考圖

第7題 白棋的外圍已很嚴密了，不存在被黑棋壓縮的問題。

正解圖 黑❶接上是典型的「填塞法」，白②提黑三子後僅成了「直三」，黑❸點入後，白即不活。

失敗圖 黑❶到外面緊氣，白②提子後即成活棋，黑失

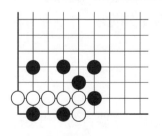

第7題

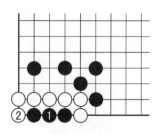

第7題　正解圖

❸＝❶

敗。

　　參考圖　黑❶也是「填塞」，但方向錯誤，反而讓白棋活了，成了「脹牯牛」。白棋可脫先他投，等黑棋在緊外氣剩一口氣時，再於 A 位提三子即可。

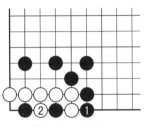

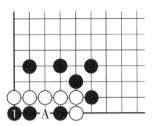

第7題　失敗圖　　　　　　　　　第7題　參考圖

　　第8題　白棋雖然圍地不大，但是裏面含有兩子黑棋，黑棋還可以殺死白棋嗎？

　　正解圖　黑❶曲，多送一子，妙手！這就是「填塞法」，白②提取黑三子後，成了「曲三」，黑❸再點入，白不活。

　　失敗圖　黑❶到右邊緊白氣，是方向失誤，白②提黑二子，白棋活了。

　　參考圖　黑❶到上面緊氣也是失誤，白②提兩黑子後，白棋仍然活。

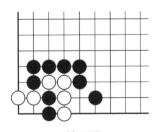

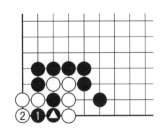

第8題　　　　　　　　　　　　第8題　正解圖
　　　　　　　　　　　　　　　　　　❸ = △

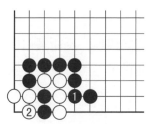

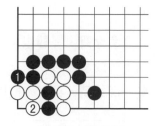

第8題　失敗圖　　　　　　　　第8題　參考圖

第9題　黑棋已有 ⬣ 兩子伸向白棋內部，那應用什麼方法才能殺死白棋呢？

正解圖　黑❶在裏面點，採取填塞法，正確！白②打時黑棋成了「直四」，黑❸長，白④提黑兩子，黑❺撲入後，白不活。

失敗圖　黑❶用壓縮法，白②打時裏面是「直三」，所以黑❸點，白④提得黑棋三子，黑❺雖然撲入，但白於◻位提黑子後就成了一隻眼，可以活棋了。

在這裏一定要記住：提對方三子可成一眼，這在以後做活時經常用到。

參考圖　黑❶點時白②打，黑❸再長入，這叫「次序」。白活。

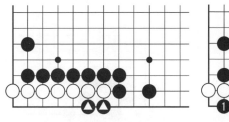

第9題

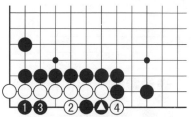

第9題　正解圖

❺ = ⬣

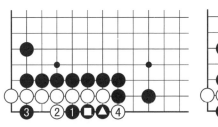

第9題　失敗圖

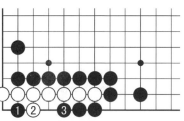

第9題　參考圖

第10題　這是一道黑先要做活的題目，要用什麼方法才行呢？

正解圖　黑❶下在正中間，這叫「兩邊同形走中間」，這樣中間已形成一個眼位，而下面如白A位扳，黑可B位立做一眼；白如B位扳，黑可A位做一隻眼，都可活棋，這是典型的多做眼位的下法，所謂「三眼兩做」。

失敗圖　黑❶在邊上立下，裏面成了「丁四」形，白②點下後，黑不活。

參考圖　黑❶到外面下棋，是不懂得死活了，白②點

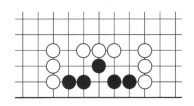

第10題

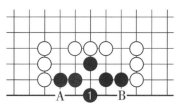

第10題　正解圖

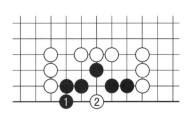

第10題　失敗圖

第10題　參考圖

後，黑死。

第11題　黑▲兩子在被打吃，但黑棋的任務是做活，而不是不讓白吃兩子。

正解圖　黑❶在一線虎，先保證了角上一隻眼，以後A、B兩點必得一點，可成另一隻眼而活棋，這是「三眼兩做」。

失敗圖　黑棋捨不得兩子而接上，被白②點後反而全軍覆沒。

參考圖　黑❶到右邊立下，以為是擴大眼位，但不對，白②點後也不活。

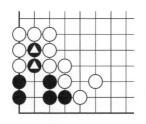

第11題

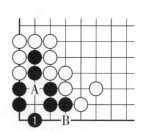

第11題　正解圖

第11題　失敗圖

第11題　參考圖

第12題　黑棋角部所圍地域並不大，但仍可做活。

正解圖　黑❶虎，這樣就形成了「三眼兩做」，以後A、B兩點必得一點，可以做活。

失敗圖　黑❶接上是為了補斷頭，膽子太小了，被白②、黑❸後成了「曲三」，白④點後，黑棋不活。

參考圖　黑❶立下以為是擴大眼位，其實裏面成了「刀把五」，白②點，黑❸接，白④長後，黑棋嗚呼哀哉了！

第12題

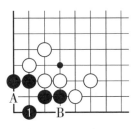

第12題　正解圖

第12題　失敗圖

第12題　參考圖

第13題　白棋只有一口外氣，黑▲兩子就可以發揮「填塞」作用了。

正解圖　黑❶曲，白②打時黑❸團，白如吃黑四子，成為「方塊四」，白死。這是堵塞的具體運用。

第13題

第13題　正解圖

失敗圖　黑❶在一線曲，方向不對，白②打後，黑❸在外面打，白④提子，白活。

參考圖　當白有兩口以上外氣時，黑❶曲，白②可以撲入，黑❸提後白④擠入打，是「脹牯牛」，白棋活。

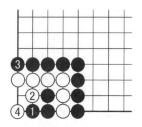

第13題　失敗圖

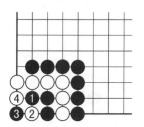

第13題　參考圖

第14題　白棋在左邊已有了一個眼位，因為黑如A位扳，白在B位擋即可成一眼，所以關鍵是黑棋如何破壞右邊白棋的眼位。這全要靠黑棋立到一線的△一子。這個位置的子叫做「硬腿」或「硬腳」，它是殺棋中的重要條件之一，初學者要學會運用。

正解圖　黑棋利用△一子跳入，白3位不能入子，只有在2位打，黑❸接上後，白成假眼，不活。

失敗圖　黑❶隨手一沖，白②擋住，已成一眼，白棋活。

參考圖　黑採取點的殺棋方法，更是錯誤，白②擋後反

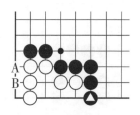

第14題

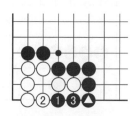

第14題　正解圖

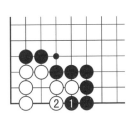

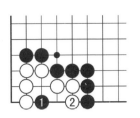

<div align="center">第14題　失敗圖</div>

<div align="center">第14題　參考圖</div>

而成了一隻大眼。初學者要明確這不是「曲三」被點，因為白棋左邊還會有一隻眼，所以是活棋。

　　第15題　角上僅四子黑棋沿二線，一般來說是無法做活的，但在有⬣一子黑棋外援時，則有可能做活了。

　　正解圖　黑❶立下成了「直三」，白②擋住，阻止黑棋渡過，黑❸做活。

　　失敗圖　黑先在角上做一隻眼，但被白②扳後，黑棋無法再做活了。

　　參考圖　黑❶立下時白②點，不讓黑棋做活，但是過分之著，黑❸曲，白④擋又過分，黑❺打後黑已逸出。

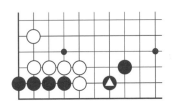

<div align="center">第15題</div>

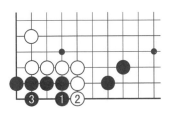

<div align="center">第15題　正解圖</div>

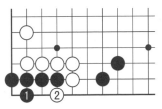

<div align="center">第15題　失敗圖</div>

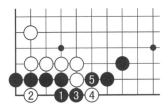

<div align="center">第15題　參考圖</div>

第16題 此形黑棋在做活時千萬不要貪心，因為黑棋沒有外氣，所以要注意這一點。

正解圖 黑❶老老實實到角上做活，是正著，白②扳後黑❸擋，成活棋。

失敗圖 黑❶是為了擴大眼位，而且成了「曲四」，但由於角上有它的特殊性，加上沒有外氣，白②點入，黑❸只好拋入，白④提後成劫爭。

參考圖 本圖比原題多了Ａ位一口氣，所以當白④提時黑❺可以擠入打白兩子，形成「脹牯牛」，黑可吃去白②、④兩子，成為活棋。

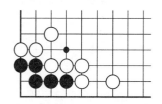

第16題

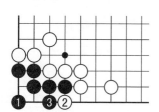

第16題 正解圖

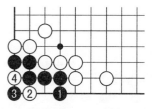

第16題 失敗圖

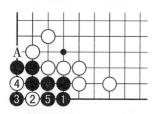

第16題 參考圖

第17題 有兩子黑棋在白棋內部，隨時有被吃掉的可能，那應救哪一個子呢？還是全部殺死白棋呢？

正解圖 黑❶先長下面一子，白②擋，黑❸再接上面一子，白死。白②如在3位吃黑一子，黑即下2位，白Ａ、黑Ｂ後，白仍不活。

　　失敗圖　黑❶先接上面一子，白②打，黑❸尖時白④接，白棋已活。

　　參考圖　黑❶在右邊尖，企圖壓縮白棋，白②擋，成「曲四」，黑❸長，但白④到上面吃黑一子仍然可以活棋。

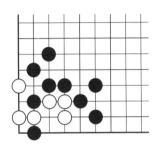

第17題

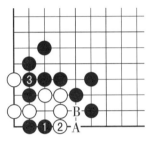

第17題　正解圖

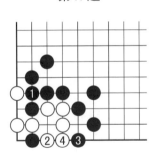

第17題　失敗圖

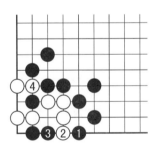

第17題　參考圖

　　第18題　上面黑棋有一隻「鐵眼」，怎樣才能在下面做出一隻眼位來？要求是淨活。

　　正解圖　黑❶在一線虎，正著，白②打，黑❸接上後，下面已形成了一隻眼，淨活。

　　失敗圖　黑❶接上，白②打後黑❸只有反打，白④提，成劫活。以後當黑⬤位提時，白A位接上是一個本身劫材，黑只有B位立，白在4位提，仍是劫爭，初學者要學會：打劫時找劫材要先找本身劫材，再找小一些的劫材，最

後才找大一點的劫材。

參考圖 當黑❶虎時白②改為在裏面打，黑❸立下，白④打時黑❺正好接上，成了一隻眼位，白棋反而虧了一目。

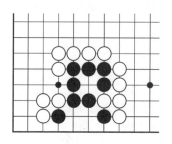

第18題

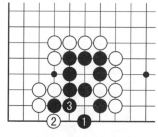

第18題　正解圖

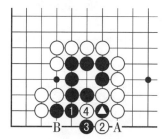

第18題　失敗圖

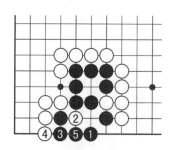

第18題　參考圖

第19題 要求黑棋破壞邊上白棋的眼位，這是一種基本的破眼方法，初學者要認真理解和掌握。

正解圖 黑❶尖，好手！白②頂時黑❸到右邊一線立下形成「硬腿」，妙！白④打，黑❺撲入，白⑥無法在7位接，只有提，黑❼擠入打，白成了假眼，不活。

這先尖，後立，再撲三手，一氣呵成，初學者慢慢領會！

失敗圖 黑❶曲，向白棋沖，是隨手的一手棋，白②只一擋即成活棋了。

參考圖　正解圖中黑❸立時白④擋住，黑❺立刻挖入，同時打白四子，白⑥只有接上，黑❼也接，白死。

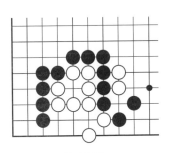

第19題

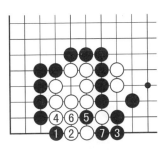

第19題　正解圖

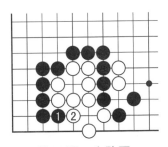

第19題　失敗圖

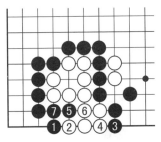

第19題　參考圖

第20題　白已有一隻眼位，要求黑棋不讓它再做出另一隻眼位來。

壓縮方法有多種，如沖、扳、擠、大飛、小飛等，要視情況而用之。

正解圖　黑❶大飛是利用黑△一子的立下，好手！白②靠下是最頑強的抵抗，黑❸打，白④擠打，黑❺提，白⑥再打，黑❼接上，白已不活。

失敗圖　黑❶小飛壓縮是沒有充分利用黑△一子。白②尖頂時白棋已經在角上做成一隻眼位了。黑❸上挺時白④沖，黑❺應一手，白已經先手活了。

參考圖　黑❶跳入也不行，白②沖入，黑❸渡過。白④尖，黑A位不能入子，即使黑B位接上，黑仍不能在A位入子，所以白已活棋。

第20題

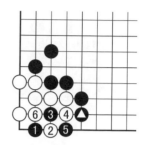

第20題　正解圖

❼＝②

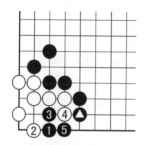

第20題　失敗圖

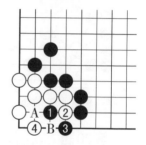

第20題　參考圖

第21題　白棋左邊是「曲四」形，而且在A位還可隨時做出眼來，但仍有機可乘，黑棋先手還可以殺死這塊白棋的。

正解圖　黑❶托，妙！白②為防止黑棋在此倒撲白棋兩子，只有接上，黑❸再於下面扳，白死。

失敗圖　黑❶扳，先破壞下面一隻眼，過急！白②到左邊立下或A位曲均可活棋。

參考圖　黑❶簡單地把白棋看成「盤角曲四」，白②

接，黑❸過分，白④做活，黑❸如在4位扳，白即3位提黑❶一子，仍可活棋。

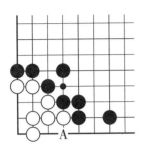

第21題

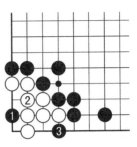

第21題 正解圖

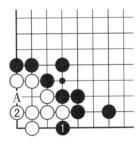

第21題 失敗圖

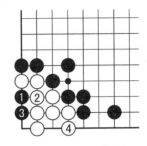

第21題 參考圖

第22題 白棋角上已有一隻「鐵眼」，破壞白棋右邊眼位是黑棋的目標。如何利用黑⬤一子是關鍵。

正解圖 黑❶長入，多送一子，好手！因為氣緊，白②不能在5位接，只有提黑二子，黑❸再撲入，白④提，黑❺再擠入，白成假眼，不活。

失敗圖 黑❶緊氣，打吃白兩子，隨手！白②接上後已活。

參考圖 當白棋A位有一口氣時，白棋不會被殺死，因為黑❶時白可2位接上而活棋。

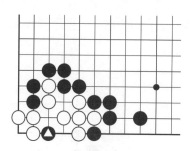

第22題

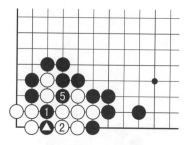

第22題　正解圖

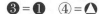

❸＝❶　④＝△

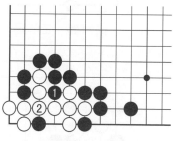

第22題　失敗圖

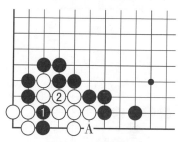

第22題　參考圖

第23題　黑棋要運用△一子「硬腿」的功能，並配合裏面兩子黑棋就可殺死白棋。

正解圖　黑❶到左邊扳打，正確！白②只有提兩子黑棋，黑❸再撲入，白④提後黑❺接上，白死！

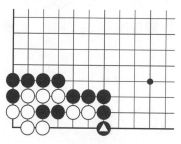

第23題

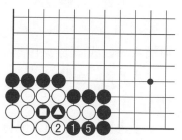

第23題　正解圖

❸＝△　④＝口

失敗圖　黑❶在右邊沖，隨手！白②提黑兩子，黑❸撲時白④不提而接上，活棋；黑❸如改為4位打，白即於⬤位接上，也活棋。

參考圖　白棋如A位有一口氣，則題中的撲不成立，當黑❸撲時，白可4位提黑❶一子成為活棋。初學者一定要注意根據外氣的多少來決定殺棋方法。

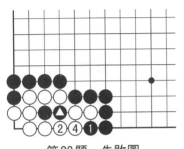

第23題　失敗圖

❸＝⬤

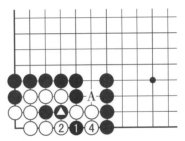

第23題　參考圖

❸＝⬤

第24題　白棋好像眼位很充足，但黑⬤一子潛伏在內，可利用角上的特殊性，不讓白棋做出兩眼來活棋。

正解圖　黑❶擠入，妙手！這樣白3位和A位都不能入子，也就是所謂的「金雞獨立」。白②接上，黑❸接回兩子後，白連一隻眼也沒有了。

第24題

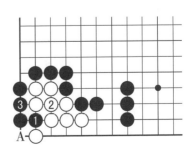

第24題　正解圖

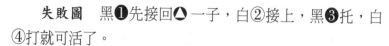

失敗圖　黑❶先接回◍一子，白②接上，黑❸托，白④打就可活了。

參考圖　黑❶先在右邊托，白②接上先保證了中間一隻眼，以後A、B兩處必得一處成一眼，這是「三眼兩做」，活棋。

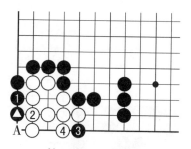

第24題　失敗圖

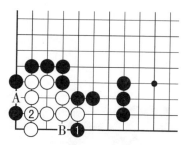

第24題　參考圖

第25題　白棋◎一子馬上可以吃去黑棋右邊兩子，又可衝擊下面黑棋A位的眼位，黑棋只要能看清做兩眼的可能，捨子保活就可做活。

正解圖　其實這也是「三眼兩做」。黑❶捨棄右邊兩子，正確！白②提黑兩子，黑❸到角上再做一隻眼，活棋。白②如改為3位沖，黑即於2位提白一子，也可活。

失敗圖　黑❶捨不得兩子，接上，小氣！白②長出後，要打吃上面三子黑棋，黑❸無奈只有提白兩子，白④到下面沖入，黑不活。

參考圖　黑❶先接，角上成眼，

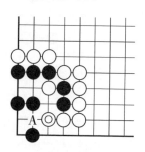

第25題

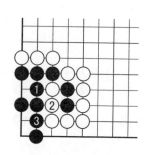

第25題　正解圖

想等白提掉黑兩子時再做一眼，但這只是一廂情願，白②先
打一手，再於4位接上，黑死。

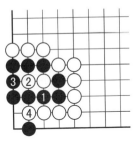

第25題　失敗圖

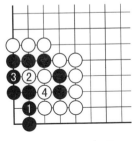

第25題　參考圖

第26題　白棋在裏面撲入，
企圖破壞左邊黑棋眼位，有相當的
迷惑性。

正解圖　黑❶接上是正應，白
②提去角上兩個黑子，黑❸再於
❹位撲吃下面兩子白棋即活出。

失敗圖　黑❶隨手提去白一
子，白②打後成假眼，黑已無法做
活了。

參考圖　這是黑棋不懂得下面
即使白在1位扳，黑A位打仍是一

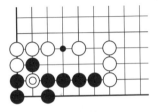

第26題

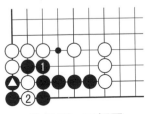

第26題　正解圖
❸＝❹

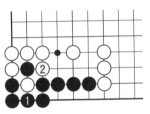

第26題　失敗圖

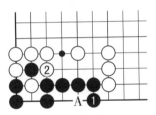

第26題　參考圖

隻眼，而在1位立下，白②提黑子後黑當然不活。

　　第27題　不要以為吃了中間白棋，黑棋就活了，要防止白棋用「堵塞法」來殺死黑棋。

　　正解圖　黑❶送入一子，出乎意料的妙手，等白②提時黑❸打，至黑❺，黑棋活。白②如直接在4位落子，黑仍3位接上，也是活棋。

　　失敗圖　黑❶擠入，白②團，黑❸提，結果成了「刀把五」，白④點後，黑死。

　　參考圖　黑❶接回一子，白②用「堵塞」法，形成「刀把五」，黑即不活。

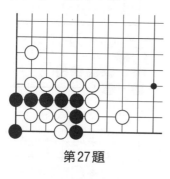

第27題

第27題　正解圖

❺=❶

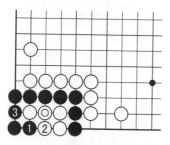

第27題　失敗圖

④=◎

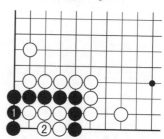

第27題　參考圖

　　第28題　白棋看上去好像眼位很豐富，但外氣太緊，

內有黑△一子在潛伏，當然有問題了。

　　正解圖　黑❶撲入是「雙打」，白不得不提，黑❸擠入打，白④接上，黑❺再打，這就是「滾打包收」。白棋不活。

　　失敗圖　黑❶不撲而直接長入，白②接上，黑❸曲，卡住白棋眼位，白④扳，黑❺打，白⑥接上後，角上成了雙活。黑棋不成功。

　　參考圖　黑❶上挺，更錯，白②立下後，白棋已經活了。

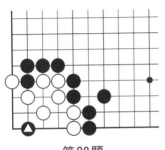

第28題

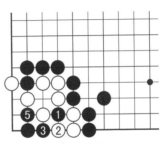

第28題　正解圖

④＝❶

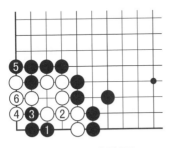

第28題　失敗圖

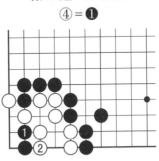

第28題　參考圖

　　第29題　黑棋圍了不少交叉點，但要做活也不能掉以輕心，否則會不活。

　　正解圖　黑❶在一線上平一手是正解，白②打，黑❸接

上，白④沖，黑❺擋，黑棋淨活。

　　失敗圖　黑❶立下，以為是在擴大眼位，白②潛入，好手！黑❸頂時白④撲入，黑❺提，白⑥打，黑不活。黑❸如在4位接，成了「曲四」，白即3位長入，黑仍不活。

　　參考圖　黑❶團，白②擠入破眼，黑❸立下，白④點，黑不活。

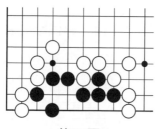

第29題

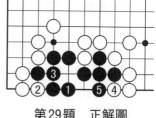

第29題　正解圖

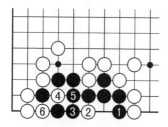

第29題　失敗圖

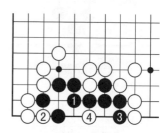

第29題　參考圖

　　第30題　黑棋要能運用黑▲一子「硬腿」來消滅白棋眼位。

　　正解圖　黑❶跳入，是依賴黑▲一子，白②擋下阻渡，黑❸上長打白兩子，白棋如接上，則無法再做活了。

　　失敗圖　黑❶隨手一沖，白②擋後，白棋已經活了。

　　參考圖　黑❶跳入時白②團眼，黑❸即連回黑❶一子，白棋仍不活。

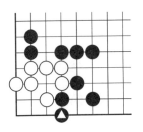

第30題

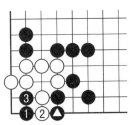

第30題　正解圖

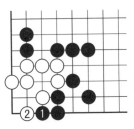

第30題　失敗圖

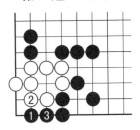

第30題　參考圖

第31題　黑棋角上有一隻「鐵眼」，如何在右邊做出另一隻眼來是關鍵。但要提防白◎一子「硬腿」。

正解圖　黑❶跳下，是所謂枷吃白一子，黑活。白②沖只能做劫材用，黑❸一擋即可。

失敗圖　黑❶打吃白一子，白依仗著◎一子在2位托，黑❸雖提白一子，但白④退回之後，右邊一隻眼是假眼，不活。

參考圖　黑❶擴大自己，但白②沖後黑❸擋，白④在外面打，黑四子接不歸，更不行了。

第31題

第31題　正解圖

第31題　失敗圖

第31題　參考圖

第32題　此形與上形很相似，但也有區別，初學者要仔細分別。

正解圖　黑❶尖，可以確保角上一隻眼位，白②尖，黑❸頂住後已經在右邊成了一隻眼。白④如改為5位挖，由於黑A位還有一口氣，黑可4位打，仍是活棋。

失敗圖　黑❶擋，是想擴大眼位，但白②撲、黑❸提後，黑裏面成了「刀把五」，白④點，黑死！

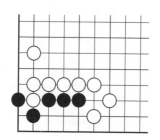

第32題

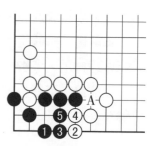

第32題　正解圖

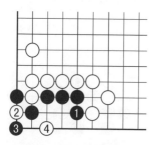

第32題　失敗圖

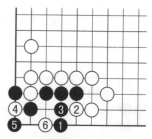

第32題　參考圖

參考圖　黑❶按上一題方法跳下，但白②沖、白④撲，黑❺提後，黑棋成了「曲三」，白⑥點，黑死。

第33題　如何用「堵塞法」殺死白棋？

正解圖　黑❶先向外曲，方向正確。白②只有擋住，防黑逃出，黑❸再向裏曲一手，白已無法做活，因為黑在必要時可在A位再填一子，形成「刀把五」。

失敗圖　黑❶先向角部曲，白②尖頂，黑❸立下，白④團，成了雙活，也就是黑棋失敗了。

參考圖　黑❶急於渡過，但白②撲入，等黑❸提時白④在左邊打，白角上成了一隻眼，黑三子又接不歸，將被吃去，白即成活棋。黑❸如改為4位曲，白即A位提，又成了「雙活」。

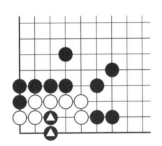

第33題

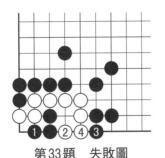

第33題　失敗圖

第33題　正解圖

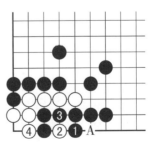

第33題　參考圖

第34題　黑棋圍地不大，當然不能A位立下，那將成為「刀把五」，這也是本題做活的思路。

正解圖　黑❶在右邊虎，方向正確，白②打、黑❸接後成活棋。

失敗圖　黑❶在左邊尖，方向錯誤，白②點是在此形中常用的殺棋手段，黑❸打，白④立下，黑❺只有提，白⑥擠，黑不活。

參考圖　黑❶尖時白②在裏面打，黑❸立下，白棋5位不能入子，只有在外面4位打，黑❺正好和黑❶接上，仍是活棋。

第34題　　　　　　　第34題　正解圖

第34題　失敗圖　　　第34題　參考圖

第35題　黑棋所圍地域不大，而且上下都有白棋◎的「硬腿」，黑棋要時刻提防。

正解圖　黑❶在裏面下出一個「空三角」的愚形，一般很難想到，被稱為「盲點」。經過白②、黑❸、白④、黑❺的交換，黑棋已活。

　　失敗圖　黑❶立是防止白棋沖入，但白②點在要害上，黑❸頂，白④長入後，黑不活。

　　參考圖　黑❶尖，白②點入，好手！黑❸打時，白④嵌入，更妙！黑❺提，白⑥接回，黑不活。白④如在6位打，黑可4位做劫。

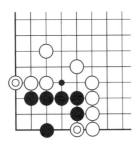

第35題

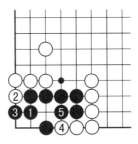

第35題　正解圖

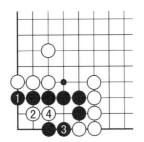

第35題　失敗圖

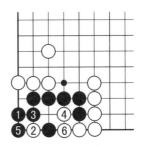

第35題　參考圖

　　第36題　此為實戰中常出現的形狀之一，雖然黑地域不大，又有白◎一子的威脅，但仍可利用角上的有利條件做活。

　　正解圖　黑❶在角上小尖，是「三眼兩做」。白②扳，黑❸即已做活了。

　　失敗圖　黑❸急於做眼，但白②打後不能4位接，如接，白A位扳，黑即不活。黑❸只好做眼，白④提，成劫

活。

參考圖 黑❶尖時白②到裏面點,無理!黑❸就到上面去做另一隻眼,白④打後黑❺接上,活的地盤更大!

第36題

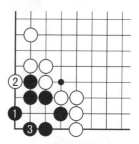

第36題　正解圖

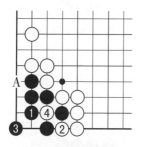

第36題　失敗圖

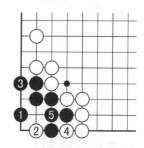

第36題　參考圖

第37題 白棋圍地不小,而且形狀很有彈性,黑棋想要淨殺這塊白棋不是容易事。

正解圖 黑❶跳入是唯一殺棋的要點。白②阻止黑❶連回,黑❸夾,妙手!白④打時黑❺也反打,白⑥只有提,成劫爭,在這種棋形中黑可以滿意了。

失敗圖 黑❶先點,白②阻渡,黑❸再跳,以下白④沖,黑❺渡過,白棋到⑩時已活。

參考圖 正解圖中黑❸不在A位夾而急於渡過,無謀,被白4位立下後再6位打,黑❼接,白⑧可活。

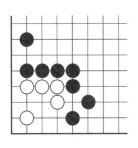

第37題

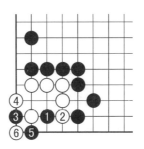

第37題　正解圖

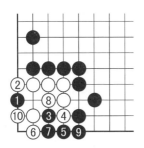

第37題　失敗圖

第37題　參考圖

第38題　角上僅四子黑棋，一般很難做活，但白棋有一定缺陷，黑棋只要能抓住，還是能做活的。

正解圖　黑❶先在左邊扳一手，至關重要，逼白②補上斷頭後，再於3位虎是次序，白④尖，黑❺擋住，做活。

失敗圖　黑❶直接虎，白②馬上在角上扳，黑❸無奈只有拋劫，白④提，黑棋失敗。

第38題

第38題　正解圖

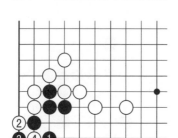

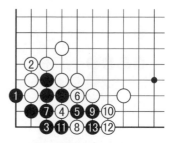

第38題　失敗圖　　　　　　　第38題　參考圖

　　參考圖　黑❸虎時白④飛托，過分！黑❺扳住，白⑥打，黑❼接，白⑧在下面扳是常用破眼手法之一，但在此型中不合適，對應至黑❸提白⑧一子，黑棋已活。

　　第39題　白棋角上已有一隻眼位了，黑棋的任務當然是破壞白棋右邊這隻眼了。

　　正解圖　黑❶在裏面打白兩子，白②只有接上，黑❸在一線打，白④提，黑❺退回，白不活。

　　失敗圖　黑❶直接夾白◎一子，白②接上，黑❸退，白④團上，成了一隻真眼，白活。

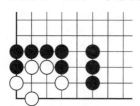

第39題

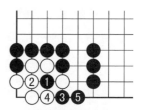

第39題　正解圖

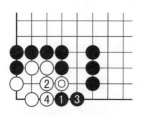

第39題　失敗圖

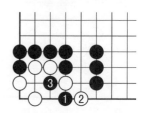

第39題　參考圖

參考圖　上圖中黑❶托時白②在外面打，黑❸到裏面去雙打，白不行。

第40題　黑棋中間肯定有一個眼位，黑棋可採取多做眼位的方法來做活。

正解圖　黑❶虎，是所謂的「兩邊同型走中間」，白②立下，黑❸扳後白④擋，黑❺做眼，活棋。白②如改為3位立，黑即2位扳，可在左邊做出一隻眼。

失敗圖　黑❶先扳，企圖擴大眼位，但白②點，黑❸擋，阻止白②一子連回，白④斷後，黑不活。

參考圖　黑❶立下，白②扳，黑❸曲後白④接，至白⑧，黑死。

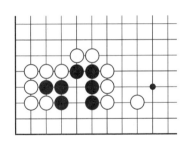

第40題

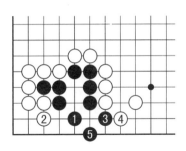

第40題　正解圖

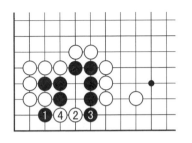

第40題　失敗圖

第40題　參考圖

　　以上介紹了四十個死活題，主要是講了各種做活和殺棋的基本方法，初學者要仔細玩味，舉一反三，靈活運用，對較深難的死活，也是用這些方法來進行的。由於篇幅所限，只能介紹這一點，初學者可找一些高深的專題死活書來進一步研究，自然會提高水準。

　　《說郛》中有：「夫圍棋之品有九：一曰入神，二曰坐照，三曰具體，四曰通幽，五曰用智，六曰小巧，七曰鬥力，八曰若愚，九曰守拙。九品之外，今不復云。」

　　【譯釋】這是中國對棋手水準做了等級分類，日本將棋手分為九段應受此影響。對這段文字，在明人許仲冶的《石室仙機》一書中作過以下解釋，由於其文不難理解，也就全文引出，不多做解釋了。

　　「變化不測，而能先知，精義入神，不戰而屈人之棋，無與之敵者」這是一品入神，算上上；「入神饒半先，則不勉而中，不思而得，」有「至虛善應」的本領。這是二品。坐照，算是上中；至於「入神饒一先，臨局之際，造形則悟，具入神之體而微者也」是三品具體，算是上下；而「受多者兩先，臨局之際，見形阻能善應變，或戰或否，意在通幽」，是四品通幽，是為中上；「受饒三子，未能通幽，戰則用智以到其功」，這是五品用智，算得中中；那「受饒四子，不務遠圖，好施小巧」就是六品小巧了，可算中下；至於七品鬥力只有「受饒五子，動則必戰，與敵相抗，不用其智而專鬥力」只算下上了。關於八品若愚，九品守拙，大概許氏以為不足以詳了，未加詳釋。

第四章
手筋技巧

第一節　手筋的內容

「手筋」是源於日本的外來詞，原意大概是：「手」指手段，「筋」是指要點。對於「手筋」，各家說法略有不同，但歸納一下可以講成是：在局部戰鬥中發揮自己棋子的效率，安定自己或使對方受到損失的手段。

手筋貫穿全局，從佈局時的定石到官子技巧都是不可缺少的。手筋運用得當有時不止在局部取得相當利益，往往能使全盤發生根本變化，不利一方可以扭轉形勢反敗為勝。

要想在對局中發現手筋，既要有精密的計算力，這就要不斷學習各種手筋的運用；也要有豐富的想像力，大膽發現別人看不到的要點，去發現所謂「急所」；還要熟悉各種有關手筋的「棋諺」，並能靈活地運用。

手筋在前面死活中已經介紹過不少。其中不外乎運用斷、點、立、挖、撲、倒撲、夾等手段達到分斷對方，聯絡自己，封鎖對方，破壞眼位等。在本篇中主要是介紹手筋在對殺中的運用。

和死活一樣，為了便利讀者，所有題目均為黑先。

第二節　簡單手筋介紹

第1題　這是最簡單的手筋題了，但是「打」還是「雙打」要慎重計算。

正解圖　黑❶在三線打，才能獲得最大利益，白②也是手筋，可把損失減少到小程度。黑❸提，白④退，黑可滿足。

失敗圖　黑❶選擇了雙打，白②接後，黑棋所得不如上圖，而且以後黑A位長、白B拉擋後黑如脫先，白有C位做劫的手段。

參考圖　黑❶打時白②接，對應不當，黑❸擋下後白棋損失更大。

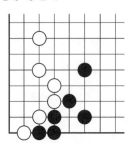

第1題

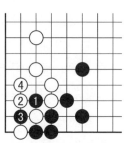

第1題　正解圖

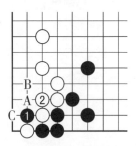

第1題　失敗圖

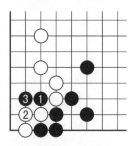

第1題　參考圖

第2題 黑❶扳，白◎也扳下，黑A位有被雙打的危險。黑棋一定要有反擊意識才行。

正解圖 黑❶不管角上，而對白棋雙打，白②接上，黑❸打外面一子白棋，白④在裏面雙打，黑❺提白一子，黑在外面開了一朵花。以後還有A位扳打的官子便宜。

失敗圖 黑❶怕被雙打而接上，白②也接上，黑❸只有扳，白④擋，黑❺虎，成了「小豬嘴」，是劫活。

參考圖 黑❶改為虎，白②打，黑❸接後，白④在外面接，黑❺扳後在7位活角，不如正解圖獲利多。

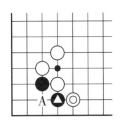

第2題

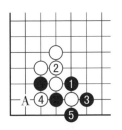

第2題 正解圖

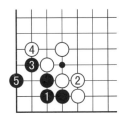

第2題 失敗圖

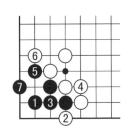

第2題 參考圖

第3題 白◎斷，有欺著味道，黑棋怎樣對應才沒有損失，這是用什麼手筋，才能保障斷頭不被白棋斷開的問題。

正解圖 黑❶先在右邊打一手，等白②接後再到角上3位打吃白◎一子，這黑❶的打是不可省略的一手手筋。

　　失敗圖　黑❶直接在角上打，大錯！白②抓住時機馬上打，黑❸提，白④穿下，黑被分裂開來，大虧！

　　參考圖　黑❶立下是防止白A位的打，但白②到角上擋下，黑兩子被吃，黑仍不能滿意。

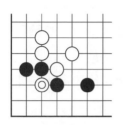

第3題

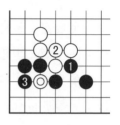

第3題　正解圖

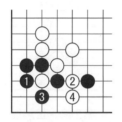

第3題　失敗圖

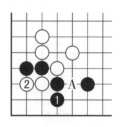

第3題　參考圖

　　第4題　這是實戰中常見的棋形，是黑棋要運用「棄子」的手筋來分開白子。這種下法初學者要仔細玩味理解。

　　正解圖　黑❶先在下面二線打，是「棄子」，逼白②長出，黑❸即在兩白子之間打，白④不得不曲，黑❺再打，白⑥提，黑棋取得先手後再到上面7位擋下，至白⑩提，黑棋既分開了右邊白棋，又包住了左邊，是對黑△兩子的最大利用！

　　失敗圖　黑❶打，雖取得了先手，黑❸在上面包，至白⑥提黑兩子，因下面有A位露風，白可渡過，黑沒有充分發

揮黑⚫兩子的作用。

　　參考圖　黑❶直接到上面擋，至黑❺、白⑥扳過，黑棋不能算成功。

第4題

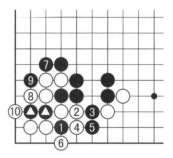

第4題　正解圖

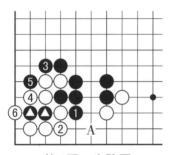

第4題　失敗圖

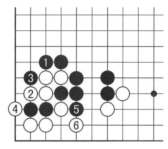

第4題　參考圖

　　第5題　黑棋被分成幾處，但白棋也有問題，黑棋要抓住時機，找到手筋可以脫困。

　　正解圖　黑❶貼著白三子，白②打吃黑右邊一子，黑❸即於上面擋下，白④曲已無用，黑❺擋下，白三子被吃。

　　失敗圖　黑❶在上面擋下，白②曲，黑❸長後白④追打，黑❺不得不接，黑無便宜可言。

　　參考圖　正解圖中黑❶擋時白②到上面斷，黑❸即在下面吃白三子，而且黑還有A位立下的餘味。

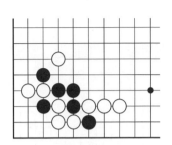

第5題　　　　　　　　第5題　正解圖

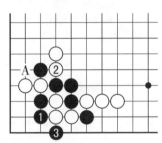

第5題　失敗圖　　　　第5題　參考圖

第6題　黑棋用什麼手筋，可以吃下角上三子白棋？

正解圖　黑❶平也是手筋，但因為它太平常了，往往被人疏忽了，這是平中見奇。白②接後黑❸沖斷，白④打時黑❺正好接回，白棋左邊四子被留下了。白②如在3位接，黑即於2位斷，白損失更大。

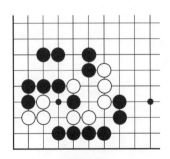

第6題　　　　　　　　第6題　正解圖

失敗圖　黑❶直接沖，隨手！白②打，黑▲一子已逃不出去了，白棋左邊數子也連出。

參考圖　黑❶打吃上面一子白棋就更不行了，白②簡單連回了左邊三子。

第6題　失敗圖

第6題　參考圖

第7題　和上題有相同之處，角上三子黑棋是三口氣，而外面三子白棋是四口氣，但黑只要手筋使用得當，就可以吃掉白棋。

正解圖　黑❶立是角上長氣時常用手筋，初學者一定要掌握，以下經過白②、黑❸、白④的交換後，白A位不能入子，不得不在6位接上，這樣黑多出一口氣來，正好在7位吃白三子。

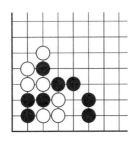

第7題

第7題　正解圖

失敗圖　黑❶扳，白②緊氣，黑❸也緊，白④打，黑❺接，白⑥已吃去黑棋了。白②如在6位打，黑可在A位做劫。

參考圖　黑❶到外面緊氣，白②到角上扳，黑❸立時白④也立下，黑❺緊氣已來不及了，白⑥打吃。

第7題　失敗圖

第7題　參考圖

第8題　黑白雙方相互包圍，裏面黑子僅三口氣，而白棋是四口氣，但白有兩個斷頭，黑⚫一子有利用價值，黑棋用什麼手筋最好？

正解圖　黑❶立下同時做出一隻眼，白②為了在裏面緊氣，只有先提黑子，以下黑棋開始緊白氣，而白④、⑥忙著接斷頭，當白⑧打吃時，黑❾快一氣提白子了。

失敗圖　黑❶直接到外面緊氣，是不動腦筋的下法，至

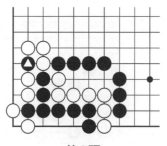

第8題

第8題　正解圖

白④，黑子已玩完了！

　　參考圖　黑❶打是自緊一氣，白②撲入後黑❸只有提，成劫爭。黑棋當然虧了！

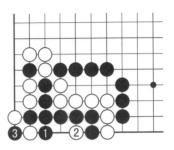

　　第8題　失敗圖　　　　　　　　第8題　參考圖

　　第9題　下面三子黑棋僅兩口氣，好在多了⬤一子的扳，可多出一口氣來。

　　正解圖　黑❶向角上長出，黑❸撲入，好手筋！白④也長，黑❺提，白棋也撲，但來不及了，黑❼到上面打吃。

　　失敗圖　黑❶提白一子，白②抓住瞬間即逝的機會，在

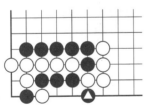

　　　　第9題

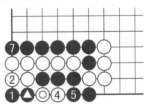

　　第9題　正解圖

❸＝⬤　　⑥＝◎

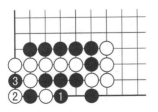

　　第9題　失敗圖

　　第9題　參考圖

角部拋入，黑❸提，成劫爭。

參考圖　黑❶到外面打，太隨手！白②只需提黑一子就可結束戰鬥了。

第10題　兩子黑棋△可以逃出，而且左邊一子黑棋還有相當利用價值。

正解圖　黑❶立下，好手筋！白②到左邊提黑一子，這樣白多了一口氣，黑❸斷，白④緊氣，黑❺已打白中間兩子了。

失敗圖　黑❶急於斷是自尋死路，白②只在正面打即可吃去黑三子。

參考圖　黑❶立時白②到右邊接回兩子，黑❸即在下面撲入，白④提，黑❺打時由於有黑△一子，白三子接不歸，

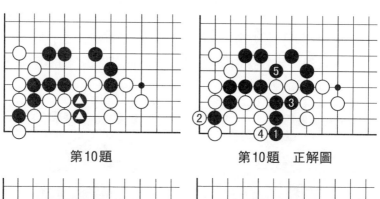

第10題　　　　　　　第10題　正解圖

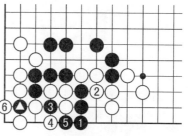

第10題　失敗圖　　　第10題　參考圖

❼＝❸

只好6位提，黑提白三子。

　　第11題　這是實戰中可以見到的棋形，關鍵是如何最大限度地發揮黑⚫一子的作用。

　　正解圖　黑❶立下是棄子的手筋，所謂「棋長一子方可棄」。白②只有擋下，黑❸先在上面打一手，這是不可省的次序，如等白棋吃過兩子，就打不到了，白④接，黑❺再到右邊擋，白⑥打，黑❼打，逼白⑧提，於是搶到先手在上面9位擋下，完成了對白棋的全封鎖。

　　參考圖1　黑❶直接打，白②提後有A位的跳出和B位的扳，因此封鎖得不完全。

　　參考圖2　黑❶立下時白②向上長抵抗，黑❸曲，等白④接後，黑5位曲下吃右邊兩白子，黑棋更佳。

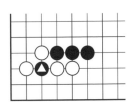

第11題

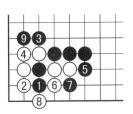

第11題　正解圖

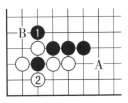

第11題　參考圖1

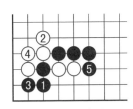

第11題　參考圖2

　　第12題　黑⚫三子僅兩口氣，左邊數子白棋好像有不少氣，但白棋斷頭不少，角上又有其特殊性，黑還是有辦法生出棋來的。此形在實戰中常見，初學者宜多玩味，熟練掌

握。

正解圖 黑❶斷打，妙手！白②接上時黑❸扳打，白④提，黑❺又在下面打，白⑥提，成了劫爭，白⑥如在1位接，黑即於A位打，仍是劫爭。

失敗圖 黑❶也是斷打，但地方不對，白②接上，黑❸提後，因白先手，黑右邊三子肯定被吃。

參考圖 正解圖中黑❸打時白④立下，黑❺即於上面扳打，還是劫爭。但這是「緊氣劫」，正解圖是「兩手劫」，白棋應以正解圖為準。

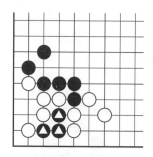

第12題

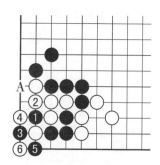

第12題　正解圖

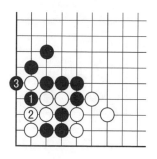

第12題　失敗圖

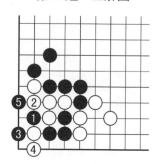

第12題　參考圖

第13題 黑在❹位扳，白本應在A位接，但卻在◎位打了，過分！黑棋正好抓住白棋斷頭過多的缺陷加以反擊。

正解圖 黑棋算準白棋不敢吃�(黑三角)一子，而在二線斷打，好！白②只有接上，黑❸提得白一子，這樣白◎斷的一子幾乎成了廢棋。

失敗圖 黑❶接，太老實，白②接上，黑❸只有征吃白◎一子。這樣白棋留有引征的餘味，黑不爽。

參考圖 黑❶斷打時白②提黑�(黑三角)一子，黑❸即在二線打，這樣黑A位和(黑三角)位必得一處，白角上還要做活，大虧！

第13題

第13題 正解圖

第13題 失敗圖

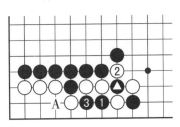

第13題 參考圖

第14題 左邊四子黑棋只要能正確運用手筋就可渡過到右邊來。

正解圖 黑❶斷，手筋正確，白②打、黑❸扳仍是手筋。白④提後黑❺在一線扳。白⑥接，黑❼也接回了左邊數子。

失敗圖 黑❶尖，白②接，好手！以下至白⑥接，左邊

數子黑棋被吃。白②如改為6位頂，黑正好4位渡過。

　　參考圖　黑❶斷時白②換在左邊打，黑❸扳，正確，白④提，黑❺仍然渡過了左邊黑棋。黑❸如改為4位長，白即3位打，黑只能吃得三子白棋，而左邊數子黑棋被吃。

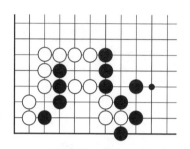

第14題

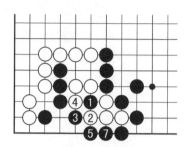

第14題　正解圖

⑥＝❶

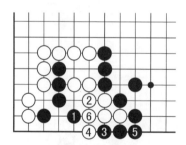

第14題　失敗圖

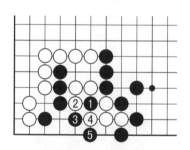

第14題　參考圖

　　第15題　黑五子在白棋包圍之中，只有吃了白棋才能逃出，手筋如何運用呢？

　　正解圖　黑❶先斷一手，白②打後黑❸馬上撲一手，白④提，黑❺在右邊打，白⑥如接上，黑❼長出後，白棋被全殲。黑如不撲直接5位打，黑棋不行。

　　失敗圖　黑❶直接打，白②接上，黑❸再斷，遲了！白④打，黑❺長，白⑥貼長，黑❸、❺兩子被吃，中間黑子逃

不出。

　　參考圖　黑❶不斷而先撲，次序失誤！白②提，黑❸
打，白④接，黑❺斷時白⑥在左邊打，黑❺一子被吃，黑不
行。白⑥不能在A位打，如打，黑可6位長出，白被全吃。

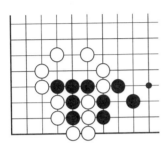

第15題

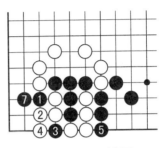

第15題　正解圖

⑥＝❸

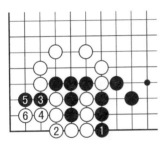

第15題　失敗圖

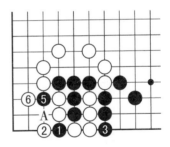

第15題　參考圖

④＝❶

　　第16題　左邊黑棋兩口氣，右邊白棋三口氣，黑先用
什麼手筋吃掉白棋？

　　正解圖　黑❶曲做成了一隻眼，白②立下，黑❸扳後白
A位不能入子，黑可在右邊緊氣吃白棋。

　　失敗圖　黑❶倉促在右邊緊白棋，但是白②已搶先打黑
子了，黑不行。

　　參考圖　黑❶曲時白②在中間立下，目的是想在3位拋劫，黑❸做成一隻完整的眼位，白仍A位不入子，只有等待黑棋來吃了。

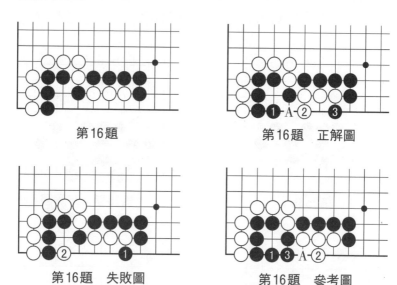

第16題

第16題　正解圖

第16題　失敗圖

第16題　參考圖

　　第17題　右邊三子黑棋只有三口氣，角上白棋好像氣不短，好在黑有⬤一子「硬腿」可利用。

　　正解圖　黑❶挖是手筋，白②打，黑❸立不可省，白④只有擋下，黑❺擠入，白⑥提黑兩子，黑❼撲入，白⑧到右邊緊黑氣，但黑❾提白角上兩子後已經打吃白四子了，正好快一氣。

　　失敗圖　黑❶沖是沒有充分考慮黑⬤一子的作用，雙方經過交換至白⑥，黑三子被吃。

　　參考圖　白②打時黑❸沒在4位立下，而急於在3位擠入，白④提黑❶一子後已成了活棋，那右邊三子黑棋已是死棋了。

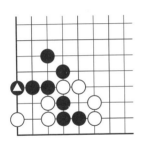

第17題

第17題 正解圖

⑦=❶ ⑨=❸

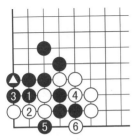

第17題 失敗圖

第17題 參考圖

第18題 這是在角上經常可見到的實戰棋形，問題是黑棋如何突出白棋的包圍。

正解圖 黑❶先挖，白②打，黑❸包打，好手筋！白④接，勉強，黑❺又打，白⑥提黑❶一子，黑❼倒撲白四子。所以白④應提黑❶一子，黑提白◎一子而逸出。

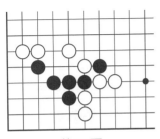

第18題

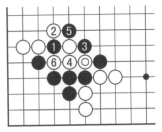

第18題 正解圖

⑦=❶

　　失敗圖　黑❶直接打，白②接後再3位挖，次序有誤，白④長，好！黑❺長後白⑥斷，黑A、B兩點不能兼顧，幾乎崩潰。

　　參考圖　黑❶在裏面打是不思量的一手棋，白②接後黑❸挖，白④打，黑無法突圍。

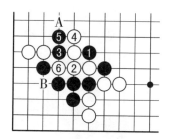

第18題　失敗圖

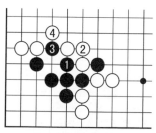

第18題　參考圖

　　第19題　黑棋用什麼手筋可以吃去中間白◎三子？

　　正解圖　黑❶挖是「兩邊同形走中間」的典型手筋。白②打，黑❸迎頭打，好！白④雖提得黑❶一子，但黑❺打後白五子接不歸。以下白如A位長，黑1位提，白如1位接，黑A位全提白子。這種下法叫做「烏龜不出頭」。

　　失敗圖　黑❶沖，無謀！白②併（又叫雙），黑棋已沒法吃白棋了。初學者要學會白②的下法，不要在A位接，而是併！

第19題

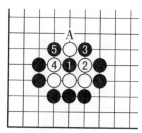

第19題　正解圖

參考圖 黑❶挖雖正確，但白②打時黑不懂棄子而3位接，白4位接得以逃出。

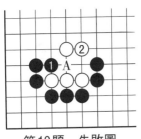

第19題 失敗圖

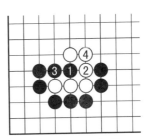

第19題 參考圖

第20題 棋諺說「棋須連，不可裂」，而本題的棋形對雙方來說，則是能將對方分開，當然十分愜意。

正解圖 黑❶挖是分斷對方時常用手筋。白②打，黑❸退，以後黑棋A、B兩點必得一點，白棋被分成兩塊。

失敗圖 黑❶刺，這是幫白棋2位接上，太不動腦筋了。

參考圖 黑❶挖時白②換成在右邊打，黑❸退回，白棋仍存在A、B兩個斷頭不能兼顧，還是被分開了。

此題雖然簡單一點，但初學者一定要領悟。

第20題

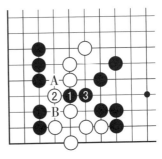

第20題 正解圖

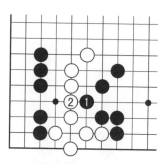

第20題　失敗圖

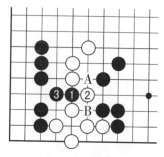

第20題　參考圖

第21題　這是實戰中白棋點三三形成的一個常見棋形，黑棋有機可乘。

正解圖　黑❶挖，白②打，黑❸夾，白④提後黑❺退回，角上四子白棋被留下。白④如改為A位頂，黑即B位打，白仍要於4位提黑子，黑再於5位逃回。另，白④如下在B位，則黑A位頂，白不行。

失敗圖　黑❶頂，白②立下，好手筋！黑❸沖，白④渡過，黑❺挖已無多大作用了，白⑥打，至8位接上後，雖有A位斷，但意義不大了，而且黑▲一子受傷，黑得不償失。白②如在3位擋，黑可於5位挖斷白棋。

參考圖　黑❶挖時白②改為頂，黑❸長，白④在二線扳，黑❺長。白棋雖在下面活出一塊，但上面一子被斷下，黑棋形成厚勢，全局形勢大好！

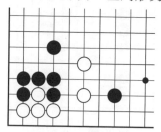

第21題

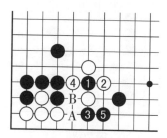

第21題　正解圖

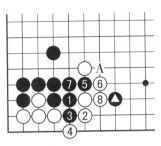

第21題 失敗圖

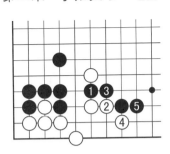

第21題 參考圖

第22題 黑棋要吃掉上面兩子◎白棋，是要利用下面兩子 幾乎已無用的△黑棋才行。

正解圖 黑❶夾是手筋，白②沖出是正應，黑❸後白④要沖出和右邊兩子聯絡，黑❺順勢上長吃去兩子白棋。

失敗圖 黑❶直接上扳，是沒有算清，白②斷打，黑❸曲下，以下至白⑩，黑被滾包成一團，而且被征吃。

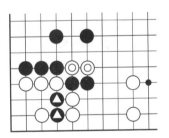

第22題

第22題 正解圖

第22題 失敗圖
❾＝②

第22題 參考圖

參考圖 黑❶夾時白②打吃黑兩子，黑❸打後5位扳起，白棋不僅上面兩子被吃，而且◎兩子成了孤棋。

第23題 黑△三子逃出並不難，但不能影響到下面的棋，最好是吃掉白◎兩子，黑棋可連通。

正解圖 黑❶夾，好手筋，白②到上面接，黑❸沖出，白④想逃，黑❺扳，白被吃。白②如直接在4位逃，黑仍5位扳，白無法逃。

失敗圖 黑❶直接沖，打吃白兩子，白②長，黑❸再

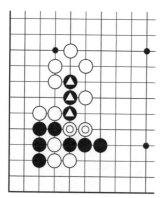

第23題

第23題 正解圖

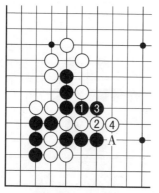

第23題 失敗圖

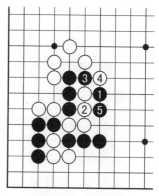

第23題 參考圖

沖，白④又長，上面黑子雖然逃出，但是孤子，下面還要防白A位曲下，顯然黑棋不行。

參考圖　黑❶夾時白②到下面接，黑❸沖出，白④擋，黑❺關門吃白四子。

第24題　角裏黑白雙方各有兩子，都是三口氣，雖說是黑棋先手，但白棋有角上特殊性的利用，黑棋不可掉以輕心。

正解圖　黑❶夾是唯一手筋。白②曲下，黑❸渡過，白④曲外逃。黑❺擋下，白⑥扳，黑❼已打吃了。

失敗圖　黑❶在2位扳，白②曲下，黑❸接，白④立是角上常用手筋。白⑥托也是好手筋，對應至白⑩，黑棋被吃。

參考圖　黑❶夾時白②改為扳，黑❸擋正確，如在4位

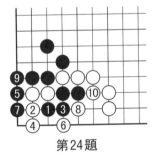

第24題

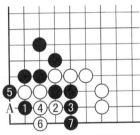

第24題　正解圖

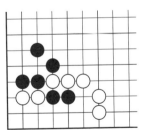

第24題　失敗圖

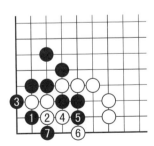

第24題　參考圖

打可救回幾子。白⑥立時黑❼要補一手，否則白可A位撲，右邊黑子將被吃（參閱前面有關問題）。

第25題　所謂「棋須連，不可裂」是很重要的一句棋諺，現在黑棋被分為左右兩邊，黑用什麼手筋可將它們連通呢？

正解圖　黑❶夾，即可渡過，白②接，黑❸從下面渡，白②如改為3位立下，黑即2位挖。這黑❶的夾看似簡單，但初學者想熟練掌握不容易。

失敗圖　黑❶在一線扳，至黑❸，角上可活，但被白穿通上面幾子，吃虧太大！

參考圖　黑❶挖，白②當然打，黑❸是雙打，但白④提，黑❺打時白不會老實地接上，而是到下面打，黑❼只有提，成劫爭，黑不能滿意。

第25題

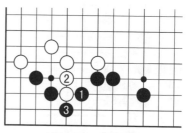

第25題　正解圖

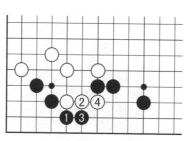

第25題　失敗圖

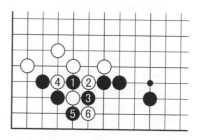

第25題　參考圖　　❼＝❶

第26題 黑子⬤在白棋包圍之中，可以逃回左邊，那手筋在哪？

正解圖 黑❶夾是好手筋，白②只有接，黑❸渡過，白②如在3位立，黑即於2位斷。

失敗圖 黑❶斷，白②退，正應！黑❸接，白④長，黑❺扳，被白⑥位斷後黑棋被全吃。

參考圖 黑❶斷，錯！白②打也錯，是以錯對錯了。黑❸立即反打，白④提後黑❺打併渡過，白⑥打，黑❼提，成劫爭。

第26題

第26題 正解圖

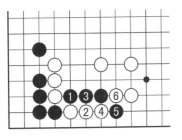

第26題 失敗圖

第26題 參考圖 ❼＝❶

第27題 這是一個典型題目，是黑棋被分成三處，黑要連在一起就要吃掉白◎一子。

正解圖 黑❶尖，妙手！白②長，想外逃，但經過黑❸

至黑**7**，白被全殲，黑棋得以連通。

失敗圖　黑**1**在右邊打，草率！白②長後黑**3**只能接出下面三子黑棋，而左邊數子黑棋已經玩完了。

參考圖　黑**1**換了個方向打，白②長出，黑**3**長在下面打，白④逃出，黑**5**打時白⑥曲是反打黑△一子，白棋逸出，黑棋下面已死，上面還要補棋，大虧！當時黑**3**如改為4位打，白即3位接，吃得下面數子。

第27題

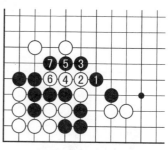

第27題　正解圖

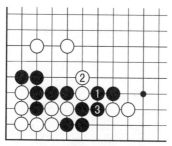

第27題　失敗圖

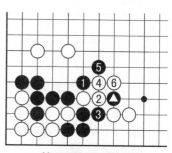

第27題　參考圖

第28題　很清楚這一題是「兩邊同形走中間」，但這個手筋有什麼作用呢？

正解圖　黑**1**在二、二路小尖是走中間，白②在上面併，黑**3**即於下面沖，白④擋，黑**5**正好虎斷白棋。

失敗圖　黑**1**從外面入手，白②併後黑無後續手段了，

黑如A位沖之類的下法都很笨拙，白B位擋，黑即無能了！

參考圖　黑❶尖時白②換個方向併，黑❸也換個方向沖，白仍不行。

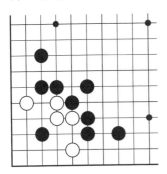

第28題

第28題　正解圖

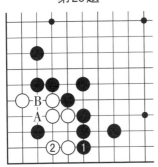

第28題　失敗圖

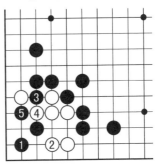

第28題　參考圖

第29題　左邊數子黑棋用什麼手筋才能擺脫困境。

正解圖　黑從右邊小尖，白②當然阻渡，黑❸沖，白④擋，黑❺擠斷，白⑥到外面緊氣，這樣成了「雙活」，黑棋可以滿足了！

失敗圖　黑❶先沖，次序錯誤，白②擋住後黑❸不得不斷，白④尖，好手筋！黑❺立下已來不及了，白⑥已在左邊打吃黑棋了。

參考圖　黑❶尖時白②改為尖，目的是緊黑氣，黑❸擠

打，白④再緊氣，黑❺提白②一子，白⑥打時黑❼正好接回。

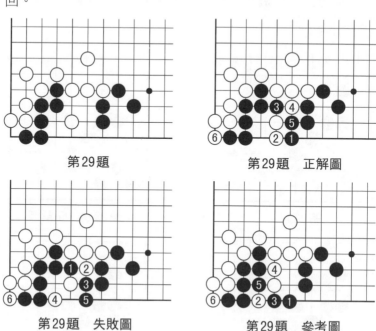

第29題

第29題　正解圖

第29題　失敗圖

第29題　參考圖
❼＝②

第30題　黑棋只要將⬣兩子黑棋逃出，角上四子白棋即可枯死！

正解圖　黑❶向外尖，白②立下，黑❸貼長，白④阻渡，過分！黑❺到上面擠，白⑥接，黑❼馬上到上面封住，白⑧立已遲，黑❾打，全殲白棋。這種下法是古代有名的「方朔偷桃」。

失敗圖　黑❶扳，太急，白②挖後黑❸只有在下面打，白④接同時在打黑兩子，黑❺接，白⑥打，黑被吃，黑如A位接，白即B位打，黑棋損失更大！

參考圖　正解圖中黑❺擠時白⑥不接，而外逃兩子白

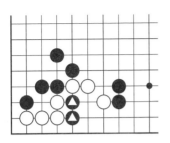

第30題

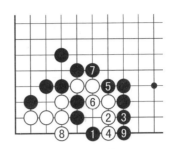

第30題　正解圖

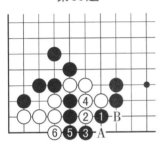

第30題　失敗圖

第30題　參考圖

棋，但黑❼斷即吃下三子白棋。

第31題　白棋◎跳是企圖引出上面一子白棋，這在實戰中可常見，黑棋怎樣對應才不致吃虧呢？

正解圖　黑❶尖，正應！這樣使白◎一子不能逃出且又護住了角部。初學者要多領會這一手棋。

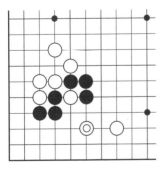

第31題

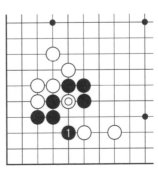

第31題　正解圖

失敗圖　黑❶怕白◎一子逃出而提子，膽太小，白②飛入角內，黑棋大虧。

參考圖　黑❶頂更差，白②長後黑❸更要提了，白④飛入角內，黑損失更大！

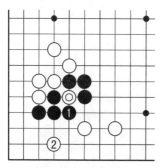

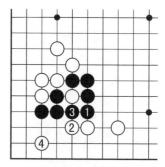

第31題　失敗圖　　　　　　　第31題　正解圖

第32題　黑棋只要手筋運用正確，是可以吃掉白◎四子的。

正解圖　黑❶先在左邊撲入，等白②提後再於3位撲，這樣白棋就有了三個斷頭！白④提後，黑❺、❼緊氣打吃，白四子接不歸。

失敗圖　黑❶先緊白氣，白②接，黑❸撲時白④提，角上有了一眼，黑❺擋下已無用了。

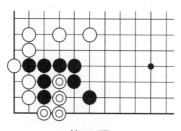

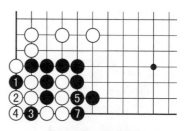

第32題　　　　　　　　　第32題　正解圖

⑥＝❶

參考圖 黑❶先在下面撲，次序錯誤！白②接，黑❸緊氣，白④提，已在角上形成一眼，黑❺緊氣打，白⑥在1位接上，黑無法吃白棋。黑❸如改為4位長，白A位提，黑❸緊氣，白B位接後，黑仍無法吃白子。

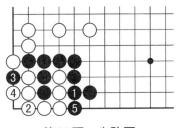

第32題 失敗圖

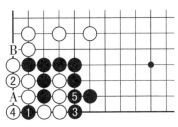

第32題 參考圖
⑥＝❶

第33題 黑棋下面有A、B兩個斷頭，怎樣才能吃掉角上白棋呢？

正解圖 黑❶在角上撲入，這是所謂「盲點」，白②提子後，黑❸再擠入，由於白無外氣，A位不能入子，只好坐以待斃了！

失敗圖 黑❶直接沖入，白②打，黑不能A位接，如接，白可於B位打。另外，黑❶如在B位接，白即1位打，黑A位接，白即於C位做活了。

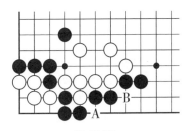

第33題

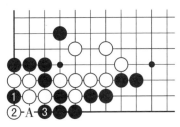

第33題 正解圖

參考圖　黑❶在一線夾，雖是常用手筋，但在此題不行，白②拋入，黑無法在A位接，只好3位提，成了劫爭！

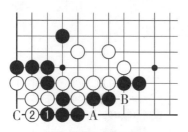

第33題　失敗圖

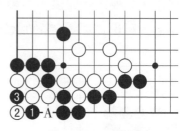

第33題　參考圖

第34題　角上數子黑棋用什麼手筋做活，或者逃到外邊來？

正解圖　黑❶扳，妙手！白②擠打時黑❸撲入，幾乎是異想天開的手筋。白④提黑❸時黑❺擠入，白◎兩子接不歸，白⑥提黑一子，黑提白兩子得以逸出。

失敗圖　黑❶隨手打白兩子，白②接後黑❸接，白④渡過後角上黑棋已死。

參考圖　當正解圖中黑❸撲時白④到上面接，黑❺提白◎一子，角上黑棋已做活了。

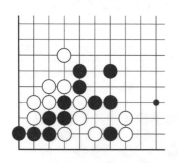

第34題

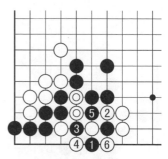

第34題　正解圖

❼＝❸

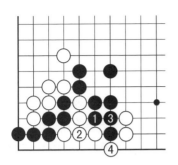

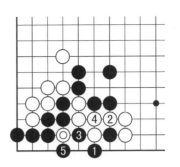

第34題 失敗圖　　　　　　第34題 參考圖

第35題 黑⬣兩子好像已被吃，但只要找到手筋就可獲得相當利益。

正解圖 黑❶扳，打上面白棋三子，白②提，正確！黑❸接上後白④擋下，黑❺打吃白兩子，收穫不小。

失敗圖 黑❶長，隨手！白②打，黑❸打白棋時白④提黑兩子，黑無所獲。

參考圖 黑❶扳打時白②提下面一子黑棋，過分！也是

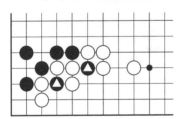

第35題

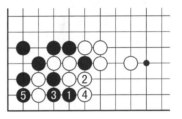

第35題 正解圖

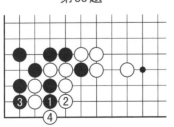

第35題 失敗圖

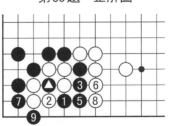

第35題 參考圖

④＝⬣

沒有計算的一手棋，黑❸長出打吃白棋三子，白④只有接上，黑❺接上成了四口氣，黑❼到左邊緊氣，白⑧緊氣已來不及了，黑❾全殲白棋。

　　第36題　　上面三子黑棋△是三口氣，下面數子白棋也是三口氣，但有邊上的優勢。黑應用什麼手筋來吃掉白棋？

　　正解圖　　黑❶扳，白②接，黑❸連扳是手筋，白④打時黑❺從一線打，白⑥提子，黑❼接後白⑧到上面緊氣，但來不及了，黑❾、⓫連打白棋，白棋被吃。

　　失敗圖　　黑❶急於緊氣，白②扳是長氣的手筋，黑❸擋後白④到上面去緊氣。黑❺打吃一子白棋，白⑥打，黑❼提後白⑧到上面打吃黑三子了。

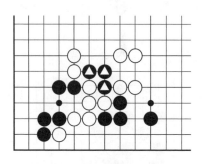

第36題

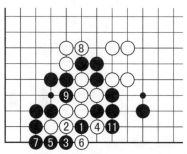

第36題　正解圖　　⑩＝❶

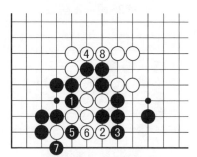

第36題　失敗圖

第36題　參考圖

參考圖 黑❶扳，白②接時黑❸怕被吃，而接上，軟弱！白④、⑥到上面緊黑氣，黑被吃。

第37題 黑棋要吃掉角上四子白棋就要連用手筋。

正解圖 黑❶扳是可以想到的一手棋，白②如在A位斷，黑即於B位關門吃，所以只好曲下，黑❸連扳，這是一手初學者可能想不到的棋了。白④打，黑❺接上後白A位不能入子，白角部被吃。

失敗圖 黑❶扳雖然正確，但當白②曲時黑❸不能再進一步，而是接上，白④渡過。黑棋不成功。

參考圖 黑❶扳時白②跳下，企圖渡過，黑❸立下阻渡，白④斷時黑❺打，白三子被吃。

第37題

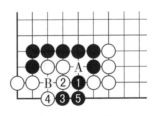

第37題　正解圖

第37題　失敗圖

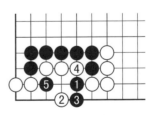

第37題　參考圖

第38題 黑棋如能將白◎一子斷開就是成功。

正解圖 黑❶扳，白②扳時黑❸斷，好手筋！白④在裏面打，黑❺打，白⑥提後黑❼接上，白◎一子被斷開了。

失敗圖 白②扳時黑❸沒有掌握時機而到上面接，太軟

弱,白④頂後黑無後續手段。

參考圖　黑❸斷時白④到外面打,黑❺就到下面斷。白⑥提,黑❼接上打白三子,白⑧接後黑❾緊角上兩子白棋外氣,白差一口氣被吃。

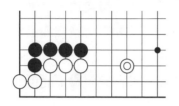

第38題

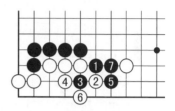

第38題　正解圖

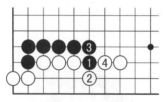

第38題　失敗圖

第38題　參考圖

⑧＝❶

第39題　這是實戰中白◎夾的欺著,黑棋如對應不當官子上會吃虧。

正解圖　黑❶扳,首先防止了白棋從3位渡過,白②打,黑❸接,白④上沖,黑❺擋,由於白只有兩口氣,A位不能入子,白⑥接,黑❼扳住,白棋逃不出去了。

失敗圖　黑棋怕白子逃出而在上面擋,白②從下面渡過,黑棋大虧!

參考圖　黑❶立下,防止白棋渡過,白②馬上上沖,以後黑棋無法兼顧A、B兩點,白必得一處,黑棋損失更大。

第39題

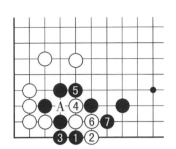

第39題　正解圖

第39題　失敗圖

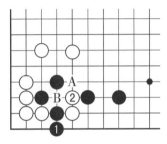

第39題　參考圖

第40題　這是實戰中可以遇到的棋形，黑❹一子雖在多子包圍之中，但只要手筋正確，還是大有活動餘地的。

正解圖　黑❶先在右邊扳起，白②斷，黑❸到左邊跨下，好手筋！白④擋住，黑❺回到右邊打，白⑥長，黑❼嵌，又是一個好手筋，白⑧防雙打，黑❾長出，黑既逃出了

第40題

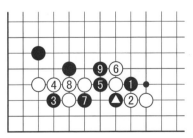

第40題　正解圖

⬤一子，又把白棋分開，相當滿意。

失敗圖 黑❶頂，白②擋，黑❸扳，白④退，以下即使黑棋在下邊爬苦活，白棋必然會形成雄厚外勢，黑全局不利。

參考圖 正解圖中黑❼嵌時白⑧如改為上面打，黑❾即擠入雙打，白棋A、B不能兼顧，損失更大！

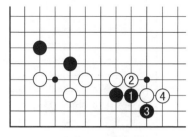

第40題　失敗圖

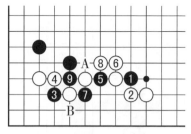

第40題　參考圖

第41題 中間四子◎白棋是四口氣，而邊上三子⬤黑棋僅三口氣，黑棋要求長出一口氣來。

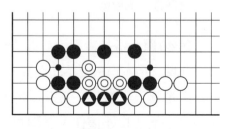

第41題

正解圖 黑❶、❸先在下面兩邊扳，逼白②、④接上後，再到上面緊白棋的氣。以下雙方是必然對應，結果至黑⑪，黑棋快一氣吃白棋。這叫做「兩扳長一氣」。

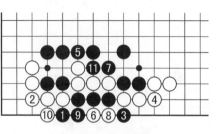

第41題　正解圖

　　失敗圖　黑❶一開
始就緊白棋的氣顯然不
行，至白④，黑三子被
吃。

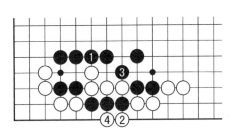

第41題　失敗圖

　　參考圖　正解圖中
的白⑥改為在外面打，
黑❼即在上面緊氣，至
黑❾，上面白棋少一氣
被吃。

第41題　參考圖

　　第42題　角上兩
子 ⬣ 黑棋要想逃出只
有吃白棋，那手筋在
哪？

　　正解圖　黑❶點，好手筋！這是不容易發現的「盲
點」。白②接，過強！黑❸長出，這樣白A、B兩處均不能
入子，白④想逃，已無用了，黑❺打，白被吃。

　　失敗圖　黑❶打，有些過急，白②接後黑❸長出，白④
可在一線打，黑兩子被吃。

　　參考圖　黑❶點時白②團住，不讓黑棋入子，但黑❸可

第42題

第42題　正解圖

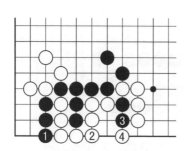

第42題　失敗圖

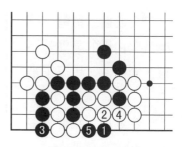

第42題　參考圖

以在外面打吃，白④提黑一子，但黑❺可提出白四子，角上黑子仍然逃出。

　　第43題　黑棋被分在三處，只有吃掉下面◎白子才能連在一起。

　　正解圖　黑❶到一線點，妙手！白②扳，企圖長氣，黑❸在一線平一手，妙極！白④接，黑❺擋下，白⑥接，黑❼再曲下，下面白棋被全殲！這種下法叫做「蒼鷹搏兔」，又叫「黃鶯撲蝶」。初學者仔細研究一下。

　　失敗圖　黑❶扳打，過急，白②接上，黑❸只有曲下，黑如在4位接，則白3位長，黑角上兩子被吃。白④打，黑❺扳，白⑥提，黑❼、白⑧後成一眼，以下至白⑫，上面黑棋差一氣被吃。

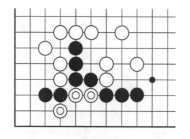

第43題

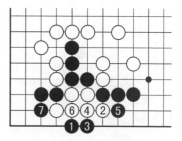

第43題　正解圖

參考圖　黑❶點時白②向角裏長，黑❸擠入打，白④
接，黑❺打，白被吃。

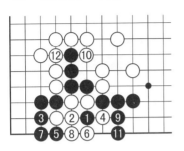

第37題　失敗圖

第37題　參考圖

第44題　這是星定石的一型，黑⚫一子從右邊逼過
來，白棋脫先他投。黑棋馬上可以攻擊這塊白棋。

正解圖　黑❶點，絕佳手筋！白②只有接上，黑❸退
回，白④曲下，黑❺頂是防止白A位扳下。白棋角上尚未淨
活。黑棋同時得到不少官子便宜。

失敗圖　黑❶壓，白②立下，白棋已經安定，還有A位
扳出的餘味！黑棋所得不大。

參考圖　有黑棋在⚫位逼時，一般白棋應補上一手，在
1位頂，黑❷上長後，白取得先手才可以脫先。

第44題

第44題　正解圖

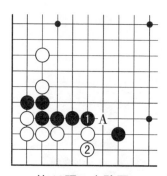

第44題　失敗圖

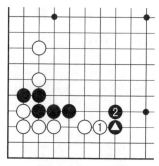

第44題　參考圖

第45題　黑棋在這種棋形中如能一眼發現手筋所在，那說明水準已到了一定程度。

正解圖　黑❶點，正中白棋要害，白②接回右邊二子，這是損失最小的應法，黑❸先手斷下左邊兩子白棋，白④接不可省，防黑在此沖出。

失敗圖　黑❶扳，白②在下面反扳，黑❸連扳，白④打，黑❺不得不接上，白⑥也接上，黑❼再斷時已少了一口氣，白⑧打，黑子被吃。

參考圖　黑❶點時白②接，過分！黑❸即尖頂，白④斷，黑❺虎後白右邊兩子被吃。損失更大！

第45題

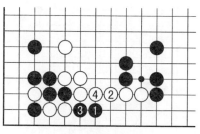

第45題　正解圖

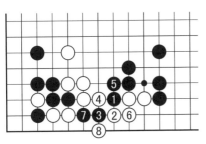

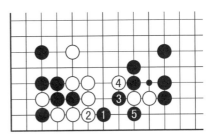

第45題 失敗圖　　　　　　　第45題 參考圖

第46題 黑▲兩子要逃出只要A位長就行了，但初學者不能滿足於此。

正解圖 黑❶是所謂「逢單必靠」的手筋，白②接，黑❸在下面長也是手筋，以下是雙方必然對應，至黑⓫，白被全殲。

失敗圖 黑❶沖時白②曲擋，黑❸打時白④仍曲出，黑❺打時，白⑥曲後反打黑❸一子，征子不成立。

參考圖 黑❶靠時白②平，黑❸擋住，白④接，黑❺緊

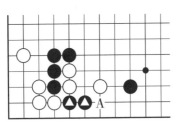

第46題

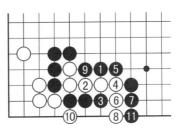

第46題 正解圖

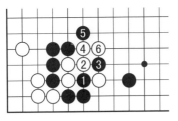

第46題 失敗圖

第46題 參考圖

氣，白仍被吃。

第47題 黑棋的任務是吃掉白◎兩子，使兩塊黑棋得以連通。

正解圖 黑❶靠下，白②下扳，黑❸扭斷，白④打，黑❺擠入，白◎兩子接不歸。白⑥提黑❶一子，黑提白兩子，兩塊得以連通。

失敗圖 黑❶直接打，白②接後黑❸扳，白④也扳，黑❺接後白⑥接回，黑失敗。

參考圖 黑❸扭斷時白④打黑❸一子，黑❺就在三線擠斷，白◎兩子仍是接不歸。

第47題

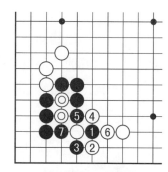

第47題　正解圖

第47題　失敗圖

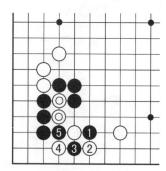

第47題　參考圖

這種下法叫做「相思斷」，在實戰中可常見到。

第48題 黑棋被分成三處，右邊數子問題不太大，而上面兩子要跑，意義不大，主要是要找到手筋逃出下面四子黑棋。

正解圖 黑❶靠是盲點，是兩邊有棋的手筋。白②提黑一子，黑❸接出下面四子。

失敗圖 黑❶在上面接上，白②打，征吃黑三子，黑棋不成功。

參考圖 黑❶靠出時白②接，不讓下面黑棋連出，過分！黑❸再接上上面黑棋，白④依然征黑棋，但征到黑⓫時黑❶起了關鍵作用，正好打吃白⑧一子，征子不成立，右下數子將被吃。

第48題

第48題　正解圖

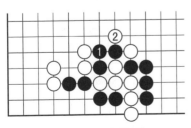

第48題　失敗圖

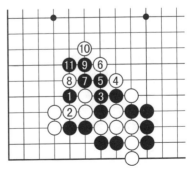

第48題　參考圖

第49題　因為右上方有一子白棋,所以白◎長,企圖逃出,那黑棋用什麼手筋來吃掉它呢?

正解圖　黑❶枷,白②打,黑❸反打,白④提,黑❺打後白⑥接,黑❼打,形成「送佛歸殿」,至黑⓱,白棋被全殲。

失敗圖　黑❶直接打,白②逃,黑❸征白子,至白⑥,正好接上白◎一子,黑棋不行。

參考圖　黑❶提上面一子白棋,白②連回,黑被分成兩塊,還要分別處理,不佳!

第49題

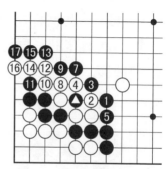

第49題　正解圖

⑥=⬣

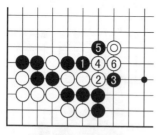

第49題　失敗圖

第49題　參考圖

第50題　此題黑棋的任務是吃掉◎一子白棋,使上下兩塊黑棋連成一片,如在A位雙打,白即B位長出,這樣黑

棋上下不能兼顧。如能發現本題手筋，說明水準到了相當程
度。

　　正解圖　黑❶用枷是一般初學者不易發現的手筋。白②
接上，黑❸再飛枷，白④沖，黑❺退，好手！以下白⑥、⑧
企圖沖出，但黑❼、❾後被全殲！黑❺如在6位擋，白8位
沖後有A位打，可逃出。

　　失敗圖　黑❶打，白②接後黑❸企圖封住白棋，但白④
沖後，可在6位打，再在8位連打後，白⑩、⑫即逃出包圍
圈。

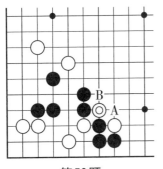

第50題

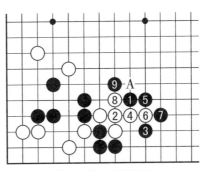

第50題　正解圖

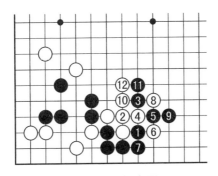

第50題　失敗圖

參考圖　黑❶封時白②尖，黑❸在上面打一手後於5位扳，白④過分，以下對應黑棋步步緊逼，至黑⓯，白差一氣被吃。

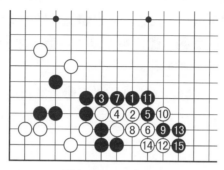

第40題　參考圖

第51題　由於右邊有了一子黑棋，在白棋內部的一子黑棋△就有了活動餘地了。

正解圖　黑❶向外飛，白②曲，黑❸再長入一步，白④只有提黑一子，黑❺長回。黑棋不止獲利，主要是白棋眼位不足了，黑❶時白②如在3位枷，黑即A位沖出。

失敗圖　黑❶托，白②內扳，黑❸退後比起上圖來所獲差了不少，而且白棋已得到了安定。

參考圖　黑❶飛時白②擋下，無理！黑❸就到左邊擋住，白角上三子被吃，損失慘重。

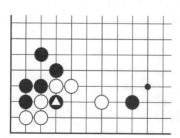

第51題

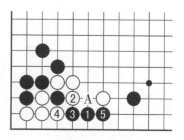

第51題　正解圖

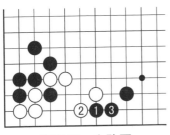

第51題 失敗圖

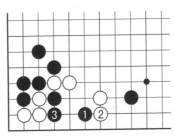

第51題 參考圖

第52題 左邊三子黑棋是可以渡回到右邊來的，這在實戰中常見，初學者一定要掌握。

正解圖 黑❶尖，也是從角上大飛，白②跨下，黑❸打，白④擠，黑❺提，白⑥打，黑❼正好接上。黑棋得以渡過。黑❶如在5位尖也可渡過，不過初學者一定要學會從多子一邊尖為正。

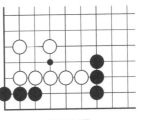

第52題

失敗圖 黑❶採用小飛，白②搭下，黑❸打，白④夾打，黑❺接，白⑥隨之接上，角上三子黑棋被吃。

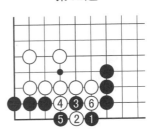

第52題 正解圖
❼＝②

參考圖 黑❶改為在中間靠，白②沖，黑❸擋，白④再沖，黑❺

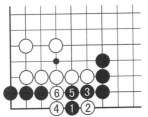

第52題 失敗圖

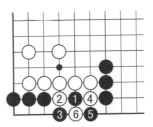

第52題 參考圖

擋，白⑥提，成劫爭。

　　另外，黑如2位長，白即1位擋，黑如4位曲，白也是1位擋，黑不行。

　　第53題　黑角要做活不是難事，但現在要求左右兩塊黑棋連成一片，手筋何在？

　　正解圖　黑❶對兩邊黑棋都是小飛，這一手筋初學者應掌握。白②頂，黑❸退好，白④沖，黑❺擋，黑已渡過。黑❸如在4位擋，白即A位扳，黑棋不能渡過了。

　　失敗圖　黑❶扳，白②斷，黑❸打時白④從中間打，黑❺提時白⑥穿下，黑被斷成兩處。

　　參考圖　黑❶飛時白②扳，黑❸也扳，正確！白④接，黑❺渡過。黑❸如在4位斷，白即3位立下，左邊數子黑棋

第53題

第53題　正解圖

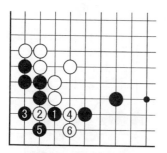

第53題　失敗圖

第53題　參考圖

被吃。

第54題　這是一道死活題，黑棋角上已有了一隻眼位，白如A位扳，黑B位擋即是眼。關鍵是要在右邊做出另一隻眼來。

正解圖　黑❶跳下是唯一能做出眼位來的要點。白②、④在兩邊沖，黑❸、❺擋後，黑已活。

失敗圖　黑❶曲下，白②沖，黑❸擋後白④在一線托，黑❺打，白⑥擠入成了假眼，黑棋不活。

參考圖　黑❶貼著白棋曲下，白②沖，黑❸擋時白④在一線打，黑❺接，白⑥長入，黑已不活。

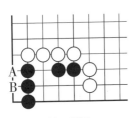

第54題

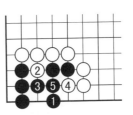

第54題　正解圖

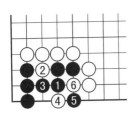

第54題　失敗圖

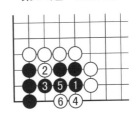

第54題　參考圖

第55題　當然是要逃出下面數子黑棋。

正解圖　黑❶跳，白②到下面打吃黑一子，黑❸併，黑子已逃出。

失敗圖　黑❶跳錯方向，白②沖，黑❸向上逃，白④擋住，黑❺打，白⑥已逃出。

　　參考圖　黑❶跳時白②沖，黑❸上沖，白④擋住，黑❺打，白⑥長時黑❼就打右邊兩子白棋，白⑧接，黑❾打，全殲白棋。

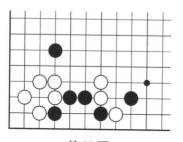

第55題

第55題　正解圖

第55題　失敗圖

第55題　參考圖

　　第56題　白◎一子向下超級大飛到黑角深處，顯然是欺著，黑棋要予以反擊。

　　正解圖　黑❶頂是反擊白棋的最佳手筋，白②斷，黑❸立下，方向正確，白④上沖，是為防黑A位扳補上，黑❼接吃白三子，其實可以脫先。

　　失敗圖　黑❶接，太軟弱了，白②跳回，黑棋不僅是官子的損失，而且失去了根據地。

　　參考圖　正解圖中白⑥不在A位補，而在下面沖，黑❼擋，白⑧打，黑❾利用黑❸的「硬腿」，打吃白棋，白⑩提黑一子，黑⓫接，白四子接不歸。

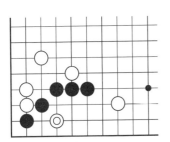

第56題

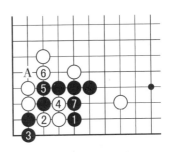

第56題 正解圖

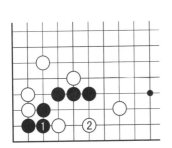

第56題 失敗圖

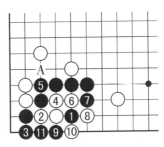

第56題 參考圖

從此圖初學者要領會當時黑❸立的方向以及正解圖中黑❼可以脫先的道理。

第57題 黑棋只有吃去◎三子白棋才能做活。

正解圖 黑❶頂是被稱為「頂天狗鼻子」的手筋。白②曲下，黑❸緊貼夾住，白④立，黑❺仍在緊氣，白⑥扳出，

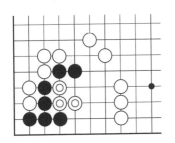

第57題

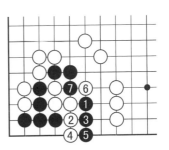

第57題 正解圖

黑❼擠入打吃白棋了。

失敗圖　黑❶曲，隨手！白②長就能連回。黑如 A 位長，白也 2 位長，黑仍不行。

參考圖　黑❶頂時白②下扳，黑❸斷打即吃下白三子。

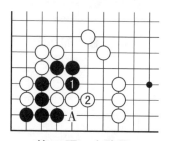

第 57 題　失敗圖

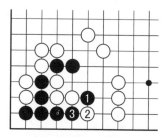

第 57 題　參考圖

第 58 題　前面介紹過「烏龜不出頭」，而此型被稱為「釣金龜」，而不少人稱它為「烏龜出頭」。中間數子黑棋要想逃出自有手筋。

正解圖　黑❶頂，出人意料的手筋，其實也是「兩邊同型走中間」的典型題例。白②接，黑❸沖後一系列打都是正常過程，至黑⓫沖，白已無法在 A 位擋了，如擋，黑即 B 位雙打。黑已輕鬆出頭！

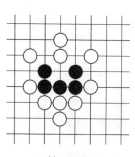

第 58 題

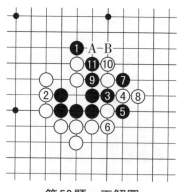

第 58 題　正解圖

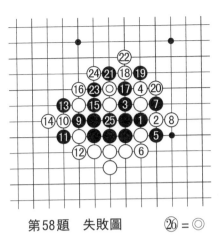

失敗圖 黑❶一開始即硬沖，以下東沖西沖，左打右打，交換至黑㉓時白㉔打，黑㉕提白兩子，但白㉖倒撲，黑被全殲！

第58題 失敗圖 ㉖ = ◎

第59題 這是定石以後的一型，白在◎位托入，這是一手很有攻擊性的手筋，但黑棋也有手筋對付。

正解圖 黑❶先扳一手，再於3位虎是手筋，這樣以後A、B兩處必得一處。這種下法不要以為簡單，如能懂得這一點，水準已相當高了。

失敗圖 黑❶扳時白②擠斷，黑❸打吃白一子，白④斷打，黑❺接，白⑥也接上，黑棋僅活一小角，大壞！

第59題

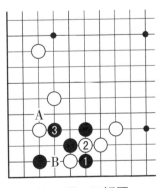

第59題 正解圖

參考圖　黑❶直接頂，白②退後黑❸再尖，白④頂後整塊黑棋不活，成了孤棋，更壞！

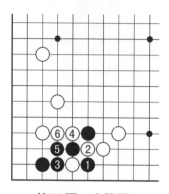

第59題　失敗圖

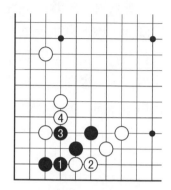

第59題　參考圖

第 60 題　這是實戰中常見的一個棋型，黑在❹位長出，白在◎處斷，黑棋在Ａ位打後的手筋在哪裏？

正解圖　黑❶打是必然一手，白②立後黑❸的碰就是初學者想不到的手筋了。白④曲吃黑一子，黑❺下扳，白⑥退後黑❼長出，棋形完整，出頭舒展。

失敗圖　白②立下時黑❸跟著擋下，白④曲吃下黑一子，黑棋形狀單薄，而且還有Ａ位斷頭，不爽！

參考圖　黑❸碰時白④長，黑❺就在右邊擋下，白⑥曲，由於有了黑❸一子，黑❼可以擋下，否則白有Ａ位的

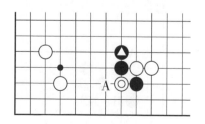

第60題

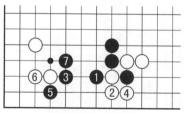

第60題　正解圖

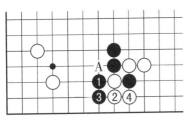

第60題 失敗圖

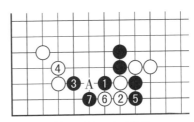

第60題 參考圖

打。這樣白三子被吃！

　　限於篇幅，手筋只有介紹以上六十型，掛一漏萬。但透過上面的學習，要求初學者能舉一反三，再看看有關手筋的專著，並在實戰中不斷使用，自然會熟練掌握。

　　《雲仙雜記》　王積薪每出遊，必攜圍棋短具，畫紙為局，與棋子並盛竹筒中，繫於車轅馬鬃間，道上雖遇匹夫，亦為對手。勝則徵餅餌牛酒，取飽而去。

　　【譯釋】唐玄宗時有一圍棋高手叫王積薪，他雖享有盛名，但人很隨和近人，每次外出遊玩時都帶著圍棋，用紙畫成棋盤，把圍棋子放到竹筒裏，繫在馬車的轅上，在路上不管遇到什麼人，哪怕是平民百姓，漁父樵夫，只要會下圍棋，就下車來與之對弈，對方如勝了，則款待一頓好菜好酒。

　　王積薪把圍棋理論做了一個總結，提出了《圍棋十訣》。

　　一、不得貪勝。

　　二、入界宜緩。

　　三、攻彼顧我。

四、棄子爭先。

五、捨小就大。

六、逢危須棄。

七、慎勿輕速。

八、動須相應。

九、彼強自保。

十、勢孤取和。

圍棋變化多端，但這十條精練、準確，概括了圍棋的戰略和戰術。自提出以來被歷代棋手奉為座右銘。

《十訣》是中國古典圍棋理論的瑰寶之一。

第五章
基 本 定 石

　　定石是在雙方對局一開始時，在角上互相接觸，經過激烈爭奪後形成的一些固定下法。

　　定石是長期以來經過歷代高手苦心鑽研後，再在對局中不斷積累、研究、發展和淘汰之後，選擇出來角部變化，利益大體均等，雙方認可的定型。

　　「定石」隨著棋理的不斷發展，或淘汰或增加，現有2萬～3萬個，但一般只要記住300～500個即可，但要弄清其大致變化。

　　「定石」是佈局的基礎，所以先介紹定石。

　　「定石」一詞來自日本，中國古代多稱為「棋式」「起手式」「邊角圖」「常套」「套子」。另外，在日本也有稱為「定式」的。

　　學習定石一定要注意三個方面：

　　1. 定石的行棋方向，就是在一個定石完成後各自勢力發展的方向和自己原有子力的配合，包括有無征子。

　　2. 記清每個定石結束時的先後手，要考慮自己得到先手後在何處落子，對方取得先手後可能在哪落子。

　　3. 外勢和實利各得多少，如自己得到外勢應該如何發揮。如得到實利，則一定要保持向中間有一定的出頭。

　　一般根據棋子在棋盤上的所在位置把定石分成「星定石」「小目定石」「三三定石」「高目定石」「目外定石」五個常用類型。

　　圖5-1中的A位在棋盤上棋豎四路的交叉點上，叫做「四四」，也叫做「星」。B位叫做「小目」，C位叫做「三三」，D位叫做「目外」，E位叫做「高目」。

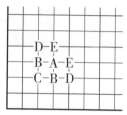

圖5-1

　　「星」和「三三」在每個角上有一個點，全盤共四個點，而小目、目外、高目在每個角上則有兩個點，全盤有八個點。

　　在學習定石過程中每個角有四種下法。如圖5-2中黑在星位，白有A、B

圖5-2

兩處掛，再將星位換成白子，則黑有A、B兩處掛，這樣每個角有四種下法。每個角依次類推則可下出十六個定石，這樣學習定石可以熟悉盤上每個位置的下法。

第一節　星定石

　　星位的優點是正好處於四線的交叉點上，所以取勢是其特點，有利於向中間發展，一手可以佔角，然後立即搶佔邊上大場，加快佈局速度。向邊上的發展優於小目，容易形成大形勢。易於以守為攻，收到高位攻擊的效果。而且星定石的變化較少，易於掌握。

　　其缺點是「三三」很容易被對方侵入，所以對角的防

守薄弱。

　　星定石在古代有「座子」時即有，所以又稱「置子定石」。自日本廢除「座子」以後曾一度使用較少，但自吳清源和木谷實提出「新佈局」理論後又開始活躍起來。尤其是近來為追求佈局速度而非常流行。

　　對於星位一般有圖5-3的幾種掛法。

　　在A位小飛掛是最常見的，也是定石最多的；B位掛多為引征；C位點三三多是在黑棋兩邊有子時使用；D位是所謂「二五侵分」，多在序盤、中盤時作為侵入手段；E和F都是變通下法，要配合周圍子力時才用。

一、小飛掛

　　對待白①的小飛掛，黑棋有圖5-4中從A到G的幾種常見應法。

1.壓靠

　　圖5-5　黑❶壓靠，白②扳，黑❸

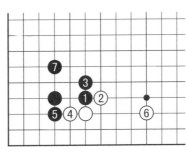

圖5-3

上長，白④向角裏長，黑❺擋，白⑥拆，黑❼跳，這是一個古老的定石，現在一般認為黑稍虧。但在讓子棋中還是很堅牢地守住了角地，可以使用的。

圖5-4

圖5-5

圖5-6　黑❷長時白③到角上托，也是一法，黑❹扳，白⑤接上，黑❻接後白⑦、黑❽各自開拆。

圖5-7　白③托時黑❹挖，白⑤打，黑❻接後白⑦雙虎，黑❽先在角上打，再到右邊曲是次序，不可錯，如先曲，白即8位立下。黑⓬拆是防白在B位斷，如在A位拆，則白B位斷，大官子！

圖5-6

圖5-7

圖5-8　黑❷長時白③點三三是一種輕靈下法，一般都在A位一帶有黑子時用，黑❹虎下，白⑤長，黑❻打，白⑦跳也是兩分。

圖5-9　白①扳時黑❷虎，白③打，黑❹接，白⑤也接，黑❻跳，白⑦拆。

圖5-8

圖5-10　黑❷扭斷是所謂「扭十字」，而「扭十字向一邊長」是常用手法，黑❹也向上長，簡明。黑❽守角大極。至黑⓬拆，黑棋生動，白棋厚實加先手，兩分。

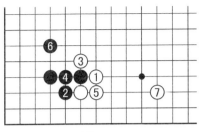

圖 5-9

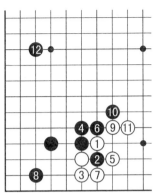

圖 5-10

圖 5-11　黑❶壓時白②挖，黑❸斷打，白④長後黑❺當然接，白⑥征吃黑❶一子，黑❼飛，白⑧提黑子。結果白棋稍有利，但白②挖的先決條件是要求白棋征子有利。

2.大飛應

圖 5-12　黑❶採取大飛應，在現代佈局中此較少見了，但其中變化不可不知。白②點角，黑❸必然擋

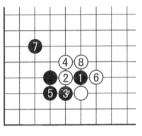

圖 5-11

下，以下對應至黑⓫，白棋先手活角後於 12 位跳起，黑⓭壓，至黑⓯退，應是兩分。

圖 5-13　黑❷擋時白③馬上扳，也是常見，黑❹曲，白⑤虎，黑❻打，

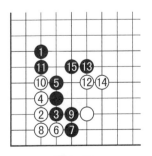

圖 5-12

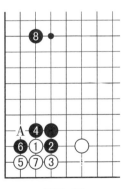

圖 5-13

至黑❽後到上面拆2，黑棋不壞，白得先手也可行，要注意A位是十目以上大官子。

圖5-14　白③扳時黑❹扳也可行，白⑤接上，黑❻接，白⑦飛，至黑❿接，白可脫先，也可A位長，黑B，白C，黑D，大致兩分。

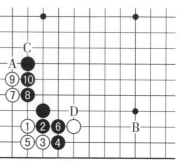

圖5-14

3.小飛應

圖5-15　白①小飛掛，黑❷小飛應在現代對局中常見，白③飛，黑❹守角，白⑤拆二，黑棋雖然所獲不多，但很堅實，並取得先手，可以滿意。

圖5-15

圖5-16　現在白④多改為壓，黑❺即在二線扳，白⑥退，黑⓫時白⑫補，黑在A位擠斷，此型黑△在四線還行，如在B位則黑虧。白得外勢，這也是場合下法。

圖5-17　白③扳時黑❹打，白⑤接後黑❻接，白⑦渡過，黑❽立下，大極！

圖5-16

圖5-17

4.單關應

圖5-18　白小飛掛時黑❶單關應，白②飛，黑❸尖，白④拆二後黑❺要補一手，否則白可A位逼。

圖5-19　白②飛時黑❸改為夾，與黑小飛時差不多，結果白得實利，黑得外勢，兩分。

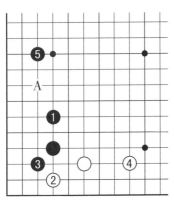

圖5-18

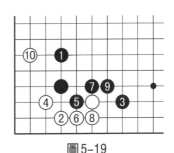

圖5-19

圖5-20　白④卡是不願被封鎖的下法，黑❺打，至黑⓯是白得外勢，黑得角部，應是兩分，白雖得先手，但是有A位處的漏風，黑不壞！

圖5-21　黑❶時白②點三三，白④扳後6位虎，黑❼打不可省，至黑⓫虎後白棋可下，但白◎一子已枯死。

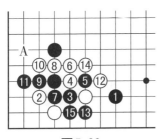

圖5-20

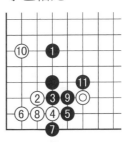

圖5-21

圖5-22　由於黑有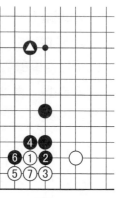一子不願下成上圖，所以當白③扳時黑❹到上面曲下，白⑤虎，黑❻打後形成上面空。這是一個常形。

5.一間低夾及一間高夾

圖5-23　黑❶對白棋小飛掛的一子◎隔一路在三線夾擊叫做一間低夾。白②點三三，黑❸在右邊擋，白④長出，對應到白⑩跳是現在運用很多的一個定石，原因是這個定石兩分很明顯，而且簡易明確。

圖5-24　當上面有黑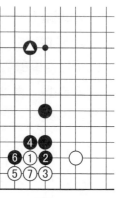一子時，在白②點三三時黑❸就應在上面擋，至黑❼是定石一型，因為黑棋是後手，所以如果原無黑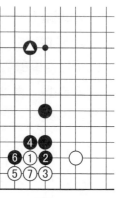一子，則白可在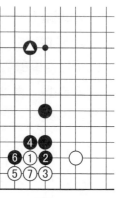位一帶分投，黑棋的外勢就不能發揮作用了，那就用前一個定石。

圖5-25　黑❶夾時白②到上面高掛，黑❸壓，白④扳起，黑❺斷，白⑥托，黑❼打時白⑧長

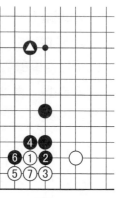

圖5-22

圖5-23

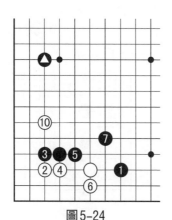

圖5-24

圖5-25

入三三。白②如在A位低掛也可按此型進行。在上面有白棋勢力時，白⑧後黑可B位長出。

　　圖5-26　當黑❸壓時現在流行白④點三三，黑❺擋，以下對應至黑❾擋，黑棋雖稍好一些，但白得先手，還算兩分。

　　圖5-27　黑❺換個方向擋住，對應至黑⓫，是後手，如上面沒有黑子呼應，白可以白②為根據地向上面拆二，黑外勢將化為烏有。

　　圖5-28　黑❶夾時白②跳起，黑❸單關守角，白④罩，黑❺長，等白⑥長時黑❼沖，以下至黑⓭跳，白得外勢，黑得實利。黑也有在A位併的，而白⑭有時也不補而爭先手。

　　圖5-29　由於黑❶高一路，白②可以關起，黑❸後白④、❻向兩邊小飛已得到安定，白棋不壞。

圖5-26

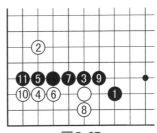

圖5-27

圖5-28

圖5-29

圖 5-30　當白④向角裏飛時黑❺尖頂，白⑥立下，要緊！黑❼仍要在角上尖，白⑧壓靠至黑⓭，雙方均已安定，兩分。

圖5-30

6. 二間低夾及二間高夾

圖 5-31　黑❷二間夾，白③點三三，對應至白⑪，由於黑❷遠了一路，所以黑⓬虎補一手。

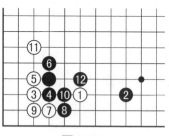

圖5-31

圖 5-32　當上面有黑△一子時黑❸可選擇在上面擋，至黑❾封住白棋，黑棋不壞。

圖 5-33　當上面有△一子時，黑❷當然在上面擋，黑❹長時白⑤上挺，黑❻至黑❿是必然對應，白⑬不可不扳，黑⓰多棄一子是手筋，白⑲後黑⓲順勢接上，白⑲尖又是手筋，如在 A 位將被黑⑲包封。兩分！

圖5-32

圖5-33

圖5-34　白②跳起是避免被黑棋封在下面，黑❸關起守角，白④、❻兩面飛出確保了根據地。兩分。

圖5-34

7. 三間低夾及其他

圖5-35　黑❶是三間低夾，這是在任何夾下都可下的一型，結果一般都是兩分。

圖5-36　黑❶由於較遠，所以白②到另一面掛，這稱為「雙飛燕」。黑❸是「壓強不壓弱」。白⑧尖是手筋，白⑩向角裏扳，黑⓫是要點，

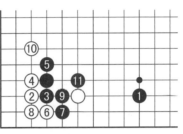

圖5-35

至黑⓯立下，白或A位貼長，或B位拆，仍是兩分。

圖5-37　白②改為在另一面高掛，黑❸壓，白④扳，黑❺挺時白⑥向角裏長，黑❼為防白A位沖而併。白⑧飛，黑❾扳，是一個典型定石。

圖5-36

圖5-37

圖 5-38 白②高掛時黑❸到上面壓，白④扳，黑❺退後白⑥點三三，對應至黑⑬虎應為兩分。黑⑬如在A位長，白即B位斷，黑⑬打，白C位扳可渡過◎一子白棋，黑將大虧。

圖5-38

圖 5-39 白①掛時黑❷脫先，白③再從另一面掛，三子如一隻飛翔的燕子，所以叫做「雙飛燕」。黑❹尖出是古代應法，白⑤點三三，白⑥擋，黑❼退回後為兩分，雖是古法，但現在在不少對局中出現。

圖5-39

圖 5-40 黑❷擋時白③扳，經過交換，黑棋至黑❽後很堅實，而且白◎一子受傷很重，所以白棋不便宜。

圖 5-41 這是典型「雙飛燕」定石的一型。其中白⑭不宜拆的過寬，黑⑬不能不出頭，黑⑮是防白在A位夾。

圖 5-42 黑❸改為虎是重實利的下法，對應至白⑫拆，應是兩分。

圖5-40

圖5-41

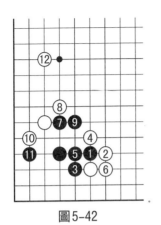

圖5-42

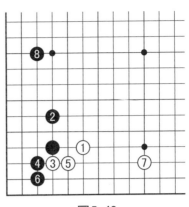

圖5-43

二、其他掛法

圖5-43　白①一間高掛，黑❷關守角，白③托，黑❹扳，白⑤退，黑❻立下至關重要，不可省，白⑦、黑❽各自拆邊，兩分。白③也有先在7位拆，黑❽位拆，白再3位托的。

圖5-44　黑❷碰，白③立下，黑❹扳，對應至黑⓮拆，雙方均獲得相當利益。白棋稍虧一點，但得到先手，可以滿足。

圖5-45　黑❷碰時白③向上挺出，至黑❽守角，黑得

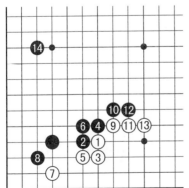

圖5-44

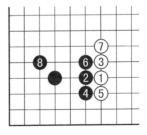

圖5-45

實利，白先手獲得厚勢，兩分。

圖5-46　白②反掛時黑❸尖，穩健。白④跳，好手。至黑⓫，雙方均可滿意。

圖5-47　白①大飛掛，黑❷大飛應，黑❹尖，白⑤拆，兩分。

圖5-48　黑❶二間低夾，白②反掛，對應至白⑧長回，白◎一子比在A位小飛掛要好一些。

圖5-49　一般在黑有⬤兩子，且依託角上星一子兩翼張開時，白①多直接點入三三，黑❷要注意方向，應從寬處攔，對應至黑⓬，白棋先手取得了角部實利，應該滿足。

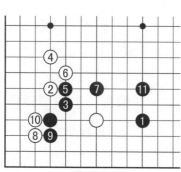

圖5-46

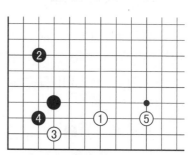

圖5-47

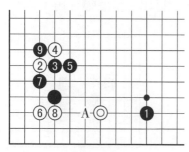

圖5-48

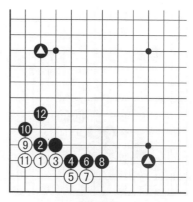

圖5-49

圖5-50　白①點三三，方向正確，白③長，黑❹扳，強手，至白⑬接，是兩分。黑❿可在A位打，白11位提，黑B位長，白10位長，也是定石。

圖5-51　當黑在⬤位連扳時，白①到下面扳，黑❷扳，白③斷，黑❹防雙打，至白⑨，白棋轉到右邊來了，還是兩分。

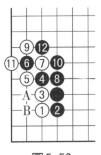

圖5-50

⑬＝❻

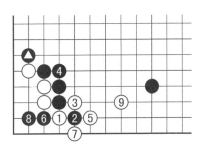

圖5-51

圖5-52　當黑❶大飛守角時白②點三三可以淨活，對應至黑⓱，白棋先手活棋雖小一點，但可以滿足，黑棋外勢雄厚，也可滿意。

圖5-53　在黑單關守角時，白一般可在三三點入，能後手活出一小塊來。

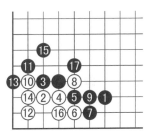

圖5-52

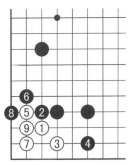

圖5-53

圖5-54　當黑為星位小飛守角時，白②點入不能淨活，黑❷擋，白③長，黑❹頂，白⑤扳，黑❻扳時白⑦只有虎，黑❽打，白⑨做劫，黑❿提，成劫爭。

圖5-55　白①在黑大飛守角的下面托，黑外扳是取勢的下法，白③連扳，手筋。至黑❿虎，雙方均無不滿。

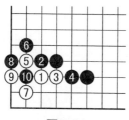

圖5-54

圖5-55

第二節　小目定石

星位偏重於取勢，「三三」則是取利為重，而小目則是兼有取勢和占地兩個作用。

小目如能小飛守角就能發揮更大效能。

小目有「定石寶庫」之稱，變化很多，而且新型不斷出現。

圖5-56　黑❶是小目，白棋一般在A、B、C位掛，黑棋有以下多種應法。

一、小飛掛

圖5-57　白②小飛掛是最常見的下法，白棋的應法也很多。這是小目定石最多的一型。

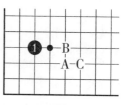

圖5-56

1. 小尖、小飛、拆二

黑❸小尖應，是古來的應法，但過於堅實，現在採用者不多。白④飛起，黑❺拆，白⑥拆，一般如此。以後白A位飛和黑B位頂是大官子。

圖5-58　黑❶尖時白②也以小尖應，黑❸拆，白④先飛壓一手，等黑❺應後再6位拆。

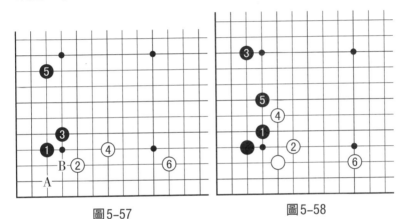

圖5-57

圖5-58

圖5-59　白②拆二是注重下面安全的下法，黑❸馬上尖頂，白④長後黑❺跳，結果白稍嫌凝重。

圖5-60　黑❶在上面小飛應，白②托角生根，黑❸扳，白④虎頂，黑❺退後白

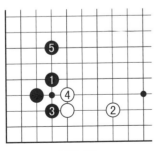

圖5-59

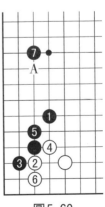

圖5-60

⑥立，黑❼也有拆至Ａ位的。白或者脫先，或者到右邊拆。

圖5-61　當白④尖頂時，黑❺改為角上打，是一種變化，白⑥就在上面打，白⑧打時黑❾到上面打，至黑❿是誘白Ａ位壓，這樣黑即長四路，便宜。最後角上有劫爭，雙方得失相當。

圖5-62　當上圖中白⑧打時黑❾接上也是一法，白⑩接後黑⓫斷，白⑫打，黑⓾長時白⑭是好手，黑⓯和白⑯交換後要在17位補一手，應算兩分。

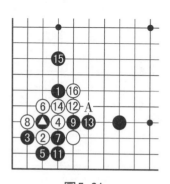

圖5-61

⑩ = ⬤

圖5-62

2. 一間低夾

圖5-63　黑❸在白②隔一路的三線上夾，叫做「一間低夾」，也叫「一間夾」。白④飛壓，黑❺、❼沖斷作戰，至白⑫，典型兩分。

圖5-64　當上圖中白⑩時黑⓫扳起，白⑫、⑭連壓兩手之後再於16位跳下是手筋。黑⓱直接沖出，緩手，對應至白㉒，白棋外勢雄厚。

圖5-65　白⑯跳時黑⓱先

圖5-63

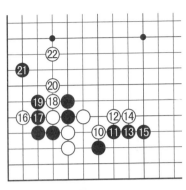

圖5-64

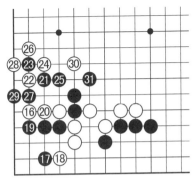

圖5-65

在角跳下，白⑱阻渡，黑⑲擋下，對應至黑㉛，應是兩分局面。

圖5-66 白④飛壓時黑❺長出，白⑥長，黑❼跳，白⑧托角，黑❾到上面壓，白⑩擋住，黑⓫跳出。白⑭立角，這個定石局部兩分，但上面要求有黑子配合才成立。

圖5-67 白④靠黑❸一子，黑❺先扳一手後再到上面拆二，白⑧斷吃黑❸一子，黑⓫接堅實。至白⑫是兩分局面。

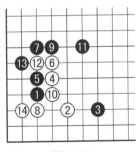

圖5-66

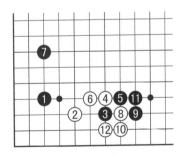

圖5-67

圖5-68 白⑥退時黑❼虎，態度強硬。白⑧是最常見的攻擊，黑❾托，白⑩扳，黑⓫斷，有力！白⑯征黑一子，這也是在白⑧時要有準備的，如征子不利則不宜採用。黑⓱

跳下，實利極大！

　　圖5-69　當白⑭長時黑❶打吃白⑩一子，至白⑱，白棋所得很大，黑棋只有上面和右邊都有子力配合時，此定石才適用，否則吃虧。

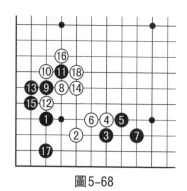

圖5-68

圖5-69

　　圖5-70　當白子征子不利時，上圖白⑧可遠一路封，黑❷尖頂，白③扳後至白⑦封住黑棋，黑❽飛，白⑨尖，兩分。

　　圖5-71　白①改為上面反夾，黑❷、❹靠退，對應至白⑪跳，白得外勢，黑得實利。白⑤如改為11位跳，黑❻斷，白⑦打，黑❽立，白A，黑❿，白可得先手。

圖5-70

圖5-71

圖5-72　當黑❶虎時白②到上面二間夾，黑❸肩沖，一是為爭出頭，二是可以把白棋分開。對應至黑❾，可算兩分，黑棋比較好下，但要提防A位斷點。

圖5-73　白②碰是強硬手段，黑❸下扳，白④扳，以下至黑❼長入角，以後白或者A位斷，或者B位斷。黑按「棋逢斷處打」的棋理來處理。

圖5-72

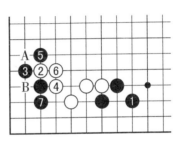

圖5-73

圖5-74　白②碰時，黑❸、❺沖斷白◎一子。白⑧扳後經過白⑩、⑫先手得到角地再於14位拆，白好！黑❾如在11位打，白即9位滾打，仍是白好！

圖5-75　黑❶扳時，白②向上長也是一法，黑❸頂，白④長出，這是瞄著左邊黑棋，所以黑❺先跳一手，等白

圖5-74

圖5-75

⑥刺時再到右邊拆，白⑧沖下，黑❾擋，白⑩斷是征子有利時的下法，黑⓫按「斷從斷處打」的棋理，至黑⓯尖、白⓰提，應為兩分。

圖5-76　白①挺出時黑❷不在A位跳，而是飛起，白③壓一手後到右邊，白⑤是攻擊要點，黑❻長，白⑦扳，黑❽曲，出頭。兩分。

圖5-77　此後白①飛下好點，黑❷虎後至黑❻，白可滿足。黑❷如5位接，白棋棋形生動。

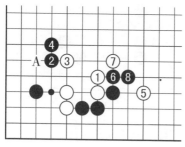

圖5-76

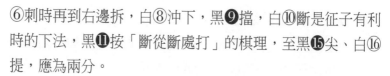

圖5-77

圖5-78　黑❶飛時白②飛壓，黑❸扳後到上面5位拆，白⑥斷後至白⑩，應是黑棋較好！但白棋也很厚實，可算兩分。

圖5-79　黑❶夾時白②托角，黑❸扳，白④尖頂，黑❺長，這也是定石一型。

圖5-80　當白③尖頂時黑

圖5-78

❹改為角上打，白⑤反打，這是黑棋重視角地和要取得先手的下法。黑❻提子後白⑦打一手再9位雙虎，黑⓿扳過，白

圖5-79

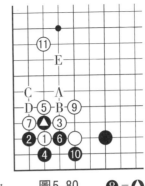

圖5-80　　**❽**＝**△**

⑪拆，此型由於以後黑有：黑A，白
B，黑C，白D，黑E的手段，應是黑
稍有利。為防這些手段，白⑨也有B
位接的。

　　圖5-81　　白①托時黑**❷**長也是
一法，白③接，黑**❹**壓。結果黑後手
得到外勢，很難處理。

圖5-81

　　圖5-82　　白①飛時黑**❷**尖，白③並頂，防斷。對應至
白⑦，暫時兩分，但白要防黑**△**一子活動，如A位逃出。

　　圖5-83　　黑**❶**夾時白②反夾，黑**❸**壓，白④挖，以下
對應是雙方必然經過，其中黑**⑪**是雙方要點，不可脫先，白
⑩也到右邊夾，兩分。

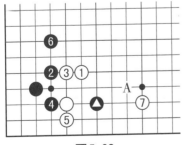

圖5-82

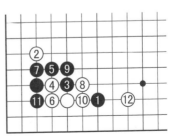

圖5-83

圖5-84　白①反夾時黑❷壓靠，白③扳，黑❹退，白⑤虎，黑❻跳起，由於白得先手，而且還有A位點之類的下法，所以還是兩分。

圖5-85　白②二間反夾，黑❸尖，白④拆二，黑❺尖，但白◎一子尚有一定活動能力，如A位飛之類。

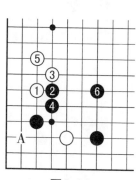

圖5-84

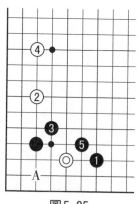

圖5-85

3. 二間低夾

圖5-86　黑❶是二間低夾，白②二間跳出，黑❸拆二，白④反夾，黑❺飛起，白⑥托，以下是為了安定而且防黑在A位分斷白棋。

圖5-87　當黑❾長時白

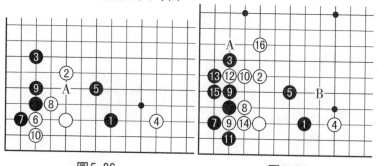

圖5-86　　　　　　　　　　　圖5-87

⑩併是為防止被封在內，以下對應至白⑲，輕快，還是兩分。以後白在A、B兩處必得一處。

圖5-88 白②對黑一子壓靠是很早就有的下法了，只要黑❸扳，一般黑不會吃虧。其中白⑭扳是手筋，黑不能A位斷，如斷，黑B位即被斷開。所以黑⓯只有接上，結果兩分。

圖5-89 白⑥罩時黑❼托，白如征子有利則可8位扳下，黑❾斷，白⑩打後12位長是常用手筋，黑⓯飛守角，白⑯提是本手，還是兩分局面。

圖5-88

圖5-89

圖5-90 白⑥飛罩時黑❼尖頂，白⑧扳後黑❾、⑪、⓭連爬三手後再15位跳出，雙方簡明。

圖5-91 白①靠時黑❷扳，白③扭十字，黑❹向一邊長，白⑤到左邊靠，黑❻再長，白⑦，黑❽，白⑨後黑棋稍虧。

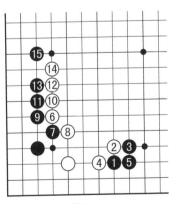

圖5-90

圖5-91

圖5-92

4.三間低夾

圖5-92　黑❶是三間低夾，攻擊力較緩，白②托角，黑❸扳，白④虎，黑❺退，後6位立下以後A、B兩處可得一處，不怕被攻擊，黑❼飛後白可脫先。

圖5-93　白④尖頂時黑❺在角上打，至白⑩虎，黑即脫先，以後白A位接，很大，黑B，白C，黑在低位，白不壞。

圖5-94　黑❶三間低夾，白②飛壓，黑❸長，白④長一手後再在6位夾擊，黑❼跳出後以下白棋可根據情況在A位壓，或B位托角，也可C位跳起攻擊黑兩子而擴張右邊。

圖5-95　白①托角，黑❷貼，好手，白④擋，黑❹有大局觀，白⑤沖後再於7位立下，黑可脫先。

圖5-96　黑❶長時白②跳，黑❸挖，至白⑧尖後黑可

圖5-93
❾=⬤

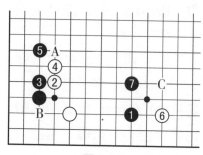

圖5-94

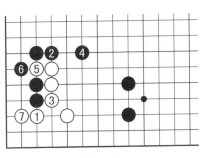

圖5-95

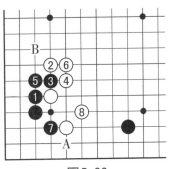

圖5-96

脫先，黑**7**切不可省。白⑧也可A位立，黑則B位跳出。

圖5-97　黑**1**三間夾時白②二間跳出，黑**3**也拆二，白④到右邊夾，經過黑**5**，白⑥，黑**7**的交換後，白⑧到角上托，至白⑫兩分。

圖5-98　白①大飛壓下，被稱為「大斜」，黑**2**壓出，以下對應至黑**17**是典型「大斜」下法，這將在後面「大斜」一節中詳細介紹。

圖5-99　白②到上面反夾，是呼應上面的下法，黑**3**尖後白④拆二，黑**5**生根，白⑥飛出，至黑**11**飛，白⑫跳，雙方可下。

圖5-100　白在◎位拆

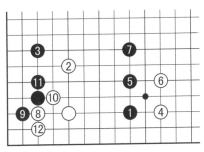

圖5-97

圖5-98

圖5-99　　　　　　　　　　　圖5-100

時，黑❶不頂角而飛壓，白②跳出，黑❸沖，至黑❾，因征子有利而扳下，黑⓲後白棋活出一塊，黑棋得到外勢，應是兩分。

圖5-101　黑❸沒有先沖而直接壓，白即可在10位打，因為黑⓫沖下後是後手吃白兩子，所以白得先手。

圖5-102　當黑❶夾時，白②反過來在上面三間夾，由於較寬，黑❸尖頂，白④長，黑❺跳已獲安定，白⑥飛封。這個定石簡明，兩分！

圖5-101

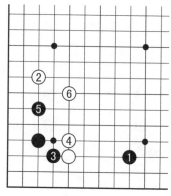

圖5-102

圖5-103　在白棋征子有利時，黑❶尖，白②可飛，黑❸因征子有利扳出，白④擠入，黑如6位接，白即A位征吃黑❸一子，經過交換至白⑫提是兩分。

5. 一間高夾

圖5-104　黑❷隔一路在四路夾擊白①一子，叫做「一間高夾」，這是一種積極的下法，白如不應，黑即於10位壓住，白將被完全封鎖。

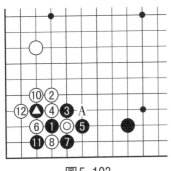

圖5-103

❾ = ⬤

圖5-104

白③跳起，黑❹飛應是常見的下法。白⑤反夾，黑❻跳起，白⑦托過，黑❽平，以下至白⑪長，黑⑫可以脫先，也可A位擋下，兩分。

圖5-105　黑❷飛時白③到上面逼，黑❹壓，白⑤長，黑❻尖，白⑦壓後黑❽尖角，

圖5-105

白⑨立下後，黑如A位跳出將形成激戰，如在B位或到上面夾白③一子，白即A位飛下，結果兩分。

圖5-106　白②逼時黑❸頂，白④長，黑❺飛，白⑥先到角上托和黑❼交換一手，次序不可省。白⑧沖，黑❾並防白A位沖斷。白⑩沖出，黑⓫打，白⑫立下，是兩分。

圖5-107　黑❶高夾時白②飛出，是威脅黑❶一子，黑❸在上面飛，白④壓，黑❺尖頂角是不可少的一手，至白⑧，是兩分局面。

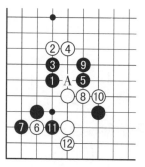

圖5-106

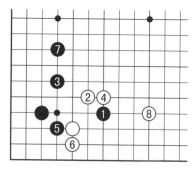

圖5-107

圖5-108　黑❶飛時白②托角是在其他定石中常見的下法，黑❸扳，至白⑥立下，兩分。白⑥也有A位壓的，白⑥後黑棋或到上面拆邊，或脫先均可。

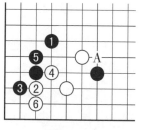

圖5-108

6. 二間高夾

圖5-109　黑❶是所謂「二間高夾」，它比一間夾鬆，比三間夾緊。白②小尖應是最常見，也是最穩健的下法了。黑❸飛，白④飛角，黑❺拆，也有拆在A位的，雙方簡明，黑稍便宜，但白得先手可到右邊夾擊黑❶一子。

圖5-110　黑❶飛時，白②托是求安定的下法，對應至

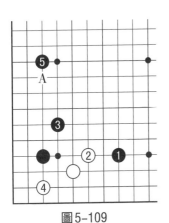

圖5-109

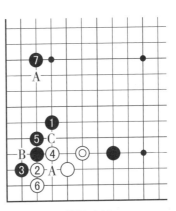

圖5-110

白⑥立下，雙方都很堅實。黑❼一般可拆到A位。

　　在白◎一子尖的情況下，黑❺不易6位打，如打，白
⑤，黑A，白B，黑接，白C接後，黑棋被封在內，不爽！

　　圖5-111　黑❶尖頂是重角上實利的下法，白②扳，黑
❸虎，白④打後至黑❼跳，雙方均可安定，在適當時機白可
A位壓，黑B，白C，可以增加勢力。

　　圖5-112　白棋為了對黑⧫一子進行攻擊，在黑❶拆二
時，白②、④、⑥連壓三手，至黑❾，白取得先手，黑得相
當實利，白棋得失要看對黑⧫一
子攻擊後的效果。

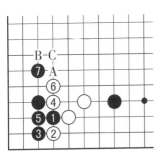

圖5-111

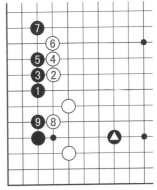

圖5-112

　　圖5-113　白棋二間跳出時黑❶靠，白②扳，黑❸退，白④也退回，至白⑩扳，雙方各吃一子，得失相當。

　　圖5-114　當上圖中白⑧虎時黑❾跳出，白⑩就到左邊跳下，是手筋，黑⓫、⓭沖出後再15位飛，白⑯跳，結果應是兩分。

　　圖5-115　黑❶夾時白②一間跳應，黑❸飛，堅實，白④托，黑❺扳時白⑥立，正確，黑不宜7位虎。至黑❾拆後，白棋A、B處必得一手已得到安定，實利雖少於黑棋，但得到先手，可以滿足。

　　圖5-116　白①象步時黑❷壓靠，白③擋下，雙方對應至白⑪，是兩分局面。

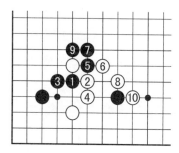

圖5-113

圖5-114

圖5-115

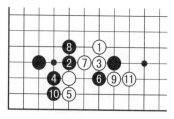

圖5-116

　　圖5-117　白①象步時，黑❷到上面小飛，輕盈，白③當然擋下，黑❹拆邊，白或A位扳，或B位一帶夾擊黑一子，或脫先。

　　圖5-118　白①碰對右邊來說價值不大，黑❷扳，白③退，黑❹接後白⑤必須出頭，黑❻拆二，應是黑稍好。

　　圖5-119　對付白①也有在2位尖應的，白③長，黑❹扳，白⑤扳，黑❻接，白⑦挺出。結果白◎一子雖有活動餘地，但總在對方包圍之中，而上面還有A位斷點，所以白棋不爽。

　　圖5-120　白②改為二間夾，黑❸壓靠，白④在征子有利時才能挖，以下至白⑩，以後白還有A位的跨，但黑得先手，兩分。

圖5-117

圖5-118

圖5-119

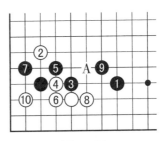

圖5-120

　　圖 5-121　　黑❶尖時白②到上
面拆，黑❸尖頂，由於白◎一子尚
有活動餘地，如白 A、黑 B 之類，
所以還算兩分。

　　圖 5-122　　白①採取二間高
夾，黑❷尖出，白③拆，黑❹後雖
說白◎一子尚有活動能力，但還是
黑好！所以白①只有在特殊情況下
才使用。

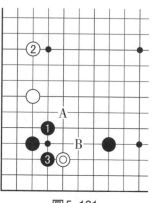

圖 5-121

　　圖 5-123　　白①時黑❷穿象
眼，白③穿入，以下是雙方必然對
應，至白⑪，黑棋雖實利不小，但
白棋外勢整齊且雄厚，黑棋得不償
失。

7. 其他

　　圖 5-124　　黑❷小尖在現在對
局中覺得有點緩，有時白棋可脫
先。白③飛應，黑❹尖頂，白⑤
長，黑❻拆，白⑦拆邊，雙方平穩。

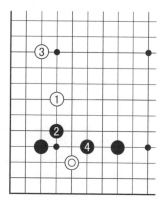

圖 5-122

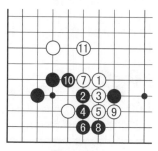

圖 5-123

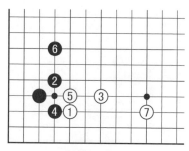

圖 5-124

圖5-125　黑❷小飛應，白③托角生根，這是常形。

圖5-126　一般小飛掛不宜壓靠，因為左邊少一路，局部有點虧。白②扳，黑❸長，白④、黑❺後白⑥飛，因為是黑❺兩子在三線，所以黑❼可以遠拆。

圖5-127　白⑥壓一手是為了爭先手，黑❼扳，白⑧拆，黑❾要補一手。

圖5-125

圖5-126

圖5-127

二、一間高掛

圖5-128　白①在四線隔一路掛，叫做「一間高掛」，簡稱「高掛」。它的特點是速度快，利於向中間發展，但因其位置高，不易生根。

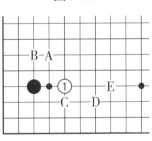

圖5-128

1. 小　飛

圖5-129　白①高掛，黑❷飛應，白③托生根，以下均

是正常對應，白⑦一般在此拆，堅實，也有A位拆的，但黑B位跳後，白要在C位補一手。

圖5-130　黑❷單關應，白③依然托角，白⑤退時黑❻可立下，白⑦拆後由於黑棋處於低位，應是白棋稍好。

2. 下　托

圖5-131　黑❶托是重視實利的下法，在實戰中常見，白②扳，黑❸退，白④接，黑❺跳，白⑥拆三，均為正常對應。黑❺也有A位尖的，但現在比較少用。

圖5-132　白④改為虎，與上圖大同小異，也是標準定石之一。

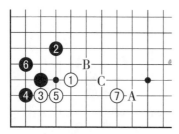

圖5-129

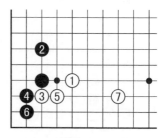

圖5-130

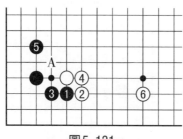

圖5-131

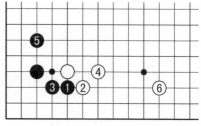

圖5-132

圖5-133　黑❶托時白②頂，黑❸擋，白④扳下，黑在右邊扳，形成了所謂「小雪崩」。黑❾曲時白⑩虎不可省，如直接在12位斷，黑即於14位征吃白子。至白⑱，雙

方均厚實，可下。也有人認為黑稍虧，但黑取得先手也可以
滿足。

圖5-134　當白征子有利時白②長出，有力！黑❸長，
白④補，黑❺曲下，至黑⓱跳，將展開中盤戰鬥。其中白⑭
也有A位飛的。

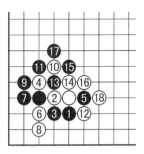

圖5-133

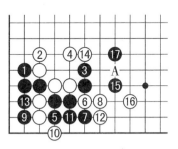

圖5-134

圖5-135　白①長時黑❷也長，白
③斷，但黑❹打後至黑❽成為征子，白
棋崩潰。

圖5-136　白①扳時黑❷接，白③
先長一手，等黑❹跳後再到上面5位
虎，雙方均無不滿。

圖5-137　上圖中白③長時黑❹先

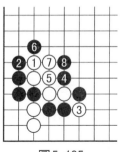

圖5-135

圖5-136

圖5-137

在左邊扳，經過交換，黑❽再於右邊跳，白⑨飛後黑❿併是本手。

圖5-138　當白⑥扳時，黑❼不在8位扳而是長，白⑧壓，黑❾再扳，至白⑫，這種棋形被稱為「大雪崩」，這是一種變化非常複雜的定石。

圖5-139　黑❶向外曲，這是「大雪崩」的基本下法之一。白②斷，黑❸長是要點，白④虎後至黑❼扳，白⑧到下面緊氣，黑⓫以後 A、B 兩處黑棋有選擇權。結果還是兩分。

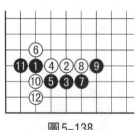

圖5-138

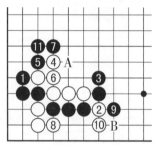

圖5-139

圖5-140　黑❶改為向裏曲，這是圍棋大師吳清源先生發現的一手棋，之後近30年沒有再下「大雪崩」這個定石了，因為大多數人認為白虧了兩目，但現在又有人在下了，以下至白⑳是基本對應，白⑳也有下在A位的，黑B位應。

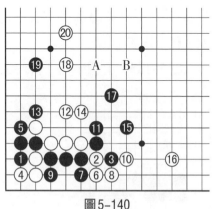

圖5-140

3. 外　靠

圖 5–141，黑❶ 外靠，白②扳，黑❸退，白④虎，這是白棋不願處於低位的下法，黑❺在三線夾是重視角上實地的下法，白⑥虎，黑❼立下，

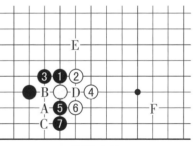

圖5–141

強手，但要防白 A、黑 B、白 C、黑 D 的劫爭。也有 A 位退的，但緩手。以後白或脫先，或 E，或 F。

圖5–142　白①虎時黑如取外勢則在上面扳，白③扳，黑❹連扳，緊湊！白⑤先打一手，再7位長是次序。以後白 A 位托是大棋。

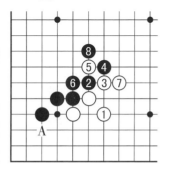

圖5–142

圖5–143　黑❶退時白為取得外勢而在2位長出，黑❸斷，白④打，黑❼尖是手筋，如在8位立，白 A 位擋後有 B 位尖的滾打手段。黑得實利很大，而白棋當然有準備在先手取得外勢後的下法以挽回損失。

圖5–143

圖5–144　黑△靠時白①在三三托，但要征子有利才成立，如黑❷頂，白③托，黑❹斷，對應至黑⑱，白三子被吃，白崩潰。

圖5–144

圖5-145　白①托時黑❷扳，白
③頂，白⑤打，至黑❽點是手筋。白
⑬不可脫先，否則黑可選擇 A、B 兩
點之一攻擊白棋。結果兩分。

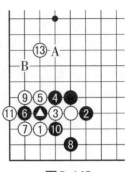

圖5-145

⑫ = ▲

4. 一間低夾及高夾

圖5-146　白①高掛時黑❷一間
低夾是常見激烈的下法，一般白棋不
宜脫先，白③壓靠後至白⑦擋，還原
成了白①一間低掛、黑❷夾的定石。
請參閱前文所述。

圖5-147　白①托角時黑❷扳下，白③斷，至黑⓮是一
個常用典型定石。其中白⑤挖是手筋，而白⑪和⑬次序不可
錯，如先13位打，再11位打，黑即不用再花黑⑫這手棋，
可以脫先。

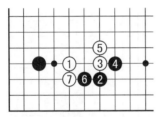

圖5-146

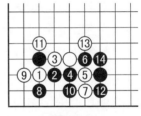

圖5-147

圖5-148　白①托時黑❷在角上扳，也是一法，白③
退，黑❹虎，白⑤尖是形，黑❻飛起，白⑦飛壓，黑❽跳，
至白⑪是兩分局面。

圖5-149　白①尖是為阻止黑棋渡過，但黑❷仍採取渡
過，經過交換，結果黑棋並不壞，意外可行。白棋得到右
邊，可算兩分。

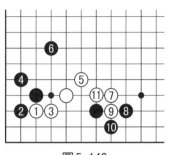

圖5-148　　　　　　　　圖5-149

圖5-150　　白①尖時黑❷到左邊拆二，白③托角，黑❹扳，至白⑨頂，手筋。黑❿只能吃白③一子，白⑪扳，結果兩分。

圖5-151　　白①尖時黑❷靠出，是不願讓白棋壓在低路的下法，黑❹棒接，堅實，白⑤長，也有A位虎的，黑❻托過，白或脫先，或白⑦、黑❽、白⑨、黑❿，白得外勢，黑得實利，也是兩分。

圖5-150

圖5-151

圖5-152　　白③尖時黑❹到上面拆，白⑤飛壓黑棋，簡明，兩分。

圖5-153　　黑❶夾時白②脫先，黑❸托，經過交換至黑❾立下，黑棋穩重。

圖5-152

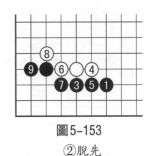

圖5-153

②脫先

5. 二間高夾

圖5-154　黑❶就是二間高夾，這是現在很流行的下法，在A位低夾的不多見。這種下法變化很多，白②托角是求簡明，黑❸扳後至白⑩反夾黑❶一子，應是白稍好的局面。

圖5-155　白②外靠也是常用之法，黑❸扳，白④退，黑❺扳出，白征子有利就在裏面6位斷，黑❼打後至白⑩征黑❺一子，兩分，但黑❶一子有點難以處理。

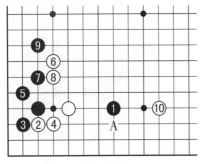

圖5-154

圖5-155

圖5-156　當白子征子不利時白②就在外面斷，黑❸打，白④打後再在6位打，至白⑩，黑棋厚實且得先手，但黑△一子失去活力，白實利不小，還是兩分。

圖5-157　黑❶二間夾，白②大飛，這是出名的「妖刀定石」，變化複雜，需專題討論，有的下法至今未有定論。現介紹一些常見型。黑❸靠出，白④扳，黑❺頂，至黑❾得到角地，白外勢雄厚，兩分。

圖5-156

圖5-157

圖5-158　白②扳時黑❸長，白④頂，黑❺擋住，白⑥扳角，黑❼接上，白⑧補斷，黑❾扳，白⑩立下。黑得先手，但白實利很大，兩分。

圖5-159　白①扳時黑在2位虎，白還是要到右邊5位補斷，黑❻即打吃一子，白⑦後一般多脫先他投。

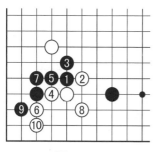

圖5-158

圖5-159

圖5-160　當白③頂時黑❹跳，白⑤先壓後再到角上扳，白⑨虎雖緩了一點，但是平穩之著，尤其是初學者更

圖5-160

圖5-161

應採用。至於在A位立下，其變化複雜，要征子有利才行，不然黑B位斷將吃大虧。

圖5-161　白②小飛不是好手，黑❸靠出，白④沖，黑❺斷，白⑥打，黑❼即使征子也不必逃，只在下面打後9位渡回就

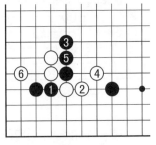

圖5-162

已經很充分了，而白②一子位置重複，不爽！

圖5-162　黑❶斷時白②長出，黑❸跳，白④尖出，白⑥跳下，以後變化複雜，要做專題分析。

6. 其　他

圖5-163　黑❶三間高夾，是為呼應右邊黑子的下法，白②外靠，以下對應為常見，至白⑩，應是兩分。

圖5-164　白①飛，在征子有利時可以按圖進行，至白⑨，征吃黑一子，如不利，則白③在4位長，黑在3位擋，白9位再長，黑可能脫先他

圖5-163

投。

圖5-165　黑❶頂雖說少見，但也可下，白②長出，黑❸扳，白④扳，黑❺立，確保角地，白⑥擋，黑❼跳，白⑧拆，結果兩分。

圖5-164

圖5-165

三、大飛掛

圖5-166　白①是為了避免黑棋激烈攻擊，或為配合右邊白子。

1. 尖

圖5-167　白②大飛掛，黑❸尖，確保角地，白④拆二，局部應是白棋稍虧，但是白②本來就是為配合右邊，不算吃虧。

圖5-166

圖5-167

圖 5-168　白③飛應，黑❹逼，白⑤跳起，黑❻飛出，也是常見之形。

圖 5-168

2. 肩 沖

圖 5-169　黑❷肩沖是重視上面的下法，在現代流行的「小林流」佈局中常見。白③飛角，黑❹壓，至黑❿拆，應是兩分。

圖 5-170　黑❷肩沖時白③上長，黑❹擋下，白⑤再上挺，以後黑如在 B 位一帶逼，白即 A 位飛下，黑如 A 位跳出，白就在 B 位一帶拆。

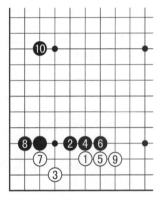

圖 5-169

3. 二間夾及一間夾

圖 5-171　白①時黑❷二間夾，白③托角，白⑤扭斷，黑❻、❽的次序和方向一定不能錯，白⓫曲是生根，黑⓬逼，要點。白⓭尖比 A 位壓好！至白⓱

圖 5-170

圖 5-171

夾應是兩分。以後黑在必要時可
B位虎，白C位立。

圖5-172　黑❶用一間低
夾，這是為全局考慮。白②托角
是常用之法，以下過程為黑❺先
在角上打，再7位打是次序，不
可錯，白⑩也不可放過，至白⑭，白取
得先手，兩分。

圖5-172

四、二間高掛

圖5-173　白①是二間高掛，是緩

圖5-173

和黑在右邊夾擊的輕靈下法，比大飛掛積極。

1. 飛

圖5-174　黑❶飛，白②拆邊時黑❸到上面拆，白④托
角，黑❺扳，反擊，以下過程幾乎是雙方必然對應。至黑
㉑，白雖得角，但黑外勢雄厚，白②一子也要處理，局部兩
分，如白在外部沒有充分準備，不利。

圖 5-175　當黑❸點
時，白④先托角反擊，黑❺
長，白⑥尖頂，黑❼防白逃

圖5-174

圖5-175

出，白⑧虎。雙方各吃一子，應均無不滿，兩分。

2. 向下飛

圖5-176　黑❶向下飛應，以守角為主，白②擋下，黑❸長，白④長，以後A、B兩處各得一處，兩分。

圖5-177　白②壓時黑❸頂，白④曲下，黑❺立，也是可以成立的兩分定石。

圖5-176

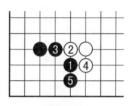

圖5-177

圖5-178　黑❶時白②脫先，黑❸靠，白④跳，黑❺挖，白⑥打後再8位接上，以後A、B兩點白可選擇一點，白④如在5位長，黑即B位飛出。

圖5-179　白②脫先時黑❸可根據外部情況在下面長，白④跳，黑❺挖，白⑥打後至白⑧是常型。

圖5-178

②脫先

圖5-179

②脫先

3. 上 靠

圖5-180　黑❶對白二間高掛上進行壓靠，是迫使白棋不能脫先的激烈下法。白②退是避開激烈戰鬥，黑❸退，白④先向角上飛和黑❺交換一手，再於6位曲是次序，兩分。

圖5-181　白②退時黑❸扳下，白④下扳，黑❺虎，白⑥打後在8位征黑❶一子。如白征子不利，只有B位退，黑即8位壓，成了戰鬥。

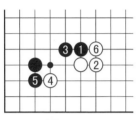

圖5-180

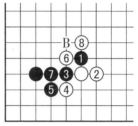

圖5-181

圖5-182　白④扳時黑❺接，白⑥即向角裏長，等黑❼擋後再白⑧曲出，結果比圖5-180黑棋稍虧，所以黑❺接，不當。

圖5-183　在白征子有利時，黑❷壓時白可在3位扳起，黑❹斷，白⑤、❼「一打一長」是對付「扭十字」一法，黑❽曲後白⑨征黑❷一子。因黑有引征之利，所以可算兩分。

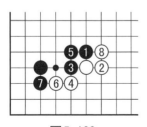

圖5-182

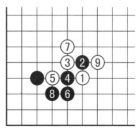

圖5-183

4. 夾

圖5-184　黑❶對白◎一子進行夾擊是防止白棋在3位托。白②碰，黑❸進角，白④跳，黑❺長，白⑥輕靈，黑❼出頭，以後白可A或B，兩分。

圖5-185　黑❶時白②托角，黑❸平，白④長時黑❺扳下，白⑥斷，黑❼長回，白苦。

圖5-184

圖5-185

圖5-186　白①碰，黑❷立時白③到右邊壓，黑❹扳，白⑤長，黑❻後白再到左邊扳，黑❽曲，白⑨接，黑❿渡過，白⑪拆邊，兩分。

圖5-187　當白③壓靠時黑❹到左邊扳起，白⑤虎，黑❻跳，白⑦吃下黑一子，應是典型兩分。

圖5-186

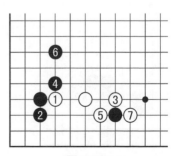

圖5-187

圖5-188　黑❹改為虎，白⑤接，至黑❿拆，是兩分，白⑤也有A位虎的，那白⑨一般會在B位壓出。

圖5-189　黑❷飛，白③向角裏飛，黑❹拆，雙方簡明，以後白可脫先，也可利用右邊白棋夾擊黑△一子。

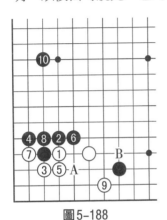

圖5-188

圖5-189

5. 脫　先

圖5-190　白①二間高掛，黑❷因其較遠，也有脫先的，白③托角，黑❹扳，白⑤紐十字，黑❻立下是對付紐十字的手筋。至黑❿，白得先手，但上面有漏風，黑可滿意。

圖5-191　當黑❶立下時白②貼，強手！黑❸夾是吃白兩子的手筋。以下對應至黑⓭是雙方不可錯的次序。結果白得外勢，以後可在A或B先手封住黑棋，兩分。

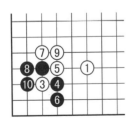

圖5-190　❷脫先

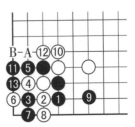

圖5-191

第三節　目外定石

圖5-192　黑❶占在小目外一路，所以稱之為「目外」。白棋多在2位掛，從某些角度看也認為是白②先下在小目，黑❶掛，白脫先。

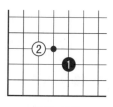

圖5-192

一、小目掛

圖5-193　黑❸飛壓，白④長，黑❺長後白⑥跳，黑❼、❾連壓，白⑩肯定要扳，白⑫連扳，強手，以下黑⓭沖，⓯斷，⓱頂是次序，再回到上面黑⓳打後21位長，白棋可到下面A位一帶削減黑棋外勢。

圖5-194　白①飛壓，黑❷長，白③長，黑❹跳後白⑤即拆，簡明，兩分。

圖5-195　黑❶大飛對付白目外一子◎，這就是所謂「大斜」，有「大斜千變」之說。所以變化複雜，本圖是大斜定石的最基本型。要注意的是黑❾擋不可省，白⑫跳時黑

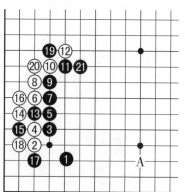

圖5-193

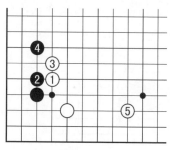

圖5-194

⑬是先手飛，加固了黑角，黑⑰更是要點，白⑱更重要。

圖5-196　上圖中黑⑪不在A位接而在1位壓，白②當然長出，黑③再到上面長，白④也必須飛，白⑥又到右邊跳，黑⑦飛不但堅固了黑角，而且不讓白棋生根。至此也是大斜定石之一。

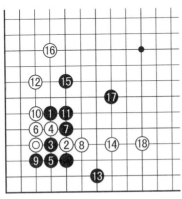

圖5-195

圖5-196

圖5-197　當黑❶接時白②在右邊曲下，有些過分，黑❸即到上面扳下，白④扳，黑❺連扳是強手，白⑥打後要接上，黑❾征白⑥一子，以下至黑㉑提，黑棋較厚，有利。可見白②曲的無理。

圖5-197

圖5-198　黑❶打時是白不在3位長，而是在外面反打，黑❸提，白④打時黑不接，而是在外面反打，白⑥提，黑❼擋角本身實利大，白⑧提，黑❾也接上，白⑩拆，應是兩分。這是大斜定石中較簡明的一個。

圖5-198

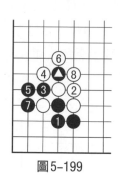

圖5-199

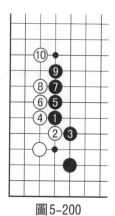

圖5-200

⑥ = △ ⑧ = △

圖5-199　黑❶接時白②改為接在外面，是征子有利時的下法，黑❸斷，白④打後正吃黑△一子，雙方簡明，白得外勢，應是兩分。

圖5-200　黑❶大斜，白②尖頂，黑❸擋，白④扳後，黑❺、❼、❾連壓三手，至白⑩跳出，白得實利，黑得外勢，簡明兩分。

圖5-201

圖5-201　黑❶夾時白②壓靠，黑❸扳起，白④退，黑❺虎，白⑥夾，黑❼跳起，要點。白⑧飛罩。由於黑△一子尚有餘味，可認為是兩分。

圖5-202　黑❶長時白②跳，也常見。黑❸拆二，白④點後，尖頂角部確保白地，黑❼拆三，結果

圖5-202

簡明兩分。

圖5-203 白④跳時，黑❺長出，白⑥靠下，黑❼下扳，至白⑩跳是形，黑⓫併，白⑫不能不接，黑⓭挖，⓯接後17位擋一手，再19位拆是定石一型。

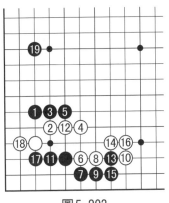

圖5-203

圖5-204 黑❶夾時白②到右邊靠壓，黑❸扳起，白④再到上面壓，黑❺打，白⑥到下面頂，以下是常見對應。至白⑯提，黑得實利，白棋外勢雄厚，兩分。

圖5-204

圖5-205 白③退時黑❹挺起，是為取勢，白⑤斷，黑❻打，黑❽擋，取得先手後在10位飛起，白得實利，黑得到一定外勢，但覺得薄了一些，應是兩分。

圖5-206 黑❷二間反夾，白③尖，黑❹拆二，白⑤再尖，黑❻到下面拆二，白⑦尖頂

圖5-205

圖5-206

守角，結果兩分。

　　圖5-207　黑❶二間高夾，白②尖出，黑❸飛，白④光頂是確保角地，黑❺長，白⑥立，黑❼拆，應是兩分。

　　圖5-208　白②象步飛出，黑❸托角，白④貼下，黑❺虎，白⑥退，黑❼向角上立，確保角上實利。白⑧扳，是實利和外勢的典型兩分。

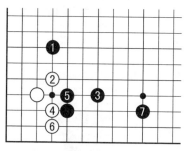

圖5-207

圖5-208

　　圖5-209　黑❶在上面三間高夾或低夾不多，白只要在2位尖出即可，黑❸拆二，白④尖頂，黑❺上挺後白可脫先了。黑如下A位，白須在B位或C位補一手。

　　圖5-210　白②掛時黑❸到右邊拆三，白④立即打入是棄子。黑❺跳起，白⑥飛，黑❼尖，控制住白④一子，白⑧尖頂，黑❾立下，兩分。

圖5-209

圖5-210

圖5-211　白④打入時黑
❺托，白不理，而到上面小
尖，黑❼夾補，正確，以下白
或脫先，或到上面拆，兩分。

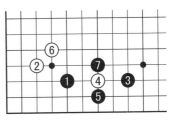

圖5-211

二、高目掛

圖5-212　黑❶時白②在高目掛
是為了防止黑棋獲取外勢的下法。黑
❸飛角，保證實利，白④擋下，黑❺
立大，白⑥折，黑❼爭出頭不可省，
如被白在此飛壓，則大勢落後。

圖5-212

圖5-213　黑❸擋時白④改為貼
起，白⑤是絕對不能讓黑扳的，黑❻
尖也不可省，否則被白A位搭下，黑

將被封在內，白⑦拆三，簡明，兩分。白⑦如拆四，黑馬
上B位飛起，白還要補一手，陷於重複。

圖5-214　黑❷用尖頂是重視角上實利的下法。白③上
長是求簡明的下法，黑❹扳，白⑤扳，黑❻接上，白⑦
虎，黑得實利，白得外勢，兩分。

圖5-213

圖5-214

　　圖5-215　黑❶尖頂時白②立下是想要在角上分得一點利益，黑❸上虎，白④向角裏曲，黑❺扳，白⑥扳，黑❼立，白⑧再到上面扳，至黑⓫長，也是兩分。

　　圖5-216　白②扳時黑❸退是穩健之著，白④頂，黑❺擋，白⑥虎，黑❼立下，結果應是黑棋稍優。

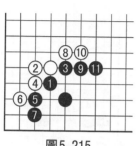

圖5-215

圖5-216

　　圖5-217　黑❷在三三跳下是重視實地的下法，白③和黑❹交換一手後再5位跳，黑❻飛起後白⑦拆，簡明，兩分。

　　圖5-218　黑❷到上面反夾是為配合上面黑棋的下法，白③進角，黑❹拆二，白⑤再飛是加強角部，黑❻擋後白可脫先了。

圖5-217

圖5-218

三、三三侵入

圖5-219　白①直接點入三三是為了避免黑棋飛壓成勢選擇的下法，也是重視實地的下法，黑❷飛罩，白③托，白⑤虎，黑❻擋後白⑦在二路扳，黑❽接後白⑨長出，以下對應至白⑮接，黑或於右邊拆，或脫先。

圖5-220　當黑❺扳時白因征子有利不在A位虎而是斷，對應至黑⓫是常見下法，白雖小一些，但有引征之利，兩分。

圖5-221　黑❺扳時白⑥到右邊托也是一法，黑❼打，白⑧頂，黑❾提，白⑩打，結果成為轉換，兩分。

圖5-222　黑❷靠下也是常見手段，白③扳，黑❹退，白⑤扳起，黑❻在裏面斷，至黑⓾征白一子，應是兩分。

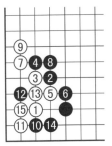

圖5-219

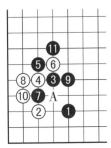

圖5-220

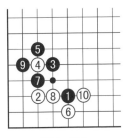

圖5-221

圖5-222

圖5-223　上圖中黑❻改為外面斷，黑在裏面打，至白❻也是兩分局面。

圖5-224　黑❸到上面去反夾，白④尖出，黑❺尖，白⑥壓，黑❼扳，白⑧斷，以下至黑⓭是常見下法，結果白得實利和先手，黑得外勢，兩分！

圖5-223

圖5-224

第四節　高目定石

圖5-225　黑❶比目外高一路，叫做高目，是為了取勢，但角部比較空虛，白②掛後黑如脫先就成了白先下小目，黑1位高掛了。

圖5-225

一、小目掛

圖5-226　白②小目掛也可看成白②下小目，黑❶高掛，白棋他投了，黑❸內托，白④扳，黑❺退，白⑥虎，黑❼拆，也可在A位拆，白⑧飛，也有C位的，結果兩分。

圖5-227　當黑❼拆時白⑧搭出，黑❾扳，白⑩退，黑⓫抓緊時機點一手，妙手！這樣可留有很多餘味，至白⑭

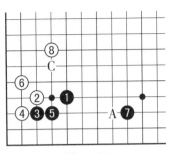

圖5-226

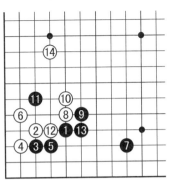

圖5-227

拆，兩分。

　　圖5-228　黑❶也有外靠的下法，但一定要看清征子，如黑征子不利時，經過交換，至黑❺應在外面打，白⑥是「哪邊斷，哪邊打」，至白⑩貼長，要點，黑得角地，白得外勢，兩分。

　　圖5-229　黑子征子有利時黑❺在裏面斷，這樣白角小一點，但到黑❾征子，白得先手，而且有引征之利，可算兩分。

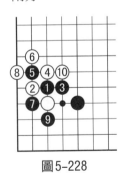

圖5-228

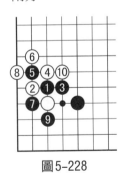

圖5-229

　　圖5-230　黑❶搭下，白②扳，黑❸退時白不願下成上兩圖而在4位長出，黑❺夾，白⑥接，黑❼退，白⑧飛，黑❾拆，總體來說白棋嫌在低位稍虧。如上面有白子呼應，

圖5-230

圖5-231

能在A位飛還可以接受。

圖5-231　當黑❺夾時白⑥扳，黑❼打一手後再9位立，黑⓫拆後與上圖大同小異，白虧。

圖5-232　黑❸改為小飛罩，白④托，黑❺扳，白⑥退，黑❼接後，白或脫先，或者A位飛出。應是兩分。

圖5-233　當白③退時黑❹立下，白⑤到上面飛出，黑❻好手，既補上了A位斷頭，而且還在準備B位靠下，白C位退，黑D位長封住白棋。

圖5-232

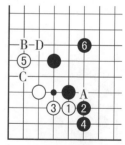

圖5-233

圖5-234　白①托時黑❷頂是常用手段，白③擋，黑❹斷是棄子封棋，白⑤打，黑❻是「棋長一子方可棄」，以下一系列是必然對應，至黑⓰接，白得實利，黑雖外勢雄厚，但多花了一手棋，白得先手可以滿足。

圖5-234

圖5-235

圖5-235　當白①擋時黑❷不在3位斷而是在外面虎，白③接，黑❹長，白⑤跳，結果兩分。

圖5-236　黑❶飛時白②托，黑❸扳，白④斷，以下下法是常見對應。至黑❾征白一子，當然兩分，但一定要黑棋征子有利才成立。

圖5-237　當白⊿位立下，由於黑征子不利，沒有在A位長，而在1位接。白④即到右下邊托，黑❺扳，白⑥退，黑❼虎，白⑧長，黑❾飛出，結果白稍好。

圖5-238　由於黑棋征子不利，白①托時黑❷長，穩健。白③到右邊托，黑❹

圖5-236

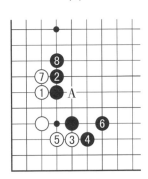

圖5-237

圖5-238

扳，白⑤退，黑❻虎後白⑦再到左下長一手不可省，黑如在此曲下太大。黑❽長後，白得實利，黑外勢也不錯，兩分。

圖5-239　黑❶飛罩時白②脫先，黑❸向裏小飛是搜根，白④象步轉身，黑❺尖，分開白兩子。白⑥飛出，雙方安定。

圖5-240　黑❷對白①用大飛罩，白③先向左跳一手，黑❹擋下，白⑤再到右下托，黑❻扳，白⑦退，黑❽接上，簡明，兩分，但黑棋A位斷點要注意。

圖5-239　　②脫先

圖5-240

圖5-241　白①小目掛時黑❷一間反夾，白③尖出，正應，黑❹托角，白⑤扳，黑❻退，白⑦虎，黑❽拆，至白⑪，結果雙方均可滿意。

圖5-242　黑❶二間反夾，白②飛出，黑❸擋，以下進行到黑❾扳，雖說是兩分，

圖5-241

但黑棋是後手，而且有A位斷頭，還是白棋稍好的局面。

圖5-243　白①飛出時黑❷托角，白③扳，黑❹退後白⑤擋下，黑❻扳角，白⑦夾擊黑一子。局面兩分。

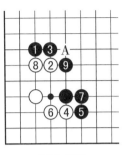

<div align="center">圖5-242</div>

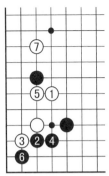

<div align="center">圖5-243</div>

二、三三侵入

圖5-244 黑❶下高目時，白②在有一定外勢的情況下也可點入三三，黑❸飛下，白④托，黑❺扳，白⑥虎，以下進行到白⑯接，應是兩分。

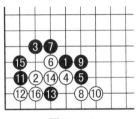

<div align="center">圖5-244</div>

圖5-245 黑❷尖頂白①，白③長，黑❹跳起，白⑤跳，黑❻到右邊拆，或者黑❻處原有黑子就更好了。白實地堅實且得先手，黑雖廣但較薄，兩分。

圖5-246 當白②長時黑❸先尖一手，白④飛，黑❺再跳一手，等白⑥飛時黑❼再

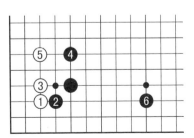

<div align="center">圖5-245</div>

<div align="center">圖5-246</div>

打,比上圖要堅實一些。

圖5-247　白①三三侵入時黑❷靠,白③下扳,黑❹長後白⑤再於右邊長,黑❻擋,白⑦又向左邊長,黑❽跳起,兩分。

圖5-247

高目定石多是為取勢,要注意使用。

第五節　三三定石

圖5-248　黑❶下在三三,是為取利,一手占角,這是和高目、目外不同之處。但缺點是容易被對方封住外勢。而白以2位尖沖為多見。

圖5-248

一、肩　沖

圖5-249　白①尖侵,黑❷長時要懂得向對方無子方向長和有子方向飛。白③長時黑❹飛,白⑤拆二,黑❻再飛,白⑦拆二。這是典型的三三定石。黑得實利,白得外勢。兩分。

圖5-250　當黑❶飛時,白②也有在右邊曲下的,黑❸飛起是絕好點,白④拆三,也是兩分。

圖5-251　黑❸長,白④長時黑❺曲也是好手,白⑥跳,白⑧飛出,黑❾跳出,兩分。

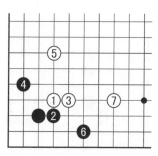

圖5-249

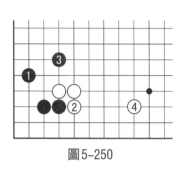

圖5-250

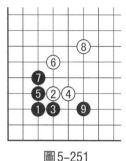

圖5-251

二、小飛掛

圖5-252　白①對黑三三小飛掛，黑❷飛起是必然之棋，白③拆，黑❹壓，白⑤跳正是好點，白棋輕靈，應是兩分局面。

圖5-253　黑❷跳不如小飛應積極，但是不失為穩的一手棋，白③先手尖頂後再跳是次序，黑❻飛，白⑦拆，兩分。白⑤也可不和黑❻交換直接A位拆二。

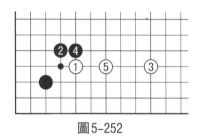

圖5-252

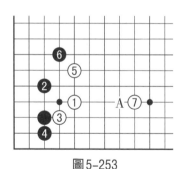

圖5-253

三、大飛掛

圖5-254　白①改為大飛掛，黑❷也大飛應，白③拆，黑❹也拆，白⑤碰是爭先手安定的下法，對應至黑❽立，白稍虧。

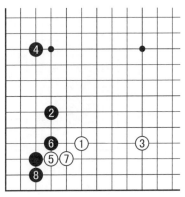

圖5-254

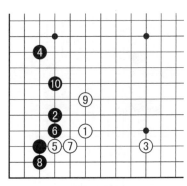

圖5-255

圖5-255　黑❷改為小飛應，以後白⑤碰時由於黑❷近了一路，白棋走實黑方就不虧了。

四、一間掛及其他

圖5-256　白①在目外對黑三三掛，大多是為了配合右邊自己形勢，黑❷飛好點，白③拆，黑❹到上面拆是還原成了黑高目，白目外掛，黑飛三三的定石。

圖5-257　白①時黑❷跳，穩健，白③拆二，典型兩分。以後白有機會或在A位攔，或B位跳出，黑也可酌情在

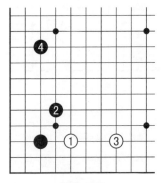

圖5-256

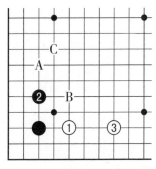

圖5-257

C位飛或B位鎮。

圖5-258　黑❷對白①壓靠，白③扳，黑❹退，白⑤虎，黑❻扳，白⑦也扳，黑❽長，結果黑棋稍優。白得先手也可以。

圖5-259　白棋為爭外勢，黑❸退時白④挺起，黑❺斷，白⑥打後8位貼，黑❾曲，白⑩補斷頭，結果兩分。

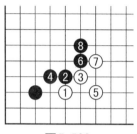

圖5-528

圖5-529

以上介紹了一些定石的基本型，初學者要記熟，雖說有「定石損兩目」之說，但那是對高手而言的，對初學者應是從定石中理解其中的手筋、次序等方面的精華，所以要把記熟定石作為基本功來練習。

《玉泉子》中有個故事：東都留守呂元應，經常和門客下棋，有一次正在下棋，來了大量文件，他馬上就進行了處理，在呂元應處理這些文件時，門客迅速偷偷換了一子棋，但呂元應卻看見了，他不動聲色，還和門客下完了這盤棋。

但第二天，他就送了這個門客一份厚禮把他解聘了。誰也不知為什麼，連門客也不明白。

直到十多年後，呂元應臨終時他才把兒子等人叫到床前，對他們說：「交朋友必須認真選擇」，接著講述了前面

的故事，說：「當時偷換一個棋子不過是一盤棋的輸贏而已，但由此可見此人心跡卑下不可深交。你們一定要記住這一點。」說完與世長辭了。

透過這個故事可知從棋品可見人品。

佈局是一盤棋的開始，佈局也是一盤棋的骨架，它決定了一盤棋全局發展的趨勢，佈局一旦失利以後在中盤中很難扳回局面。

在佈局中要搶佔先機才能在以後對局中不失勝機。

本章中講述一些佈局中的基本常識以及介紹一些常見佈局類型。使初入門者對佈局有個基本瞭解，然後在實戰中運用並進一步提高。

第一節　佈局的原則

一、先佔角，後佔邊，再向中腹

棋諺「金角銀邊草肚皮」，這是一句佈局的金科玉律，說明了角的重要性，也強調了佈局的順序。

1. 角的價值

角部有兩個特點：

① 角部花子最少就可以活棋。

圖6-1中（1）在角部只花了六子就做活，邊上（2）則是花了八子才做活，而中間（3）最少要花十子，（4）則多

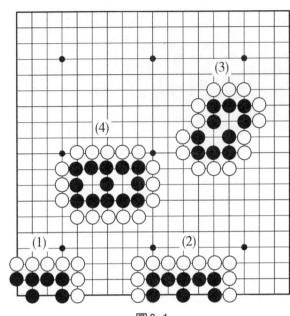

圖6-1

至十二子。由此可得出，角部做活最容易，邊上次之，中間
最難。

②　圍棋是以每方圍地多少來決定勝負的，圍得一個交
叉點我們叫一目，吃得對方一子是兩目。這初學者一定要記
清。

圖6-2中角上黑棋只花了八子圍得十六目棋，而邊上八
子只圍得八目棋，中間八子僅圍得四目棋。

由此可見，角部價值最大，邊上次之，中間最少。

圖6-3　黑❶先下在右上角，這是為了把己方右角讓給
對方下，以示禮貌，而且也可以使棋譜一目了然。白②也佔
角，這樣各自確定了兩個角後，白⑥至白⑫由角部發展起
來。

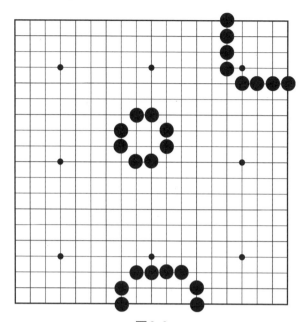

圖6-2

圖6-3

2. 佔角的手段

圖6-4

在介紹定石時已經講過了角上幾個點，「星」位是取勢為主，在取利上稍嫌不足，如要守住角部還要補上圖6-4中黑❶飛，黑❷再小尖才行。或黑A位大飛，再B位立。

而小目則是比較在外勢和實利之間較均衡的一手棋，圖6-5中黑❶只要小飛一手即可守住角部，這個形狀叫做「無憂角」。小目是可攻可守的一手棋。

圖6-5

圖6-6中的三三是以實利和防禦為主，必要時可A或B位飛出。

圖6-7中的目外和圖6-8中的高目都是為了讓對方侵入角部加以攻擊，以形成外勢。如各自再於A位補一上手，則是有悖原意了。

圖6-6

至於掛角，在介紹定石一章中已有詳細介紹，在此不多佔篇幅了。

但這裏要強調幾點，掛角是要考慮方向的，尤其是對星位的掛。

a. 要在對方寬處掛，也是「哪邊寬，哪邊掛」。

圖6-7

圖6-8

圖6-9中白①掛，方向正確，如在A位掛，則方向錯了。

圖6-9

圖6-10的白①掛在對方上面有 ⬆ 一子處，被對方黑❷尖頂後，白③長出，黑❹跳，白兩子正在對方 ⬆ 一子夾擊之中，不爽。

　　b. 要能發展自己。

　　c. 破壞對方勢力。

　　d. 可以攻擊對方。

　　e. 開拓自己的新地域。

二、佔邊的原則

佔邊是在佔了角之後的下一步下法，或是為了壓縮對方，或是為了安定和擴大自己。

1. 邊的性質

首先要搞清邊上幾線的性質。

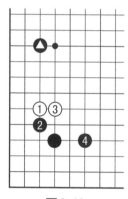

圖6-10

圖6-11中三子黑棋在第四線上以取勢為主，但下部比較空虛，所以第四線叫做「勢線」或「勢力線」。

圖6-12　黑三子在三線上，白棋很難侵入，雖發展較差一點，但很實惠，叫做「地線」或「地域線」。

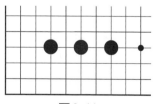

圖6-11

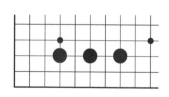

圖6-12

圖6-13　黑三子在二線上，既不能向外發展，又沒有相當實利，所以被稱為「死亡線」，非萬不得已不要下在二線。

所以棋諺有「莫壓四線，休爬二路」之說。

由於三線和四線存在著不同的結構特點，在佈局中要求把棋子合理地安排在三線和四線上是一個課題。

拆邊的一個原則就是「一子拆二」「立二拆三」。

圖6-14　白①向右邊隔二路開拆，就叫「拆二」，它是以白△一子為根據地向右發展。如在A位拆三則嫌過寬，黑可B位打入。如在B位拆則過窄，明顯吃虧了。

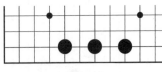

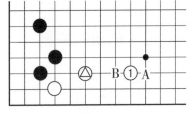

圖6-13　　　　　　　　圖6-14

圖6-15　白①掛時黑❷尖頂，白③挺出，黑❹跳時由於白已有兩子，則應在5位拆三了，黑如A位打入，則白B位尖，黑A無法逃出。

圖6-15　　　　　　　　圖6-16

圖6-16　有時黑在特殊情況下也有一子拆三的，但要有充分準備才行，白①打入拆，黑❷上壓，白③扳起，黑

❹斷，白⑤打，黑❻渡過，白⑦提，結果黑被壓在二路，白在上面形成厚勢，黑虧！

圖6-17　黑❷改為下托，對局中白一般不再應，如在3位扳，經過交換至白⑨，黑棋形成厚勢，把白棋壓在二路爬，當然黑好。

圖6-18　因為是拆三，黑❶飛起補一手，棋形呆重，黑不滿，還不如當初在A位拆二，黑棋大多在B位補。

至於利用自己的厚勢，則應儘量遠拆。

圖6-17

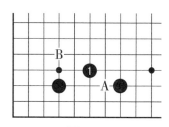

圖6-18

圖6-19　黑棋左下角是小雪崩定石後形成厚勢，而右邊白棋是大飛守角，相對來說比較單薄，那黑棋拆到何處才是最適當的地方呢？

圖6-19

圖6-20　按一般情況，黑❶拆四是適中的下法，但白②拆一攔是補強角部的絕佳點，所以黑❶拆四此時覺得有點

圖6-20

緩。

圖6-21　黑❶拆為強手，白②飛起補角，黑❸隨後飛起形成中間大模樣，這樣才能和左右兩角部實利相對抗。

圖6-22　黑❶拆時白②夾擊，黑❸跳起，白④刺以後還要在中間6位補一手，經過交換至黑❾開始戰鬥，但左邊

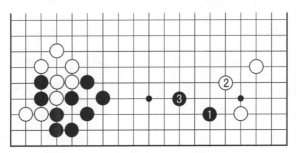

圖6-21

圖6-22

有黑棋厚勢，白棋較苦。

2. 拆邊的原則

在佈局角部定石完成之後，拆邊當然是大場。要考慮好棋子之間的配置，拆的幅度越窄，聯絡當然越緊密，但是獲利稍小；拆的幅度越寬，雖可能獲利多一些，但有被對方打入的危險，所以，在對方厚勢下有可能被對方分斷時，要儘量拆得窄一點。

在拆邊時要注意三線和四線的配合，講究「高低配合得空多」。

拆邊要注意方向，圖6-23中黑❶方向正確，如下在A位則失著，比較一下左右兩個虛線構成的三角形，就可以看出右邊的比左邊的立體感強得多。所以使自己棋形拆成立體形也就是所謂「箱形」即是好形。

圖6-23

圖6-24 黑❶先手搶佔了1位要點，也是最大限度開拆，白②攔住，黑❸跳起和右邊無憂角構成「箱形」，但小了一些。

圖6-24

圖6-25 黑❶少拆一路，膽子太小，白②攔後至白④，黑棋雖然也是箱形，但比起上圖來萎縮了不少。黑棋的先手效率沒得到充分發揮。

圖6-25

另外，如能依託「無憂角」向兩邊開拓，如圖6-26中兩子⬤黑棋也是拆邊的方向，這叫「兩翼展開」。

當然，一方要求成為「箱形」或「兩翼展開」，對方則是阻止其成為「箱形」或「兩翼展開」，才是拆邊的方向。

圖6-26

圖6-27 這是一盤實戰譜，白⑧後黑白雙方各自守了一個角，現在輪到黑方先手，當然是拆邊，四個邊，應選擇哪一個呢？

圖6-28 黑❶在右邊拆，方向正確，這是雙方成為立體形的要點，黑如到上面占白⑥點反而成了扁形，再被白棋佔到1位，虧了。白②逼，黑❸跳起成為箱形，白④先吊一手留有餘味，再到上面6位拆，一方面是自己的箱形點，另一方面是阻止黑棋兩翼展開。同樣理由，黑❼到左邊拆，白

圖6-27

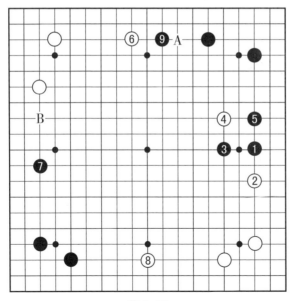

圖6-28

⑧也是必爭之點，黑❾到上面拆不止是「兩翼展開」，而且有威脅白④一子的意思。以下將展開中盤戰鬥了。

所以一定要注意：①「無憂角」對面一側是拆邊的方向；②「無憂角」最佳配置是「兩翼展開」；③能形成「箱形」的機會千萬不要放過；④要保留向另一側有拆二餘地，方能拆5，如圖6-28中白⑥有A位拆二的可能，而黑❼也有在B位拆二的餘地。

在拆邊時還要注意高低的配合。

圖6-29　黑❶到右角掛後，白②小飛，黑❸飛，白④尖，這是定石，但由於左邊黑棋很厚，黑❺就應改為小飛和左邊⬤一子黑棋高低配合才是好形，如按定石在A位拆二，則嫌處於低位，不爽！

圖6-29

圖6-30　白①掛角時，黑棋由於有⬤一子在三線，多半是在四線2位跳起與之配合，如在A位小飛也無不可，但總覺位置稍低。

圖6-30

圖6-31　黑❶掛角，白②跳起，黑❸大飛恰到好處，和左邊⬤一子黑棋形成小山頭

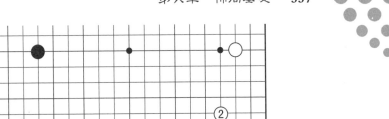

圖6-31

形，是典型的三、四線配合。以後有機會A位跳起，整體模樣立體化。

如在B位或C位拆，則整個陣勢偏低，不爽。再如在D位超大飛，則有E和F的打入點，一手無法補好。

3. 拆邊的方向

拆邊有一定的方向，要根據雙方的外勢厚薄以及攻擊的效果才能做出正確決定。

圖6-32是典型的一題。白①投入黑棋勢力範圍內，叫做「分投」，黑棋應從哪個方向拆逼這一子是關鍵。

圖6-32

圖6-33　黑❶從左邊大飛，方向錯誤，被白②拆二後得到安定，而且白右角尚空虛。

圖6-34　黑❶從右邊「無憂角」展開，逼白子，白②

圖 6-33

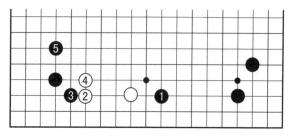

圖 6-34

拆二，黑❸尖頂，白④長出，黑❺跳，白棋被逼立二拆二，黑棋兩邊均佔有一定棋，當然滿意。

　　圖 6-35　這是一個實戰棋例，右上黑星位，右下白棋是無憂角，黑❶在右邊拆，方向正確，白④飛起也是和左上角◎一子在三線上相呼應，均無不當。黑如在A位拆，方向失誤，白馬上佔領1位，正是白無憂角的發展方向，黑不利。

三、急場和大場

　　佈局時要分清急場和大場的價值，「急場」又叫「急所」，一般來說「急場」應先於「大場」。

　　圖 6-36 白①到右邊分投，是為了不讓黑棋在右邊連成一塊，是大場，黑❷依託右下無憂角開拆逼白①一子，白③拆二則是急場了，如到上面4位占大場，黑馬上在3位大

圖6-35

圖6-36

飛，白①一子將受到攻擊，白得不償失，透過此例可知道什麼是大場和急場了。

1. 根據地的急場

圖6-37中黑❶跳起當然是攻擊白◎兩子並且配合左下小目一子成為相當形勢。白②不得不跳起，此時大場盤面上有不少，A位掛角，B位夾擊白一子，C位守角等，但並不是急場。

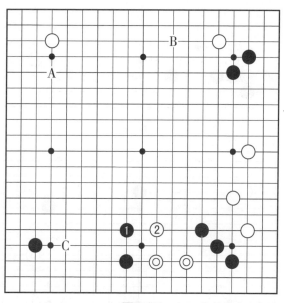

圖6-37

圖6-38 黑❶尖頂是當前急場，黑棋得到安定，雖然本身實利較小，但只有黑棋厚實安定了之後，才能放手在其他地方進行戰鬥。白②掛角是大場，同時是防黑在此守角在下面成勢的急場，黑❸飛起，雙方可下。

圖6-39　黑❶為了發揮❹一子的作用，守左下角不可

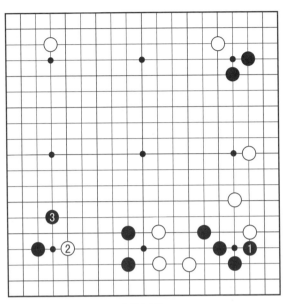

圖6-38

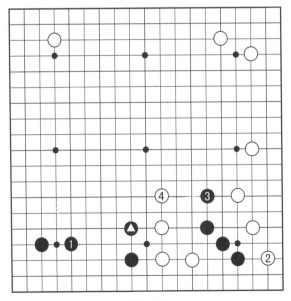

圖6-39

否認是大場，白②馬上到右下角飛入，這一手本身有16目價值，而且使黑棋失去根據地，黑棋成了無根的浮子，只好在3位逃出，白棋隨之跳出，既安定了自己，同時又在攻擊黑棋，白棋好。

2. 攻和守的急場

急場有的是守，有的是攻擊對方，只要能發現這樣的急場，就可掌握全局主動權。

圖6-40　白①守在上角是當前大場，按一般情況，A位一帶是黑棋當前必然大場，但要看到白棋右下角有相當不安定因素，黑棋應抓住這一機會對白棋進行有力一擊，這就是攻擊的急場。

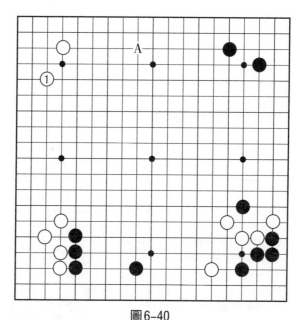

圖6-40

3. 圍空的急場

雖說中腹是所謂「草肚皮」，但擁有相當厚勢時也可以

轉化成實空，但如被對方侵入或壓縮，就失去厚勢的意義了。

　　圖6-41　白①掛角，黑❷尖頂，正確，白③上長，黑❹跳，白⑤拆一，黑❻立下是搜根，好手！白⑦只能大跳逃出，黑棋的急場在哪？

圖6-41

　　圖6-42　黑❶跳起是當前圍中空的急場，而且瞄著在A位飛出攻擊白棋。黑❶如到下面B位掛白角，白即C位飛入黑空，既安定了自己，又壓縮了黑棋，使黑上面外勢得不到發揮，黑不爽。

　　圖6-43　黑❶從下面跳起直接攻擊白棋，過分，白②尖頂後4位飛壓黑棋，黑❺鎮有點勉強，白⑥併後8位跳出，以後如佔到A位，黑棋落後。

圖6-42

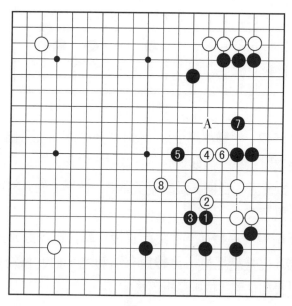

圖6-43

四、定石的選擇

學會幾十個定石並不難，只要花功夫多打譜幾次就行了，難就難在對定石的活用，在千變萬化的佈局中要正確使用定石才叫會定石。

在佈局中要吃透定石的精神實質並轉化成自己的東西，正確發揮定石的作用。

圖6-44　白①掛角，黑❷一間低夾，白③點三三，黑❹在左邊擋，選擇定石正確，因為黑❽飛起後和黑△一子正好配合成勢。

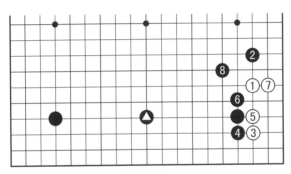

圖6-44

圖6-45　當白③點三三時黑❹到上面擋，至白⑪正好指向黑棋正空的方向，黑△一子不能充分發揮應有的作用，這是明顯選用定石不當。

圖6-46　當黑棋是二連星時，由於中間黑棋少了一子，而在白③點三三時選了在左邊擋的定石，但由於黑❽飛出是後手，白立即到中間9位一帶分斷，這樣黑右邊的厚勢得不到發揮，可見黑棋選擇定石失敗。

圖6-47　黑❶在左下角掛時白②到右下角掛，黑選擇

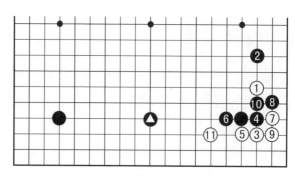

圖6-45

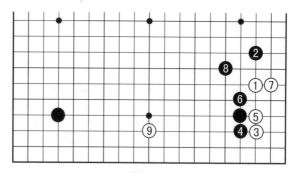

圖6-46

圖6-47

什麼定石就要仔細考慮了。

圖6-48 黑❶小飛應，沉著！白②托，至白⑥是常見定石，黑❼拆三是瞄著A位的打入，結果黑棋主動。

圖6-49 黑❷選擇了托，至白⑦，既是自己開拆，又是對黑△一子進行夾擊，這是效率極高的所謂「開兼夾」！

圖6-48

圖6-49

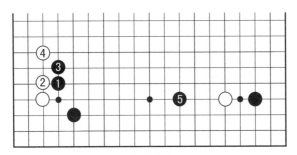

圖6-50

黑失敗。

圖6-50 黑❶也可選擇先在左邊飛壓兩手，等白④跳時黑❺夾擊，這將成為另一盤棋。

圖6-51 黑❶對白角進行兩邊掛，叫做「雙飛燕」，白棋應從哪邊壓，選擇什麼方向行棋才正確？

圖6-52 白①向上邊壓，方向正確，黑❷扳，白③長後黑棋點三三，以下按定石進行，至白⑦打，白棋雄厚，黑

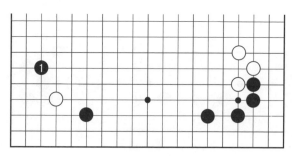

圖6-51

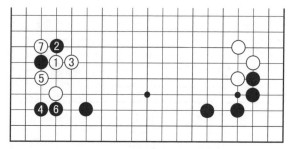

圖6-52

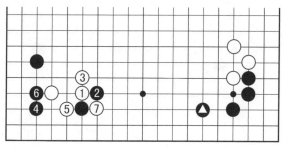

圖6-53

棋雖和右邊較遠且都在三線，但先手得角也無不滿，雙方均可滿意。

圖6-53　白①壓錯方向，以下雖按上圖次序進行，局部當然是兩分，但白厚勢由於右角有黑△一子受到限制，不容發揮，白不爽。

五、佈局中幾個錯誤

初學者在佈局中容易犯一些錯誤，如選擇定石不當、高低配合不當、方向不明等在前面已經介紹，下面再強調幾種較普遍的錯誤類型。

1.恨　空

恨空，是指看到對方有空，不仔細計算全盤各自形勢，又看不清結果，盲目打入對方空內，必將遭到攻擊而受損。

2.脫離主要戰場

在兩軍戰鬥時，突然轉向他處，結果功虧一簣，前功盡棄。

圖6-54是前兩病的典型題例，所以一併介紹。

白①看到對方右邊黑空將要形成，盲目打入，其實白①

圖6-54

到A位拆才是正常佈局，黑❷飛，好手，對白①進行攻擊，白③沖，黑❹此時不繼續攻擊白棋而轉到左邊拆，這就脫離了主要戰場，白即B位跳出，黑右邊實地被破壞，黑失敗。

圖6-55　黑❶迎頭扳出，白②扳，黑❸就斷，以下對應至黑⓫，黑棋實利相當大，而白棋並沒有得到多少利益，可以說，全局黑棋一片大好，勝局已定。

圖6-56　黑❶扳時白②改為角上點，以求變化，黑❸冷靜地接上，以下對應至白⑩後手做活，黑棋先手取得了厚勢，這是白活一小塊棋萬萬不能抵消的，也可以說黑棋勝勢已定。

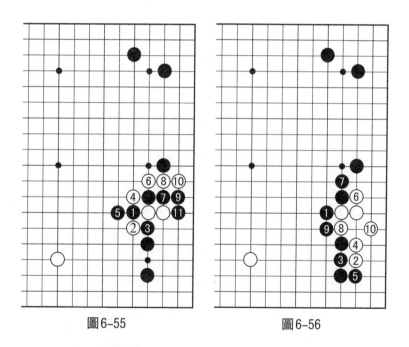

圖6-55　　　　　　　　　圖6-56

3.盲目追求外勢

「金角銀邊草肚皮」，一開始學圍棋就要學這句棋諺，

而且是終身受用，但要在對局中掌握可不是一件容易的事，初學者往往把中間看得很重。

圖6-57 白①至白⑤飛壓黑棋，黑得到了不少實利，而白的外勢由於左邊的黑棋很堅實，白棋無法利用厚勢加以攻擊，又有⬤一子正對白棋成空的方向，白棋無法成大空，這種外勢明顯失敗。

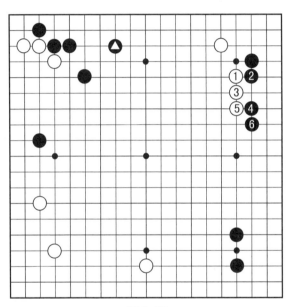

圖6-57

4. 過分佔取實地

和上面缺點相反，過分佔取實地也是一個缺陷。

圖6-58 白①掛角，黑❷不對其進行反擊而是尖頂，白③挺起，黑❹不到上面去夾擊，而到4位立下守角，讓白⑤正好「立二拆三」，並對白◎一子幾乎沒有影響，這樣走下去黑棋處處被動，全局慢慢落後。最後，必將輸棋。

圖6-58

第二節　佈局類型

一、秀策流佈局

　　秀策流是先手一、三、五連佔三個小目的佈局，所以又稱為「一三五佈局」。這個佈局是日本江戶時代末期（19世紀中期）天才棋士桑原秀策最喜愛的一種佈局，曾被圍棋大師吳清源稱為圍棋史上的一座金字塔。

　　但由於這個佈局比較重視實利，而現在黑棋貼目很大，秀策流不易掌握全局，所以在實戰中較少見了。但作為一個時代的巔峰佈局，初學者不可不知。

　　圖6-59是一個實戰佈局，黑❶、❸、❺連佔三個小

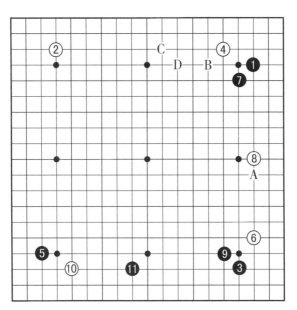

圖6-59

目，白④、⑥連掛兩個角。黑⑦尖起，計劃或在A位夾擊白⑥一子，或在B位飛壓白④一子，或在C位夾擊白④，但現在大多認為有些遲緩。

　　白⑧拆是防止黑A位夾，黑⑨又小尖，也是防止白在9位飛壓。

　　白⑩到左下角掛，黑⑪利用右下角二子對其開兼夾。

　　在現在對局中黑棋多採取積極態度在D位二間高夾。這將是另一盤棋了。

二、錯小目佈局

　　黑白雙方先將子各自下在一邊被稱為「平行」佈局。這個佈局包括很多類型，從廣義上說，「三連星」「中國流」等佈局均屬此型。但可細分多種，現在介紹的「錯小目」佈

局即是其中一型。錯小目佈局穩健，重視實地，在控制全局節奏時可掌握主動權，直到現在在高手對局中還不少見。

圖6-60　黑❶至黑❺是典型的錯小目佈局，白⑥到右下角高掛，黑❼托，白⑫拆後完成了定石，黑⓭轉到左上角掛，白⑭三間夾，黑⓯用尖頂應是為了及時安定並搶得先手到左下角21位掛白角，以便分割白棋，左邊白㉒因為右下角黑⓫在三線，所以拆二是正應。黑㉓拆二後黑㉕搶得先手到上邊逼。

圖6-60

圖6-61　黑❶、❸占了兩個小目，然後到左上角5位掛一手，再到右上角7位守是個人趣向。白⑧高掛時黑❾二間高掛是現代常用的下法，比A位托積極一些，白⑩下靠至⑳是定石一型，結果白稍虧。白⑱如改為B位，讓黑18位打，再C位拆二，步調輕快。

圖6-61

　　白㉔接，黑不急於虎而到左上角跳出，有氣勢！至黑㉛白得角上實利，黑得雄厚外勢，和右邊無憂角配合正好！白㉜守角稍緩。應到33位點，黑D接，白E夾，黑F阻渡，白G跳出，應是全局白棋主動。黑㉝補上，白只好在34位淺侵，黑㉟保住上部，白㊱跳下，黑㊲當然，因為白已無39位立下可能了，所以白㊳先手長。白㊵後將進入序盤戰。

　　結果應是黑棋稍好，問題是白棋的32位緩手造成佈局落後。

三、對角小目佈局

　　對角佈局是先手佔領兩個相對的角，因其比較分散，不容易連成一氣，可能佈局不久即展開戰鬥。在現在佈局中很少見到。

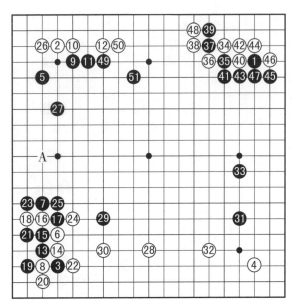

圖6-62

　　圖6-62　當黑❺掛在
上角時，白⑥到右下角高
掛。如採取低掛，黑即利用
黑❺一子A位開兼夾，因為
黑棋知道左下角定石是後
手，所以搶先到上面壓兩手
後再回到左下角完成定石，
黑㉕雖落了後手，但得到厚
勢和上面黑❺一子相呼應，
不壞。白㉖守角沉著！黑㉗
不可省，如脫先他投，白①
如圖6-63立即打入是相當
嚴厲的一手棋，黑❷立下防

圖6-63

止白棋渡，白③飛起，露骨地攻擊黑四子，黑苦！白㉘守下面大場。黑㉙吊是擴大左邊模樣同時淺削下邊一子的兩用，白㉚只有在下面應一手以防黑棋在此跳下，黑㉛大飛掛白④一子，黑㉝拆二後，白㉞到右上角低掛是考慮到如高掛，則如圖 6-64 白①高掛，黑❷、❹托退，白⑤接時黑❻改為飛，白⑦也挺起，黑❽跳起和下面兩子黑棋形成大形勢。由於有黑▲一子，白⑦一子作用不大，黑㉟壓，以下按定石進行。上面白棋左右稍呈重複，而黑棋取得先手後49位壓再51位飛起擴大左邊模樣，黑棋全局大憂。

圖6-64

四、向小目佈局

黑棋佔有兩個相向的小目，現在這種佈局很少見了。

圖 6-65　黑❺單關守角後白到左上角高掛，黑❼飛，

圖6-65

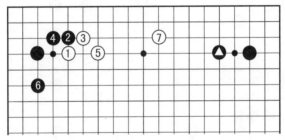

圖6-66

正確,如用圖6-66下托定石至白⑦,上面黑地被分割,而且黑❹一子在四路受到影響,白⑫拆後黑⑬掛,白⑭二間高夾,黑⑮反夾後再17位飛起是照顧上面單關守角的有全局觀的大棋。白⑱是積極的一手,黑⑲飛起是以左邊為重點的有力下法,此點如被白棋佔住,黑棋被壓縮不少。白⑳尖頂角部,大極。如被黑A位飛入,全局白棋實地不足。以下黑㉑說是打入白地還不如說是攻擊白⑱一子。白㉒大飛一手,

不急於逃出白⑱一子，而到下面守角是以靜待動的下法，至此雙方均可大體相當。

五、對角星佈局

星佈局從某種意義上來說是最早的佈局，因為自古是先放上座子才下棋的，自從日本廢除座子之後曾一度不再出現，但 1933 年後由木谷實和吳清源共同創造了「新佈局」，從而又把星佈局推上了棋枰。

星佈局重速度，重勢力，可以一手佔角後搶佔大場，但對角空的防守相對是薄弱的。

星佈局中包括了「對角星」「二連星」「三連星」以及「星‧小目」等。

圖6-67　黑❶、❸，白②、❹各佔對角星位，好像回

圖6-67

到古代座子時代，由於子力分散在對角，所以很容易形成對方激戰，而且不能形成大模樣。

白⑥一間低夾，黑❼選擇點三三定石，正確，如跳起，就成了圖6-68，雖也是定石，但在對角星佈局中黑棋外勢不容易得到充分發揮，不爽！

圖6-68

白⑯是李昌鎬發現的一手棋，因為以前多按圖6-69進行，白①掛角，黑❷小飛，至白⑤飛起，但黑仍有A位打入的餘地，白棋不爽。

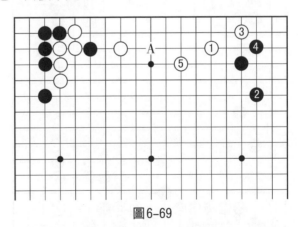

圖6-69

白⑱大惡手，黑⓳頂後成了二子拆二，還是後手！黑㉑過分！白應馬上於A位扳，黑B、白㉓、黑D虎後白於E

位飛出，結果白棋稍憂。

白㉒掛角時黑抓住時機在23位和白㉔交換一手，白棋委屈！白㉔可於F位拆二讓黑㉔夾，放棄數子白棋，白棋可下。

黑㉕利用上面厚勢開兼夾，白苦！

白㉖不得不跳出。白㉚是脫離了主要戰場，應到上面G位罩住黑一子，既壓縮黑棋，又可使自己三子得到安定。

以下對應白㊿是緩手，應到左邊H位點，以生根安定。黑�51沖，惡手，是幫白棋做活。

到了黑�61，白棋上下兩塊棋均未安定，中盤作戰受到牽制。可見佈局失敗。

六、二連星佈局

二連星佈局速度快，易於取勢，一手即可佔據角部，容易構成大模樣，在現代佈局中為廣大棋手所喜愛，此例是白二連星對抗二連星。

圖 6-70 黑❺掛，白⑥夾，黑❼跳出後至白⑱跳，定石完成後形成了黑做大模樣的

圖6-70

格局，黑❶不可省，這是發揮下邊勢力的唯一點，如脫先，白立即分投，黑外勢受到影響。白⑳也守住左邊，黑㉑是兩翼張開，白㉒是自信的一手棋，黑㉓當然守角。

白㉔再不掛角將在實空上落後了，黑㉕尖頂時白㉖跳，輕靈，因為如按圖6-71中黑❶尖頂，白②上長，黑即壓迫下面白棋，白④長，黑❺接後白兩子滯重，黑棋有利。黑㉗紮釘是穩健的一手棋，白㉘利用右邊兩子作為接應而靠出，黑㉙扳後白㉚也扳起，白㉞占角後保留上面兩子的餘味。然後到左邊36位沖是早就準備好的狙擊手段，黑㊲點角以求轉換是這個定石的後續手段。白㊽先向上沖，再46位點，留下餘味後再48位沖是次序。黑㊿在確定左下角可活棋時就在上面飛出擴大自己形勢。白㊿大，黑㊿補活，白㊿到右邊挖，挑起紛爭，至此進入中盤，佈局結果應是黑白均可。

圖6-71

白棋也有以星小目或兩個錯小目或向小目來對付黑二連星的，現舉一例。

圖6-72　白②、④以向小目對抗黑二連星，黑❺高掛，白⑥二間高夾是近來常用定石。這希望黑棋A位飛壓，

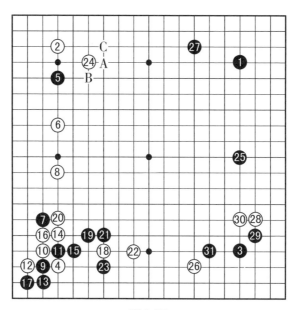

圖6-72

使局面複雜化，以避免黑以簡明佈局求得領先。黑❼到下面掛是求變，白如10位尖應，黑即於上面B位跳起，白C後即於8位夾擊白⑥一子。白⑧拆二兼夾擊黑❼一子是爭鋒相對的一手棋。

　　黑❾托，至㉓跳是定石。白㉔是全局要點，黑㉕搶佔大場。白㉖、黑㉗各是大場。以下至黑㉛後白棋將處理㉘、㉚兩子，使其安定，而黑棋則以攻擊這兩子以取得利益。中盤開始。

七、三連星佈局

　　「三連星」是指黑棋開局連續占住同一邊的三個星位。這是「二連星」的進一步發展，可以說開創於「新佈局」時代。此「二連星」更加重視勢力和速度，但由於實利比較不

容易掌握，故一度棋手不願使用，而經過日本棋手武宮正樹的發揚光大發展成「宇宙流」，以棋勢廣闊、千變萬化為主要特徵，「三連星」又重放光彩。

圖6-73　黑❺形成三連星佈局，白⑥掛，黑❼一間低夾，白⑧點三三，黑❾方向正確，這是有黑❺一子時的必然一手，至白⑭立下完成定石，黑⓯又搶佔了下面星位，其實在A位擋下也是一盤棋，而黑⓯是為了追求佈局速度，貫徹三連星原意。

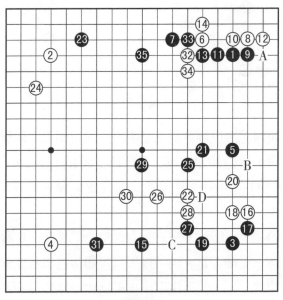

圖6-73

白⑯掛，打入強大的黑棋陣勢之中，黑⓱尖頂，接著19位跳，對白子進行強烈攻擊。由於黑A位無子，所以白⑳跳時不應B位尖攻，黑㉑跳起正確，是擴張中腹和攻擊白棋的好點，黑㉓忙裏偷閒到左上角掛是為以後白㉜扳出做準備。再回到右邊25位尖攻擊白數子，黑㉗尖是補上白C位

打入的缺陷。白㉘併防黑 D 位跨斷。黑㉛圍得下面實空不
少。

　　白㉜強行扳出以求戰，黑㉝斷，白㉞長後黑㉟飛起，正
好和㉓形成好形，以逸待勞，白兩子在黑攻擊之下必有一番
苦戰，應是黑棋佈局成功。

　　圖6-74　這是一盤武宮正樹的典型「宇宙流」，黑❺
後白⑥掛，黑❼小尖應是一個獨特下法，是重視中央的發
展。白⑧也可在 28 位拆，現在白⑧點角是重視實利的下
法，黑❾在左邊擋是要發揮黑❼的作用，至白⑱是必然對
應，黑⑲是在擴大中間模樣。

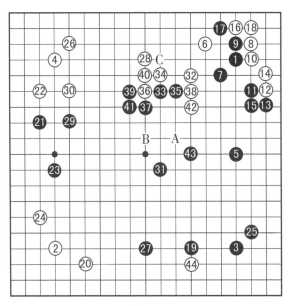

圖6-74

　　白⑳守角還是重實利，也可到中間星位對抗黑棋大形
勢，如圖6-75白①後黑❷掛，白③跳，黑❹守邊，白⑤在
此時是平衡全局的好手，黑❻、❽後白⑨夾，好手，上邊黑

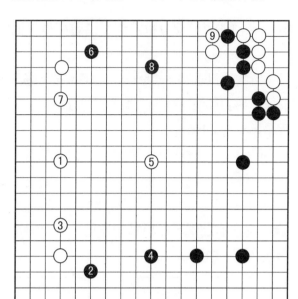

圖6-75

棋成不了多大空了,這將成為另一盤棋。

黑㉑分投,白㉒攔,黑㉓在四線還是在照顧全局大模樣。

白㉜緩手,應在A位淺削黑地,黑㉝應對在B位關。黑㉝馬上到上面吊,白㉞只好尖頂以保住上面實空,如白㉞在42位跳,黑即C位靠下,白不行,至黑㊸守空,黑棋佈局成功,白㊹到下邊碰,挑起戰鬥,中盤開始。

八、中國流佈局

1965年7月8日,以陳祖德為首的五名中國棋手在東京舉行的「中日圍棋友誼賽」中無論執黑執白均下出了一種佈局,這種佈局是星位加小目再在中間星對角落一子,被稱為「中國流佈局」。

「中國流佈局」重視星位和小目的結合，並且用中間一子將兩邊連成一氣。它雖脫胎於「星小目」佈局，但結構更為新穎，以攻擊對方為手段來撈取實地。

圖6–76　黑❶佔有上面星位，黑❸再點有下面相對的小目，黑❺拆邊。白⑥對黑小目大飛掛是對付中國流最常見的方法，黑❼守角，白⑧拆三，黑❾分投，白⑩逼，黑⓫拆二時白⑫嫌稍緩，應按圖6–77進行較為積極，將成為另一盤棋。

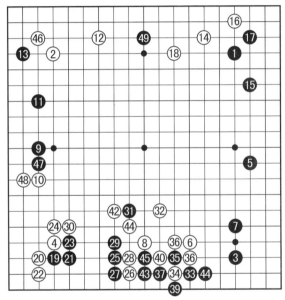

圖6–76

圖6–77　白①尖，黑❷跳起，白③再飛。如黑❹打入，白⑤壓靠可以一戰。

白⑱飛起是呼應白⑫一子。黑⓳強手，也可以如下圖進行。

圖6–78　黑❶打入，白②壓，黑棋征子有利時可以3位

圖6-77

圖6-78

挖，以下按正常對應進行，黑⓭得到先手活棋到上面15位尖，黑棋應該滿足。白⑳扳後㉒立是必然對應，黑㉓不能不曲，黑㉕拆，白㉖搜根，強手！黑㉝也進行反擊，以攻為守。以下對應至黑㊾打入，雙方將展開中盤戰。

　　圖6-79　黑❺改在四線，被稱為「高中國流」。白②、④用星和三三在左邊對抗。是以快速向邊上發展的下法限制對方高中國流。

　　白⑥掛角是一般下法，白⑧也可在A位飛，保留點三三的機會。黑⓫是屬於兩翼展開，如在13位掛，白可能在11位夾擊，那將成為另一盤棋了，黑⓯在右下角尖是照顧到黑⓫一子，又防止了白B位掛角。

　　白⓰以靜待動，黑⓱吊是為看白應手，白如按圖6-80應，正中黑計。

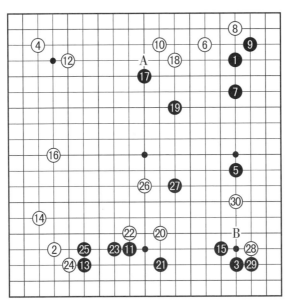

圖6-79

圖 6-80 白②飛應是一般應法，恰恰是黑棋所希望的，黑❸馬上飛下再5位靠，右邊黑棋陣勢極為壯觀，白棋左邊的形勢無法與之對抗。

所以白⑱尖，黑⑲仍然圍右邊，但比圖6-80要薄一些，白⑳淺侵正是所謂「入界宜

圖6-80

緩」，因為黑有⓯一子，白如21位打入將受到猛烈攻擊，黑㉓後白㉔沒有必要再保留了，白㉖後黑㉗攔是一面攻擊白棋一面加強左邊一子的兩用的好手，白㉘、㉚強行打入以後黑將在攻擊這兩子中獲得相當利益，無疑黑佈局成功！

九、迷你中國流佈局

在20世紀90年代末，隨著韓國圍棋的崛起，李昌鎬、曹薰鉉等人根據「中國流」進一步研究和發展，出現了所謂「迷你中國流」。

「迷你中國流」對作戰非常有力，但變化很多，對初學者來說應有一個基本認識。

圖6-81　黑❺掛後於7位拆在星位下面就是所謂「迷你中國流」。白⑧分投，黑❾飛逼是最常見的下法，黑⓫點時

圖6-81

有如圖6-82應對的。

圖6-82 白②擋住，黑❸飛起，白④虎，黑❺扳，白⑥打時黑❼挺起，下面成了黑棋理想形。

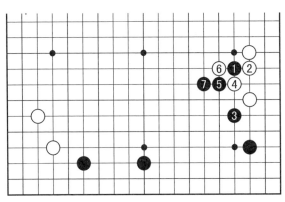

圖6-82

所以白⑫跳起反擊，黑⑬守角，不可脫先，如被白於此處掛，則失去「迷你中國流」的意義了。白⑭擋後黑⑮到上面掛，完成定石後，白㉖到右上角點三三，黑㉗擋，白㉘後留有餘味再到30位拆邊，這是一種常用騰挪方法。

黑㉛曲時白㉜到下面打入，黑㉝是一種求變的下法，黑�37碰，好手！

圖6-83 黑❶碰時白如2位應，黑❸鼓起，白④打，黑❺長後下面數子被吃。

以下雙方在右邊展開對殺，至黑㊳，白棋在苦苦求活，佈局應是黑棋成功。

下面介紹幾種「迷你中國流」的基本對應常型。

圖6-83

圖6-84　黑❼也有多拆一路的，當黑⓫飛起時白⑫長，黑⓭頂，白⑭飛起，黑⓯併，厚實，白⑯以退為進，黑⓱補住下面空，大！以下白即於A位打入。

圖6-84

圖6-85　黑❶飛時白②向角裏飛入，黑❸壓，白④再向角裏長，黑❺扳，白⑥頂，黑❼虎補斷頭，白⑧飛起，也是一法。

圖6-85

十、小林流佈局

在20世紀80年代，日本的小林光一創造了一種新的佈局，並且非常流行，至今在高手對局中還屢見不鮮，被人們稱為「小林流」。

這種佈局經過高手們長期的研究和實踐，形成了一套定石化的下法，其發展以白棋掛角的方式決定行棋過程。

圖6-86　「小林流」佈局的原型是黑❼不在角上做交換，而是直接下在9位，現在依然是這個型。

圖6-86

白⑩二間低掛是經過研究後的最好掛法，如小飛掛，則可能成為圖6-87。

圖6-87　白①低掛，黑❷一間低夾，以下至白⑪，黑先手搶到上面12位守角，黑❹一子又和左邊一子△黑棋形

圖6-87

圖6-88

成好形，白棋不能滿意這個結果。

　　圖6-88　白②靠也是常見下法，但至黑⓭拆和上圖大同小異，白仍不爽。

　　圖6-89　白②先飛壓，雖也是定石的下法，但有些過分，黑❸沖，黑❺斷是必然下法，白⑥打，黑❼長後白⑧虎，黑❾扳起，對應至黑⓭，白還沒有眼位，而由於有黑△一子，白又不可能在A位跳下，加上黑⓭和上面角上一子黑棋配合極好，實利很大。

　　綜上所述，白對黑小飛掛明顯不利，所以白大飛掛。

　　黑⓫小尖，白⓬拆二，黑⓭拆逼，白⑭跳起，黑⓯到上面掛角，白⑯也可在上面應，現在馬上到下面打入，有點過分，黑⓱靠出是必然反擊。黑㉓紮釘是不讓白棋生根，白㉔飛出，正確，黑㉗試白應手，白如接上，則如下圖。

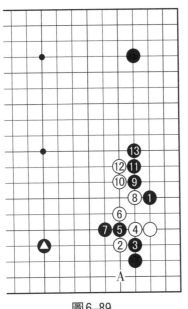

圖6-89

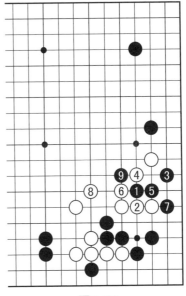

圖6-90

圖6-90　黑❶點，白②接，黑❸飛下，好形，白④夾，黑❺退，白⑥扳時黑❼虎，和角上連成一片。白⑧跳兩塊棋取得聯繫不可省，黑❾斷後白棋為難。

至黑㊴，右邊白得到相當實地，但下邊白棋在被攻擊之中。黑㊴應在A位大跳，更為積極。

圖6-91　黑❶大跳，白②只有跳出，黑❸扳，截斷白棋聯絡，白④尖，黑❺飛攻，這樣黑棋速度更快。

以下對應至白㊹，雙方均可，黑㊺不能讓白棋扳出，這樣白取得先手到上面夾擊黑⓯一子。佈局結果，應是雙方均不吃虧！

以上介紹了一些常用佈局。另外，還有一些佈局，如：黑連下兩個三三，黑棋第一手下在天元，黑棋第一手在高目落子，或在目外下棋，等等，但因為不能很容易地掌握全局

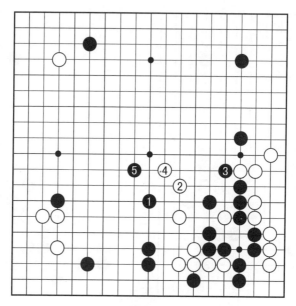

圖6-91

形勢，所以採用者不多，因此不能形成一個完整的體系，但作為一種個人趣向，也是一種很有趣的佈局，這正反映出圍棋佈局原理尚待發掘。

宋、元時期，出現了三部重要的圍棋專著，在圍棋發展史上佔有特殊地位，而且影響很遠，直至今天仍有相當價值。

《棋經十三篇》是宋仁宗皇佑年間的作品，它的作者有人認為是張擬，也有人認為是張靖，尚未有定論。

此書系統地論述了圍棋理論，涉及了圍棋戰略戰術，其中充滿了辯證法的觀點，如「棋有不走之走，不下之下」「有先而後，有後而先」「有始少而終多者，有始近而終遠者」等，都是至今不廢的高論。

在書中還對棋手的品質作風做了評語。如「勝不言，敗不語」「安而不泰，存而不驕」等，至今仍為棋手所秉承。

《棋經十三篇》運用樸素的唯物主義觀點，總結了前代圍棋的寶貴經驗，全面繼承了中國古代的圍棋理論。

《忘憂清樂集》保存了《棋經十三篇》《棋訣》等重要著作。書中保存了一些古譜，還有一些邊角著法和棋勢，這可看成是定石的雛形。

《玄玄棋經》內容極其豐富，收入不少文字專著，還有不少邊角定石。有讓子棋譜，術語圖解，在四、五、六三卷中共收有三百七十八個棋勢圖，至今有不少新解出版，在日本為學棋者必學的教材。

第七章
中盤基本技術

　　一局棋佈局完成之後就進入對局的第二階段——激烈的中盤戰鬥，在佈局中占了優勢的一方只是有了一個好的開端，但在中盤時全力保持這個優勢，是件很不容易的事。而另一方在佈局中稍微落後，當然要費盡心機在中盤戰鬥中爭取主動，挽回在佈局時的損失，於是雙方就要相互進行侵擾，戰鬥甚至白刃相見，或攻守牽制，或圍空破空，或包圍突圍，或關係到雙方勢力的消失，更有甚者，圍繞著一條大龍的死活來決定勝負。有不少棋就是中盤決定勝負的。

　　中盤是一局棋中最激烈、最緊張的階段，也是在變化複雜的環境中比較力量的時候。

　　在佈局中有「先佔角，再佔邊，最後向中間發展」的規律可循。而且在角上都幾乎有定石可以選擇。而中盤戰鬥就有區別了，大部分在邊上或中腹展開。大致可歸納為：佈局多在邊角處著子，是平面的，而中盤則是角、邊、中腹三者交相展開進行，戰鬥是立體的。佈局以邊角為目標，而中盤則以在中腹發展勢力為主。

　　雖說中盤變化複雜，千變萬化，在圍棋著作中以中盤戰鬥為最多，但也還是有一些基本法則可循的。如前面介紹過的各種手筋，緊氣方法，大場與急場，大小型死活……在中

盤時都可應用。

　　以下介紹幾條中盤要點。

第一節　分斷與連接

　　有棋諺曰：「棋須連，不可裂。」這裏不只是指一子和一子緊緊相連，也不是簡單地分斷對方一個棋子。連接和分斷是中盤戰鬥中最常用的手段。

　　圍棋是一個辯證的東西，棋子能連在一起好像是為了防禦，但有時卻是積蓄力量以便更好地進攻對方；而分斷對方的棋，本身就是一種進攻的手段，但有時反而是為了使對方不能分散精力去進攻自己，故而又是一種防守。

　　簡單地說：連接，就是把兩塊孤立的棋子利用手筋連成一塊棋。既保全自己的棋不被分割開，避免受到攻擊，同時也加強了自己與對方的拼殺力量。

　　還要注意一點就是在兩塊以上的棋，如果各自都是活棋，就沒有必要花子力去連接，那將浪費棋力，往往成為單官或愚形。這也有棋諺：「兩活勿連。」

　　連接的方法有很多種手筋，如粘、虎、尖、長、飛、立等。

　　圖7-1　黑❶在一線使角上沒法做活的棋連接到右方，如被白在1位立，黑角即被吃。

　　圖7-2　黑❶拆二就是一種連接，白②碰，想分斷黑

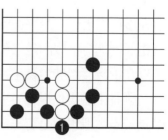

圖7-1

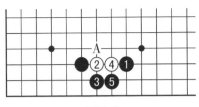

圖7-2

圖7-3

棋，經過交換，白棋不行，而
且兩子緊貼黑棋，明顯不利。

黑❸在A位扳也是一法，所以一子拆二雖分開了，但實際上
要看成是連接的棋。

　　分斷是一種非常激烈的挑戰手段。只要有棋被分斷以
後，必然會引起雙方的白刃戰，所以在分斷對方棋時不能不
慎重，但當對方有了可被分斷的可能時，不去斷開又將失去
戰機。所以有「無斷不成棋」之說，又有「棋逢斷出生」及
「能斷則斷」之說。

　　圖7-3　白①掛，黑❷大飛應，白③托角，黑❹扳，白
⑤紐斷，這種下法在中盤戰中常見，叫做「扭十字」，而黑
❻長是對付它的最常見的下法，叫「扭十字向一邊長」。

　　圖7-4　白①打入，黑❷慌忙下托，惡手，應在A位

圖7-4

應，分斷白①和左邊一子●白棋的聯絡，白③扳時黑❹退，太弱，白⑤接後黑❻夾，又是壞手，不如在Ｂ位飛，白⑦、❾兩邊扳後黑被分割開來，棋形大壞。

連接有多種方法，要利用自己棋形保護斷點。

圖7-5　黑●兩子被分在兩處，而且沒活淨，只有連通之後才可以做活。

圖7-6　黑❶托，白②扳下，企圖阻止黑棋渡過，黑❸挖，好手！白④打時黑❺反打，白⑥提，黑❼退，黑已得到渡過。如黑❸直接於5位斷，白即3位接，黑很為難。

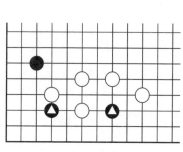

圖7-5　　　　　　　圖7-6

圖7-7　黑棋被分在左右兩處，如能連成一片，下邊同時也會得到實利。

圖7-8　黑❶對●兩子黑棋均為小飛，這是連通兩塊棋常用手段，白②扳，黑❸跳，黑兩塊已連成一片。白②如改為Ａ位頂，黑應Ｂ位退就連通了。

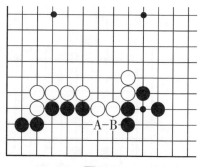

圖7-7

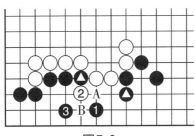

圖7-8

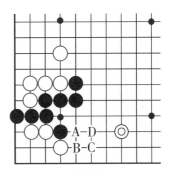

圖7-9

圖7-9　黑棋要阻止角上三子白棋和右邊◎一子的聯絡，黑如A位退，白B長，黑如C位扳下，白D位斷，黑不行。

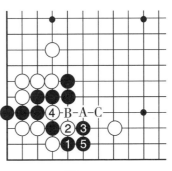

圖7-10

圖7-10　黑❶扳下，強手！白②打，黑❸反打，白④提時黑❺接上，白角被吃。以後白如A位扳出，黑即B位打，白粘後於C位打，白無法逸出，被吃。

圖7-11　白棋在◎位跳出，但有相當的缺陷，黑在此時要抓住時機給予白棋致命一擊。

圖7-12　黑❶挖，正中白棋要害，白②打時黑❸夾，

圖7-11

圖7-12

白右邊三子已被斷下，同時右邊黑❶一子也聯結到了左邊。當然獲利很大！

棋子在被對方分斷之後，首先不要慌亂，要處理好價值大的一邊，「扭十字向一邊長」就是這個道理。要準確判斷，兩邊都能安排好固然不錯，但對方既然要斷，恐怕不會讓被斷一方將兩邊都處理好，這就失去斷的意義了。所以對較弱一方是救是棄要做出選擇，即使棄也要充分利用，進行轉換，以求得到一定的補償才行。

總而言之，「斷」和「連」是中盤中重要的手法之一，在什麼情況下斷，在什麼情況下連，這要酌情而定。

第二節　棋形的要點

棋形是雙方棋子在相互接觸周旋中構成的具體形狀，也是指具體棋形的要點或整頓己方棋形的要點。

一塊棋的形狀好壞直接關係到這塊棋力量的發揮，能影響到一盤棋的勝負。

所謂「好形」一般是指：堅實、靈活、順暢；反之，凝聚、呆板、薄弱、有缺陷，出頭不暢的棋形叫做「壞形」或「惡形」。

總之，效率高的棋形就是好形，效率低的棋形就是壞形。

能向外擴張勢力而發揮能量的棋形就是效率高的；反之，不能向外擴張勢力，不能發揮能量的棋形就是低效率。

「愚形」是效率最低的棋形，而典型「愚形」叫做「空三角」，所謂「鬆氣三角是愚形」，「鬆氣三角」又叫「空

三角」。

圖7-13 白①點，黑❷不得不接上，這樣就和黑⬤兩子形成了所謂的「空三角」。這樣的棋形很不充分。

再看圖7-14，黑棋要處理⬤三子，在1位跳是形，所謂「三子跳中間」。

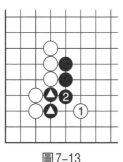

圖7-13

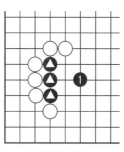

圖7-14

如黑按圖7-15在1位曲，則是典型的「空三角」，被白在2位扳後，黑棋苦。又如黑在A位曲，白即B位飛下佔住要點，黑也不行。

圖7-16 白棋只有中間有一隻眼位，白①在二路虎下，這樣A、B兩處必得一處，可成為另一隻眼，活棋，白①就是好形。

圖7-15

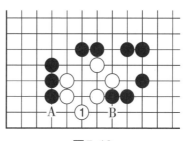

圖7-16

圖 7-17　這是星定石的一形，白棋點角後在◎位補活，黑棋A位有斷頭必須補一手，但如在A位接就太笨拙了，黑❶飛出，輕靈！

圖7-17

有的棋形是在雙方接觸中產生出來的。

在己方棋子和對方棋子並排接下兩手時，就應扳住使對方難受，這個「扳」就是好形。

圖 7-18　黑❶扳，這叫做「二子頭上閉眼扳」，如是白先也應在A位扳，白②扳後黑❸再扳，是所謂「軟頭必扳」，白④長，黑❺點方，白形不佳，黑棋處於進攻狀態。

圖 7-19　白棋是一個四方形，所以黑❶點的地方叫做「點方」，是針對A位斷點的一手棋，正中白方要害。有棋諺：「逢方必點」，還有「逢方不點三方罪」之說，可見點方的攻擊性，是破壞對方棋形的要點，反之，對形成「方形」的一方也是要點。

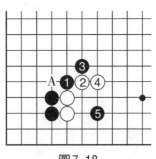

圖7-18

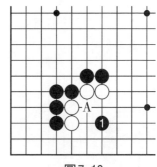

圖7-19

圖 7-20　這是一個實戰譜，白①壓，黑❷扳二子頭，白③扳，黑❹又是在軟頭上扳，白⑤長時黑❻跳起「點

圖7-20

方」，既逃出了黑⬤一子，又窺視白棋 A 位斷頭，還在準備攻擊◎一子。可謂「一石二鳥」。由此例可看出「二子頭上扳」和「逢方必點」是相輔相成的，兩者結合使用對破壞對方棋形有相當威力。

圖7-21

和「點方」有同樣效果的還有「三子點正中」。

圖7-21　黑❶點，正中白棋要害，以後 A、B 兩處白將被斷一處。白如 C 位頂，則黑 D、白 B、黑 E、白 A，白棋棋形愚笨，效率極低，不能成立。

圖7-22

當對方棋形出現缺陷時就要馬上抓住進行攻擊。

圖7-22　白下面兩子◎是雙數，上面一子▢是單數，

黑❶靠在單數上，所以這叫「單雙形必定敲單」，又叫做「逢單必靠」。黑❶靠後A、B兩處必得一處，白兩子◎將被吃，黑三子逸出。

圖7-23　這是雙飛燕定石的一型，黑❶靠單是使白棋棋形受到破壞的一手妙棋，如在A位曲被白在1位併，黑棋就再無攻擊手段了。

圖7-24　黑❶靠單後白②只有長出，黑❸沖吃白三子，中間數子黑棋連出。

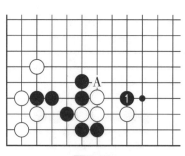

圖7-23

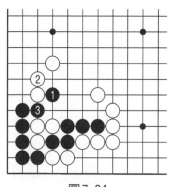

圖7-24

圖7-25　白②如接上，則黑❸扳下，對應至黑❼，白被全殲。

透過上面幾例可以看出「逢單必靠」在破壞對方棋形時的威力。

棋形要求輕靈為佳，不可笨重。

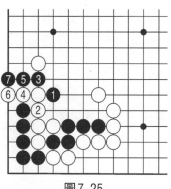

圖7-25

圖7-26　黑❶斷時白②跳出，好手，所謂「虎口切斷常虛跳」是棋形。黑❸打，白④雙打，黑❺只有提，白⑥再

打，將黑棋包在裏面，白外勢雄厚。白②如3位長，則黑6位長，以後白如在5位打，則成了「空三角」棋形，太壞！

圖7-27　白②跳，黑❸長時白④先打一手，再於6位跳起，棋形完整，白⑥也可以為防黑A位靠單而在此處併。

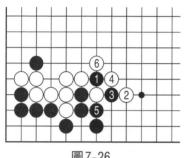

圖7-26　　　　　　　圖7-27

圖7-28　白①本應在A位補一手，因為白角未活淨。現在於1位斷，無理，黑❷跳，好棋形，白③長，黑❹虎，白棋還要A位補活，白中間兩子將被攻擊。白③如改為4位長，黑可3位打，白B位長，黑C位虎，黑❷一子正在要害。

圖7-29　白①斷時黑❷到上面補，白③就到右邊扳下，黑❹爬二路，顯然不行。

為了取得好的棋形，有時有必要棄子才能達到目的。

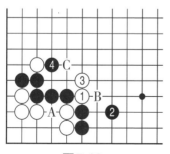

圖7-28

圖7-29

圖7-30　白◎三子像
一級臺階，所以稱為「台
象」。白棋要求能安定下
來，也就是要「生根」。
白①托是拆二時生根常用
手法，但在此形中不太理
想，黑A位接後白B位缺
陷很麻煩。另外，白如A
位靠，黑即於2位扳，白
C位退，黑❶位接上，白
棋形仍不好！

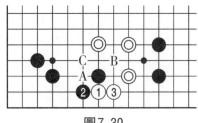

圖7-30

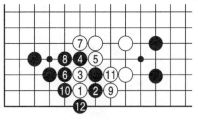

圖7-31

圖7-31　白①點是棄
子下法，黑❷擋，白③多棄一子，好！至黑⓬，白先手得到
好形，其中，千萬別忘了白⑦先打再9位緊氣。

圖7-32　白①對黑▲一子鎮，和白◎一子如同象棋中
的「象」飛出，叫做象步，而黑❷一子正好是在穿象眼。白
③一子飛應是好形，如A位壓（又叫行），黑B位長，白◎
一子受傷，又如在B位壓，則黑A位長，白①一子受傷。所
以有「穿象眼，忌兩行」之說。

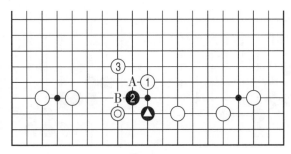

圖7-32

圖7-33　這是小目二間低掛定石，白①象步飛出，白③沖正是所謂「兩行」之一，黑❹擋後白⑤不得不斷，黑❻長，白⑦長，以下是雙方必然的對應，至黑⓰拆，白角很小，而黑兩邊都有相當收穫，外勢雄厚，白外面兩子成了孤棋，白不利。

圖7-34　白③在另外一邊沖，黑❹長出，白⑤不得不再長一手，黑❻長出，白①一子幾乎已無任何作用了。白⑦靠下後至黑❿，黑角已輕鬆成活，這樣黑兩邊均有收穫，白雖長出，但幾乎沒有得到幾目棋，也無外勢，這樣棋形很不滿意。

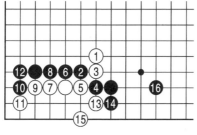

圖7-33

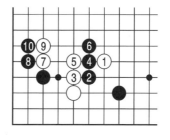

圖7-34

圖7-35　黑❷穿象眼時白③避其鋒芒向左邊飛，以柔克剛，黑❹長，白⑤長，黑❻跳出後白⑦壓過，取得聯絡。這是定石。

在佈局中向中腹發展往往是高出一頭的一方有利，它是形勢消長的要點，誰要爭到誰就有利，在相互競爭中都不可放過。

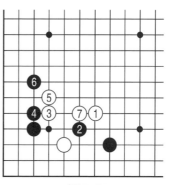

圖7-35

圖7-36　圖中的黑❶就是雙方必爭要點,所謂「天王山」。如白棋在此飛出不僅壓縮了左邊黑棋,又和右邊◎一子白棋相呼應,雙方消長一目了然。

在攻擊對方打入自己陣中的子時也有幾個原則,如「實尖虛鎮」。

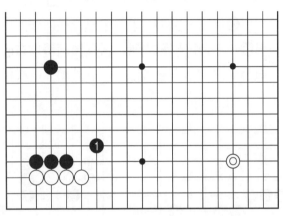

圖7-36

圖7-37　白①打入,由於左邊是黑無憂角,也就是比較堅實,所以黑❷用尖,雖步調較小,但既可阻止白C位渡過,又可限制它逃出,所以是緊湊的下法,保證能有效地攻擊白一子。

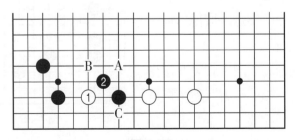

圖7-37

圖 7-38　白①打入時黑❷用鎮來攻擊，白❸尖出反擊，黑反而要逃出♠一子，經過交換至白⑨跳出，右邊四子黑棋反而成了白棋攻擊的目標。

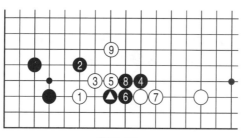

圖7-38

圖 7-39　白①打入時由於周圍雖是自己的勢力範圍，但比較寬鬆，所以採取了「鎮」，白❸穿象眼逃出，黑❹飛寬攻白二子，黑可乘機獲得相當利益。

圖7-39

圖 7-40　當白①打入時，黑❷用小尖，白棋如看到逃出不利，可到角上黑❸碰，以求騰挪，對應至白⑬曲，白棋已活。所以黑在B位鎮更好。

這種「實尖虛鎮」的下法，主要是用在中盤局部戰鬥中

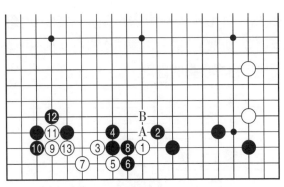

圖7-40

的攻守。尖是重視局部利益，鎮則是配合全盤形勢。

對於棋形還有很多，如「壓強不壓弱」「莫壓四路，休爬二路」「高低配合得空多」等等，在前面佈局和定石中分別有介紹，在此不多講了。

總之，一個初學圍棋者，要儘量掌握棋形的好壞和運用時機，才能提高自己的棋力。只有在對局中下出好的棋形來，才能說明圍棋水準達到了相當水準。

第三節　次序的先後

在同一個地方著子的先後與遲早，叫做「次序」。在一塊棋中往往由於次序不同，可能導致完全相反的結果，所以在對局過程中「次序」是一個重要環節。

其實在整個對局中都貫穿著「次序」，從定石中的先後可以體現這一點，但在中盤不易掌握。

圖7-41　白◎一子飛出，黑棋應怎樣攻擊這兩子白棋？

圖7-42　黑❶先在下面平是次序錯誤，白②退後黑再3

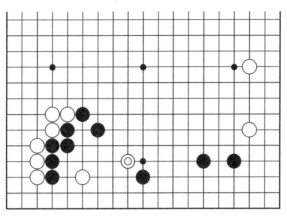

圖7-41

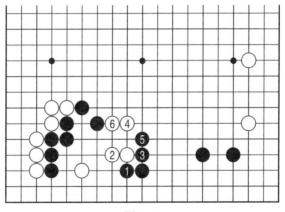

圖7-42

位曲，白④跳出，黑❺挺出後白⑥併，這樣不僅是讓對方輕
易逃出，而且右邊數子的效率受到了影響，甚至還有眼位不
太安全。

　　圖7-43　黑❶先在右邊長，等白②長時再3位曲，這就
是正確次序，以下黑❺長，黑❼飛後再9位壓，然後順勢到
右邊飛出，遠遠攻擊左邊數子白棋，並瞄著A位打入，次序
很有條理。

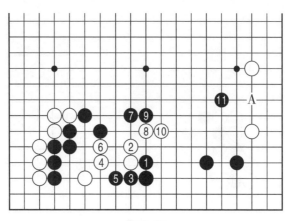

圖7-43

　　圖7-44　黑⬤壓住打入黑陣中的白棋◎一子，白棋只要懂得次序的運用，可以得到相當利益。

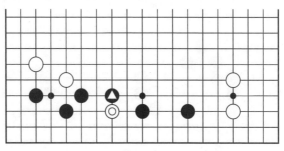

圖7-44

　　圖7-45　白①扳出，過分急躁，黑❷斷，白③打，黑❹長。以後A、B兩處白棋不能兼顧，幾乎無所得。

　　圖7-46　白①先到左邊跨下一手，等黑❷擋後再3位扳出是絕妙次序，接著白⑤打後白⑦虎，好手！以下白⑨是雙打，黑❿、白⑪各提一子，黑角被吃，白好！其中黑❽如改為9位接，白即9位出頭！

　　中盤中次序是千變萬化，不可能介紹全面，上面僅舉幾

圖7-45

圖7-46

例來說明一下次序的重要，希望初學者在學習高手棋譜時仔
細領會。

第四節　孤子和根據地

　　一塊棋必須建立自己的根據地，也就是凡是活棋、眼位
豐富的棋、比較堅實的棋都是有根據地的，通常稱為有
「根」的棋。

　　有根的棋無後顧之憂，如同自己的腳跟站穩了後，就可
以向四方發展，攻擊起對方來才有力量。但在對局中為了搶
佔實地和追求佈局速度等原因，常常有在敵人勢力範圍影響
之下或被對方分斷的一些薄弱的棋子，成了無根之棋，就是

所謂「孤棋」。對於孤棋的最佳處理方法是儘快地建立這塊棋的根據地——根。

　　綜上所述，就是要注意進入對方陣地時，千萬不可見到對方空大就輕易打入而成了孤子，受到對方攻擊導致全局被動，最後很容易敗局收場。

　　所以，有時只能淺侵，有時可以分投，所謂「入界宜緩」。

　　分投，是在對方形勢範圍中央一帶下子，一般兩邊均留有開拆的餘地。也就是說要求兩邊都有活動餘地的情況，所謂「分投兩邊要有情」。

　　圖7-47中白①的分投是典型的「兩邊有情」。因為甲、乙兩處均有拆二餘地。這樣白①就不至於成為孤棋。

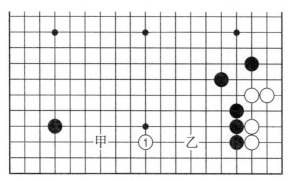

圖7-47

　　圖7-48 白①可算是打入了，黑如在A位尖，白可B位托，經過黑C、白D、黑E、白F即可得到安定。黑如在B位「紮釘」，白可在G位向角裏飛，也得到根據地。所以仍是兩邊有情。

　　圖7-49　在左邊白棋尚未完全成空的時候，黑棋打入當務之急，但決不能成為孤棋而讓白棋攻擊，這就要考慮到

圖7-48

圖7-49　　　　　　圖7-50

「兩邊有情」。

　　圖7-50　黑❶正是「兩邊有情」的好點，白②必須要防黑A位飛入，不然黑可得到安定，而且白根據地也受到影響。黑❸不急於B位長出，是先安排出路，再按白棋的下法

做出選擇。由於有黑❷一子，所以黑❶、❸兩字不怕白棋攻擊，不能算是孤棋。

　　為了不讓打入的棋成為孤棋，最好的下法就是選擇「兩邊有情」的地方落子。

　　圖7-51　這是典型「兩邊有情」的定石，以後的下法：黑❶逼過來時，一般白在A位跳起補一手，如不補，則黑在B位就有打入的好點，其變化較多，為了說明打入的子要考慮到不成為孤棋，所以多講一些。

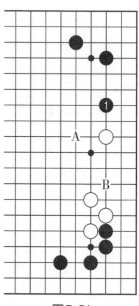

圖7-51

　　圖7-52　黑❶打入，是抓住了白棋的缺陷，但也是因為它左右逢源才敢下的，白②壓是簡明的下法，黑❸長，白④再壓，黑❺下扳渡過，白棋下面被掏空，還要防黑A位扳出，數子白棋成了無根的浮棋，將被黑棋攻擊。

　　圖7-53　黑❶點入，白②小尖阻渡是強手，也是白棋應該的下法。黑❸在二線飛是偏於取實地的下法，白④先向下刺一手是為防止以後黑在A位沖，白B、黑C位斷的下法，白⑥封住，黑❼跨是留有

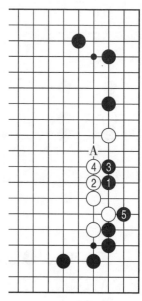

圖7-52

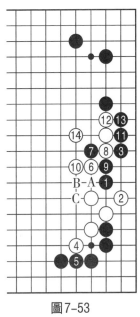

圖7-53

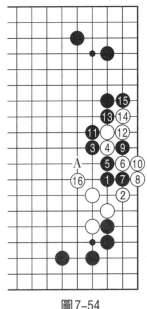

圖7-54

餘味，以下對應至白⑭封住黑❼一子，是雙方最佳對應，黑棋先手掏去白空，可以滿意，而白棋在中腹得到雄厚外勢也可以滿足了。

　　圖7-54　白②尖時黑❸飛出，是重視外勢的下法，白④平，黑❺頂，白⑥扳，黑❼沖，白⑧只有渡過，以下至黑⓭，因為黑角已很堅實再沒有侵入的可能了，所以白⑭曲一手可便宜兩目棋，白⑯尖，黑如A位虎補是後手，而白⑯有時為搶先手也有脫先的。

　　以上介紹了對打入孤棋的處理的幾種類型，關鍵是初學者要注意三個原則。（1）儘量就地做活，千萬不要在沒算清時向外亂跑一氣。（2）實在做不活時一定要算好逃跑的方向，儘量避免對方追擊。（3）既做不活，又不好逃出的乾脆棄之，留下餘味，伺機利用。

第五節　棄子和轉換

棄子和轉換是圍棋的高級戰術之一。棄子就是為了全局的勝利，為了一個戰鬥中戰略的需要，有目的地以主動放棄一至數子為代價，從而取得全局的優勢，或者局部獲得比棄去棋子更大的利益。而轉換則是捨棄一處而取得另一處，轉換可大可小，小則一子，大到數子甚至整塊棋轉換。

棄子和轉換沒有大小的區別，如棄子而不得到相當的利益那就是「送子」了！而轉換是靈活機動的戰略戰術，也應屬於棄子的一種。

棄子不是隨便把「手筋」棄掉。

圖7-55　白①在雙打，黑棋面臨A或B位長的選擇，黑如B位長出，白即A位提黑▲一子，所有白棋得以連通，而黑▲一子成了孤棋，很難處理。所以黑應在A位長出和黑▲一子連成一片，這樣白上下不能兼顧，黑▲等三子也相應安全了。由此可見黑▲一子的重要性，這樣有價值的棋子，被稱為「棋筋」。

「棋筋」子數不多，有時僅一兩子，但對全局起著舉足輕重的作用，一般是絕不能輕易放棄的。

在棄子時也有相當的技巧。尤其在局部，有時為了取得更大的利益，而多棄幾子。

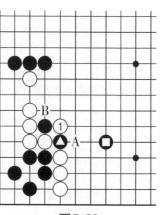

圖7-55

圖 7-56 這是高目定石的一型，黑❶打，白◎一子是不可能逃出去的，但就這樣被黑棋吃去很不甘心，總要利用一下才好。

圖 7-56

圖 7-57 黑❶打時，白②馬上反打，似乎也利用了白◎一子，但黑❸提後，白④如 5 位長，黑即 A 位跳，白棋不充分。

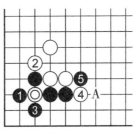

圖 7-57

圖 7-58 黑❶打時白②長，是多棄一子的下法，黑❸只有貼長，白④先在上面打一手再於右邊扳，這是次序，不可顛倒。白⑧打後取得了先手，到 10 位虎，結果外勢整齊，和角裏黑的實例形成兩分。這就是白②長出多棄一子得到的好處，所以有「棋長一子方可棄」之說，但這一般是針對三、四線上向邊行棋時常用的棄子方法。

圖 7-59 白有◎一子，如只簡單地在 A 位連回，黑 B 位渡過，幾乎是一無所獲。

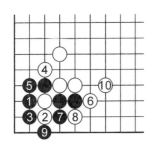

圖 7-58

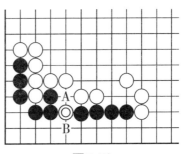

圖 7-59

圖7-60　白①立下，黑❷斷是當然的一手棋，白③斷也是常用手筋，黑❹打，白⑤、⑦，黑❽接上後雙方緊氣，黑❹後白少氣被吃。

圖7-61　白①斷是棄子，黑如5位打，則白2位立。黑❷打時白③再棄一子，黑❹打時白⑤擋下，由於有白①、③兩子，黑A位不能入子，這樣黑右邊四子被吃。黑❹如改為5位打，則白即於4位打，黑損失更大！

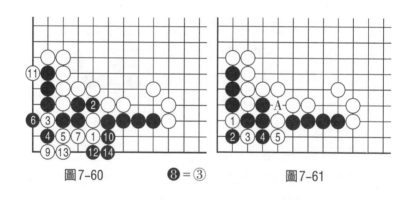

圖7-60　　　　❽＝③　　　　圖7-61

第六節　厚勢的攻防

圍棋的目的是圍地域，在對局中不外是外勢和實利之爭。實利當然是得到相當的實空，而取外勢最後要能轉化為實利才有價值。外勢越厚越堅實越好，但有了厚勢而不能變成地域是毫無意義的。

厚勢有著很強的排斥性，不管是對方或己方的棋子，都不宜靠近厚勢。因為對方棋子靠近了厚勢就意味著將受到猛烈的攻擊；對己方來說，靠近了厚勢就意味著棋形重複，效率不高，子力浪費。

　　圖 7-62　　白①點入三三，黑棋一般要在 A、B 兩處選一處，這就要考慮擋後將在哪一邊形成厚勢，和外面兩處黑棋較好地配合才是最合理的。

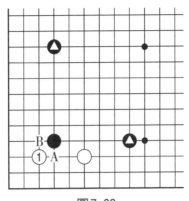

圖 7-62

　　圖 7-63　　白①點三三，黑❷在右邊擋，雙方對應至黑❿後黑棋外勢的範圍應在右邊，黑⬟一子離黑勢太近，不能發揮其效率，而且白還有 A 位扳出的餘味，而上面⬜一子黑棋幾乎和黑外勢無關，白⑨正對這一子，可見黑棋不能滿意。

　　圖 7-64　　黑❷在上面擋是正確的，這叫做「須從寬處攔」，這是築厚勢時的常識性下法。黑●一子恰到好處，在上面配合下面形成的厚勢有望成為大空。雙方對應步驟如圖 7-64 所示。

圖 7-63

圖 7-64

圖7-65 白①到黑棋中間分投，這時黑就應考慮到右邊的厚勢對白①一子施加壓力。而圖中黑❷從右邊開拆，白③正好拆二，黑❹大飛後白⑤飛入角，黑❻尖是常見對應，這樣白棋得到了安定，而右邊厚勢僅僅是拆三，沒有發揮厚勢的力量取得實利也不大，是黑棋失敗的下法。

圖7-65

圖7-66 黑❶應從左邊逼，把白棋逼向自己厚勢的下面。

這種下法對攻擊一方來說應該是「逼敵迫堅壘」，而拆邊卻要「須從寬處攔」。

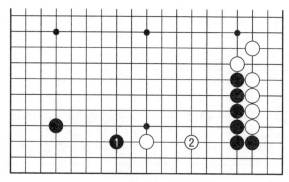

圖7-66

圖7-67 戰鬥在左下角進行，上面黑棋已形成了相當厚勢，中間白四子正在向中腹逃出，問題是黑棋怎樣利用上面厚勢攻擊這幾子白棋。

圖7-67

圖7-68 黑❶從自己厚勢一邊攻擊白子，是違背了把對方弱子向自己厚勢一方攻擊的基本原則，黑❶、❸、❺三子雖加強了中間，但上面有數子白棋，不可能形成相當的實空。黑的厚勢也就不能發揮作用。

圖7-68

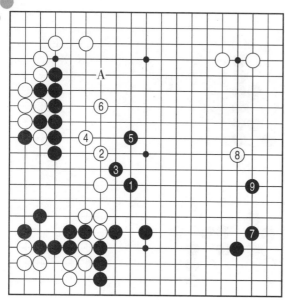

圖7-69

圖7-70

圖7-69 黑❶以上方厚勢為依託從下面飛起對白棋發起進攻，白②跳出，黑❸尖一面加厚自己一面攻擊白棋，白④只有補斷，黑❺飛繼續攻擊，等白⑥飛出，黑到下面7位守角，白⑧拆，黑❾也拆二後下面形成了相當實空，再於A位跳出攻擊中間白棋，全局黑棋大優。

圖7-70 佈局剛已結束，黑❶打入白棋陣地，白棋就面臨怎樣攻擊這一黑子的問題。要看清白棋上下棋的厚薄關係再落子。

　　圖7-71　白①固守「開兼夾」是利用下面厚勢拆三，但黑❷靠後白③退，黑❹跳出，白棋顯然重複。而黑棋棋形生動。有A位飛和到上面淺侵的手段。

　　圖7-72　白②尖頂，緊湊，黑❸長，白④再用尖攻，有力！黑❺飛出時白⑥在要點處點一手，黑只有貼起，白⑧順勢挺出，黑❾只有向中腹逃出，白棋上下兩邊均獲實利，而黑棋尚未安定，當然白好。

　　所以對對方的厚勢千萬不要過於靠近，這就是「靠近厚壁忌行棋」。

圖7-71　　　　　　　　圖7-72

　　圖7-73　黑❶向白棋方向飛是針對白厚勢的一手恰到好處的棋，既守了角，也限制了白棋的發展，因為白如在A位拆嫌窄了。

　　圖7-74　黑❶拆得太靠近左邊白棋厚勢了，白正可依

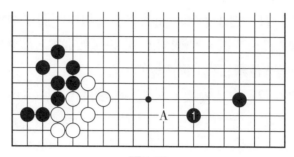

圖 7-73

圖 7-74

靠這個厚勢在2位打入，黑棋無法對其攻擊，如落子不當，甚至最後黑❶一子反而會被白棋攻擊，或者右角將失守。

棋一旦形成厚勢，就要懂得厚勢的利用，而對方則要知道如何避開厚勢的威脅。厚勢如不能充分發揮威力，棋的效率得不到發揮則成了凝形。

第七節　攻防的要領

在激烈的中盤戰鬥中，雙方為了爭取主動，常用攻擊對方孤子以達到擴大勢力、圍佔地域等目的。這裏要指出的是，攻擊並不是完全為了吃棋，常常是攻逼、威脅對方的孤棋或弱子。以殺對方棋子為目標，但不必真殺，更不能只顧

吃掉對方數子而一味窮追不捨，圍截堵擊，忘記了最終目的，最後在追殺過程中自己漏洞百出，反而被對方反擊。這樣後果不堪設想。

防守是針對攻擊而言，但有「攻擊是最好的防守」一說，所以被統稱為「攻防」。

圖7-75　白①左上角跳下是防止黑棋在此飛入，不可否認是一步大棋，黑❷到中間引征，從某種意義上來說也是一種攻擊，白③只有提子，黑❹連回後，不僅擴大了下邊規模，而且左邊白棋大空也受到威脅。

圖7-75

圖7-76　白①提是一種防守，這樣使中間堅實，可以放心到其他地方下棋了。黑❷只有碰到左邊打入，白③到白⑦連壓是一種攻擊，這樣可形成一個完整的外勢，和右

圖7-76

邊白①提形成的厚勢相呼應，中間幅度十分廣闊，是白棋稍好的局面。

　　此例雖只用幾子，但卻說明瞭一個中盤戰鬥的原則，那就是「有征子要儘早提去」。千萬不要等對方引征再來提。另外，儘量不要在對方引征時去應一手來個「反引征」。還是以提子為最佳。

　　圖7-77　黑棋在❹位飛，白棋脫先了，黑❶向裏長入搜根，白②當然飛出，黑❸再於下面飛攻，白④跳出後黑仍可伺機進攻，黑依託黑❶、❸形成的外勢到5位圍，擴張右邊模樣，白⑥也隨著跳起，在左邊也有相當發展餘地。這應是一盤漫長的棋，但有白A位侵入的手段，這說明當時黑❶長不夠緊湊。

　　圖7-78　綜上所述，所以黑❶為飛罩，逼白至⑩做

圖7-77

圖7-78

活，其中白⑥擠一手是爭先手的常用手法，黑棋得到堅實的厚勢。而且由於A位立是黑棋先手，所以不怕白B位點三三。因為黑棋的厚勢，白也不敢輕易在C或D點打入。比上圖要有利得多了。

圖7-79　黑❶立下後白②脫先，黑❸打入是常用手段，現在就有了針對黑❸一子的攻防問題。所謂「消要淺，打入要深」。所以黑❸一子依託黑❶一子的打入不為過分。白④壓，黑❺長，白⑥接上，黑❼長，雙方均無不滿，雖然白左邊受到相當的破壞，但加上脫先的一手棋，必然要有這種損失的。

圖7-80　白②壓時黑❸扳出，壞手！白④必然要斷，黑❺打，白⑥長，黑❼只有接上，白⑧先曲一手，等黑❾長時白⑩

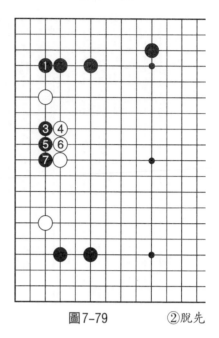

圖7-79　　　　②脫先

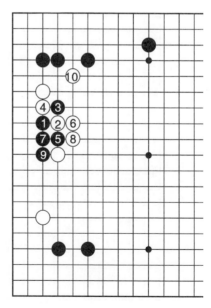

圖7-80

飛，黑❸被吃！黑棋頗有
損失！

　　圖7-81　在黑棋兩邊
征子均有利時，黑❸挖是
相當嚴厲的手段，白④在
外面打，黑❺接，白⑥
退，黑❼長，黑棋厚實，
而白有A、B兩個斷頭，
比圖7-80要薄一些，黑
棋以後可伺機攻擊。所以
是黑棋的成功。

　　圖7-82　黑❸挖時白
④如在左面打，黑❺長出
後，白如A位打，黑B位
打，白C位提，黑即D位
征吃白◎一子，白如在B
位接，黑即於E位征吃白
②一子，結果都是黑好！

　　圖7-83　黑棋如現在
在A位一帶守邊，從佈局
上來說不能算壞棋，但總
覺得緩了一些，因為右下
角白棋尚未淨活，所以黑
棋應對其加以攻擊以確立
主動權，從而獲得相當的
利益。

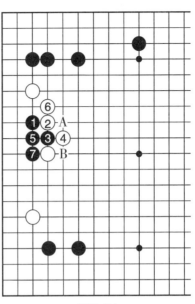

圖7-81

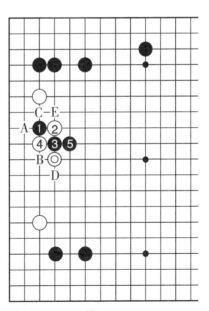

圖7-82

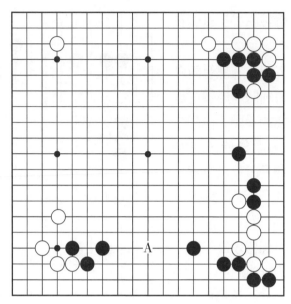

圖7-83

圖7-84　黑❶點是破壞白棋眼位的要點，白②尖頂是補A位的斷點，黑❸跳起繼續攻擊白棋，白④飛出，至白⑧被黑棋趕到中腹，尚未淨活，應該說黑棋不壞，但總覺白棋有B位沖可以利用，所以嫌黑❶有點緩。

圖7-85　黑❶鎮，強手！白只好在2位跳，黑❸壓，以下至黑❼退，白棋只有委曲求活，而黑棋形成了雄厚外勢，和左邊黑棋形成大模樣，黑棋獲利不小，全局優！

圖7-86　這是一題非常有名的

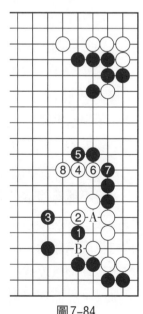

圖7-84

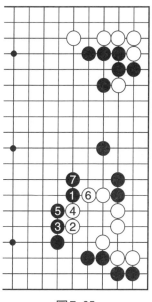

圖7-85

圖7-86

圖7-87

一個攻防，當白上面有◎一子時，白①向角裏長入，黑棋征子不利，黑應怎樣防守是關鍵。

圖 7-87　白①長時一般黑❷會扳，但在征子不利時是隨手一棋，白③點入是一手攻擊性很強的手筋，黑❹接上，白⑤先尖一手，黑❻不能不擋，白⑦扳回，黑棋成了無眼之棋，將受到白棋猛烈攻擊。

圖 7-88　白③點時黑❹改為尖頂，是局部戰術中常用的手筋，白⑤斷是必然的一手，黑❻應在 A 位立，不可立錯方向，白⑦打後再於 9 位扳，黑❿曲是唯一一手棋，白⑪

圖7-88

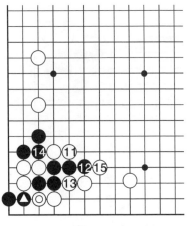

圖7-89

接，緩手，黑⓬扳吃兩子，雖然此型白棋稍便宜一些，但黑已安定，白◎兩子多少有些不安定因素，所以白棋沒有發揮最大攻擊力。

圖7-89　白⑪不在14位接而在上面壓出，黑⓬長，白⑬緊氣，黑⓮斷，白⑮征子，黑將崩潰。當然，如白征子不利應按上圖進行。由此可見白◎長時黑▲的扳是不成立的，那應如何防守呢？

圖7-90　當白1位長入時，黑在2位關出是本手。白如扳角，黑即向中腹發展，白如脫先，以後黑在C位扳可活，在某種場合下黑可A位頂，白B，黑即C位扳，但較虧。

圖7-91　白①飛，封黑兩子，黑棋可以突出重圍嗎？要多想想幾手棋。

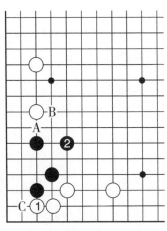

圖7-90

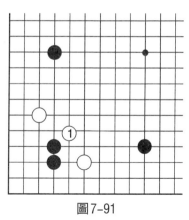

圖7-91

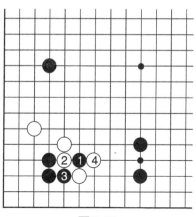

圖7-92

　　圖 7-92　　黑❶按對付小飛的辦法而用跨，白②沖下，黑❸斷，白④征吃黑❶一子，黑棋不便宜。

　　圖 7-93　　黑❶先沖一手，再於 3 位跨是在攻擊時常用的次序。白④沖時黑❺斷，白⑥長是盲目的一手棋，黑❼壓後白棋因為有 A 位的斷頭，所以下面已無後續手段了，白苦。

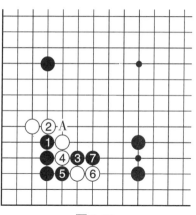

圖7-93

　　圖 7-94　　白①依託白◎一子而靠下，企圖分斷黑棋，但白棋如當時是 A 位接，這是一手相當嚴厲的一手棋，但現在黑棋有特殊的反擊手段。

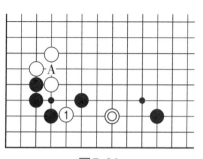

圖7-94

圖 7-95　　白①跨下，黑❷硬沖，白③當然斷，黑❹立下補上 A 位斷點，如在 5 位打，白即 A 位打，可吃下黑△兩子，白⑤平後，黑明顯處於被攻擊之中。

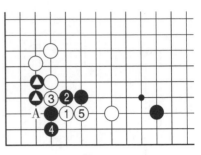

圖 7-95

圖 7-96　　黑❶在此時是「愚形」的妙手，白②沖，黑❸打，白④不能不接，黑❺征吃了白棋，可見反擊才是最好的防守。

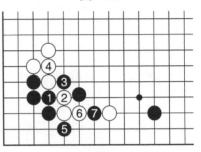

圖 7-96

圖 7-97　　黑在△位沖，試圖將兩邊白棋分而攻之，

圖 7-97

這時白棋處於敵強我弱之下，那該用什麼手段防守呢？

圖7-98　白①硬沖，這是一種不計後果的盲目下法，黑❷擋住，白③長時黑❹罩，好手筋！白⑤曲打，黑❻接上後白⑦不能不長，黑❽枷住白棋，白棋被分成兩塊，而且左邊白棋還要做活，無疑是黑棋成功！

圖7-99　白①曲後再3位壓是典型俗手，白⑤曲，由於有黑❹的挺頭並不可怕。黑❻飛回，白⑦跳，黑❽馬上尖侵白角，至此白棋

圖7-98

圖7-99

左邊留有被黑A位關起或B位尖搜根的缺陷，中間數子白棋也未安定，當然全局黑棋主動。

圖7-100　白①避其鋒芒到上面黑棋較弱的一邊靠，黑❷退，白③頂，黑❹不得不連回，白⑤虎得到整形，而且沒有影響到下面三子白棋，是白好下的局面。

圖7-101　右邊拆二應是比較安全的棋形，但對方仍可對其攻擊，以達到各種和外圍棋子相呼應的目的。現介紹幾種不同類型圍繞著拆二的攻防。

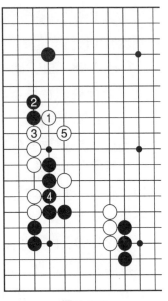

圖7-100

圖7-101

圖7-102 黑❶在一般情況下是一手既守角又在攻擊白棋拆二的好棋,但白④跳出後得到先手到6位尖沖,至白⑩跳出,黑下面被壓低,所獲不多。可見黑❶在此時有緩著之嫌。

圖7-102

圖 7-103 黑❶飛鎮,由於對拆二壓力不大,白②馬上到下面尖侵,結果和上圖大同小異。而且還留有白A位飛入角的好手,黑不爽。

圖7-103

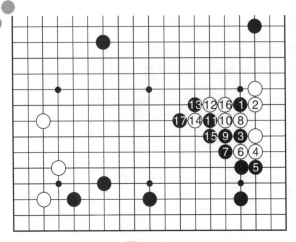

圖7-104

圖7-105

圖 7-104　黑❶到拆二上尖侵後在 3 位壓，白④時黑❺擋住角部，白⑥沖，黑❼當然擋住，以下對應幾乎是雙方必然的交換，至黑⓱黑棋形成了厚勢和下面黑棋成了大模樣，全局較優。

圖 7-105　由於盤面上只在右上角進行了交換，白得到了實利，黑得到外勢。現在黑如想強烈攻擊下面拆二的兩子◎是沒有成算的，那從哪裏著手呢？

圖 7-106　黑❶鎮是企圖擴大右邊模樣，但白②尖出，黑❸飛時白④順勢靠，這樣就很輕鬆地進入了黑棋模樣。黑棋落空。

圖 7-107　黑❶不以攻擊白棋為目的，而只是採取壓縮

圖7-106

圖7-107

白棋來加強自己厚勢,對應至黑**⑦**,黑勢力正好和右邊相呼
應,相當成功,而且以後還有A位刺的手段。

圖7-108 黑**❶**尖沖時白**②**平,對應至黑**❺**與上圖大同
小異,黑棋仍形成右邊大模樣,在這種形勢下,以後黑在A
位曲是極大的一手棋。

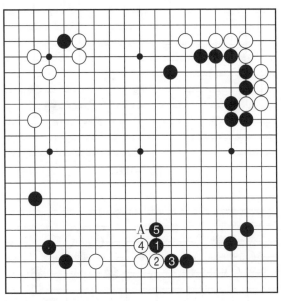

圖7-108

圖7-109 黑**❶**開拆攻逼白◎一子,白**②**拆二是正應,
但黑應該乘勝追擊,才能收到更好的效果。

圖7-109

圖7-110 黑❶先鎮是要點，白②尖出，黑❸點入，白④擋，黑❺長，白⑥擋時黑❼先沖一手再9位渡回，白棋缺點太多，苦！

圖7-110

圖7-111 黑❸點時白④擋下，黑❺長是棄子，白⑥扳，黑❼斷，以下對應至黑❶尖，搜去白根的另一隻眼，白棋成了浮棋，黑可在進一步攻擊中取得相當利益。

圖7-111

圖7-112 黑❶直接點，白②擋下，黑❸先尖頂後再於5位渡過，這不能說黑不好，但和上兩圖比較起來沒有那樣嚴厲，總有些不如意。

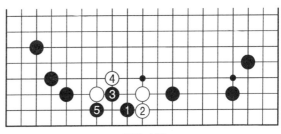

圖7-112

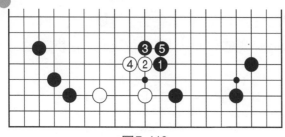

圖7-113

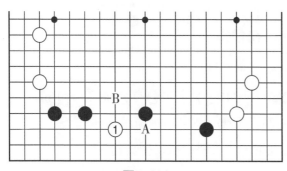

圖7-114

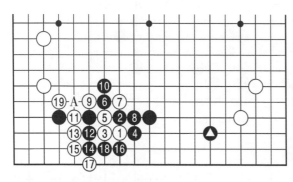

圖7-115

圖7-113　黑❶飛攻是為擴大右邊規模，應該說也可達到目的，但白④以後白棋已得到了安定，可以放心到其他地方入侵黑棋了，所以黑棋不能算成功。

圖7-114　白①在邊上打入是在讓子棋中常用的過分下法，黑棋如何反擊有點複雜。黑如A位守，則白B位跳出，無力！

圖7-115　黑❷壓，白③長，黑❹虎是強手，白⑤沖後至白⑲虎，可以說是雙方必然的對應，白棋棄去三子，在角地獲得相當大的利益，黑棋所得厚勢和右邊△黑一子有重複之感，當然白好！其中白⑪打時黑苦於不能在A位打，只有12位長，痛苦。

圖7-116　這是前圖中白⑪打時黑⑫反打也是常見的包

收手段，但在此型中不成立，白⑬提後黑⑭在外面打時，白可 15 位打，黑⑯提，白可 17 位接上，黑角被吃。

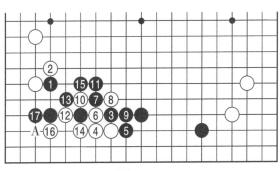

圖7-116　　⑯ = ⬣

圖 7-117　若上圖黑先在上面壓一手，白②如扳，則黑即 3 位壓，當進行到白⑫打時，由於有了黑❶一子，黑可在 13 位打，白⑭打，黑⑮包打，白只有 16 位扳以求活，黑⑰後黑棋外勢雄厚，以後黑 A 位曲，大官子！

圖7-117

圖 7-118　透過上面幾個圖例分析，白①打入時黑到上面靠以求戰鬥，白③避其鋒芒而到下面飛，黑❹扳，這是雙方均可接受的下法。

圖7-119

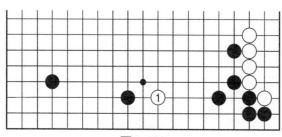

圖7-120

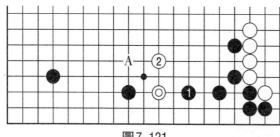

圖7-121

圖7-119　白③長時黑❹接上，是以外勢為重的下法，白⑤托，黑❻扳，白⑦接，本手，黑❽當然要接上，白⑨飛後黑邊空被掏空，外面黑勢能獲得多少實利還是未知數，結果應是白稍好的局面。

圖7-120　白①打入黑棋陣地有「恨空」之嫌，黑棋正好抓住時機對其進行進擊，這有個原則，不知學過前面的初學者能否掌握。

圖7-121　黑❶在自己厚勢一邊拆逼白◎一子是方向性錯誤，白②跳出飄然而去。黑如改為A位跳，白也是2位跳出。黑仍落空。

圖7-122　黑❶改為鎮，白②穿象眼，黑❸飛是對付「穿象眼」的常用方法，白④、❻連壓兩手，以後A、B兩處必得一處，黑棋不爽。

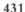

圖7-122

圖 7-123　黑❶飛攻正是所謂「攻敵近堅壘」的具體下法，白②靠出，黑❸扳出，白④長，黑❺貼長，白棋面對黑右邊厚勢非常困難。

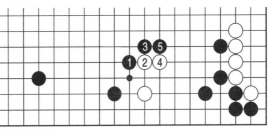

圖7-123

圖 7-124　白棋對於黑❶的飛攻只好改為2位尖，黑❸擋，白④虎，黑❺扳，白⑥只好

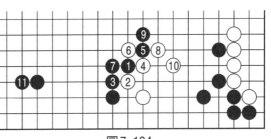

圖7-124

先在6位打後再於8位打，白⑩虎才有出路，黑棋先手取得外勢，即在角上11位補上，黑棋充分。

　　由於攻守是中盤戰鬥的主要組成部分，所以選了上面一些典型實戰中常可見的例子，但還有很多不到之處，這只能請初學者在這些例子上舉一反三，多多理解，在水準提高到一定程度後，理解能力得到提升，再去買一些有關攻防的書籍，進一步學習。

第八節 騰挪的運用

「騰挪」是聲東擊西的靈活戰法，以避重就輕，輕巧處理，明確取捨來挫傷對方的作戰意圖。

在防禦、治孤時經常採用這種「騰挪」手段。要注意的是有棋諺「騰挪用碰」。

「騰挪」一定要在下之前計算精確，否則會得不償失的。

圖7-125　黑❶靠，白②扳，黑❸退時白④沒在6位虎，而是上挺，白⑥打，黑❼立下後的應手在哪裏？

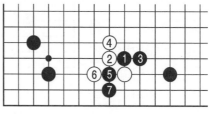

圖7-125

圖7-126　白①擋下過於簡單，黑❷曲後白雖是先手，但幫黑補實，而白形單薄，有A位斷點時時要提防黑棋攻擊，如在B位補一手又覺過實而落後手，白不利。

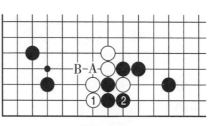

圖7-126

圖7-127　白❶碰是典型的騰挪例題，黑❷吃白一子是正應，白③扳角，黑❹退後白⑤跳出，形狀輕靈、生動。

圖7-127

圖7-128　白①碰時黑❷挺起，無理！白③即在右邊立下，黑❹曲，由於有了白①一子，黑無法在A位打，白⑤可以虎，黑三子被吃。

圖7-128

圖7-129　黑❶飛出一邊是處理黑△一子，一邊在攻擊白◎一子，白棋如何處理白◎一子是關鍵。

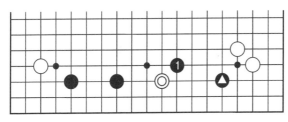

圖7-129

圖7-130　白②壓出，一路壓至白⑥，黑❼挺出後，可以在A位攻擊右邊兩子白棋，而白四子雖築成一道厚勢，但對著黑△兩子，這厚勢無法發揮，黑還可以在B位夾擊白子，白棋不利。

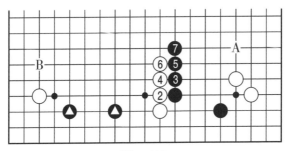

圖7-130

圖7-131　白①碰是騰挪手筋，黑❷扳，白③下扳，黑❹只能立下。白⑤再扳，黑❻退後白⑦到右邊飛壓，對應至黑⓴，白棋棄去下面數子，而取得雄厚外勢，且還有A位打吃下兩子黑棋的棋，白棋舒暢。

圖7-132　當白③扳時黑❹打，白⑤長，黑❻為防白在此打，後於A位征吃黑❷一子，白⑦不用在A位征黑❹一子，而是罩，黑❽逃出，白經過「滾打包收」後15位虎，黑棋已全局不行了。

圖7-131

圖7-132　　　　❶❹=③

圖7-133

圖7-133　黑❶立下是搜白棋的根據地，但沒有注意到自己的缺陷，甚至有點欺著的味道。白棋從大局著眼，不要在乎兩子的得失才好！

圖 7-134　黑❶立時白②接上，正是黑棋所希望的一手棋，黑❸到右邊跳補，正好攻擊這個白棋，而白棋沒有眼成了孤棋，將受到黑棋猛烈攻擊。

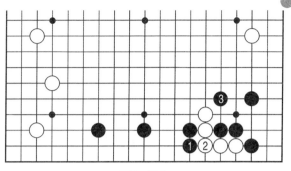

圖3-134

圖 7-135　白①到右角碰是整形的騰挪手筋，黑❷接，白③扳後至白⑦正好和白◎一子配合，黑❽如在 A 位斷白兩子，白在此處飛出，上面模樣擴大，黑更差，這樣白搶得先手應該滿意。

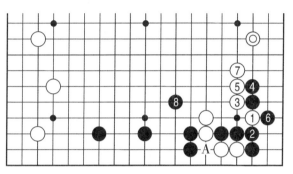

圖3-135

圖 7-136　白①靠時黑❷擋，白③就斷，黑❹打時白⑤長出，結果和上圖大同小異。

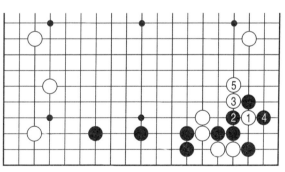

圖3-136

圖 7-137　白◎一子在黑棋厚勢之下，要處理好是不容易的事，好在左邊還有兩子殘子可利用。

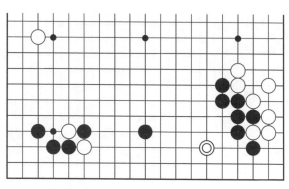

圖7-137

圖 7-138　白①拆一，黑❷立下，白③為生根不得不飛。黑❻點後白棋太苦，白③若改為 A 位跳出，但黑 B 位壓後再 5 位飛，白仍被攻。

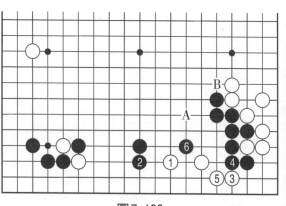

圖7-138

圖 7-139　白①到中間托是在尋找戰機。黑❷扳，白③紐十字，黑❹向一邊長，白⑤長回，黑❻長後白⑦飛出已成活形，而黑還有 A 位被打的缺陷。白好！

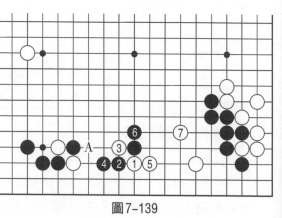

圖7-139

圖 7-140　白①托後黑❹向右邊長，白即抓住時機到左邊 5 位打，再 7 位打，然後白⑨是用「兩邊同形走中間」的下法，黑棋已無法找到好的應手了，很難兩全。

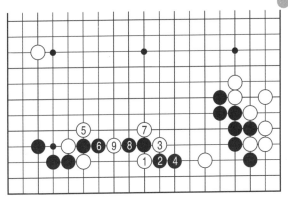

圖7-140

圖 7-141　白棋被黑⚫兩子分在兩邊，黑 A 位有斷點，但白棋能利用其缺陷，使兩塊白棋連通嗎？

圖 7-142　白①打，黑❷立，白③擋，等黑❹曲吃白子時再到 5 位碰已遲了一步，黑❻扳時白已無法渡過了。

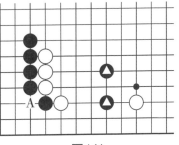

圖141

圖 7-143　白①碰，好手，黑❷在角上立下為正應，白③得以渡過。

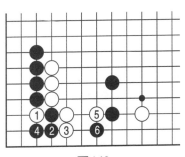

圖142

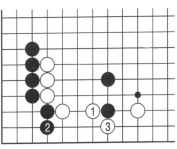

圖143

圖7-144　白①碰時黑❷扳阻渡，白③即到角上打，黑
❹立，白⑤擋，以下對應至白⑪吃去黑三子，黑棋損失慘
重，而且左邊四子黑棋失去根據地。白好。

圖7-145　黑❶依仗著左邊厚勢向白棋飛壓過來，白棋
只能在A位跳，現在於2位拆二有致命缺陷。黑棋的攻擊點
在哪？要注意的是騰挪不止用來防守，也可用來攻擊的。

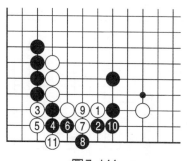

圖7-144

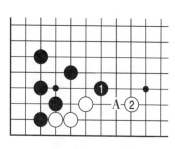

圖7-145

圖7-146　黑❶沖是隨手的一手棋，白②虎後黑即無後
續手段了。黑如在白2位跳，白即在1位沖，黑仍無法攻擊
白棋。

圖7-147　黑❶托是騰挪妙手，白②扳，黑❸跳後至黑
⓫，白角上兩子差一氣被吃。

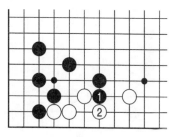

圖7-146

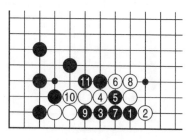

圖7-147

圖7-148　黑❶托時白②在裏面扳，黑❸長出，白④接上，黑❺飛出，黑棋顯得充分，而整塊白棋眼位不足，白不爽。

圖7-149　白在◎位刺，黑棋如何能同時防住A、B兩個斷頭？

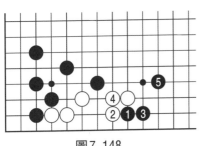

圖7-148

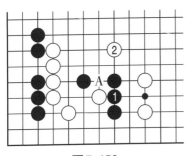

圖7-149

圖7-150　黑❶如接上，則白並不急於A位沖，而是在2位鎮，總攻這塊黑棋。

圖7-151　黑❶到右邊兩白子之間挖，也是一種聲東擊西的騰挪手法，白②打時黑❸接上，白④提是後手，黑❺跳出，左邊數子白棋可能被攻，而白右邊雖開了一朵花，但和黑勢太近，所獲不大。

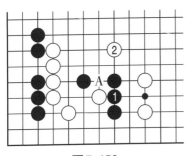

圖7-150

圖7-151

　　圖 7-152　白如改為外面打，黑❸退後，白反而產生出 A、B 兩個斷點，無法兼顧。

圖 7-152

　　圖 7-153　黑❶托，白◎兩子有成為浮棋之慮，轉身是圍棋中盤中常用的手法。

圖 7-153

　　圖 7-154　白①扳，隨手！黑❷退，黑❹跳下後白棋四子必須向外逃出，而且在黑棋追擊之中，白不爽！

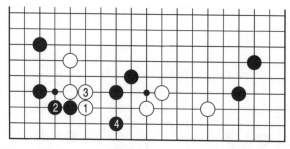

圖 7-154

　　圖 7-155　白①碰以求騰挪，黑❷長時白③擋下，強手！黑❹沖，白⑤擋住以後至白⑪尖出，黑中間四子成了愚形，白棋輕盈而且在攻擊黑棋，白好！

圖7-155

　　圖7-156　白①碰時黑❷立下，企圖阻止白棋渡過，白③即到左邊扳，黑❹只有斷，接下來白⑤在二線打，以下對應是常見下法，也是雙方必然對應。至白⑬仍然得到渡過，而黑三子反而更處在白棋逼迫之下。

圖7-156

　　圖7-157　這是一個局部的騰挪，黑在白棋角上的一子❹尚有很大的利用價值。

　　圖7-158　黑❶擋是隨手的一手棋，白②立下後黑兩子是無法做活的，白②不需要在A位扳，那黑即B位

圖7-157

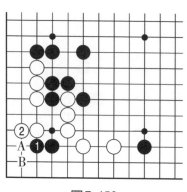

圖7-158

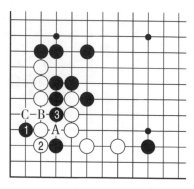

圖7-159

扳還有很多利用。

圖7-159　黑❶到角上先托一手以求騰挪，妙手！白②向角裏長，黑❸沖出，以後A、B兩處必得一處，黑如直接3位沖，白A、黑B、白C後黑無後續手段。

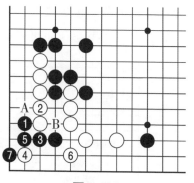

圖7-160

圖7-160　黑❶托，白②接上，黑❸擋後白④點，黑❺接上，白⑥尖，企圖殺黑棋，但黑❼扳後已成活棋，白②如在A位擋，黑❸、白⑤、黑B成劫爭。

圖7-161　白在1位托，企圖和左邊兩字白棋連成一片，而黑棋如只滿

圖7-161

足於分開白棋就失策
了。

圖 7-162　黑❶扳
太隨手了，白②退後黑
❸接是常見的對應，但
白④到上面跳出後黑一
無所得，而且形成的外
勢也不能得到發揮。黑
不能滿足。

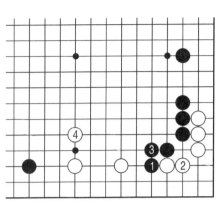

圖 7-162

圖 7-163　黑❶改
為在下面扳，白②斷，
黑❸、❺後再黑❼接，
白⑧仍然跳出，雖然黑
❾飛能在中間成一點
空，但仍不能滿足。

圖 7-163

圖 7-164　黑❶碰
是騰挪好手，白為防黑
A 位扳只有在 2 位頂，
黑❸上挺，白④沖出，
黑❺下扳，白⑥為防黑
封頭只好沖出，黑❼吃
白一子，這樣左邊一子
白棋◎成了孤棋，將受
到黑棋猛烈攻擊，當然
黑優。

圖 7-164

圖7-165　白①紐斷黑子，黑棋如何對應才能得到轉身。

圖7-166　黑❶打，白②長後黑❸接，白④正是所謂「迎頭一拐，力大如牛」的下法，黑被壓在下面，白上面發展廣闊，黑棋委屈。

圖7-165

圖7-166

圖7-167　黑❶碰是騰挪的好手，白②到左邊上挺是逼其鋒芒的正應，黑❸扳，這樣應是雙方滿意的結果。

圖7-168　黑❶碰時白②立下，大惡手，黑❸以下包打白棋後在11位接上，白棋外面兩子幾乎已玩完了！

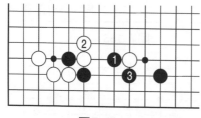

圖7-167

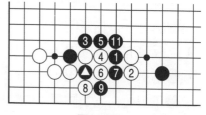

圖7-168　　　⑩＝▲

圖7-169　白角猛一看似乎很牢固，其實黑只要學會騰挪就可以找到攻擊的手筋。

圖7-170　黑❶沖，白②擋後黑❸斷，白④長後黑已無後續手段了，反而撞緊了自己的氣。白④如A位打正中黑意，黑即B位打，白④，黑C，當然黑便宜。

圖7-169

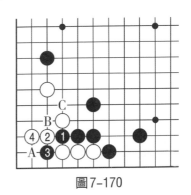

圖7-170

圖7-171　黑❶托靠正是攻擊白棋的要點。白②接後黑
❸、❺渡過後，黑❼頂，白還要8位跳下求活，如再被黑A
位飛入，後果不堪設想。

圖7-172　黑❶靠時白②頂是無理之手，黑❸馬上沖，
白④打，黑❺長出後，A、B兩處必得一處，白已崩潰。

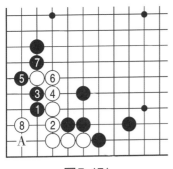

圖7-171

圖7-172

透過以上一些實例可以看出「騰挪」是在中盤戰中常用
的戰術，一個初學圍棋的愛好者如能在實戰中運用到這種戰
術，說明棋力已經到了一定程度。

圍棋對很多棋型和對局過程有不少很形象的名詞，或成

語，或俗言來命名，這些詞語很優美、風趣、準確。如雙飛燕、鎮補頭、金井欄、倒垂蓮、金印、曲尺、烏龜不出頭等。在這些詞中還有十二生肖，現介紹以供初學者一哂。

子鼠：老鼠偷油，古稱「點鼠偷油」，是一種點殺的方法。

丑牛：牛頭六。是一個先手活後手死的典型棋形。又稱「葡萄六」「拳頭六」「脹牯牛」，這是種做活手段。

寅虎：虎，是在呈尖形二子的基礎上再下一著，使其三子構成「品」字形狀，如特圖1中的黑❶。

特圖1

虎口：指虎所形成的三角棋形中央的交叉點，即特圖1中的甲位。

卯兔：黃鷹捕兔，又稱為「黃鶯撲蝶」或叫「蒼鷹搏兔」，是指一種特定形狀棋子的著法過程。

辰龍：大龍，是指在棋局中尚未獲得安定，可能受到對方攻逼、威脅的整塊棋子（十幾子以上），有棋諺云「棋長一尺，無眼也活」，這長一尺的棋即是「大龍」。

已蛇：兩頭蛇，這

特圖2

是一種兩個假眼也能活棋的趣
味棋形。如特圖2中的黑棋。
此形兩個眼單看是「假眼」，
但這兩個「假眼」連成了一塊
棋，竟然是活棋，這裏要聲明
一下：在1989年出版的《圍
棋詞典》中並未收入此型。

特圖3

　　午馬：馬步侵，是一種淺侵對方陣地的方法，棋子在對
方邊上如象棋「馬」步一樣侵犯。如特圖3中的白①。

　　未羊：扭羊頭，對「征子」俗稱「扭羊頭」。

　　申猴：猴子臉，小猴出山，是指在自己拆一的兩子中間
飛出，大概是因為兩子像猴子眼睛，飛出一子象嘴，加上是
三角形，所以以此為名，又被俗稱為「小猴出山」。特圖4
中白①和兩子白棋◎所構成的形狀即指此。

　　酉雞：金雞獨立，是指在第一線下子，形成對方因左右
氣緊而不能入子，而己方卻能吃去對方的棋形。

　　戌犬：狗鼻，是抓住對方一團「氣促」的棋，用頂的方
法取得利益或處理自己的棋形，又稱「頂天狗鼻」，特圖5
中的黑❶即是這種下法。

特圖4

特圖5

　　亥豬：大豬嘴，小豬嘴，兩個都是在角上特定的死活題。

　　聲明一下，在此沒有畫出圖形的棋形都是在前面已有，就不重複畫出。

第八章
官子基礎

　　官子是一局棋繼佈局、中盤後的最後階段，也叫做「收官」。

　　一盤棋雙方經過激烈搏鬥後，盤面上的地域大致已固定，還需要在雙方地域接壤之處互相侵分，進行一定次序地著子，做好雙方均要仔細計算的收尾工作，以爭取獲得己方最大限度的實空，壓縮對方實空的效果，這就是收官。

　　官子是有一定計算方法的，官子有時會影響到一塊棋的死活，官子是一局棋的重要組成部分，尤其是業餘棋手，往往注重中盤的戰鬥而忽視了官子的重要性，要提高圍棋整體水準就要加強收官的實力。

第一節　官子的計算方法

　　要學會計算官子就要搞清什麼是「目」。

　　「目」是從日本引進的外來詞，中國古代稱為「路」，現在「目」已為中國圍棋普遍使用。

　　「目」在狹義上講就是「眼」，圍了一個交叉點就叫一目棋，圍了兩個交叉點就是兩目棋。從廣義上包括了吃對方的子數，提對方一子或在自己勢力範圍中有對方死子是兩目

棋。所以：

一塊棋所得到的目數＝圍得的交叉點＋吃掉子數×2

圖8-1　黑棋角部圍了九個
交叉點，就是九目棋，加上一子
白棋和死子⬤兩目棋，共得十
一目棋。

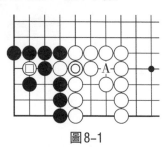

圖8-1

白棋圍得五個交叉點，而A
位提過一子黑棋應算兩目，而白
◎處本是黑子被白提去，白又在◎處接上，所以算一目，這
樣白棋共得八目棋。結果是黑棋比白棋多了三目棋，如換算
成「子」，則是白棋比黑棋少了一子半。

對於官子大概有兩種計算方法。

1. 局部計算方法

這是計算局部某一部分雙方官子的實際出入，也就是一
方增加了幾目，對方減少了幾目。這又分為兩種情況：

（1）單方增減：計算起來比較簡單，只需計算一方的
地域增減的數目。

圖8-2　白①沖，黑❷擋，黑有十個交叉點也就是十目
棋，而白在右邊擁有十一個交叉點，也就是十一目棋（以下
不再用交叉點，只用「目」）。這就是白①先手破壞了黑棋
一目棋。

圖8-3　黑⓭擋下可
得十一目，而白仍為十一
目，所以黑❶對白棋沒有
影響，這是黑棋後手一
目，又叫逆收一目，所以

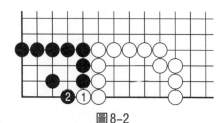

圖8-2

是單方有出入的官子。

（2）雙方增減法：
由於一些官子關係到雙
方地域的變化，因此必
須計算雙方地域的增
減，也就是說雙方地域
增減的總和，才是這一
官子的目數。

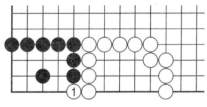

圖8-3

圖8-4　黑❶提取
白◎兩子獲得四目，而
圖8-5中白①接回兩子
也可獲得四目，但雙方
均為後手，所以是雙方
後手四目。

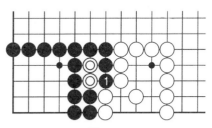

圖8-4

圖8-6　黑❶扳，
白②打，黑❸接，白④
虎補，白得六目，黑得

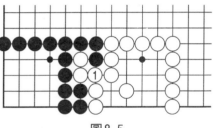

圖8-5

十二目。而圖8-7中白①扳，黑❷打，白③接，黑❹接後白
得八目，黑❸得到十目，這樣雙方一增一減是雙方四目，
而且均是先手，被稱為雙方先手。

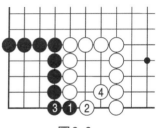

圖8-6

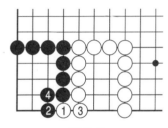

圖8-7

2. 相抵計算法

這是在計算局中雙方尚未走完的後手官子。在雙方未走完之前，一般按照局部出入所得的全數折半計算。此處官子的所得，稱為「官子的價值」，而不能稱為「官子的目數」。

圖8-8 黑在甲位沖和白在甲位擋都是後手一目，但在雙方均未落子之前，都按局部出入折半計算，其官子價值是一目的二分之一，也就是半目。

圖8-9 黑❶沖，白如立即甲位擋，則是黑先手一目，白如不擋，則是黑後手一目，但以後有在甲位再破白一目的可能，但甲位的沖只能算半目，所以黑❶沖的官子價值是後手一目半。

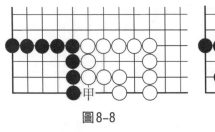

圖8-8

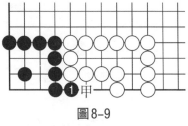

圖8-9

圖8-10 白①擋，是後手圍得甲乙兩目，但從上圖中可以看到黑❶的沖不可能一手即可破壞白棋而得兩目，所以白甲位得到一目，乙位得到半目，可見白①的官子價值也是後手一目半。

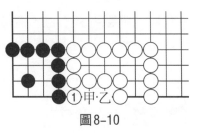

圖8-10

圖8-11 白在甲位提黑三子可得六目，黑在甲位接回

三子，白將無所得，而黑得六目，但在雙方均未落子前，按局部出入折半計算，它的官子價值是三目。

圖8-12　黑❶提白一子，白如在甲位接上，應是黑先手兩目。白如脫先他投，黑棋即成後手，但可在甲位撲吃白三子，可得七目官，但甲位在雙方均未落子前，應按局部出入折半計算，那就是三目半，加上前面所得共為後手五目半。反之，白如先在甲位接，以後有1位接回一子的可能，也是後手五目半的價值。

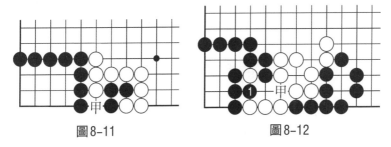

圖8-11　　　　　　　　圖8-12

第二節　官子的種類及次序

收官時，雙方在邊境交界處所出現的棋形各有不同，為了便於掌握官子的次序，一般可分為先手和後手兩大類。

先手官子是指一方下子之後，已經取得了一定利益後，如對方脫先不應，則可進一步繼續獲相當利益的手段，迫使對方不得不應補一手，所以是「先手官子」。反之，當一方下子之後，無後續手段，對方可以脫先他投，不去應補，這就叫「後手官子」。

由於雙方有先後手的區別，所以就有了雙方先手、單方先手（對方後手被稱為逆官子）、雙方後手三個類型。

1. 雙方先手

任何一方下子都是先手，就被稱為雙先官子，是官子中價值最高的一種，因此在官子時雙方在中盤之類應爭取先手走掉，否則先手權利即會被對方奪去。

在官子時要計算官子的大小和先後手來確定收官的次序。

圖 8-13　這是用來說明官子次序經常使用的一個棋形，黑棋用什麼次序來進行官子至關重要，次序一旦顛倒結果大不相同。

圖8-13

圖 8-14　黑❶從白棋廣的地方沖入開始官子，次序正確，以下進行到白⑧，白棋共得六目。

圖 8-15　黑❶從白棋狹的地方開始官子，而白棋從寬的一邊開始官子，對應至黑❺，白可得七目。比上圖多了一目，也就是說黑棋損失了一目。

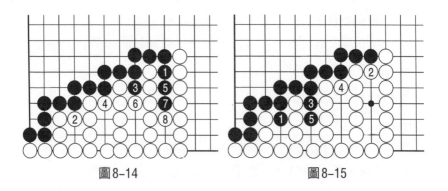

圖8-14　　　　　　　　　圖8-15

2. 單方先手

圖 8-16　也是官子書中最常見的例題之一。

問題是黑棋如果走正確官子，可多出白棋多少目？走錯次序結果如何？

圖 8-17　黑❶先在下面沖是絕對先手，因為關係到白棋角上死活，然後黑❸擋，白④沖時黑❺又從廣闊處擋，以下對應至黑⓭，白得到9目，而黑是10目，多出1目。

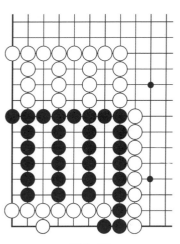

圖 8-16

圖 8-18　黑❶先到上面沖，漏掉先手官子，而白②馬上逆官子，這是盤面上價值最大的一手棋。以後都是雙方各自1目棋。對應到黑㉑，白得到4目，而黑只有3目，反而

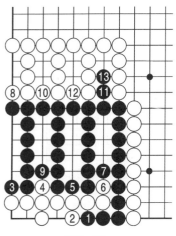

圖 8-17

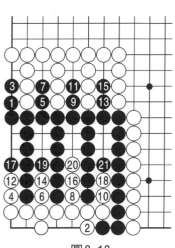

圖 8-18

少了白棋1目。這是黑棋最壞的結果。

圖8-19　白如先手官子，也應該在1處逆收，以下是雙方必然官子，結果是雙方均為10目。

透過以上圖例可看出，對官子先後手的重要性。

圖 8-20 中各有一處官子，都是後手，黑棋先手收官，應按A、B、C、D四個圖的什麼次序收官才不吃虧？

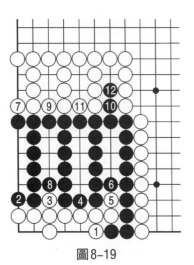

圖8-19

圖8-20

圖 8-21 黑❶先到 B 圖倒撲白棋四子得到 8 目，同時還圍得 1 目共得 9 目。

白②在 C 圖中接，因為阻止了黑 2 位吃白兩子是 5 目，同時成了 3 目，共為 8 目。

黑❸在圖 8-22 的 A 圖中立下，吃掉白一子本身得到 3 目，是一子加上 E 位 1 目。同時阻止了白在 3 位吃黑一子得 4 目的可能，所以一共為 7 目。

白④到圖 8-22 的 C 圖接回兩子是 4 目加上圍得 1 目共為 5 目。

這樣黑為 9 目加 7 得到 16 目。

圖8-21

圖8-22

白是8目加5目，共13目。黑多出3目。

圖8-22黑棋不仔細計算，盲目先到D圖吃白兩子，只得5目。

白②抓住時機馬上接回四子得到9目。

黑❸在A圖立是7目。

白④在C圖接上兩子是8目。

結果黑共得5目加7目是12目。而白棋則是9目加8目，共為17目。和上圖比較有8目之差。可見黑棋這樣官子就要輸棋。

3. 雙方後手

圖8-23中有四處官子，但類型不同。

A圖1位扳是單方先手3目。B圖2位扳是雙方後手8目。C圖中3位尖是雙方先手6目，而D圖的4位提則是雙方後手6目。

經過上面計算，按前面講過的，官子先收雙方先手，再收最大的後手（也叫逆官子）的次序，所以應按下圖次序收官。

圖8-24　黑❶先在C圖中搶先收

圖8-23

雙方先手6目，再於 A 圖收單先 3 目，最後收 B 圖中 11 位撲吃白兩子得到 8 目，一共是 17 目。而白只得到 D 圖中 16 位提黑一子的 6 目。黑多收 11 目。

圖8-25 本圖不管先後手，而是撿目數多的先收，結果則不行。

黑❶在 B 圖中雖得到 8 目，但落了後手，被白④到 C 圖中先手收到 6 目後，到 D 圖中 10 位又得到後手 6 目。黑只能到 A 圖 11 位收到 3 目。這樣黑共得 11 目，而白反而得到了 12 目，多出黑 1 目，勝負和上圖顛倒了。

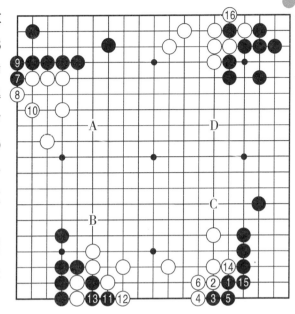

圖8-24

圖8-25

透過以上兩例可見收子時的次序相當重要。

第三節　收官所得的目數

以下我們介紹一些常見官子的大小和類型。

圖8-26　黑▲一子是在A位提了一子白棋，然後還要在A位接一手，所以它的官子價值在不同情況下也不同。因為要花三手才得1目，有時只能算三分之一目，有時算1目。特別要注意的是，在全盤官子時，按中國圍棋規則中如果是有黑棋收到最後一個單官（叫做收後），而且粘上單劫，可以多達兩子，也就是4目。

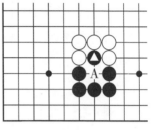

圖8-26

圖8-27　黑❶只破了白棋1目，再無後續破壞對方目數的手段了，所以是後手1目。

圖8-27　黑後手1目

圖8-28　黑❶沖是破壞了白棋1目，自己並未增加目數，而白②如不擋，黑可在2位繼續破壞白棋，所以白②必擋，這叫先手1目。

圖8-28　黑先手1目

圖8-29　黑❶打，白②提當然是先手，雖是1目，但以後白有A位打的下法，所以是1目稍少一點，叫做1目弱。

圖8-30　黑❶扳，白②虎補，是黑棋先手破壞白棋1目。

圖8-29　黑先手1目弱

圖8-30　黑先手1目

　　圖8-31　黑❶沖，白②不得不擋，這幾乎是絕對先手1目，而白如1位擋是逆官子1目。

　　圖8-32　黑❶立下保住了白1位扳，黑A打，白②接的1目，白②團，這也是黑先手1目。

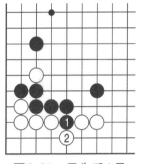

圖8-31　黑先手1目

　　圖8-33（甲）　黑❶扳，白②打，黑❸接，壓縮了白棋1目，而保住了A位1目，但黑❸後白可脫先，所以是後手兩目。

　　圖8-33（乙）　白①扳，黑❷打，白③接後，也是後手兩目。所以這是雙方後手兩目。

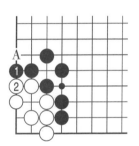

圖8-32　黑先手1目

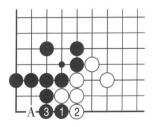

圖8-33(甲)　黑後手兩目

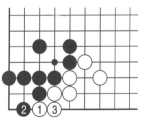

圖8-33(乙)　白後手兩目

圖8-34（甲）　黑❶扳，白②打，黑❸接後白④要補一手，是少了1目，如此計算，黑破白②、❹兩目，保住3位1目，共為3目，是黑棋先手。

圖8-34（乙）　白①扳，黑❷打，白③接。保住了A、B兩目和破黑2處1目，是後手3目。

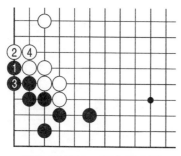

圖8-34(甲)　黑先手3目

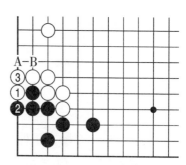

圖8-34(乙)　白後手3目

圖8-35（甲）　黑❶扳，白②打，黑❸接後白④要補一手。黑破白②、❹兩目，保住A、B兩目共得4目。是先手。

圖8-35（乙）　白①先手時也扳，黑❷打，白③接，黑❹也要補一手，這樣白保住A、B兩目，破黑❷、❹兩目，共計4目，也是先手。這就是雙方先手。

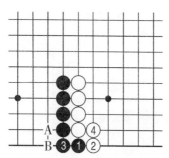

圖8-35(甲)　黑先手4目

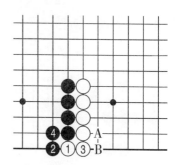

圖8-35(乙)　白先手4目

圖8-36（甲）　黑❶扳，白②退，黑❸更進一步，白④打，黑❺接上，白⑥要補一手。結果是破了白空中黑❸，白②、④、⑥共4目，加上保住的A位1目共是先手5目。

圖8-36（乙）　白①扳，破了黑2處1目，保住了A至D的4目，共為5目，但是後手。

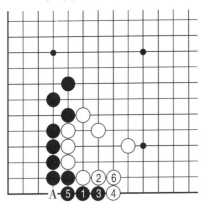

圖8-36(甲)　黑先手5目

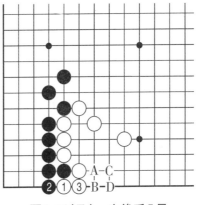

圖8-36(乙)　白後手5目

圖8-37（甲）　透過黑❶到白⑥的交換，黑破了白②、④、⑥和黑❸處4目，保住了A、B兩目，共先手得到6目。

圖8-37（乙）　白①先手至黑❹補，白保住了A至D的4目，破了黑②、④處兩目，一共也是先手6目。

圖8-38（甲）　黑❶尖，白②擋至白⑥虎補，由於以後白A位曲時黑要B位接，所以是破白2、4、6處3

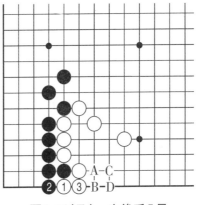

圖8-37(甲)　黑先手6目

目，加上D、E、F的3目，所以是先手6目。

圖8-38（乙）　相同計算方法，白①尖至黑❻補是白

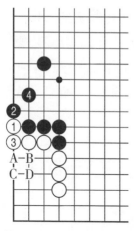

圖8-37(乙)　白先手6目

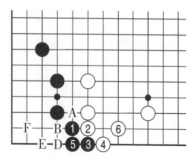

圖8-38(甲)　黑先手6目

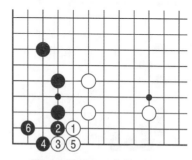

圖8-38(乙)　白先手6目

棋先手6目，這也是典型雙先必搶的官子。

　　圖8-39（甲）　白①沖，黑❷跳至黑❽擋，這是白棋單方先手破了2、3、4、5、6、7、8處7目。

　　圖8-39（乙）　黑❶擋是很明顯地保住了A至G處7目，是逆官子。

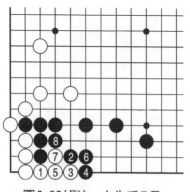

圖8-39(甲)　白先手7目

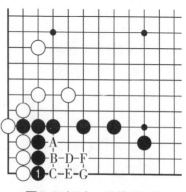

圖8-39(乙)　黑後手7目

圖8-40（甲） 黑❶大飛，是所謂「仙鶴伸腿」。白②尖頂是正應，至白⑧接，破了1、2、3、4、6、8處6目，保住A位1目，共是先手7目。

圖8-40（乙） 白①擋以後按黑A、白B計算，白保住了C至H位6目，破黑A位1目，共得7目，但是逆官子。

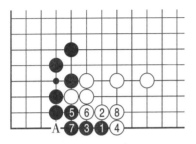

圖8-40(甲) 黑先手7目

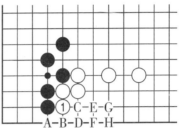

圖8-40(乙) 白後手7目

圖8-41（甲） 黑❶打，白②反打，黑❸提白兩子得到4目，保住A位1目，破白1、B、C處3目，共計8目。

圖8-41（乙） 白①虎，保住了白兩子4目，得到A、B、C處3目。黑D位無一目，這樣白後手得到8目。

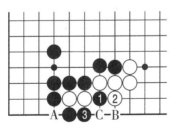

圖8-41(甲) 黑後手8目

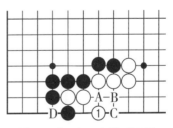

圖8-41(乙) 白後手8目

圖8-42（甲） 黑❶跳入至白⑧退是正常對應，黑破白4、5、6、7、8和A至B處一共9目，但黑沒有保住目數，只是先手破白9目。

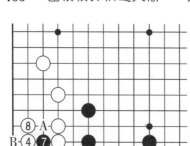
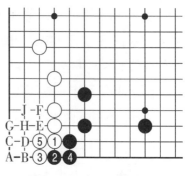

圖8-42(甲)　黑先手9目　　　　圖8-42(乙)　白後手9目

圖8-42（乙）　白①擋下後黑❷扳，至白⑤保住了A至J處9目。但是後手。

圖8-43（甲）　白①飛後黑❷脫先，以下至黑❿，破了黑11目，自成7目是後手18目。白①飛時黑如5位擋，白可先手得到11目。

圖8-43（乙）　黑❶尖頂，至黑❼是正常官子，也是黑棋後手18目。

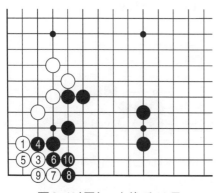
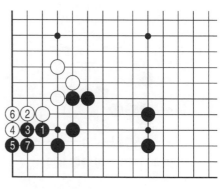

圖8-43(甲)　白後手18目　　　　圖8-43(乙)　黑後手18目

❷脫先

第四節　全局官子實例

實例一：

圖8-44　黑棋最後一手是在右下角⬛提白一子。現在輪白子收官。

這盤對局是大殺小輸贏的棋，所以官子要很細心才行。現在官子範圍當然是在下面為主。

圖8-44

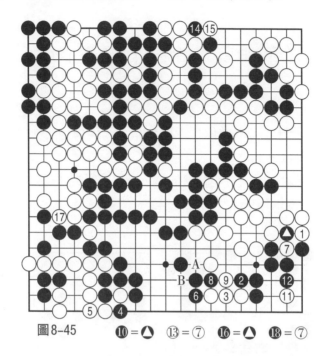

圖8-45 ⑩ = ⚫ ⑬ = ⑦ ⑯ = ⚫ ⑱ = ⑦

圖8-45 白①打在一般情況下不小，因為黑棋如脫先，則如圖8-46所示至黑❽後手活。

圖8-47 黑如團，白②、④扳粘是單方先手，是白的權利。黑可得9目。而圖8-46則是5目半左右，相差3目半，再加上白棋吃去的圖8-46中兩子⚫黑棋，可得3目，如此計算，白①打有6目半的價值。但忽略了左邊的官子。

白①應按圖8-48在下邊跳入，黑❷先提一子，白棋是先手，

圖8-46 ❷脫先

圖8-47

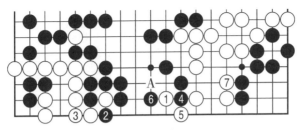

圖8-48

黑❹沖，白⑤渡過，黑❻要防白A
位尖，只有夾，白⑦擋住，收穫不
小。全局白棋稍優。

　　白⑰劫材有誤，應於A位擠，
黑B位接後白可多占一目。

　　白①擠時，黑如不肯吃虧而下
成圖8-49，這樣
黑劫材不夠，打
不贏此劫，黑
虧。

　　圖 8-45 黑
❶⑧黑已勝定。

　　圖8-50　黑
⚫位接後，白⑲
位打，黑⑳接
後，白㉑位曲，
黑應按圖8-50
在29位擋，逆
收兩目，再按圖
8-51次序正常收

圖8-49

圖8-50

官，這樣角上少了1目，而右邊多出1目，比實踐中便宜了1目。

圖8-51

黑❷必補，黑❸不能不補，否則白A位尖，角上成雙活。黑❸是後手，應於B位打，白C位接，再於中間黑❹、白㊶交換，後39位扳可多得一目，但還不至影響勝負，至白㊶黑勝半目。

實例二：

圖8-52　這是一盤讓三子的棋，以下輪到黑棋官子，那應按什麼次序官子，才能取得勝利呢？

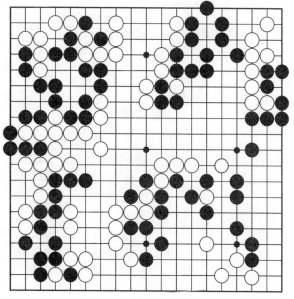

圖8-52

圖8-53 這是實戰官子的進行過程。

黑❶至黑❺是後手10目,其實左下角白官子先手在A位提黑一子,是先手8目。黑在B位提,大!

圖8-53

白⑥到中間圍空有誤。圖8-54白①提,黑❷不得應,因為關係到黑角的死活。白③、⑤扳粘,是全局最大的9目官子。全局白優。

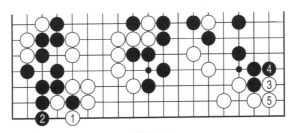

圖8-54

圖8-53 黑⑮本應16位先手接回，現莫名其妙在外面打，讓白提兩子，大損！

白⑱在C位下是本手，黑⑲也應在D位尖。

黑⑮應在圖8-55中1位接上，白②提黑一子，黑③、⑤包打白棋後再於7位虎，至白⑩後，所得比實踐中要大。而且是先手。

而白⑱的最佳官子次序則應按圖8-56進行。

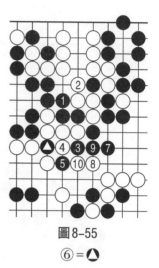

圖8-55

⑥ = △

圖8-56 白①先在中間刺一手，控制住黑△兩子，再於左下角3位提，逼黑於8位補活，然後先手到右下角扳，全局白優。

圖8-56

而圖8-53中黑⑲則應在D位尖，白為防黑在C位跳入而於E位擋，黑馬上在B位提白一子，應是黑好。但當黑D

位尖時，白一定
會在 A 位提子，
因為是絕對先
手。所以在當初
一開始收官時，
應按圖 8-57 進
行。

圖 8-57　黑
❶ 提左下角白
子，是逆官子 8
目。白②到上面
也是逆收 10 目，
黑到右下角扳立
是後手 9 目，白
⑥守下面空，黑
❼取得先手到中
間飛，全局應是
黑優。

圖 8-57

圖 8-58　這
是實戰中接著圖
8-53 的官子過
程。

黑在 ⬤ 位
扳，白①擋，並
不大，對應至白
⑦提一子也只得

圖 8-58

到了 4 目。白⑬緩手，應在 15 位頂，黑⑯，白 A，黑 B 接手後於左下角 C 位提黑一子。應是白優。白⑮至㉑是白棋權利，不急。

白㉓應於 37 位刺後再於 54 位虎，白棋厚實，全局優勢。

當白◎扳時黑㉚不應提白子，而是應在圖 8–59 中 1 位接，黑可便宜兩目，至白⑧提黑兩子，應是細棋局面。

至圖 8–58 中白㊿，白棋優勢已不可動搖。

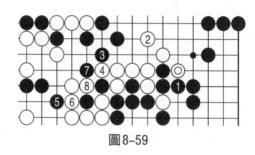

圖8–59

note

note

圍棋棋力快速提高─從入門到業餘初段

編　　著｜馬自正　趙勇
策 畫 編 輯｜劉三珊

發 行 人｜蔡孟甫
出 版 者｜品冠文化出版社
社　　址｜台北市北投區（石牌）致遠一路 2 段 12 巷 1 號
電　　話｜(02)28233123．28236031．28236033
傳　　真｜(02)28272069
郵 政 劃 撥｜19346241
網　　址｜www.dah-jaan.com.tw
電 子 郵 件｜service@dah-jaan.com.tw
登 記 證｜北市建一字第 227242 號

承 印 者｜傳興印刷有限公司
裝　　訂｜佳昇興業有限公司
排 版 者｜弘益電腦排版有限公司
授 權 者｜安徽科學技術出版社
初 版 1 刷｜2015 年 7 月
初 版 4 刷｜2020 年 7 月

定　　價｜380 元

國家圖書館出版品預行編目 (CIP) 資料

圍棋棋力快速提高——從入門到業餘初段／馬自正　趙勇編著
— 初版 — 臺北市，品冠文化出版社，2015.07
　　面：21 公分— (圍棋輕鬆學；17)
　　ISBN 978-986-5734-29-9 (平裝)
　　1.CST: 圍棋

997.11　　　　　　　　　　　　　　　104007783